파랑의
역사

파랑의
역사

파란색은 어떻게
모든 이들의 사랑을
받게 되었는가

미셸 파스투로
고봉만·김연실 옮김

민음사

사파이어는 전형적인 천상의 돌로 흔히 하늘의 색깔에
비유되며 질병을 예방하는 효능이 있다고 알려져 있다.
또한 동양에서는 악운으로부터 사람을 보호해 준다고
전해진다. 그런데 고대나 중세의 문서들을 보면, 사파이어와
라피스라줄리를 혼동하여 사파이어의 장점을 라피스라줄리가
가진 것으로 간주하는 경우를 가끔 볼 수 있다.

색과
역사가

색은 우리가 생각하는 것만큼 자연스러운 현상이 아니다. 오히려 모든 일반적 경향이나 분석에 전혀 들어맞지 않는 복잡한 문화 구조라 할 수 있다. 따라서 색은 다양하고 어려운 문제들을 제기한다. 아마도 이 때문에 색에 관한 연구서가 드물고, 또 역사적 관점에서 신중하고 타당성 있는 연구를 하려는 이들은 더욱 드문 듯싶다. 오히려 대다수 작가들은 소위 색에 관한 보편적이거나 근원적인 진실을 찾아내려고 노력해 왔다. 그런데 역사가로서 볼 때 그러한 진실들은 존재하지 않는다.

색은 무엇보다도 사회적 현상이다. 문화를 초월한 색의 진

실은 존재하지 않는다. 그럼에도 불구하고 일부 연구들은 제대로 숙고하지 않은 신경생리학적 지식이나 더 심한 경우에는 값싸고 난해한 심리학까지 내세워 가며 이러한 논리를 제시하고자 한다. 불행히도 이런 책들이 색을 이해하기 위한 참고 문헌 목록을 가득 채우고 있다.

상황이 이렇게 된 데에는 역사가들에게도 다소 책임이 있다고 볼 수 있다. 왜냐하면 그들은 색에 대해 거의 다루지 않았기 때문이다. 여기에는 여러 가지 이유가 있는데(이러한 이유들 자체가 또 하나의 역사적 자료가 된다.), 그것들은 근본적으로 색을 온전한 하나의 역사적 대상으로서 검토하는 데에 따르는 어려움과 연관된다. 이러한 어려움은 세 가지로 나누어 볼 수 있다.

첫 번째는 참고 자료의 문제다. 우리는 본래 상태의 색을 보는 것이 아니라 과거가 우리에게 전해 준, 시간이 만들어 낸 색을 보는 것이다. 그리고 우리는 이전 시대의 사회가 보았던 그대로 색을 보지 않고 빛으로 변색된 색을 본다. 결국 우리는 수십 년 동안 흑백 사진으로 과거의 사물이나 이미지들을 연구하는 데 익숙해져 있었고, 컬러 사진이 보급됐음에도 우리의 사고방식과 성찰의 방향은 여전히 흑백에 머물러 있는 듯하다.

두 번째 어려움은 방법론에 있다. 색에 관한 문제는 온갖 종류의 문제를 제기한다. 즉 물리적, 화학적, 자료적, 기술적 문

제뿐만 아니라 초상학적, 사상적, 표상적, 상징적 문제까지 불러일으킨다. 이러한 문제들을 어떠한 계열로 나눌 것인가? 어떤 순서로 적절히 문제를 제기해 나갈 것인가? 색이 들어간 사물이나 그림들을 연구하는 분석 일람표를 어떻게 구성할 수 있을 것인가? 이제껏 어느 연구가나 연구팀도 그리고 어떠한 방법도 이러한 난제들을 해결하지 못했고, 저마다 자료와 색의 여러 가지 문제들 속에서 자신들이 끌고 가는 방향에 부합하는 것들은 취하고 거슬리는 것들은 한쪽으로 밀쳐 두곤 했다.

흔히 역사적 문서 자료들이 어떤 사물이나 그림에 제공하는 정보를 도금하고 싶은 유혹에 빠지기 쉽다. 좋은 방법, 적어도 분석의 첫 번째 단계에서 좋은 방법은 아무런 문서도 없이 동굴 벽화만을 가지고 선사 시대를 분석해 내는 역사가들처럼 연구를 진행하는 것이다. 그리고 어떤 색이 얼마나 자주 혹은 드물게 나타나는지, 그 모양과 배열 상태 그리고 상하, 좌우, 전후, 중심과 주변 간의 비례 관계는 어떤지 등에 관한 연구를 통해 그림과 사물 자체에서 의미와 논리, 일정한 체계를 찾아내야 한다. 요컨대 색에 관한 모든 연구는 색이 나타난 그림과 사물의 구조적 분석으로부터 시작되어야 한다는 것이다.

세 번째 문제는 인식론적 부분에 있다. 지난 수세기 동안 제작된 그림들이나 건축물 그리고 사물들의 색에다가, 오늘날 우리가 가진 색에 대한 정의나 개념들, 분류 방식을 대입시키

는 건 불가능하기 때문이다. 오늘날의 기준들은 과거 사회가 가졌던 인식들과 분명히 다르며 내일의 그것과도 틀림없이 다를 것이다. 역사가, 특히 예술 분야의 역사가는 자료를 살필 때 구석구석 도사리고 있는 시대착오라는 위험에 주의해야 한다. 그중에서도 색에 관한 문제, 즉 색을 정의하고 분류할 때 그러한 위험이 한층 더 커진다.

아주 오랫동안 검은색과 흰색은 완전히 다른 색으로 여겨져 왔다. 색의 스펙트럼과 거기서 관찰되는 색의 배열은 17세기 이전엔 알려지지 않았고, 원색과 보색 사이의 경계도 이때 서서히 나타나 19세기에 이르러서야 제대로 인정받았다. 따뜻한 색과 차가운 색의 대조도 순전히 인습적인 것이며 시대와 사회에 따라 다르다.(예를 들어, 중세 때는 파란색이 따뜻한 색이었다.) 스펙트럼과 색상환, 원색의 개념, 색의 동시적 대비 현상, 망막의 원추세포와 간상세포의 구분 등은 불변의 진리가 아니라 변화하는 역사 속의 한 지식적 단계에 불과한 것들이다. 그러므로 이러한 것들을 무분별하게 사용해서는 안 된다.

내가 앞서 썼던 책들에서 이러한 인식론적, 방법론적 문제들을 벌써 수차례 다루었으므로 여기서는 더 이상 길게 언급하지 않기로 한다.[1] 자료적 관점에서 필수적인 몇 가지는 다시 짚고 넘어가야겠지만, 이 책에서는 이러한 문제를 중점으로 다루려는 게 아니다. 또한 색의 역사에 공헌한 바가 큰 성화나 예

술 작품들을 강조하기 위한 것도 아니다. 이것들은 아직도 정립되어야 할 부분이 많이 남아 있다. 여기서는 모든 측면에서 색의 역사를 고찰해 보고, 또 색의 역사가 단지 예술 분야에만 국한된 것이 아님을 증명하기 위해 다양한 종류의 자료를 근거로 삼았다. 회화의 역사와 색의 역사는 별개의 것이다. 그러므로 대부분의 책들이 색의 역사적 문제를 회화나 예술 방면, 아니면 가끔씩 과학 분야 정도에서 제한적으로 다뤄 온 건 잘못이다.[2] 진짜 중요한 문제는 다른 데 있다.

다시 말하지만 정말 중요한 문제는 다른 곳에 있다. 왜냐하면 색의 역사는 사회사에만 국한되는 게 아니기 때문이다. 사회학자나 인류학자도 마찬가지겠지만, 사실 역사가에게 색은 무엇보다도 우선 사회 현상으로 정의된다. 색을 만들고 거기에 정의를 내리고 의미를 부여하는 것도, 법칙과 가치를 만드는 것도, 실제적인 적용 문제를 조정하고 그 목적을 정하는 것도 사회이지 예술가나 학자가 아니며, 인간의 생리 기관이나 자연 환경은 더더욱 아니다. 색의 문제는 늘 사회적 문제로 귀착되는데, 그것은 인간이 홀로 사는 게 아니라 사회를 이뤄 살기 때문이다. 이 점을 인정하지 않으면 협소한 신경생리학이나 위험한 과학만능주의에 빠지기 십상일 뿐 아니라 색의 역사 체계를 세워 보려는 모든 노력을 헛된 일로 만들어 버리고 만다.

색의 역사 체계를 만들려면 두 가지 일을 해야 한다. 먼저

우리 앞에 존재했던 사회에서 색의 세계가 무엇이었는지를 파악해야 하는데, 이를 위해서는 이 세계를 구성하는 모든 요소들, 즉 색에 관한 어휘와 명칭, 안료 화학과 염색 기술, 의복 제도와 그것의 기초를 이루는 규범, 일상생활과 물질문화 속에서의 색의 위치, 권력자들이 제정한 법규들, 교회 및 종교인들의 도덕, 과학자들의 생각, 예술인들의 창조 활동 같은 요소들을 고려해야 할 것이다. 조사하고 고찰해야 하는 분야는 수도 없이 다양하며, 제기된 문제들 또한 여러 형태를 띤다. 또 하나 역사가가 해야 할 일은 특정한 문화를 지정해 색의 역사적 측면에 영향을 미치는 모든 관행과 법규, 체계 그리고 변화, 소멸, 혁신이나 융합 등을 통시적으로 연구하는 것이다. 이 일은 보통 우리가 생각하는 것과 달리 첫 번째 일보다 더 어려울 수 있다.

이러한 이중적 연구 방식에 있어 색은 본질적으로 기록과 학제를 초월하는 연구 대상이므로 모든 분야의 자료가 골고루 연구, 조사되어야 한다. 그러나 실제로는 특정 분야가 다른 분야들보다 더 유익할 수 있다. 예컨대 어휘 연구, 다시 말해 단어에 대한 역사 연구는 어떤 분야에서나 우리가 과거를 이해하는 데 수많은 관련 정보들을 제공해 준다. 특히 색 연구에서 어휘 연구가 지닌 가장 중요한 역할은 분류하고 강조하고 명백히 보여 주는 것, 그리고 조합하거나 대조 또는 비교하는 것임을 알 수 있다. 그리고 염색과 천, 의상 분야 역시 색을 연구하는 데에

아주 유익하다.

아마도 이들 분야엔 화학, 기술, 재료, 직업 문제 그리고 사회, 사상, 표상, 상징적 문제가 다 연결돼 있다. 중세를 연구하는 역사가에게는 스테인드글라스나 벽화 혹은 패널화 그리고 세밀화 자체보다도(물론 이들도 여러 자료들과 밀접히 관계돼 있지만) 염색과 천, 의상 분야가 가장 확실하고 광범위하며 정확한 실제적 자료를 제공한다.

이 책의 내용은 중세에만 한정돼 있지 않다. 오히려 그 반대다. 그렇다고 색의 진정한 역사 체계를 세우려 했다고 주장하는 것은 아니다. 다만 몇 가지 작업 방향을 제시할 뿐이다. 이 방향 제시를 위해 신석기 시대부터 20세기까지 나타난 '파랑의 역사'를 주요 맥락으로 삼는다. 사실 파랑의 역사는 진정한 역사적 문제를 제기한다. 고대인들에게 파랑은 별로 중요하게 여겨지지 않았다. 로마인에게는 미개인의 색으로, 즉 불쾌하고 대수롭지 않은 색으로까지 여겨졌다.

그런데 오늘날 파랑은 초록과 빨강을 훨씬 압도하는, 모든 유럽인들이 가장 좋아하는 색으로 손꼽힌다. 수세기가 흐르면서 색의 가치가 완전히 뒤바뀐 것이다. 이 책은 이러한 반전에 역점을 뒀다. 먼저 고대와 중세 초기 사회에서 나타났던 파랑에 대한 무관심을 살펴보겠다. 그리고 12세기부터 푸른 색조가 모든 분야에서 점진적으로 늘어나더니 마침내 가치 절상을

이루는 과정을, 특히 의복과 일상생활을 중심으로 알아보겠다. 또 낭만주의 시대까지 나타난 파랑과 얽힌 사회, 도덕, 예술, 종교적 쟁점들을 중점적으로 들여다보겠다. 그리고 마지막으로 현대 사회에서 일어난 파랑의 승리에 주목해 이 색채의 쓰임과 의미를 총체적으로 살펴보고, 그것의 미래에 대해서도 생각해 보려 한다.

색은 결코 저절로 '생겨나지' 않는다. 색은 하나 이상의 다른 색과 조화 또는 대립 관계를 이룰 때에만 의미를 가질 수 있고, 또 완전히 그 기능을 '발휘'할 수 있다. 그러므로 파랑에 대해 이야기한다는 건 필연적으로 다른 색에 대해 다루어야 한다는 뜻이다. 파랑과 오랫동안 비교되어 온 초록과 검정, 또 파랑과 쌍을 이뤄 온 하양과 노랑은 물론, 수세기 동안 실제 색의 쓰임에서 파랑의 반대자이자 공모자면서 경쟁자였던 빨강 역시 다루어진다.

차례

1 보이지 않는 색

인류의 기원부터
12세기까지

파란색이 사회·예술·종교적으로 어떻게 사용되어 왔는지 살펴보기 위해 태고까지 거슬러 올라갈 필요는 없다. 인류가 유목 생활을 하던, 이미 오래전부터 집단 사회를 이뤄 최초의 동굴 벽화를 그렸던 전기 구석기 시대까지도 올라가 보지 않아도 된다. 그 벽화들에는 아직 파란색이 나타나지 않았다. 빨간색, 검은색, 갈색 그리고 여러 색조의 황토색만 발견될 뿐 파란색과 초록색은 찾아볼 수 없고 흰색은 간간이 나타나는 정도다.

그로부터 몇 천 년 후, 최초의 염색 기술이 생겨난 신석기

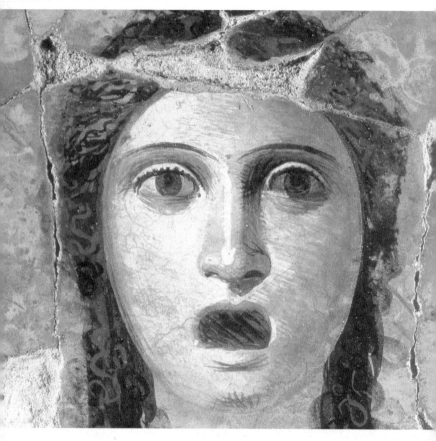

폼페이 회화

기원후 1세기

기원후 79년 베수비오 화산 폭발로 매몰된 폼페이에는
벽화가 많은데, 붉은색이 눈에 띄는 데 반해 파란색은
전면에 나타나지 않는다. 파랑은 대개 바탕색으로
쓰였는데, 이는 로마 회화에서도 마찬가지였다.

시대까지도 거의 마찬가지였다. 비로소 정착 생활을 하게 된 인간은 파란색 염색을 시도하기 훨씬 전부터 이미 적색과 황색 염료를 사용했다. 파란색은 지구가 탄생하면서부터 자연에 널리 퍼져 있는 색이었음에도, 인류는 이 색을 아주 어렵게 그리고 뒤늦게야 재현하고 생산하고 다룰 수 있게 됐다.

아마도 이 때문에 서양 사회에서 파란색이 그토록 오랫동안 사회생활, 종교 예식, 예술 창조 활동에서 아무런 역할도 맡지 못하고 그다지 중요하지 않은 색으로서 취급돼 왔을 것이다. 색은 생각을 담고 전달한다. 강한 인상을 주고 감동을 불러일으키며, 규범이나 체계를 세우고 분류, 동화, 대립, 계층화하는 역할을 한다.(이러한 분류 기능은 색의 첫 번째 기능으로 꼽힌다.) 이와 더불어 색이 내세와 소통하도록 연결해 주는 역할까지 했던 것으로 미루어 볼 때, 모든 고대 사회에서 '기본 3색'으로 여겨졌던 적색, 흰색, 검은색에 비해 파란색의 상징성은 이 모든 기능을 수행하기에는 너무도 약했던 것이다.

파란색이 모든 인간 활동에서 거의 눈에 띄지 않는 색채였으며, 고대의 여러 언어엔 이 색을 명명하는 데에 어려움을 겪은 흔적이 남아 있다. 바로 이런 점들이 19세기의 몇몇 학자들로 하여금 과연 고대인들이 파란색을 인식하기는 했는지 또는 자신들이 사는 시대와 같은 방식으로 파란색을 인식했는지 숙고하게 했다. 물론 오늘날에는 파란색의 위상이 완전히 바뀌었

다. 그러나 신석기부터 중세 중반까지 수천 년 동안 유럽 사회에서 파란색의 역할이 사회적, 상징적으로 미약했었다는 건 부인할 수 없는 사실이다. 그 이유에 대해서 생각해 볼 필요가 있다.

흰색과 대립하는 두 가지 색

색은 직물과 항상 특별한 관계를 맺어 왔다. 따라서 옷감과 의복은 역사가에게 특정 사회에서 어떤 색이 중요했고 무슨 역할을 했는지를 알려 준다. 그 색의 역사를 이해하는 데 가장 풍부하고도 다양한 자료를 제공하는 것이다. 직물과 옷에 대한 자료는 한 시대에 사용됐던 용어들이나 예술 혹은 회화에 관한 자료들보다 훨씬 더 풍성하고 다채롭다. 직물은 재료, 기술, 경제, 사회, 사상, 미, 상징 등의 문제와 가장 밀접하게 연결돼 있다. 색에 관한 모든 문제들을 여기에서 다 찾아볼 수 있다고 해도 과언이 아니다. 염료와 얽힌 화학적 문제, 염색 기술상의 문제, 상호 교환 활동, 상업성, 재정적 제약, 사회적 계층 분류, 사상적 표현, 미학적 관심 등 모든 문제를 전부 포함하고 있다. 그러므로 옷감과 의복은 온갖 분야를 연구할 수 있는 훌륭한 자료들이다. 이러한 이유로 나는 이것들에 대해 지속적으로 언급할 것이다.

그러나 아주 먼 옛날로 거슬러 올라가야 하는 시대의 자료와 증거는 좀체 남아 있지 않으므로 색과 의복 사이의 특별한 연관성을 연구한다거나 부각시키는 건 사실상 불가능하다. 오늘날의 연구에 따르면 최초의 직물 염색은 기원전 6000년에서 기원전 4000년 사이에 이루어진 것으로 알려져 있다. 몸에 그림을 그리거나 식물(나무나 나무껍질)을 이용한 염색은 그전부터 있어 왔다. 오늘날까지 전해져 내려오는 최초의 염색물들은 유럽이 아니라 아시아와 아프리카에서 발견된 것들이다. 유럽의 염색 직물을 찾아보려면 기원전 4000년 말엽까지 기다려야 한다.[3] 그런데 그것들은 전부 붉은색 계통이다.

이것은 주목할 만한 사실이다. 로마 시대 초기까지 서양에서 천을 염색한다는 건 흔히(그러나 절대적인 것은 아니다.) 원래의 색깔을 황토색으로 물들이거나 가장 연한 분홍색에서 가장 농도가 짙은 자주색까지 붉은 색조가 강한 색깔로 바꾸는 것을 의미했다. 가장 오래된 붉은색 염료로는 꼭두서니를 비롯한 몇 종류의 식물과 연지벌레의 알, 혹은 연체동물이 사용됐는데, 이것들은 직물에 쉽고 깊게 침투할 뿐 아니라 햇빛이나 물 또는 세제나 조명 등에도 잘 견디는 특성을 지녔다. 또한 이 염료들은 다른 색의 염색에 쓰이는 원료들보다 농담과 명암 효과가 풍부했으므로 수천 년 동안 직물 염색이라고 하면 단연 붉은색 염색을 의미했다. 이러한 점은 라틴어로 '코로라투스

(coloratus, 염색된)'라는 단어와 '루베르(ruber, 붉은)'라는 단어 가 동의어였던 사실이 잘 뒷받침해 준다.[4]

붉은색이 지닌 선두적 지위는 로마 시대보다 훨씬 이전으로 올라가는, 아주 유서 깊은 현상인 듯싶다. 이것은 최초의 인류학적 자료를 제공해 줄 뿐만 아니라, 대부분의 인도·유럽 사회에서 왜 흰색이 오랫동안 검은색, 빨간색과 대립해 왔는지를 설명해 준다. 이 세 가지 색상이 세 개의 극(極)을 이루었으며, 이를 중심으로 중세까지 색의 모든 표현 체계와 사회적 규칙이 만들어졌다. 굳이 원형(原型) 연구자가 아니더라도 역사가라면 누구나 고대 사회에서는 빨간색이 줄곧 직물 염색을 대표하는 것이었고 흰색은 염색 없이 깨끗하고 순수한 것을, 검은색은 염색되지 않았으나 지저분하고 더러워진 것을 의미했다는 사실[5]을 알 수 있다.

고대와 중세에서 가장 중요한 두 가지 색채 감각인 명암과 농도는 흰색과 검은색의 대비(색깔의 비율, 강도, 순도에 관한 문제), 그리고 흰색과 빨간색의 대비(염료의 사용 여부, 색의 풍부함, 강약 등에 관한 문제)에서 온 듯하다. 검은색은 어두운 색이고 빨간색은 짙은 색인 반면에, 흰색은 검은색과 빨간색의 반대색 이었던 것이다.[6]

이런 세 가지 극의 대립 체계 속에서 파랑, 노랑, 초록의 자리는 찾아볼 수 없었다. 물론 그렇다고 해서 이들 세 가지 색깔

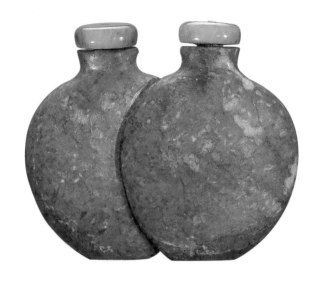

라피스라줄리로 만든 중국산 작은 병
19세기, 프랑스 파리, 기메 박물관

이란, 아프가니스탄, 티베트, 중국 등 아시아에는
라피스라줄리 지층이 풍부하다. 그러므로 이들 지역에는
흰색과 금색의 반점이 있고 짙은 청색을 띠는 이 단단한
암석으로 만들어진 물품들이 비교적 많은 편이고, 이는
행운을 가져다주는 것으로 알려져 있다. 이 준보석은 귀한
데다가 너무 단단해서 무언가를 새기거나 조각하기가
쉽지 않다. 따라서 거의 언제나 소형 미술품을 만드는 데만
쓰였다.

이 존재하지 않았다는 말은 전혀 아니다. 이 색들은 물질세계나 일상생활 속엔 존재하고 있었다. 그러나 상징 및 사회적 차원에서 보면, 이 세 가지 색깔은 앞서 언급한 흰색, 검은색, 빨간색의 역할을 대신할 수 없었다. 여기서 중요한 건 서양·유럽 사회에서 선사 시대부터 내려오던 흰색과 두 가지 반대색의 3분 도식이 왜 12세기 중반부터 13세기 중반에 이르러 무너지게 됐는지, 그리고 새로운 색 체계가 어떻게 자리 잡게 됐는지를 살피고 이해하는 것이다. 이때부터 파랑, 노랑, 초록이 하양, 검정, 빨강과 동등한 역할을 가지게 됐다. 서양 문화는 불과 몇십 년 사이에 기본 3색이라는 색 체계에서 기본 6색의 색 체계(오늘날 우리는 여전히 이 체계 위에서 살고 있다.)로 넘어오게 된 것이다.

파란색으로 염색하기: 대청과 인디고

고대 그리스인들과 로마인들에겐 파란색으로 염색하는 일이 거의 없었으나 다른 민족들의 사정은 달랐다. 예컨대 켈트족과 게르만족은 대청(guéde, 라틴어로 guastum, vitrum, isatis, waida)을 사용했는데, 이건 온대 기후의 유럽 각지에서 나는 십자화과 식물로 습지나 진흙에서 야생으로 자란다. 인디고틴

(indigotine)이라는 주요 색소가 대부분 이파리에 집중돼 있기는 하지만 파란색 염료를 얻기 위한 작업 과정은 오랜 시간이 걸리고 복잡했다. 이 점에 대해서는 파란색 의복이 유행하면서 염색 재료에 혁신이 일어난, 즉 대청이 상업적 식물로 인정받게 된 13세기 부분에서 자세히 다룰 것이므로 후에 다시 언급하기로 하겠다.

근동 지역의 민족들은 아시아와 아프리카로부터 서양에는 오랫동안 알려지지 않았던 색소를 수입했는데 그것이 바로 인디고(indigo)이다. 이 원료는 쪽(indigotier)이라 불리는 다양한 종류의 초본식물의 잎에서 얻을 수 있는데 유럽에서는 전혀 생산되지 않는다. 인도산과 중동산은 수풀에서 자라고 높이가 2미터를 넘지 않는다. 가장 위쪽에 있는 가장 어린잎에서 대청보다 더 강한 인디고틴이 채취된다. 이 인디고틴으로 견, 모, 면 직물을 짙고 선명한 파란색으로 염색할 수 있는데, 이 경우 염료가 직물에 잘 스며들도록 해 주는 매염제를 사용하지 않아도 된다. 보통 염색을 하기 위해서는 천을 인디고 염료가 든 통 안에 집어넣었다가 꺼내서 바깥 공기에 말리는 것만으로 충분하다. 좀 더 진하게 염색하고자 할 경우에는 이 작업을 여러 번 반복한다.

인디고는 쪽풀이 자라는 지역에서는 신석기 시대부터 알려진 염료였다. 그러므로 이들 지역에서 옷이나 천을 파란색으로

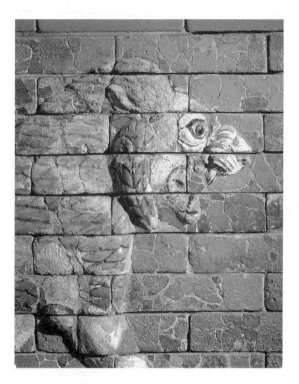

「이슈타르 문으로의 행진」(부분)
기원전 580년경, 에나멜 칠한 벽돌 바탕의 프리즈 장식,
독일 페르가몬 박물관

바빌로니아 중동 지역과 고어들을 살펴보면 서로
아무런 실제적 연관성도 없는 초록과 노랑은 명확히
구분되어 있지만, 초록과 파랑을 구분하는 어휘의 경계는
불분명하다. 이러한 현상은 일반적인 물건이나 예술 작품
들에서도 마찬가지다. 즉 안료 생산, 에나멜이나 유약을
다루는 기술, 색의 상징성 등 모든 요소들이 초록과
파랑을 서로 뚜렷하게 구별하지 않는다.

염색하는 것이 유행한 것은 당연했다.[7] 인디고는 일찍부터 수출품으로 등장했는데, 특히 인도산 인디고는 유명했다. 성서에 등장하는 민족들은 그리스도 탄생 훨씬 이전부터 인디고 염료를 사용했으나 값이 비쌌으므로 질이 아주 좋은 천에만 사용했다. 반면 로마에서는 인디고를 사용하는 경우가 훨씬 드물었다. 그것은 아주 먼 곳으로부터 가져오는 데 드는 비용 때문에 가격이 비쌌기 때문만은 아니었고, 일상생활에서 청색 계통이 전혀 사용되지 않았다고는 할 수는 없으나, 별로 인기를 얻지 못했기 때문이었다. 로마인들은 이전의 그리스인들처럼 아시아산 인디고를 알고 있었다.[8] 그들은 이 인디고를 켈트족과 게르만족의 대청과 분명히 구분할 줄 알았으며, 그것이 인도산 염료라는 것도 알고 있었다. 인디고를 칭하는 라틴어 '인디쿰(indicum)'도 원산지 인도와 연관되어 나온 것이다. 그러나 이들은 이 원료가 식물이 아니라 암석에서 얻어지는 것으로 믿었다. 왜냐하면 인디고가 동양에서 들어올 때는 잎을 갈아 반죽하여 말린 다음 단단한 돌 모양으로 만들어진 상태였기 때문이었다.[9] 그래서 인디고를 광물의 일종으로 알았던 것이다. 그리스의 약리학자 디오스코리데스 이후 몇몇 학자들은 인디고를 라피스라줄리(lapis lazuli, 보석에 준하는 가치가 있는 짙은 청색을 띠는 암석 ─ 옮긴이)와 유사하게 준보석으로까지 취급했다. 이렇게 해서 유럽에서는 16세기까지도 인디고를 광물이라

믿었다. 이에 대해서는 중세기의 청색 염색에 관해서 얘기할 때 다시 살펴보기로 하자.

성서에는 옷감과 의복에 대한 내용이 많이 나오기는 하지만 염색과 색상에 대해서는 거의 언급되어 있지 않다. 또 언급되어 있다 하더라도 색에 관한 용어가 언어마다 굉장히 다를 뿐 아니라 번역 과정에서 많은 오역과 단어의 의미 변동 및 와전이 있었다. 특히 중세의 라틴어는 히브리어, 아람어(시리아, 메소포타미아의 아람 지방에서 사용한 언어 ― 옮긴이), 그리스어에서 재료, 빛, 강도, 질 등과 관련된 용어들을 색상에 관한 용어로 많이 번역, 소개하였다. 예를 들어 히브리어의 '빛나는'이라는 단어가 라틴어로는 '칸디두스(candidus, 흰)'나 '루베르(ruber, 붉은)'로까지 번역되었다. 히브리어로 '우중충한' 또는 '어두운'이라는 단어가 라틴어로는 '니게르(niger, 검은)' 혹은 '비리디스(viridis, 녹색)'로, 또 지역에 따라서 '검은색' 또는 '녹색'으로 번역되었다. 그리고 히브리어나 그리스어로 '창백한'은 라틴어로 '알부스(albus, 흰색)'나 '비리디스'로, 지역에 따라서 '흰색'이나 '녹색'으로 해석되었고, 히브리어로 '풍부한'이라는 단어는 흔히 고전 라틴어로 '푸르푸레우스(purpureus, 자줏빛)', 통속 라틴어로 '푸우르푸레(pourpre, 자주색)'로 번역되곤 했다. 또한 그리스어나 히브리어로 된 문서들에서 색깔과는 아무런 상관이 없는 풍부함이라든가 힘, 매력, 아름다움, 혹은 사

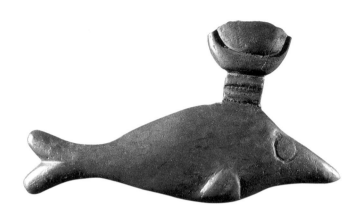

이집트의 성어(聖漁)
기원전 1세기, 이스라엘 하이파, 국립 해양 박물관

이집트인들은 청색 천연 안료들(남동석, 청금석, 터키옥)을
알고 있었고 구리 규산염을 기초로 훌륭한 청색 합성
안료도 만들어 냈다. 유리 광택제로 투명하게 처리하는
방법 또한 알고 있었으며 청색과 청록색 광택이 나는
찰흙으로 멋진 물건들을 만들어 냈다. 이 물건들은 주로
장례식에 사용되는 용품(작은 상, 소형 인물상, 장신구용
구슬)들이었는데, 여기에 쓰는 색에는 신비하거나 마귀를
쫓는 힘이 있다고 여겨졌다.

랑, 죽음, 피, 불 등을 나타내는 단어들이 프랑스어, 독일어, 영어로는 '붉은(rouge)'이라는 단어로 번역되었다. 그러므로 성서를 참조하여 색의 상징성을 검토하려 할 때는 문헌학적인 입장 사실의 발견에 도움이 되는 가설이나 문서들에 대한 상세한 조사를 선행해야 한다.[10]

이러한 점들은 성서나 성서 속에 등장하는 민족들에게 파란색이 어떤 위치를 차지하고 있었는지 평가하기가 어째서 어려운지 이유를 잘 설명해 준다. 파란색은 빨간색, 흰색, 검은색보다 덜 중요했다는 것은 분명하다. 그러나 이것이 파란색에 대해 말할 수 있는 전부다. 수많은 논쟁을 불러일으키는 히브리어의 한 단어는 이러한 위험을 아주 잘 보여 준다. 옛 문헌에서는 어떤 재료나 질감에 관한 용어였던 것이 현대에서는 색채를 나타내는 단어로 번역되는 경향이 있는 것이다. 히브리어 성서에 수차례 등장하는 '테크헬렛(tekhélet)'이라는 단어가 바로 그것이다. 몇몇 번역가나 문헌학자 또는 주석학자들은 이 단어를 깊고 진한 파랑의 색채 표현으로 해석했고, 좀 더 조심스러운 이들은 특이한 종의 뿔소라류(murex) 같은, '바다에서 채취한' 일종의 동물성 염색 원료의 개념으로 보았다. 하지만 후자도 이 재료가 파란색 염료였다는 데 대해서는 이의를 제기하지 않았다.[11] 성서 시대에 동지중해의 염색업자들이 사용했던 패류들, 특히 뿔소라류는 안정되고 정확한 색을 만들어 내지

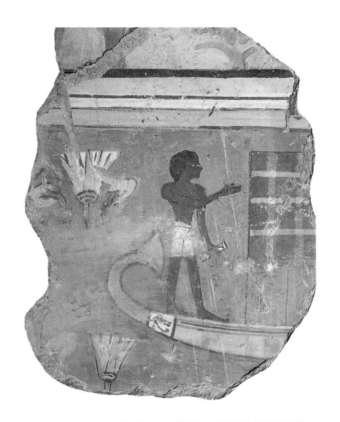

이집트의 파라오 호렘헤브의 무덤에서 발견된 벽화
기원전 14세기, 네덜란드 레이덴, 오우드헤덴 주립 박물관

신왕국 시대는 이집트 벽화의 전성기였다. 청색 톤이
다양하게 나타나 주로 바탕색으로 쓰였다. 가끔 천연
염료에서 추출되기도 했지만 청색은 대부분 합성
염료였다. 그리고 그것은 나일 강의 푸른 수면을
표현하거나 사자의 몸이 이승을 떠나 강을 건너 저승에
이르게 되는 과정을 표현하는 데 사용되었다.

못했다. 이 연체동물들은 오히려 붉은색에서 검은색에 이르는 여러 가지 다양한 색조들을 만들어 내기도 했고, 청색에서 보라색까지 모든 색조의 색은 물론이고 노란색이나 녹색을 띠는 일도 없지 않았다. 그뿐 아니라 일단 섬유에 흡수되고 나서도 색이 계속 변화되어 시간의 흐름에 따라 끊임없이 그 뉘앙스가 달라지는데, 고대 자줏빛이 전형적으로 그랬다. '테크헬렛'이라는 단어를 '파랑'으로 번역하거나 혹은 이 염료를 파란색과 결부시키려는 시도는 문헌학적으로 어려운 문제이며, 역사적으로는 시대착오적인 것이 아닐 수 없다.

파란색으로 칠하기: 청금석과 남동석

성서는 보석에 대해서 염료보다 훨씬 더 많이 언급하고 있다. 그러나 여기서도 번역과 해석에 있어서의 까다로움은 여전하다. 특히 사파이어는 성서에 가장 자주 언급[12]되는 보석이지만, 오늘날 우리가 아는 사파이어와 반드시 일치하는 것은 아닐뿐더러 라피스라줄리와 자주 혼동되고 있다. 이는 그리스인들이나 로마인들도 마찬가지였으며, 중세에도 이러한 혼동은 계속되었다. 일반적으로 정교함의 정도가 동일한 것으로 취급되었던 이 두 보석은 분명히 각각 잘 알려져 있었고 대부분의

백과사전이나 보석 세공인들에 의해 뚜렷이 구분되었다. 하지만 아주리움(azurium, 하늘색), 라주리움(lazurium, 청색), 라피스라줄리(lapis lazuri), 라피스스키디움(lapis Scythium, 스키타이의 돌), 삽피룸(sapphirum, 사파이어빛) 같은 용어들이 때로는 사파이어를, 때로는 라피스라줄리를 가리키는 등 구분 없이 혼용되었다.[13] 이 보석들은 둘 다 호화로운 장신구나 예술품에 사용되었지만 라피스라줄리만이 화가들의 안료 물감으로 사용되었다.

인디고와 마찬가지로 라피스라줄리 역시 동양에서 유래한 것이다. 이것은 아주 단단한 암석으로서 오늘날에는 '준보석'으로 취급되고 있으며, 자연 상태에서 짙은 청색을 띠고 가벼운 금빛의 흰 점이나 맥(脈)이 나타나는 것이 특징이다. 고대인들은 이 반짝이는 맥을 금으로 여겨(사실 이것은 황철석이다.) 그 명성과 가치가 한층 더 높았다. 라피스라줄리가 산출되는 주요 광맥은 시베리아, 중국, 티베트, 이란, 아프가니스탄 등지에서 찾아볼 수 있는데, 특히 이란과 아프가니스탄은 고대와 중세의 서양에 라피스라줄리를 조달하는 주요 공급 원산지였다. 라피스라줄리는 찾기가 힘들고 멀리서 수입되어 오는 까닭뿐 아니라 경도(硬度)가 높아 채석 작업에 많은 시간이 걸렸기 때문에 값이 아주 비싸기로 유명했다. 게다가 천연 광물을 화가들이 사용할 수 있는 안료 물감으로 바꾸는 분쇄 작업과 정련

과정은 더디고도 복잡했다. 특히 라피스라줄리는 많은 불순물을 함유하고 있으므로 이를 제거하고 암석 속에 들어 있는 청색 미립자만 추출해 내야 했다. 그리스인들과 로마인들은 이러한 작업에 아주 미숙하여 정련 작업이 전체적으로 분쇄만 하는 데 그치기도 했다. 그러므로 그들이 라피스라줄리 안료 물감으로 색칠한 것을 보면 그 청색이 아시아나 한참 후의 이슬람 세계나 서양 기독교 사회에서 볼 수 있는 것에 비해 훨씬 순도가 떨어지고 덜 아름답다. 그래서 중세의 예술가들은 밀랍이나 물에 희석한 세척액으로 라피스라줄리의 불순물들을 제거하는 방법을 찾아냈다.[14]

안료로서의 라피스라줄리는 아주 다양하고도 짙은 청색 색조들을 만들어 낸다. 이 안료는 빛에는 내성이 강한 반면 잘 벗겨지므로 특히 작은 면적에 사용되었고(중세의 채색 삽화에서 이 청색의 가장 아름다운 모습을 찾아볼 수 있다.), 가격이 비싼 이유로 초상(肖像)이나 소규모 예술품 또는 그림에서 돋보이게 하고 싶은 부분에만 사용되었다.[15] 이보다 값이 싼 색소는 남동석(藍銅石, azurite)으로 그리스·로마 시대와 중세까지 가장 많이 사용된 청색 물감이다. 이 남동석은 암석이 아니라 염기성 탄산구리 광물로서 라피스라줄리에 비해 색의 내구성이 떨어지고(쉽게 녹색이나 검은색으로 변색된다.), 특히 분쇄가 잘못되었을 경우 보기 좋은 청색을 만들기 힘들다. 너무 잘게 분쇄되면 색

유리질의 찰흙으로 만든 이집트 왕녀의 두상

기원전 13세기, 프랑스 파리, 루브르 박물관

모든 중동 지역에서와 마찬가지로 이집트에서도 청색은
악의 기운을 몰아내고 번영을 가져다주는 행운의 색으로
통했다. 그러므로 저승으로 떠난 망자를 보호하기 위한
장례 의식과도 연결되었다. 흔히 부활의 색으로 통하는
녹색 역시 이와 비슷한 역할을 했으며, 청색과 녹색은 서로
밀접한 관계에 있었다. 그런데 자체 광택을 지닌 찰흙으로
만든 몇몇 장례용 작은 상(像)들을 보면 청색과 녹색의
경계가 뚜렷하지 않았음을 알 수 있다.

이 희미해지고 너무 굵으면 결합제와 잘 섞이지 않아 색을 칠했을 때 표면이 울퉁불퉁해진다. 그리스인들과 로마인들은 아르메니아(lapis armenus), 키프로스(caeruleum cyprium), 그리고 시나이 산에서 산출되는 남동석을 들여왔으며, 중세 때는 독일과 보헤미아의 산에서 추출했는데, 이 때문에 남동석의 청색을 '산(山)의 청색'으로 부르게 된 것이다.[16]

또한 고대인들은 모래와 잿물에 섞은 구리 가루를 주원료로 하여 인위적인 청색 안료를 만들 줄도 알았다. 특히 이집트인들은 이러한 구리 규산염을 이용하여 아주 훌륭한 색조의 청색과 청록색을 생산해 냈는데, 이 색들은 장례 용품(작은 상(像), 소형 인물상, 장신구용 구슬)에 나타나며, 흔히 투명하고 고급스러운 효과를 내기 위해 유리 광택제가 덧칠되어 있었다.[17] 근·중동의 다른 민족들과 마찬가지로 이집트인들에게도 청색은 악한 기운을 몰아내고 번영을 가져다주는 행운의 색으로 여겨졌다. 또한 청색은 장례 의식에도 많이 등장하는데 이것은 저승으로 간 고인을 보호하기 위함이었다.[18] 녹색도 이와 비슷한 역할을 하였으므로 청색과 녹색은 밀접한 관계가 있는 색이었다.

대부분 다색 배합이었던 건축이나 조각에서 인물들의 배경에 청색이 바탕색으로 쓰인 것을 가끔 볼 수 있기는 하나(파르테논 신전 원기둥의 프리즈 장식에서 볼 수 있다.), 사실상 그리스

에서 청색은 그리 인정받지 못했으며 보기 드문 색이었다.[19] 그리스인들의 주요 색상은 빨간색, 검은색, 노란색, 흰색, 그리고 금색 등이었다.[20] 그리스인들보다 청색을 더 등한시한 로마인들은 이 색을 어둡고 동양적이며 세련되지 못한 미개한 색으로 보았으므로 거의 사용하지 않았다. 로마인들에게 빛의 색깔은 흰색이나 금색이 배합된 붉은색이었지 청색은 아니었다. 로마의 학자이자 작가인 플리니우스는 그의 저서 『박물지』중 회화에 관해 쓴 한 유명한 구절에서 "정말 뛰어난 화가들은 흰색, 노란색, 빨간색, 검은색 이 네 가지 색만으로 그림을 그린다"고 단언했다.[21]

그런데 유일한 예외가 있다면 그것은 모자이크였다. 동양에서 유래한 모자이크에는 좀 더 밝고, 초록과 파랑이 들어간 색채들이 많이 사용되었는데, 이 색들은 나중에 비잔틴 예술이나 초기 기독교 예술에서도 볼 수 있다. 파랑은 모자이크에서는 물을 표현하는 색뿐 아니라 가끔은 바탕색 그리고 빛의 색[22]으로도 쓰였다. 중세도 이러한 영향을 받았다.

그리스·로마인들은 파란색을 인식할 수 있었는가?

한때 여러 문헌학자들은 청색이 드물게 나타나는 것과 그

용어에 관한 자료에 근거하여 그리스인들과 로마인들이 파란색을 지각하지 못했던 것은 아닌지 의문을 제기했다.[23] 사실 그리스어나 라틴어로 파란색을 명명한다는 것은 어려운 일이다. 왜냐하면 파랑의 경우에는 하양, 빨강, 검정에 해당하는 것과 같이 확실하고 꾸준히 사용되는 기본 어휘가 없기 때문이다. 색에 관한 어휘가 안정되어 제자리를 잡는 데 수세기가 걸린 그리스에서는 파란색을 가리키는 데 가장 흔히 쓰인 두 단어가 '글라우코스(glaukos)'와 '키아네오스(kyaneos)'였다. 이 중에서 키아네오스는 원래 어떤 광물이나 금속을 지칭하는 용어였던 것으로 보이는데, 그 어원은 그리스어가 아니며 오랫동안 의미가 불분명한 채로 존재했다. 호메로스 시대에는 이 단어가 눈동자의 연한 파랑이나 상복의 검은색을 뜻하기도 했으나 하늘색이나 바다색의 파랑을 의미한 것은 전혀 아니었다. 그리고 호메로스의 『일리아스』와 『오디세이아』를 살펴보면 자연과 풍경을 묘사하는 60가지 형용사 중에 단 세 가지만 색에 관한 것임을 알 수 있다.[24] 반면 빛과 관련된 단어는 굉장히 많이 나온다. 그리스 고전기(BC 5세기~BC 4세기에 걸치는 폴리스 사회의 최성기를 가리킨다. ─ 옮긴이)에는 키아네오스가 어두운 색을 지칭했는데, 진한 파랑은 물론이고 보라, 검정, 갈색 등을 의미하기도 했다. 사실 이 단어는 색의 정도나 상태를 가리킨다기보다는 그 색에서 느껴지는 '느낌'을 표현했던 것이다. 한편 그리

스 고졸기(BC 650년~BC 480년의 시기를 말한다. — 옮긴이) 이전부터 존재했던 단어로서 호메로스가 특히 자주 썼던 글라우코스라는 단어는 때에 따라 초록이나 회색 또는 파랑을 가리켰으며, 가끔은 노랑이나 갈색을 의미하기도 했다. 이 단어는 확실하게 정의된 어떤 색깔이라기보다는 색의 농도가 약한 상태 혹은 빛깔의 연함을 나타낸다. 이 때문에 '글라우코스'는 눈동자 색깔이나 나뭇잎 혹은 꿀뿐만 아니라 물 색깔을 표현할 때도 쓰일 수 있었다.[25]

이와는 달리, 그리스의 작가들은 어떤 특정한 사물이나 식물 혹은 광물의 분명한 청색을 표현할 때는 청색 관련 어휘들 중에 존재하지도 않는 단어들을 쓰기도 했다. 꽃을 예로 들자면 붓꽃, 협죽도과의 꽃, 수레국화 등은 붉은색(erythros), 녹색(prasos) 혹은 검은색(melas)으로 표현되기도 했다.[26] 바다나 하늘은 다른 어떤 색상이나 색조로도 표현될 수 있었지만 청색 계통으로 표현되는 경우는 드물었다. 바로 이런 이유 때문에 19세기 말과 20세기 초에 '그리스인들도 오늘날 우리가 보는 것처럼 청색을 보았는가?'라는 의문이 제기되었던 것이다. 여기에 '아니다.'라고 대답하는 몇몇 학자들은 "기술적으로나 지식적으로 '진보된' 사회 — 흔히 주장하는 것처럼 현대 서양 사회 같은 — 의 남녀들은 '미개한' 혹은 고대 사회의 사람들보다 더 많은 색을 구분하고 명명할 수 있는 능력이 있다."라며

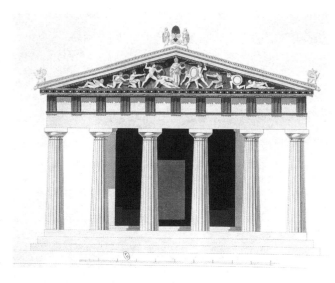

그리스 아이기나에 있는 제우스 신전 복원도

1860년경, 프랑스 파리, 장식 예술 도서관

오늘날 우리가 경탄해 마지않는 그리스 신전들은 지금은
오래되어 색을 잃어버렸지만, 원래는 전체적으로 혹은
부분적으로 색이 칠해져 있었다. 19세기의 고고학자나
건축학자 들은 남아 있는 다색 배합의 흔적에 근거하여
데생과 수채화로 이 신전들의 당시 모습을 재현해 보려고
시도했다.

색을 보는 시각적 능력에 대한 진화 이론을 내세운다.[27]

이러한 이론은 나오자마자 격렬한 논쟁을 불러일으켰다. 오늘날까지도 이를 지지하는 이들이 있는데, 이는 명백히 잘못되었으며 변호의 여지가 없다고 여겨진다.[28] 이 학설들은 자민족 중심적이며 막연하고도 위험한 개념을 바탕으로 하고 있을 뿐만 아니라, 시각 현상(생물학적 측면)과 지각 현상(문화적 측면)을 혼동하고 있다.(어떤 기준으로 한 사회를 '진보된' 혹은 '미개한' 사회라고 규정지을 수 있는가? 그리고 누가 이를 결정하는가?) 게다가 이러한 이론들은 어느 시대나 사회 그리고 모든 개인에게 존재하는 '실재의' 색과('실재'라는 형용사가 의미가 있을지는 모르겠으나) 인식되는 색 그리고 명명되는 색 사이에 존재하는, 때로는 아주 엄청날 수도 있는 차이를 간과하거나 무시하고 있다. 색에 관한 그리스어 어휘 중에서 청색을 지칭하는 용어가 없거나 애매한 것은 먼저 그 어휘 체계 자체와 형성, 기능 그리고 그 어휘를 사용하는 사회의 이데올로기에 비추어 연구해야 하는 문제이지 그 사회를 이루는 개체들의 신경생리학적 신체 기관의 차원에서 연구할 문제가 아니다. 고대 그리스인들의 시각 기관은 20세기 유럽인들의 그것과 완전히 동일한 것이다. 청색을 명명하는 데 겪는 어려움은 고전 라틴어에서도 나타난다.(그리고 나중에 중세 라틴어에서도 마찬가지다.) 물론 여기에는 많은 단어(caeruleus, caesius, glaucus, cyaneus, lividus,

venetus, aerius, ferreus)들이 존재하나, 모두 여러 가지 뜻을 가지고 있는 단어들인 데다 색상학적으로 어떤 색인지 정확하지가 않고 그 사용에 일관성이 없다. 이들 중 가장 자주 쓰이는 단어인 '카에루레우스(caeruleus)'부터 시작하면, 어원학적으로 밀랍 색깔인 '케라(cera, 흰색, 갈색과 노란색 사이)'를 연상시키며 청색 계통의 색으로 고정되기 전에는 녹색이나 검은색 톤을 지칭하기도 했다.[29] 사실 이와 같은 청색 관련 어휘의 애매함과 불안정성은 로마 시대의 작가들이나 중세 기독교 초기 작가들이 청색에 별 관심이 없었다는 사실을 반영한다. 이러한 단어 부족은 나중에 청색을 가리키는 새로운 두 단어가 라틴어 어휘로 유입되는 것을 용이하게 하는데, 그중 하나는 게르만족들의 언어 가운데서 유래한 '블라부스(blavus)'이고, 또 다른 하나는 아랍어에서 온 '아주레우스(azureus)'이다. 결국 이두 단어가 로망스 어군(語群) 속에 자리 잡게 된다. 그러므로 프랑스어에서(이탈리아어나 스페인어도 마찬가지다.) 청색을 가리킬 때 가장 흔히 쓰이는 두 단어(bleu와 azur)는 라틴어가 그어원이 아니라 각각 독일어(blau)와 아랍어(lazaward)에서 온 것이다.[30]

이러한 단어들은 의미의 변천 및 애매함, 사용 빈도 등과 같은 어휘의 일반적인 현상들을 통해 청색을 연구하는 이들에게 아주 중요한 일련의 증거 요소들을 제공한다.

붉은색 인물상이 그려진 그리스 항아리(부분)
기원전 5세기, 영국 런던, 대영 박물관

그리스 도자기에선 청색이 나타나지 않는다. 보통 도기에
사용된 색채는 검은색, 붉은색, 흰색, 황갈색 정도다.
그런데 오늘날 우리가 소장하고 있는 이 항아리들이 고대
그리스 문명을 이해하는 데 주요한 참고 자료가 된다고
할 때, 그리스 문명에서 청색은 전혀 존재하지 않았던 게
아닌가 하고 생각할 수도 있겠으나 사실은 그렇지 않다.
그리스 사람들은 청색을 사용했으며 청색으로 염색을
할 줄도 알았고, 여러 톤의 청색을 구분하고 이를 비교적
자세하게 명명할 줄도 알았다. 그러나 청색은 그들의
일상생활이나 상징체계에서 중요한 역할을 하지는 못했다.

로마인들이 19세기 몇몇 학자들이 생각했던 것처럼 청색을 '분별할 수 없었던' 것이 아니라면 그들은 청색에 대해 좋게는 무관심했으며 좀 심하게는 혐오했다고 볼 수 있다. 사실 로마 사람들에게 청색은 켈트족이나 게르만족 같은 미개인들의 색으로 취급되었다. 율리우스 카이사르와 타키투스는 이 족속들이 적에게 겁을 주기 위해[31] 청색을 몸에다 칠하는 관습이 있었다고 썼다. 또 오비디우스는 게르만족들은 나이가 들면 흰머리를 좀 더 어두운 색으로 물들이기 위해 대청으로 염색을 했다고 전한다. 게다가 플리니우스는 브르타뉴의 여자들이 바커스 신에게 올리는 주신제에 참가하기 전에 대청 염색제(glastum)인 짙은 청색을 몸에다 칠했다고 주장하면서 청색은 경계하고 멀리해야 할 색이라고 결론지었다.[32]

　　따라서 로마에서 청색 옷을 입는다는 것은 품위가 떨어지는 일이었으며, 괴상한 모습(특히 공화정 당시와 제국 초기) 아니면 상(喪)을 당한 표시로 받아들여졌다. 게다가 청색은 밝은 톤일 때는 보기에 흉하고 어두운 색일 때는 무시무시한 느낌을 주었기 때문에, 흔히 죽음이나 지옥을 연상시켰다.[33] 파란색 눈을 가진 사람은 거의 추하다는 취급을 받았는데, 여자는 정숙하지 못한 것[34]으로, 남자는 여자 같은 나약한 인상에 교양이 없거나 우스꽝스러운 사람으로 여겨졌다. 그러므로 사람들은 이러한 속성들을 연극으로 우스꽝스럽게 풍자하는 것을 즐겼

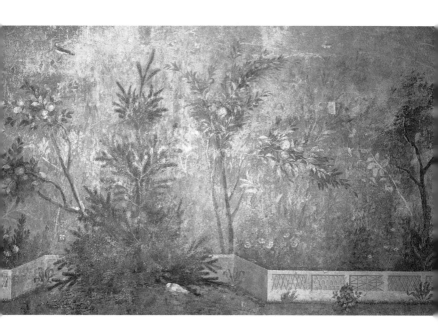

**아우구스투스 황제의 아내 리비아가 머물렀던
리비아 빌라(Prima Porta)의 벽화**
이탈리아 로마, 테르메 로마 국립 박물관

파란색 계통은 로마 회화에서 그다지 자주 나타나지
않으며 주로 그림의 배경이나 바탕색으로 쓰였다. 그래도
기원전·후 1세기에 널리 유행했던 풍경화에는 다소 연한
파란색이 선호되었다. 왜냐하면 이 색깔이 위 그림에서
보이는 것처럼 당시 사람들이 동양에 존재하리라고
상상했던 매혹적인 정원이나 천국을 연상시켰기 때문이다.

다.[35] 예를 들어 로마의 희극 작가 테렌티우스는 파란색 눈을, 적갈색 곱슬머리에 키가 거인같이 크거나 살이 지나치게 찐 뚱보 등, 공화정 시대 로마인의 기준에서 격이 떨어지는 모든 외양과 연결시켜 묘사했다. 기원전 160년경에 쓰인 그의 희극 『헤키라(Hecyra)』에서는 한 우스꽝스러운 인물을 다음과 같이 묘사하고 있다. "살이 엄청나게 찐 거인의 몸집에다 짧고 곱슬곱슬한 붉은색 머리 그리고 파란색 눈동자에 마치 해골같이 창백한 얼굴을 한 사람."[36]

무지개에는 파랑이 없다?

그리스인과 로마인의 눈에는 청색이 보이지 않았을지도 모른다는 주장에 반론들을 제기할 때 우리는 어휘와 명칭 문제에만 중점을 두었다. 이를 위해 우리는 색의 성질과 시각적 포착에 대해 말하는 그리스 로마 시대의 다양한 과학적 문서들을 참고할 수 있었고 또 참고했어야만 했다.[37] 물론 이런 문서들은 많지 않은 데다 특별히 색에 대해서만 다루는 것은 없다. 그리고 빛의 물리학, 시각의 문제들, 시력에 관한 일반적 인체 구조 또는 눈과 관련된 특유의 질병들에 관한 논문들은 아주 많은(특히 그리스) 반면에 색각(色覺)에 대해 다루는 논문은 극

히 빈약한 것이 사실이다. 드물지만 그래도 이런 논문[38]은 존재하며 후에 특히 아랍과 중세 서양의 과학에 큰 영향을 끼친다.[39] 그리고 비록 이 논문이 청색에 대해 특별하게 언급하고 있지는 않더라도 여기서 그 요점을 밝힐 필요는 있다.

그리스와 로마의 시각에 관한 이론들 중 어떤 이론들은 아주 역사가 깊으면서 수세기 동안 변함없이 전해져 내려오는 반면, 또 다른 이론들은 좀 더 나중에 나와서 활발한 변화를 거듭하기도 한다. 여기에는 크게 세 가지 흐름이 있었다.[40] 먼저는 피타고라스가 기원전 6세기에 이미 주장했던 것처럼, 우리 눈에서 광선을 내보내서 시야에 포착된 물체의 실체와 '특성들'(물론 색은 이 특성들 중의 하나다.)을 찾는다는 생각이다. 두 번째는 에피쿠로스의 주장처럼 이와 반대로 물체 자체가 광선 또는 어떤 미세한 입자를 사람의 눈 쪽으로 발산한다는 이론이다. 그리고 마지막으로 좀 더 나중에 나온 발상이자 가장 일반화되었던 이론으로는 플라톤[41]이 처음 주장한 이후 기원전 3~4세기부터 자리 잡은 이론인데, 색을 시각적으로 인식한다는 것은 우리 눈에서 나오는 일종의 '발광체'와 포착된 물체에서 발산되는 광선이 만나 생긴 결과라는 것이다. 이 주장에 따르면, 우리 눈에서 나오는 '발광체'를 구성하는 입자의 크기가 물체에서 발산되는 광선보다 큰지 작은지에 따라 우리의 눈은 이런저런 색깔을 지각한다. 여기에 아리스토텔레스가 주위 환

경, 물체의 소재, 보는 사람이 어떤 사람이고 어떤 개성을 가지는지 등의 중요한 요소를 덧붙여 보완했고[42], 서기 2세기에 다시 그리스 의사 갈레노스가 눈의 구조, 눈의 점막이나 분비액의 특징과 시신경의 역할 등에 대한 지식을 더했다. 플라톤과 헬레니즘 시대의 학자들[43]에 의해 전해져 온 이 혼합 이론은, 서양에서는 근대의 동이 틀 무렵까지 영향력을 발휘했다.

이 이론은 청색에 대해 특별히 언급하지는 않으나, 아리스토텔레스 이후 모든 색은 결국 움직이는 파장이라고 여겨지게 된다. 즉 색은 빛과 마찬가지로 움직이므로 접촉하는 모든 것들을 움직이게 만든다는 것이다. 따라서 색을 시각적으로 본다는 것은 눈과 물체 양쪽에서 발산하는 두 광선의 만남에서 일어나는 아주 역동적인 운동이라는 것이다.

고대나 중세의 어떤 작가도 공식적으로 정확하게 서술한 적은 없지만 몇몇 과학 문서나 철학 문서를 살펴보면, '색 현상'이 일어나려면 빛과 빛이 비추는 물체 그리고 빛을 내보내고 받아들이는 역할을 동시에 할 수 있는 시선, 이렇게 세 가지 요소가 반드시 필요하다는 결론을 이끌어 낼 수 있다. 아리스토텔레스는 여기에 네 번째 요소인 공기를 첨가하여, 색 현상 역시 모든 것을 구성하는 4원소, 즉 빛을 동반한 불, 사물들의 재료인 흙, 눈의 분비액인 물 그리고 시각전달에서 변조기 역할을 하는 공기의 상호 작용으로 인해 일어난다고 논증한다.[44] 또

한 모든 작가들이 "아무도 볼 수 없는 색은 존재하지 않는 색"이라는 생각을 인정하고 있는 것 같다.[45] 문제들을 아주 단순화하면서 시대 순서를 약간 무시해 보자면, 거의 '인류학적'이라 볼 수 있는 이러한 색 이론은 뉴턴이 틀렸음을 입증하는 괴테의 주장을 이미 20세기 전에 인정한 셈이다.

색의 성질과 색에 대한 관점을 다루는 그리스 및 로마의 문서들은 드문 반면에, 무지개에 관해 논하는 문서들은 넘쳐 나며, 유명한 학자들이 여기에 많은 관심을 기울였다. 이러한 문서들 중에는 무지개에 대해 서술적, 시적, 혹은 상징적으로 쓰인 것만이 아니라 아리스토텔레스가 쓴 『기상학』 같은 확실한 과학적 문서들도 있다.[46] 이런 논문들에서는 무지개 활 모양의 곡률, 태양과의 거리, 구름들의 특징, 그리고 특히 광선의 굴절과 반사 현상 등을 다루고 있다. 이에 대한 작가들의 의견은 서로 전혀 다르지만 진리를 알아내고 증명하고자 하는 의욕만큼은 대단하다. 이들은 특히 육안으로 보이는 무지개 색깔의 수를 규정하려 했고 이 색깔들을 고립시키고 명칭을 붙여 가면서 이들 내부에 형성되어 있는 일련의 색 배열을 정의하기 위해 많은 노력을 기울였다.[47] 무지개 색의 가짓수에 관해서는 세 가지, 네 가지, 다섯 가지 사이에서 의견이 분분했다. 단 한 사람, 로마의 역사가인 암미아누스 마르켈리누스만이 여섯 가지라고 주장했다. 그러나 아무도 이러한 색 배열이 어떤 식으로

든 스펙트럼(분광)과 상관있을 거라고 생각하지는 못했다. 물론 이런 이론이 나오기에는 아직 시기상조였다. 게다가 그 누구도 파란색에 관해서는 언급하지 않았다. 그리스인들에게도 로마인들에게도 무지개에는 파란색이 없었다. 예를 들면, 그리스의 음유 시인이자 종교 사상가인 크세노파네스와 자연 철학자 아낙시메네스(BC 6세기), 훨씬 나중에 활동한 시인이자 철학자였던 루크레티우스(BC 98~55년)는 무지개가 빨강, 노랑, 보라색으로 이루어졌다고 주장했고, 아리스토텔레스(BC 384~322년)와 그의 제자들은 빨강, 노랑 또는 초록, 보라를, 에피쿠로스(BC 341~270년)는 빨강, 초록, 노랑, 보라를, 세네카(BC 4년~AD 64년)는 자주, 보라, 초록, 주황(원문에는 오렌지색으로 되어 있으나 편의상 주황으로 옮긴다. ─ 옮긴이), 빨강을, 암미아누스 마르켈리누스(AD 330~400년)는 자주, 보라, 초록, 주황, 노랑, 빨강을 보았다고 주장했다.[48] 거의 모든 이들이 무지개는 태양광이 공기보다 밀도가 높은 물방울의 집합체를 통과할 때 나타나는 빛의 약화 현상이라고 보았다. 광선의 반사와 굴절 또는 흡수 현상과 그 범위, 각도 등에 관해서는 논란이 많았다.

무지개에 대한 이 모든 사색과 논증들, 가시적인 색 배열에 대한 관찰 등은 아랍과 중세의 과학에 영향을 미쳤다. 특히 13세기에는 당시의 유명한 학자들이 아리스토텔레스의 『기

**로마 제국의 여황제 갈라 플라키디아의 마우솔레움(영묘)에
위치한 교회당 궁륭(부분)**
520~541년경, 이탈리아 라벤나

벽화와 달리 로마 모자이크에는 청색 계통의 색들이
아주 중요한 자리를 차지했다. 모자이크는 작은 색유리
파편들을 사용함으로써 여러 가지 분위기를 연출할 수
있었는데, 특히 청록색 계통이 자주 쓰였다. 그 후 초기
기독교 예술에서는 이보다 좀 더 어둡고 짙은 청색들, 즉
녹색에서는 멀어지고 검은색이나 보라색에 가까운 청색을
사용하였다. 이 색들은 주로 우주 공간을 장식하거나 천상
세계의 인물들을 그릴 때 많이 쓰였다.

상학』과 알하젠(Alhazen, 아라비아의 물리학자이자『광학의 서』의 저자로 광학에서 뛰어난 업적을 남겼다. ─ 옮긴이)을 중심으로 한 아랍의 광학을 해석하면서 또다시 무지개에 대해 논하기 시작했다. 그러한 학자들로는 그로스테스트(Robet Grossetest, 영국의 철학자이자 신학자로 아리스토텔레스의 저서를 원어로 연구했고 광학 이론 연구에 크게 공헌했다. ─ 옮긴이),[49] 페캄(John Pecham),[50] 베이컨(Roger Bacon, 영국의 중세 철학자로 스콜라 철학을 비판하고 자연을 연구하는 데 있어서 실험적 관찰을 중시했다. ─ 옮긴이),[51] 프레버그(Thierry de Freiberg),[52] 위틀로(Witelo)[53] 등이 있다. 이들은 모두 광학 분야에 공헌했지만, 이들 중 아무도 오늘날 우리가 보는 것처럼 무지개를 묘사하지는 않았으며, 특히 파란색은 흔적도 찾아내지 못했다.

중세 초기: 드러나지 않고 이목을 끌지 못했던 청색

서양 중세 초기의 상징 체계와 감수성에 의하면, 청색은 고대 로마에서와 마찬가지로 그렇게 높이 평가받는 색깔도, 사물을 돋보이게 하는 색깔도 아니었다. 좋게 말하면 중요하게 여겨지는 색은 아니었다는 정도로 말할 수 있으며, 어쨌든 그때까지 사회·종교 생활의 모든 규범들을 체계화하는 데서 중점적

으로 쓰이던 세 가지 색, 즉 흰색, 검은색, 빨간색만큼 중요하지 않았다. 또한 청색은 식물의 색이자 인간의 운명을 상징하는 녹색보다도 덜 중요시되었는데, 특히 녹색은 때에 따라 위의 세 가지 중심 색들을 서로 연결시켜 주는 '중간색'으로 취급되기도 했다. 다시 말해서 청색은 아무 의미가 없거나 별것 아닌 색이었다. 청색은 하늘을 표현하는 색으로도 그렇게 자주 쓰이지 않았는데, 그 이유는 많은 작가들이나 예술가들에게 하늘의 빛깔은 파란색이라기보다는 흰색, 빨간색, 금색 등으로 비쳤기 때문이다.

이처럼 상징성이 부족하다고 해서 청색이 일상생활에서 쓰이지 않았던 것은 아니다. 특히 메로빙거 왕조 시대에는 천이나 옷에 청색이 제법 나타났다. 이것은 대청을 사용하여 평상복과 피혁으로 된 몇몇 제품들을 청색으로 물들이던 켈트족과 게르만족의 습관을 물려받았기 때문이다. 그러나 카롤링거 왕조부터 이러한 관습은 희미해진다. 황제와 제후들 그리고 그 주변 사람들은 로마식의 관습을 받아들였다. 빨간색, 흰색, 자주색이 중요시되었던 점이나 빨간색과 자주 배합되던 녹색이 비교적 중시된 것을 예로 들 수 있는데, 이 두 색의 배열은 현대인의 눈에는 아주 강렬한 대비를 이루지만 중세 초기 사람들의 눈에는 약한 대비를 이루는 것이었다.[54] 청색은, 말하자면 궁정의 귀족들에게는 버림을 받았고 농부들이나 신분이 낮은 사람

들에 의해서만 사용되었던 것이다. 그리고 이런 현상은 12세기까지 계속된다.

이런 예들은 중세 초기의 일상생활에서 청색이 얼마나 뒷전으로 밀려나 있었는지를 잘 보여 준다. 그러나 드러나지 않았다는 것과 부재했다는 것은 다르다. 한편 실제로 청색이 거의 부재했던 몇몇 분야가 있었는데, 이를테면 인명, 지명, 예배 의식, 표상이나 상징의 세계 등이다. 라틴어나 각 지역의 언어들을 보면 청색을 연상시키는 단어나 어원을 가진 인명과 지명은 거의 찾아볼 수가 없다. 이 색깔은 사람이나 장소를 명명하거나 무언가를 상징하는 데 쓰이기에는 사회적 인식이나 상징성이 너무 약했던 것이다.[55]

이와는 반대로 붉은색과 흰색 그리고 검정색과 관련된 별칭들은 머리카락, 수염, 피부는 물론이고 성격이나 태도를 암시하는 것에 이르기까지 아주 많아서 이때까지도 모든 색 체계가 고대 사회의 기본 3색을 중심으로 형성되어 있었음을 알 수 있다. 특별히 하늘과 거룩한 빛을 예찬했을 뿐 아니라, 중세 사회의 사회적, 도덕적, 지적, 예술적 부분 등 모든 분야를 지배하고 결정짓던 기독교조차도 이러한 고대의 기본 3색의 아성을 무너뜨리지는 못했다. 천 년 이상을, 다시 말해 12세기 전반기에 청색 바탕의 스테인드글라스가 등장할 때까지 청색은 기독교 교회와 예배 의식에 거의 모습을 드러내지 않았다. 예배 의

**몬테카시노 수도원의 독송집에 실린
「청색 옷을 입은 성 베네딕투스」**

11세기 초, 이탈리아 로마, 바티칸 도서관

540년경에 제작된 한 수도원의 규율서에서
성 베네딕투스는 수도사들에게 의복의 색깔에 신경 쓰지
말 것을 가르치고 있다. 그런데 9세기부터 수도원에서는
겸손과 회개의 색인 검은색 옷을 착용하는 것이
의무화된다. 이론상으로는 그랬으나 중세 말까지 검정으로
염색하는 것은 어려운 일이었으므로, 수도사들을
묘사해 놓은 그림에서 볼 수 있듯이 베네딕투스 수도회
수도사들(더구나 이 그림에서는 성 베네딕투스까지도)은
갈색이나 회색 또는 청색 옷을 주로 입었다.

식과 관련된 색 체계에서 청색이 나타나지 않는 것은 특별히 흥미로운 점이므로 여기서 좀 더 자세히 알아보기로 하자. 파랑의 역사라고 해서 청색만 고립시켜 볼 수 있는 것이 아니므로 이를 통해 다른 색들과 그것들의 상징성 또한 짚고 넘어갈 수 있을 것이다.

초기 기독교 시대의 예배 의식에서는 흰색 또는 염색하지 않은 천으로 만들어진 복장들이 주로 눈에 띄고, 사제가 평상복을 입고 미사를 집도하는 모습을 볼 수 있다. 그 이후 흰색은 점점 부활절이나 가장 장엄한 연중행사들에만 특별히 등장하게 된다. 여러 작가들이 교회에서 흰색은 최고의 고귀함을 담은 색이라는 데 동의하고 있다.[56] 그러므로 흰색은 전형적인 부활절 색이며, 또한 영세를 받고자 하는 이들의 색이기도 하다.[57] 그러나 어떤 천을 순백색으로 염색한다는 것은 어려운 일이었기 때문에 '부활절 흰빛(blancheur pascale)'이라는 것은 거의 이론에 불과했다. 이러한 어려움은 적어도 14세기까지 지속되었다. 사실 14세기 이전에는 아마포를 제외하고는 백색 염색이 전혀 불가능했고 그나마 아마포 염색도 아주 복잡한 작업이었다. 모직에는 보통 들판에서 맑은 아침 이슬과 태양빛으로 '표백'하는 자연적(염색) 방법이 사용되었다. 그러나 이것도 작업 속도가 느리고 많은 시간이 걸리며 자리를 많이 차지할 뿐 아니라 겨울에는 불가능하다는 단점도 있었다. 더구나 이

갓 태어난 아기를 목욕시키는 모습(부분)
10세기 벽화, 터키 카파도키아, 고렘 교회

중세의 기독교 예술가들은 물을 표현할 때 거의 같은
식으로 그렸는데, 그것은 별로 진하지 않은 녹색이나
청색, 아니면 녹색과 백색 또는 청색과 백색을 함께 써서
물결 모양의 선들을 그리는 방법이었다. 서양에서는 특히
13세기부터 일반 지도나 해도(海圖)에 바다, 호수, 강 들을
표현한 데서 볼 수 있듯이 물을 표현할 때 청색보다는
녹색이 더 자주 쓰였다. 그런데 동양에서는 그 반대였다.
유럽 전역에서는 17세기가 되어서야 비로소 청색이 물을
상징하는 일반적인 색으로 완전히 자리를 잡게 된다.

렇게 얻은 흰색은 진짜 순백색도 아니었다. 또 시간이 어느 정도 지나면 다시 누런색이나 표백 이전의 색으로 되돌아가곤 했다. 중세 초기의 예배에 쓰이던 천이나 옷들이 완전히 흰빛을 띠는 일이 드문 것은 이 때문이었다. 거품장구채과(科)의 식물들을 백색 염료로 사용하거나 재나 흙, 산화마그네슘, 백묵, 백연 등의 광물로 만들어진 세제를 사용해도 흰 천 위에는 잿빛, 녹색 또는 청색의 푸르스름한 빛이 돌기 마련이었고 부분적으로 광택이 사라지기도 했다. 염소가 1774년에 발견되었으므로 염소나 염화 물질들을 사용한 표백은 18세기 이전에는 존재하지 않았다. 황을 이용한 표백은 중세 초기에도 알려져 있었으나 제대로 다루지 못해 모나 견직물을 손상시키는 일이 흔했다. 황산을 희석한 용액에다 하루 동안 직물을 담가 놓아야 하는데, 이때 물이 너무 많으면 염색 효과가 거의 나지 않고 산이 너무 많으면 직물이 손상되었던 것이다.[58]

전례에 사용되는 색들의 탄생

카롤링거 왕조 시대부터는, 어쩌면 그 이전(교회가 어느 정도 화려해지기 시작한 7세기)부터, 전례용 천이나 옷의 색은 거의

금색이나 광택이 나는 색이었다. 그러나 교구마다 관행이 달랐다. 예배 의식은 대부분 주교들의 재량에 따라 치러졌고, 색의 상징성에 관한 몇 안 되는 문서들도 실제적으로는 아무런 영향을 미치지 못했거나 한두 교구에만 해당되는 것일 뿐이었다. 게다가 오늘날까지 내려오는 몇몇 전례서의 내용들을 보면, 엄밀한 의미에서의 색에 관한 규범은 거의 나와 있지 않다.[59] 종교 회의에서도, 고위 성직자나 신학자가 줄무늬가 들어간 옷, 얼룩덜룩한 색의 옷 혹은 너무 요란한 옷을 입는 것을 금지(적어도 트리엔트 공의회[60] 때까지는 이러한 금지가 계속된다.)하고 그리스도에 있어서의 흰색의 절대성을 강조하는 정도였다. 흰색은 결백, 순수, 세례, 전도, 기쁨, 부활, 영광, 영생을 나타내는 색이었다.[61]

서기 1000년 이후부터는 색의 종교적 상징성에 관한 문서들이 늘어났다.[62] 누가 언제 어디서 썼는지 알기 힘든 이 문서들은 그저 사변적인 차원에 머물고 있으며, 교구의 관행이나 기독교 내의 전체적 관행 같은 데 대해서는 전혀 묘사하지 않았다. 이 문서들은 당시 기독교의 예배에 사용되던 색의 수보다 좀 더 많은 색들(7, 8, 12가지)에 대해 주석을 달고 있는데, 이때 언급된 모든 색들이 그 후의 예배에 사용되었다. 이러한 문서들이 실제적인 관행에 얼마나 영향을 미쳤는지를 평가하기란 어려운 일이다. 그러나 여기서 흥미로운 점은 이런 모든 논문

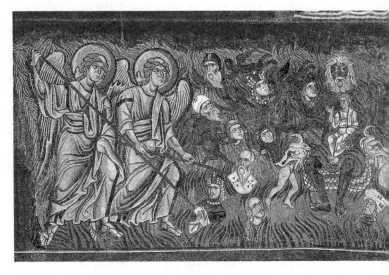

사탄 루시퍼
12세기 말~13세기 초, 모자이크, 이탈리아 토르첼로,
산타마리아 아순타 대성당

중세에는 지옥을 표현할 때, 특히 악마와 그 족속들을
그릴 때 주로 어두운 색을 썼다. 그러나 중세 초기
동안에는 청색은 전혀 사용되지 않았고, 오히려 검은색,
갈색, 빨간색, 녹색 등이 선호되었다. 청색으로 표현된
악마들이 최초로 모습을 드러낸 것은 로마네스크 예술의
절정기였다. 그림에서 용의 등에 앉아 있는 사탄 루시퍼가
무릎 위에 자신의 아들 적그리스도를 안고 있다.

이나 다른 어떤 간단한 언급에서조차도 파란색은 빠져 있다는 사실이다. 마치 파란색은 전혀 존재하지 않았던 것 같은 느낌을 준다. 여기에서는 붉은색의 세 가지 종류인 빨강(ruber)과 진홍(coccinus)과 자주(purpureus), 흰색의 두 가지 종류인 흰색(albus)과 순백색(candidus), 검은색의 두 가지 종류인 칙칙한 검정(ater)과 까만색(niger)에 대한 것뿐만 아니라 하물며 초록, 노랑, 보라, 회색 그리고 금색까지도 논해지는데, 파란색에 대해서는 아무런 언급이 없다. 그리고 그것은 다음 세기의 문서들에서도 마찬가지다.

12세기부터는 전례학자들(호노리우스 아우구스토두넨시스, 뤼페르 드 되츠, 위그 드 생 빅토르, 장 다브랑슈, 장 벨레트)[63]이 눈에 띌 정도로 점점 자주 색에 관해 언급하기 시작한다. 기본 3색의 의미에 대한 이들의 의견은 서로 일치하는 것으로 보인다. 흰색[64]은 순결과 결백함을, 검은색[65]은 금욕·회개·비탄을, 빨간색[66]은 그리스도가 흘린 피·정열·순교·희생·신적인 사랑을 의미했다. 이들은 다른 색들에 대해서는 가끔 의견을 달리하기도 하는데, '중간색(medius color)'인 녹색, 빨강과 파랑의 혼합이 아니라 일종의 '반(半)검정색(subniger)'인 보라, 거기에 부수적으로 회색과 노란색 등에 대해서도 다루고 있다. 그러나 파란색에 대해서는 이들 중 아무도 논하지 않았다. 파란색은 존재하지 않는다.

그뿐만 아니라 트리엔트 공의회가 열리기 전까지 거의 독보적인 중요성을 차지하고 있던 전례용 색에 관한 문서에서도 청색은 나타나지 않는데, 이는 나중에 교황 인노켄티우스 3세 (1198~1216년 재위)가 될 세니의 백작 로타리오 추기경이 쓴 것이다. 1194~1195년 무렵 로타리오는 아직 부제 추기경의 자리에 있었고 교황 켈레스티누스 3세(1191~1198년 재위)의 재위 기간 동안 교회 정치에서 멀리 떨어져 두드러진 역할을 맡지 않았기에 여러 신학 저술을 할 수 있었다. 그 가운데 하나가 미사에 관한 유명한 저술인 『미사의 신비함에 대해서』이다.[67] 이것은 그가 청년 시절에 쓴 작품으로 그 당시의 모든 작가들이 그랬듯이 자료를 모아 편집한 것이며 많은 인용을 하고 있다. 그렇기는 해도 이 문서는 그때까지 이 주제에 관해 쓰였던 문서들을 요약하고 보완하고 있다는 점에서 평가받을 만하다. 게다가 전례에 쓰이는 천이나 옷감의 색들에 관한 그의 증언들은 자신이 교황의 지위에 오르기 전 로마 교구에서 통용되던 관행들을 비교적 자세하게 묘사하고 있으므로 더더욱 귀중하다. 그때까지도 로마의 관행들은 참고할 수는 있어도(특히 많은 전례학자들과 교회법학자들이 권하기도 했다.) 아직까지 규범적인 면에서 기독교 전체적으로 실제적인 영향력을 발휘하지 못했다. 주교와 신자 들은 주로 각 지역의 고유한 전통에 따랐는데, 특히 에스파냐와 영국의 섬들에서는 이런 경향이 강했다.

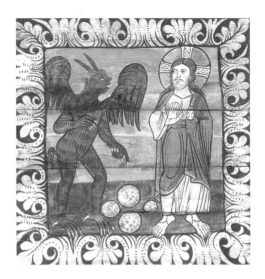

악마의 초상화

1140년경, 천장화, 스위스 그라우뷘덴, 질리스 교회

서양 미술에서 악마의 초상화가 자리 잡게 된 것은
로마네스크 예술 전성기로서 악마는 흉측스럽고 짐승
같은 모습으로 나타난다. 가장 흔한 예는 발가벗은 모습
에 털이나 징그러운 종기들이 나 있거나 때로는 얼룩덜룩
한 점 혹은 줄이 그어져 있는 것이다. 또 항상 어두운 색들
로 표현되는데, 여기에는 갈색, 검은색, 녹색이나 파란색까
지도 포함되어 있었다. 12세기까지는 파란색이 거의 나타
나지 않았으므로 무시무시한 느낌마저 주었다. 그다음 세
기에는 몇몇의 부유한 붉은색 취급 염색업자들이, 의상 분
야에서 파란색이 새로이 유행하여 돋보이는 것을 저지하기
위해 예술가들, 특히 스테인드글라스 직공들에게 악마를
표현할 때 철저하게 파란색만 사용할 것을 부탁하기도 했
다. 그러나 그것이 받아들여지지는 않았으므로 파란색은
이제 더 이상 악마의 색이나 무시무시한 색이 아니었다.

그러나 13세기가 지나는 동안 이런 현상은 교황 인노켄티우스 3세의 막강한 권한에 의해 바뀌게 된다. 로마에서 유효한 것은 거의 법적인 영향력을 갖는다는 생각이 점점 강하게 자리 잡게 된 것이다. 특히 이 교황의 저술은 청년기에 쓰인 것이더라도 '권위서'가 되었다. 그가 쓴 미사에 관한 책이 바로 그런 경우다. 이 책의 색깔에 관한 항목은 13세기의 많은 작가들에 의해 인용되었을 뿐만 아니라 어떤 교구들은 로마에서 아주 멀리 떨어져 있었음에도 실제적으로 그것을 그대로 따랐다. 전례에서의 색은 전체적으로 통일되어 가고 있었던 것이다. 해당 책이 색에 대해 언급하는 부분을 보자.

순결함의 상징인 흰색은 천사들, 처녀들, 기독교 신앙을 고백한 자들의 축일이나 성탄절, 주의 공현절(公現節, 그리스도가 하느님의 아들로서 온 세상 사람들 앞에 나타났던 당일, 즉 예수가 30세 탄생일에 세례를 받고 하느님의 아들로서 공증을 받은 날을 기념하는 축일 — 옮긴이), 세족 목요일(그리스도가 십자가에 못 박히기 전날 밤 최후의 만찬 전에 몸소 제자들의 발을 씻겨 줌으로써 섬기는 자세를 보여 준 데서 유래한 축일로, 오늘날에도 부활절 이전의 목요일에 교회가 평신도의 발을 씻겨 주는 의식을 갖는다. — 옮긴이), 부활절 주일, 예수 승천절, 모든 성인의 축일(그리스도 교회의 모든 성인들을 기념하는 날 — 옮긴이)에 사용된다. 여기서는 여전히 그리스도가 흘린 피와 순교자들이 그를 위해 흘린 피

를 상기시키는 빨간색이 사도와 순교자 들의 축성일, 성 십자가 축일(예수 그리스도가 못 박혀 죽은 십자가를 기념하기 위해 9월 14일에 지키는 전례상의 축일 ─ 옮긴이)과 오순절(부활절로부터 50일째에 오는 일요일로, 예수 그리스도가 부활하여 승천한 다음 성령이 제자들에게 강림한 것을 기념하며, 그리스도교가 세계를 향해 선교를 시작한 날로 여긴다. ─ 옮긴이)에 사용된다. 또한 상(喪)의 슬픔과 고해를 연상시키는 검정색은 고인을 위한 추도 미사나 강림절(부활절 이전 준비 기간으로 성탄절 이전 4주간 지켜지는 절기로 성탄절 전 네 번째 주일이 첫 강림절이며, 이날 강림절 화환에 마련된 네 개의 촛대 가운데 하나에 불을 켜고 두 번째 주일에 다시 촛불을 하나 더 켜는 식으로 해서 네 번째 주일에는 모든 촛대에 불을 밝힌다. ─ 옮긴이), 죄 없는 아기 순교자들 축일(12월 28일 ─ 옮긴이), 사순절(부활절을 준비하는 40일 동안의 기간 ─ 옮긴이)에 쓰인다. 마지막으로 녹색은 흰색, 빨간색, 검은색이 어울리지 않는 날에 사용되는데, 왜냐하면 "녹색이 흰색과 검은색 및 빨간색의 중간 지점에 위치하기 때문"이다. 로타리오 추기경은 또 검은색은 보라색으로, 또 녹색은 노란색으로 대치할 수도 있다고 밝혔다.[68] 반면 이전의 모든 사람들이 그랬듯이 파란색에 대해서는 단 한마디도 언급하지 않는다.

로타리오가 이 책을 저술했던 12세기 말 당시는 이미 수십 년 전부터 스테인드글라스, 에나멜 세공, 회화, 천이나 옷 등을

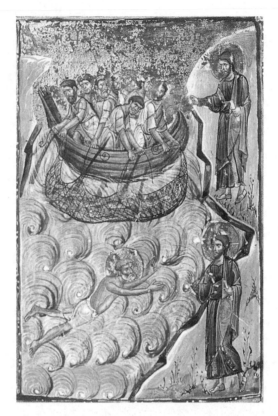

「기적의 고기잡이」

11세기 말, 움브리아 지방 테르니에서 제작된 성서 채색 필사본
세밀화, 이탈리아 파르마, 팔라티나 도서관

11세기 후반부터는 몇몇 필사본의 장식 삽화에 파란색이
대거 등장하기 시작한다. 파란색은 이제 단지 하늘의
색이나 바탕색뿐 아니라, 카롤링거 왕조 때의 장식
삽화에서 볼 수 있듯이 물과 그리스도의 옷을 표현할 때
사용되는 색이 되었다.

통해 파란색이 교회에 등장하기 시작하는 '혁신'이 일어나고 있을 때였으므로 파란색에 대한 이러한 침묵은 뜻밖이다. 그러나 파란색은 전례용 색에 끼지 못했고, 그 후로도 마찬가지였다. 이러한 색 체계가 너무 일찍이 형성되었기 때문에 파란색이 들어설 자리는 이미 없었던 것이다. 오늘날까지도 가톨릭의 예배 의식은 고대의 기본 3색, 즉 흰색, 검은색, 빨간색을 중심으로 구성되어 있다. 여기에 특별한 날이 아닌 평일에 사용하기 위해 녹색이 네 번째 색으로 추가되었다.

색에 호의적인 성직자들과 적대적인 성직자들

한편, 중세 초기의 예술 작품이나 성화(聖畵)에서는 이러한 문제가 훨씬 복잡하고 미묘하다. 이들 분야에서 청색은 곧잘 나타나지는 않지만 때로 중요한 역할을 했다. 여기서는 여러 시기를 구분해야 한다. 초기 기독교 시대에는 청색이 녹색, 노란색, 흰색과 함께 어울려 모자이크에 많이 사용되었다. 모자이크에서는 파랑이 검정과 명확히 구분되지만 벽화나 나중에 나온 채색 삽화에서는 그렇지 못했다. 채색 필사본들에는 오랫동안 청색이 드물게 나타났고 어두운 청색이 쓰였다. 한마디로 이 시기의 청색은 별로 중요하지 않는 색, 혹은 고유의 상징성

을 갖지 못하고 미술 작품이나 성화 등에 특별한 의미를 주지 못하는 그야말로 변두리 색이었던 것이다. 거기다가 11세기까지는 청색이 전혀 나타나지 않는 채색 삽화들도 많았는데, 특히 영국의 섬들과 이베리아 반도 내의 채색 삽화들이 그랬다.

반면 카롤링거 왕조 때 제작된 세밀화들에서는 9세기부터 서서히 청색이 그 모습을 드러내기 시작한다. 군주들이나 고위 성직자들의 위엄을 연출하기 위해 사용되던 배경색이자 신의 존재나 그의 섭리를 표현하는 데 쓰이는 하늘의 색 중 하나였던 청색은 그때부터 이미 몇몇 인물들(왕, 성모 마리아, 성인들)의 옷 색깔로 쓰이기도 했다. 그런데 이때의 옷 색깔들은 광택 있는 밝은 청색이 아니라 회색이나 보라색을 띠는 어두운 청색이었다. 그러다 서기 1000년이 가까워지자 채색 삽화에 사용되던 대부분의 청색들이 밝아지고 연해진다. 이리하여 몇몇 성화들에 나타나는 청색들은 보는 이의 시각으로부터 가장 먼 배경에서 나와 가장 가까운 부분들을 '비추어' 주는 실감나는 '빛'의 역할을 한다. 이러한 성스러운 빛과 바탕색으로서의 역할은, 수십 년 후 12세기의 스테인드글라스에서 청색이 본격적으로 맡게 될 역할이기도 하다. 밝고 빛나면서 거의 변질되지 않는 이 청색은 이때부터 중세 초기처럼 녹색과 배합되는 것이 아니라 빨간색과 배합되기 시작한다.

청색과 성화 배경과의 이러한 연관성은 카롤링거 왕조 말

기부터 생겨나기 시작해서 12세기 전반에 이르러서야 확립되는 빛에 관한 새로운 신학 학설과 결부된다. 이 부분에 대해서는 나중에 다시 한 번 살펴볼 텐데, 그때 청색이 어떻게 서양 사회에서 점차적으로 하늘과 성모 마리아 그리고 왕들을 상징하는 색으로 자리 잡게 되는지를 알아보게 될 것이다. 지금부터는 중세의 꽤 많은 시기와 그 이후까지도 지속된, 교회 내부와 예배 의식에서의 색상과 색의 위치에 관한 성직자들의 격렬한 논쟁들 속에서 청색이 어떻게 변화를 겪고 지위가 상승되는지를 보자.

사실 과학자들에게 색이란 무엇보다도 빛을 의미하는 것이었지만, 신학자들에게 색은 다른 것이었으며 고위 성직자들에게는 더더욱 그랬다. 9세기 초 토리노의 주교 클로드(Claude)나 12세기의 성 베르나르(Bernard de Clairvaux, 1091~1153, 프랑스의 신학자로 시토파의 베네딕트회에 들어가서 수도원을 창설하고 시토 교단을 개혁하였으며 2차 십자군 원정을 제창했다. — 옮긴이)처럼 색은 빛이 아니라 물질일 뿐이므로 천하고 헛되며 멸시당해 마땅한 것이라고 생각하는 사람들이 많았다. 카롤링거 왕조 초기 성상 파괴 논쟁을 계기로 생겨난 이러한 논쟁들은 12세기까지 많은 관심을 끌면서 정기적으로 다시 나타나 색에 대해 호의적인 성직자들과 적대적인 성직자들을 갈라놓았다. 이런 논란들이 1120~1150년 사이에는 클뤼니 수도회와

시토 수도회의 수도사들을 아주 격렬한 분쟁으로까지 몰고 간다. 서로 대립하는 이들의 입장들을 요약해 보는 일은, 파랑의 역사를 이해하는 데 무엇보다도 도움이 될 것이다. 이는 중세 초기부터 12세기까지의 기간뿐 아니라 16세기, 즉 신교도들의 종교 개혁과 관련해서도 중요한 문제다.[69]

중세 신학에서 빛은 감각 세계에서 유일하게 가시적이면서도 비물질적인 것이다. "표현할 수 없는 시계(視界)"(아우구스티누스의 표현)인 빛은 그 자체로서 신의 현현이다. 그런데 여기서 이런 문제가 제기된다. 만약 색이 빛이라면 색 역시 비물질적인 것인가? 아니면 사물에 덧입힌 단순한 물질에 불과한 것인가? 교회의 입장에서는 여기에 중요한 문제가 걸려 있었다. 만약 색이 빛이라면 색은 본디 신성한 성질을 띠는 것이다. 그러면 이 세상에, 특히 교회 내에 색을 확산시키는 일은 빛, 즉 신을 위해 어둠을 몰아내는 것과 같은 것이다. 색과 빛의 추구는 서로 분리할 수 없는 것이 된다. 그러나 만약 그 반대로 색이 단순한 껍질이자 구체적인 물질이라면 신성은 찾아볼 수 없고 단지 신의 창조물에다 인간이 쓸데없이 덧붙인 기교에 불과한 것이 된다. 즉, 색이란 인간이 신에게 이르는 '통로(transitus)'를 가로막는 부도덕하며 해로운 것으로 마땅히 거부하고 억제해야 하며 교회에서 몰아내야 하는 것이다.

8~9세기부터, 어쩌면 그 이전부터 논의되어 온 이 문제들

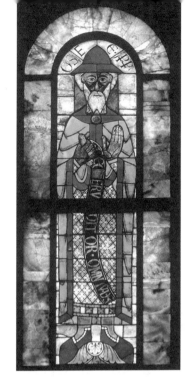

선지자 호세아
1100~1110년경, 독일 아우크스부르크 대성당의 스테인드글라스

오늘날까지 내려오는 11세기의 스테인드글라스는 몇 점
남지 않은 부분적인 것들뿐이지만, 12세기 초의 작품으로는
아우크스부르크 대성당의 아름다운 스테인드글라스가
전체적으로 보존되어 있다. 그런데 여기서도 빨간색과 대조를
이루는 색으로서 파랑이 아직 뚜렷이 나타나 있지는 않다.
그러나 1140~1160년대 사이에 생드니, 르망, 방돔, 샤르트르
등지에서 대성당들이 건축되기 시작하면서 파란색이 대거
등장한다. 이때부터 예술 분야나 사회 내부에서 파랑이
엄청난 인기를 얻기 시작한다.

은 12세기에 와서도 여전히 열렬한 논쟁의 대상이었다. 이 논쟁들은 단지 신학적이거나 이론적인 차원의 것이 아니라 일상 생활, 예배와 예술 창조 활동 등에 구체적인 영향을 미치는 것이었다. 이 논쟁에서 내려지는 결론들은 주변 환경에서의 색의 위치와 모범적인 기독교인이 자주 가는 장소, 자주 바라보는 성화, 착용하는 의상, 사용하는 물건들에 대한 입장을 결정지었다. 그리고 특히 교회 내부와 예술적, 전례적 관행에 있어서 색의 위치와 그 역할 또한 좌우하게 되는 것이었다.

색과 빛을 동일시하면서 색에 대해 호의적이었던 성직자들도 있었고 색은 물질에 불과하다며 적대적인 태도를 보인 성직자들도 있었다. 색에 대해 긍정적이었던 고위 성직자들 중에 가장 유명한 이는 쉬제(Suger, 1081~1151)로서 그는 1130~1140년경에 자신이 수도원장으로 있던 생드니 수도원의 부속 교회를 재건축할 때 특히 색깔에 큰 비중을 두었다. 그보다 2세기 전에 클뤼니 수도원의 사제들이 주장했던 것처럼 그에게 하느님의 성전은 아무리 꾸며도 충분하지 않은 것이었다.

그러므로 이 건축에는 회화, 스테인드글라스, 에나멜 세공품, 고급 천, 보석, 금은 세공품 등 교회당을 화려한 색채의 성전으로 만들기 위한 온갖 수단과 기술이 다 동원되었다. 하느님을 찬양하기 위한 빛과 아름다움과 풍부함은 무엇보다도 색

으로 표현되기 때문이었다.[70] 그중에서 청색은 그 무렵부터 핵심적인 역할을 하게 되는데, 청색 역시 금색과 마찬가지로 신성한 빛, 천상의 빛, 모든 창조물을 비춰 주는 빛으로 간주되었기 때문이다. 이때부터 수세기 동안 서양 미술에서 빛, 금색, 청색은 거의 유사어로 통하게 된다.

색에 대한, 특히 청색에 대한 이러한 개념은 쉬제의 저술, 그 중에서도 『봉헌에 대하여』에서 여러 번 되풀이되어 나온다.[71] 예를 들어 쉬제는 자신이 새로운 부속 교회를 빛내는 데 쓰인 훌륭한 사파이어색의 재료를 발견하도록 도와준 하느님께 감사한다. 선지자 이사야(「이사야서」, 60장 1~6절)와 사도 요한(「요한 계시록」, 21장 9~27절)이 목격한 천상의 예루살렘처럼, 온갖 보석으로 교회를 지을 수 있기를 소망했던 쉬제에게 사파이어는 보석들 중에 가장 아름다운 보석이었으며, 청색은 줄곧 사파이어와 비교된다. 이 청색은 신성한 느낌을 자아내며 교회당 안으로 하느님의 빛이 가득히 들어오도록 해 준다.[72] 이러한 생각들은 점점 많은 고위 성직자들에게 전수되어 그다음 세기에는 고딕 양식의 건축에 줄곧 적용되었다. 이 건축물들 중 가장 아름다운 작품은 13세기 중반, 빛과 색의 성소(聖所)처럼 구상되고 건축된 파리의 생트샤펠 성당(서양 건축사를 대표하는 위대한 걸작 중 하나로, 중세의 독실한 신자들은 이 성당을 '천국으로 가는 문'이라고 생각했는데, 15개의 거대한 스테인드글라스

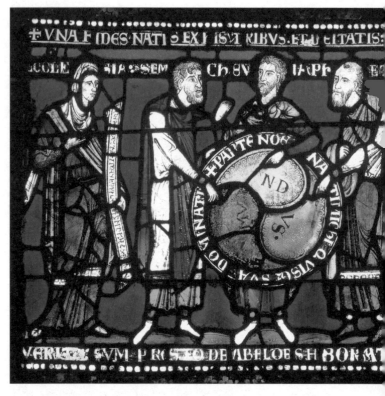

노아의 세 아들들
1200년경, 스테인드글라스, 켄터베리 대성당

12세기 말의 스테인드글라스에서는 생드니, 샤르트르, 르망
등지의 대성당 스테인드글라스를 위해 한두 세대 이전에
만들어졌던 밝고 광택이 나며 호화로운 청색 색조들이 더
진해지고 어두워졌는데, 이것은 코발트 대신 염화구리와
망간을 썼기 때문이다. 로마네스크 말기의 청색에서는 이미
절정기 때의 투명함은 찾아볼 수 없다.

창문에 화려한 색깔들로 채색된 1000여 장면의 종교화가 그려져 있다. ─ 옮긴이)일 것이다. 그런데 이 성당에서 보이는 청색은 12세기보다는 조금 더 어두운 편에다 예외 없이 빨간색과 배합되어 거의 보랏빛을 띠는데, 이런 현상은 고딕 양식으로 지어진 대부분의 대성당에서 볼 수 있다.

그런 반면, 쉬제의 이러한 색과 빛에 대한 의견에 반대하는 사람들도 있었다. 카롤링거 왕조부터 종교 개혁에 이르기까지 대성당을 건축하게 했던 고위 성직자들 중에는 색을 혐오했던 이들도 있었다. 그 수가 앞의 경우보다 많지는 않지만, 성 베르나르를 비롯한 유명한 고위 성직자 및 신학자 들과 그들이 쓴 권위서를 꼽을 수 있다. 프랑스 북동부 클레르보에 있던 대수도원의 원장이었던 베르나르에게 색은 빛이기 이전에 물질이었다. 색은 하나의 껍질로서 마땅히 버려야 하며 교회 밖으로 몰아내야 하는 겉치레, '허영'에 불과했다.[73] 거의 모든 시토 교단 교회들에서 색깔을 전혀 찾아볼 수 없는 것은 이 때문이다. 성 베르나르는 성상 파괴주의자일 뿐만 아니라(그가 유일하게 용납한 성상은 십자가에 매달린 그리스도의 수난상이었다.) 색에 대해서도 강한 혐오감을 보였는데, 여기에는 모든 사치를 거부하는 시토파 외에도 다른 여러 고위 성직자들도 끼어 있었다. 이러한 입장이 지배적인 것은 아니지만 12세기까지도 비교적 많은 고위 성직자들이 이를 지지했다. 성 베르나르가 주장했던 것처

럼, 이들은 색을 거부하는 이유로 라틴어에서 색을 뜻하는 '코로르(color)'의 어원학적 근거를 내세워 설명하는데, 이 단어는 원래 '감추다.'라는 뜻의 동사 '케라레(celare)'에서 파생된 것이므로 결국 색이란 감추고, 숨기고, 속이는 것이고,[74] 그래서 금해야 한다는 주장이었다.(한편 신학자이자 대주교였던 이시도루스는 『어원』이라는 책에서 '코로르'를 '카로르(calor, 열)'라는 단어와 연관시키며, 어떻게 색이 뜨거운 불이나 태양에서 탄생하는지를 설명한다.) 12세기엔 수도사나 신자들이 한 교회에서 볼 수 있는 색들은, 그 교단의 고위 성직자나 신학자가 색에 대해 어떤 정의를 내리는가에 달려 있었다.[75] 그러나 그다음 세기에는 상황이 완전히 달라진다.

2 새로운 색

11~14세기까지

　서기 1000년 이후, 더 나아가 12세기부터 청색은 서양 사회에서 고대 로마 시대나 중세 초기 때처럼 별로 중요하지 않거나 이름 없는 색이 더 이상 아니었다. 오히려 아주 짧은 기간 사이에 청색은 유행하는 색, 귀족적인 색으로 돌변했으며 일부 작가들은 색 중에서 가장 아름다운 색으로 여기기까지 했다. 불과 수십 년 사이에 청색의 지위가 바뀌어 그 경제적 가치도 엄청나게 상승했는데, 청색의 유행은 특히 의복에서 두드러졌으며 예술 창조 활동으로도 급속히 번져 나갔다. 이런 놀랍고도 갑작스러운 청색의 가치 상승으로 인해 사회 법규, 사고방

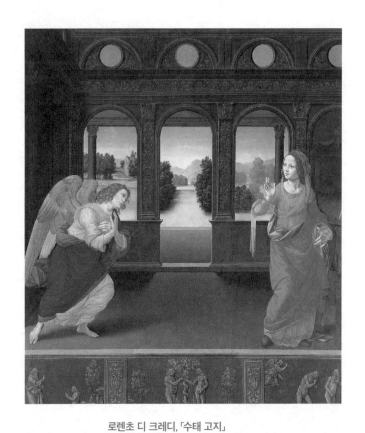

로렌초 디 크레디, 「수태 고지」
1495~1500년경, 이탈리아 피렌체, 우피치 미술관

12세기부터 그림에 나타나는 성모의 푸른 옷은 청색
색조가 새로운 인기를 얻는 데 주된 역할을 한다. 수태
고지와 같은 몇몇 주제들은 이러한 인기를 근대 초기까지
이끌었고, 이제 청색은 신성한 청색으로 탈바꿈한다.

식, 감수성의 표현 방식 등에서 색의 서열이 완전히 새롭게 편성되었다. 11세기부터 그 징조가 엿보였던 색 세계의 새로운 질서는, 물론 청색에만 국한된 것은 아니었다. 모든 색이 여기에 연관되었다.

성모 마리아의 역할

11세기에서 12세기의 과도기에 청색 색조가 가장 먼저 인기를 끌기 시작한 것은 예술과 성화(聖畵) 분야에서였다. 그렇다고 해서 그전에는 예술 분야에서 청색이 쓰이지 않았다는 말은 아니다. 초기 기독교 시대에는 모자이크에서 청색이 많이 쓰였으며, 카롤링거 왕조 때에는 채색 삽화에도 나타났다는 사실은 앞에서도 이미 말한 바 있다. 그러나 12세기까지 청색은 그리 중요하지 않은 색 또는 변두리 색 정도로 인식되었고, 상징성 또한 고대 문화의 '기본색'이었던 적색, 흰색, 검은색에 비해 부족한 편이었다. 그런데 그 이후 수십 년만에 모든 것이 갑자기 바뀌어, 회화나 성화뿐 아니라 문장(紋章, 12세기부터 유럽에서 조직을 나타내는 표지로 사용한 의장으로, 주로 전쟁터에서 신원을 밝히기 위해 사용했지만 나중에는 가문, 동맹, 재산 소유권, 직업 등을 나타내게 되었다. ― 옮긴이)이나 복식(服飾)에서

스뮈르앙오주아의 나사(羅紗) 제조업자들
15세기 말

섬유 산업 도시들 내에서는 나사 제조업자들이 가장
부유한 동업 조합을 형성했다. 그들의 요구에 따라
스테인드글라스 직공들은 나사 제조의 여러 단계를
이미지로 연출해 내기도 했다. 14세기까지는 가장
아름답고 비싼 빨간색 나사 직물이 스테인드글라스에
주로 나타나지만, 15세기에는 부르고뉴 지방에 있는
스뮈르앙오주아 노트르담 성당의 스테인드글라스에서
볼 수 있듯이 때로는 청색 나사가 빨간색을 밀어내고 그
자리를 차지하기도 했다.

도 청색이 점점 유행하게 되었다. 성모 마리아의 의상 색은 이렇게 갑작스럽고도 막강한 청색의 지위 상승 양상과 그것이 의미하는 바가 무엇인지를 파악할 수 있게 해 준다.

사실 성모 마리아의 의상이 처음부터 청색으로만 표현된 것은 아니었다. 서양화에서 성모 마리아가 청색 의상과 관련되고 이것이 성모 마리아의 빼놓을 수 없는 특징 중 하나가 된 것은 12세기에 이르러서다. 청색은 성모 마리아의 겉옷(가장 흔한 경우)이나 드레스에 나타나고, 좀 더 드물게는 의상 전체에 나타난다. 그 이전에는 단지 어두운 색이기만 하면 검은색, 회색, 갈색, 보라색, 청색 또는 진한 녹색 등 어떤 색깔이든 성모 마리아의 의상 색으로 가능했다. 비탄의 색, 애도의 색이면 되었는데, 성모 마리아는 십자가 위에서 죽은 아들의 죽음을 슬퍼하며 상복을 입고 있었던 것이다. 이러한 발상은 초기 기독교 미술에도 이미 존재했고(로마 제국 당시에 친척이나 친구의 장례식 때 검은 옷이나 짙은 색의 옷을 입곤 했는데,[76] 남자들은 주로 검은색 토가를, 여자들은 검은색 망토를 입었다.), 카롤링거 왕조나 오토 왕조 시대의 예술에서도 계속 나타난다. 그런데 12세기 전반에 오면 이러한 상복 색상들 대신, 청색이 단독으로 성모 마리아가 입는 상복의 색깔을 차지한다. 게다가 청색은 전보다 더 밝아졌으므로 보기에도 더 아름다웠다. 수세기 전부터 칙칙하고 어둡기만 했던 청색이 이제 더 선명하고 환해진 것이다.

스테인드글라스나 채색 삽화의 대가들은, 성모 마리아 의상에 나타난 이 새로운 청색과 대성당 건축을 주도한 고위 성직자들이 신학자들로부터 받아들인 빛에 대한 새로운 개념을 조화시키려고 애썼다.

성모 마리아에 대한 열렬한 숭배는 새로운 청색의 인기를 더욱 굳건하게 했으며, 이 색깔을 모든 예술 분야로 빠르게 확산시켰다. 이렇게 하여 1140년경에는 생드니 수도원의 부속 교회 재건축을 계기로 스테인드글라스 직공들이 그 유명한 '생드니의 청색(bleu de Saint-Denis)'을 만들어 내게 했다. 그로부터 몇 년 후 생드니 수도원의 공사를 위해 일하던 사람들과 기술이 서쪽으로 옮겨 가서 대성당들을 짓게된다. 그러자 이 청색은 '샤르트르의 청색(bleu de Chartres)'이자 '르망의 청색(bleu du Mans)'이 되기도 했다. 그 이후부터 이런 청색은 널리 퍼지게 되었고, 12세기 후반과 13세기 초에는 수많은 성당들의 스테인드글라스에 나타나기에 이른다.[77]

이러한 색유리 청색은 하늘과 빛에 대한 새로운 개념을 표현했다. 그러나 수십 년이 지나자 이 색은 여러 가지 색조를 띠면서 다양화되었고, 13세기 미술에서는 좀 더 어둡고 진한 색조를 띠기도 했다. 이는 부분적으로 기술적·재정적 제약(코발트 대신 염화 구리와 망간을 더 자주 사용하게 되었다.)이 원인이었는데, 이러한 현상은 미학적 측면에서 근본적인 변화를 가져왔

다. 1250년경 생트샤펠 성당의 고딕 양식에서 나타난 청색은 1세기 이전의 샤르트르 대성당에서 나타난 로마네스크 양식의 청색과는 거의 별개의 색이었다.[78]

같은 시기에 에나멜 세공사(에나멜 세공은 유리질 같은 유약을 강한 열로 녹여서 금속 물질이나 그 표면에 정착시켜 색채가 화려한 장식 효과를 내는 기법이다. ― 옮긴이)들은 스테인드글라스 직공들을 모방하려고 애썼다. 그러므로 이들은 성배, 성반, 성함, 성물함 등 전례에 쓰이는 여러 가지 물건들과 식사 전에 손을 씻는 데 쓰이는 물그릇과 같은 일상생활 용품으로까지 청색 계통의 새로운 색조들을 확산시키는 데 한몫한다. 좀 더 지나서는 필사본의 삽화로 쓰이는 세밀화를 그리는 채색공들도 예외 없이 빨간색 바탕과 파란색 바탕을 배합 또는 대비시켜 사용했다. 그리고 그 이후 13세기 초의 수십 년 동안은 몇몇 유명한 인물들이 성모 마리아를 흉내 내어 청색 의상을 착용하기 시작했는데, 이러한 일은 2~3세대 이전만 해도 상상할 수 없는 일이었다. 루이 9세(Saint Louis, 프랑스 카페 왕조의 왕으로 성지 탈환을 위해 7차 십자군 원정을 이끌었으며, 덕의 정치를 추구하여 사후에 로마 가톨릭의 성인으로 추대되었다. ― 옮긴이)는 정기적으로 청색 옷을 입었던 최초의 프랑스 왕이다.

성화에서 성모 마리아가 청색 의상을 입고 나타남으로써 청색이 사회적으로 새롭게 부상하는 데 큰 공헌을 했다. 이러한 가

샤르트르 대성당의 청색

저 유명한 '샤르트르의 청색'은 12세기 중반 샤르트르와
생드니 두 곳의 대성당(그리고 몇 군데)을 건축하면서
만들어졌기 때문에 '생드니의 청색'으로도 불린다.
(아래 그림은 4월을 의미한다.) 이는 나트륨 용제에 코발트를
섞어 칠한 아주 환한 청색 유리로서 내구성이 매우
강하여 몇 세기 동안 변하지 않았다. 반면 동시대에
사용되었던 적색과 녹색 계통의 색유리는 아주 심하게
변색되었다. '아름다운 유리창의 성모 마리아(우측 그림)라고
불리는 샤르트르의 성모 마리아는 그 역사가 12세기
중반까지 거슬러 올라가나 1194년의 대화재가 있은 후
1215~1220년경 고딕 양식으로 재건된 이 성당의 새 회랑에
다시 설치되었다.(머리 부분은 부분적으로 복원되었다.)

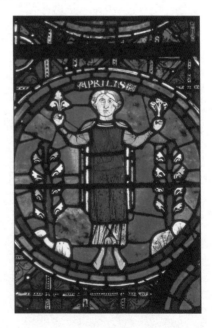

치 상승이 천이나 옷에는 어떻게 표현되었는지 나중에 살펴보 겠다. 여기서는 성모 마리아의 청색이 최고 전성기를 누렸던 고 딕 양식의 말기에 어떻게 변화했는지를 살펴보도록 하겠다.

고딕 양식은 근대에 이르기까지 청색이 성모 마리아의 전 형적인 특징을 나타내는 색으로 남아 있도록 하는 역할을 했 지만, 성모 마리아가 청색의 옷만을 입도록 하지는 못했다. 바 로크 양식과 함께 성령의 빛으로 여겨지던 금색이나 도금한 의 상을 입은 성모가 유행하게 되었다. 이러한 의상 색은 18세기 에 대대적으로 유행했고 19세기 이전까지 지속되었다. 그러나 1854년 교황 비오 9세에 의해 성모의 무염시태(無染始胎) 교리 (이 교리에 따르면 마리아는 하느님의 유일한 은총을 입어 수태하는 순간부터 원죄에서 벗어나게 되었다.)가 선택되면서 성화에서 성 모 마리아의 의상 색으로 순결과 처녀의 상징인 흰색이 채택 되었다. 이로써 기독교가 생긴 이후 처음으로 성화에서 마리아 의 의상 색과 전례용 색이 흰색으로 통일된 것이다. 사실 전례 에서는 5세기부터 이미 몇몇 교구에서, 그리고 교황 인노켄티 우스 3세 재위 이후로는 로마네스크 시기의 기독교 지역 대부 분에서 성모 마리아와 관련된 축일에서 흰색을 사용하고 있었 다.[79]

서기 1000년 직후 보리수나무로 조각되어 오늘날 리에주 (Liège) 박물관에 보관되어 있는 성모상이 잘 보여 주고 있듯

이, 성모 마리아는 수세기 동안 거의 모든 색을 거쳤다. 로마네스크 양식의 이 성모상은 처음엔 당시 대부분의 성모상이 그랬듯이 검은색으로 칠해졌다. 그러다가 13세기가 되자 성화에 관한 교회 법전과 고딕 시기의 신학 교리에 따라 청색으로 칠해졌다. 그러나 17세기 말에는 다른 성모상들과 마찬가지로 청색을 벗고 '바로크 양식'의 금색으로 칠해져 약 2세기 정도 유지되었고, 그 후에는 다시 성모의 무염시태 교리에 따라 완전히 흰색으로 칠해졌다.(1880년 무렵이다.) 이렇게 천 년 동안 네 가지 색이 연속적으로 덧입힌 이 조각상은 오늘날 회화와 상징 체계의 역사에 있어서 둘도 없는 증거 자료다.

문장들의 증언

12~13세기에 청색이 부상한 것은 단지 미술이나 성상에서만 나타난 현상이 아니었다. 이는 사회생활 전반에 파급되어 감수성의 표현 방식에 깊은 영향을 주었으며, 경제적으로도 중요한 결과를 가져왔다. 이러한 청색의 유행은 통계 수치로도 살펴볼 수 있다. 12세기 유럽 사회의 거의 어디서나 볼 수 있었고 지리적, 사회적으로 급속하게 파급되었던 문장(紋章)들이 그러한 경우다.

영국의 왕 리처드 2세를 위해 그려진 두 폭 패널화
1395년경, 영국 런던, 내셔널 갤러리

12세기 말부터 청색이 성모의 색깔이 되자 화가들은
성모 마리아의 의상을 표현하는 데 온갖 솜씨를 다해 이
새로운 색깔을 돋보이게 하려고 애썼다. 또한 이들에게는
주문자들의 요구에 따라, 중세 말 금색과 자주 조화를
이루었던 아주 값비싼 안료 청금석(라피스라줄리)을
사용할 수 있는 기회이기도 했다.

성 스테파노 성물함에 에나멜 세공으로 묘사된 사도(使徒)

1160~1170년경, 프랑스 리모주 지방의 지멜(코레즈),
생파르두 교회

12세기 리모주 지방의 에나멜 세공에는 청색과
녹색이 주조를 이루었다. 특히 청색은 그 당시의
스테인드글라스에서와 마찬가지로 밝거나 어두운 여러
가지 다양한 색조를 나타냈는데, 이 색조들은 항상
빛났으며 아름다웠다. 그래서 에나멜 세공은 전반적인
예술 활동에서 청색이 인기를 얻는 데 한몫했다.

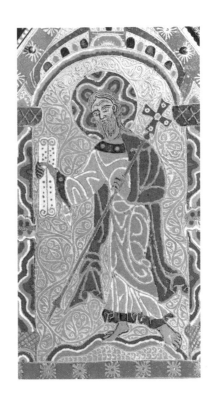

문장학은 주로 숫자와 상징을 통해 연구하는 역사가들에게는 잘 알려진 분야다. 문장들의 통계학적 연구는 색의 유행 및 그 의미와 관련한 여러 가지 조사의 시발점이 될 수 있다. 문장들은 '색과 관련한' 다른 자료들에 비해 색조의 미묘한 차이에 신경 쓰지 않아도 되는 장점과 특징을 가지고 있다. 가문(家紋)의 색상은 추상적이고 개념적이며, 절대적인 것이므로 어떤 재료나 소재를 사용하는가에 따라 색깔을 자유롭게 표현할 수 있다. 예컨대 '아쥐르(azur, 하늘이나 바다의 푸른 빛깔, 쪽빛을 표현할 때 사용하는 단어로 문장학에서는 청색, 청색 안료를 뜻한다. ― 옮긴이)' 바탕에 금색 백합꽃이 점점이 흩어져 있는 프랑스 왕의 문장들에서 청색은 경우에 따라 연한 청색, 중간 청색 그리고 진한 청색으로도 표현되었다. 문장에서 이러한 색조 차이는 아무런 중요성이나 의미도 지니지 않는다.[80] 중세의 수많은 문장들은 색깔이 아니라 단지 가문집(家門集)이나 문학서 등에서 묘사하는 문장의 기호로 알려져 있다. 이런 문서들에서는 색조의 차이에 대한 언급이 전혀 없으며 큰 범주의 색깔만 언급되어 있다. 그러므로 중세의 문장들에 나타나는 색이나 어떤 색이 나타나는 빈도에 관해 통계적으로 연구할 때, 소재의 성질, 회화나 염색 기술의 가능성, 안료나 염료의 화학적 문제, 시간에 따른 훼손, 심지어 미학적인 관심 등에서 빚어지는 제약이나 우발적인 사태 등과 관련하여 결코 문제가 생기지

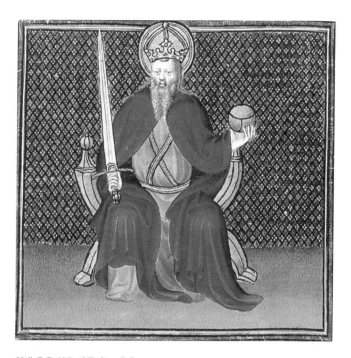

청색 옷을 입은 샤를마뉴 대제

1400년경, 베리 공작의 기도서 장식 삽화, 프랑스 파리,
국립 도서관

무엇보다도 성모 마리아의 색이었던 청색은 12세기
말부터 왕의 색으로도 통하게 된다. 프랑스 왕이 처음으로
이러한 유행을 따랐고 뒤이어 영국 왕이, 그 후에는 서양
사회 대부분의 왕들이 청색 의상을 착용했다. 하지만
초상화에서 샤를마뉴 대제가 황제의 전형적인 복장이었던
붉은 망토가 아니라 청색 망토를 입은 모습으로 나타난
때는 중세 말기에 이르러서였다.

프랑스 상징 문장(15세기)

12세기 후반에 만들어진 프랑스 상징 문장은 청색 바탕에
금색 백합꽃이 점점이 흩어져 있는 형상이었다. 그 후 샤를
5세 치하 말기, 왕의 방패꼴 가문(家紋)에서는 백합들이
세 송이로 줄어들었다. 그러나 왕의 위엄을 연출하는
장면에서는 흩어진 수많은 꽃들의 형상이 그대로 남아
있었다.

「성삼위 앞에서 기도하는 프랑스를 의인화한 여인」
1484년, 『샤를 7세의 야경꾼들(Vigiles de Charles VII)』 필사본
삽화, 프랑스 파리, 국립 도서관

장 푸케, 「잉글랜드 왕 에드워드 1세가 프랑스의 필리프
4세(Philippe le Bel)에게 충성 서약을 올리는 장면」
1460년경, 『프랑스 대연대기(Grandes Chroniques de
France)』의 필사본 장식 삽화, 프랑스 파리, 국립 도서관

「귀하고 신기한 보석 라피스라줄리」

15세기 말, 『간단한 의약에 관한 책(Livre des simples medecines)』 필사본 삽화, 프랑스 파리, 국립 도서관

않는다. 다른 어떤 자료들과 비교할 수 없는 문장 연구의 장점이 여기에 있다.

문장의 색에 대한 통계학적 연구 결과, 문장에 청색이 처음 나타나기 시작한 12세기 중반 무렵부터 15세기 초 사이에 유럽의 문장들에서 청색이 나타나는 빈도가 지속적으로 높아졌다는 사실이 명백히 드러난다. 그 빈도는 1200년 무렵에는 5퍼센트였으나 1250년이 되자 15퍼센트에 이른다. 이어서 1300년 무렵에는 25퍼센트, 1400년경에는 30퍼센트를 기록한다. 같은 기간에 붉은색(gueules)이라는 단어가 나타나는 빈도는 1200년경 60퍼센트, 1300년경에는 50퍼센트, 1400년 무렵에는 40퍼센트로 점점 줄어든다.[81] 다시 말하자면, 12세기 말에는 스무 개의 문장 중 하나만이 청색을 사용했으나 15세기 초에는 거의 셋 중 한 개꼴로 청색이 사용된 셈이다. 엄청난 증가가 아닐 수 없다.

서유럽 지역의 모든 문장들을 아우르는 자료 조사를 바탕으로 한 이 통계에서 나타나는 미묘한 지역적 차이에 대해서 알아야 할 것 같다. 프랑스 내에서 청색은 서쪽보다는 동쪽에서 더 자주 나타났고, 네덜란드보다는 독일에서, 이탈리아 북쪽보다는 남쪽에서 더 자주 사용되었다. 더불어 16세기까지 청색이 풍부했던 지역에서는 검은색(sable, 검은색을 의미하는 이 단어는 족제비보다 조금 크며, 성장하면서 누런 갈색에서 검은 자

색으로 변하는 검은 담비의 검은색을 표현할 때 사용한다. ── 옮긴이)이 드물었고, 그 반대로 검은색이 풍부했던 지역에서는 청색이 드물었다는 사실도 주목할 만하다.[82] 다른 관점에서도 마찬가지지만, 문장학적으로도 청색과 검은색이 같은 역할을 하기도 한 것이다.

13세기 중반까지는 개인이나 가문들의 문장들에서 청색은 드물게 나타나는 편이었다. 이는 실제가 아닌 허구적인 문학 작품에 등장하는 문장들에서도 마찬가지였다. 중세의 작가나 예술가 들이 '허구적인' 인물들(무훈시나 궁정 기사도 연애 소설, 성서나 신화의 인물들, 성인들이나 성스럽게 여겨지는 인물들, 의인화된 선과 악의 이미지 등)을 통해 문장에 대해 충분히 묘사해 놓아, 중세의 상징체계와 감수성을 연구하는 역사가들에게 많은 도움을 줄 수 있다는 사실은 필자 또한 다른 저서에서 여러 번에 걸쳐 언급한 바 있다.[83] 여기서 다시 반복하지는 않겠지만 우리가 알아보고자 하는 문제 ── 12세기와 13세기 무렵에 청색의 인기 상승 ── 에 초점을 맞추자면 허구적인 문장들, 특히 기사도 문학에서 묘사된 문장들은 12세기와 13세기에 청색의 인기가 상승한 데 대한 아주 다양하고 적절한 자료들을 제공해 준다. 이러한 관점에서 『아서 왕 이야기』에 나오는 문장의 지형도는 훌륭한 본보기가 된다. 『아서 왕 이야기』에는 단색의 문장을 지닌[84] 이름 모를 기사가 갑자기 출현하여 주인공의 길

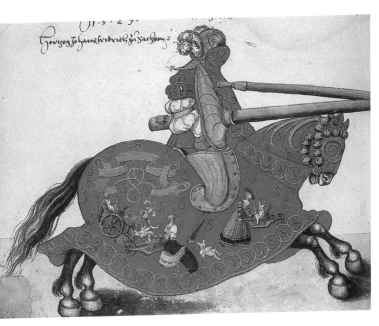

루카스 크라나흐의 공방, 「청기사」
1535년경, 작센의 공작 프리드리히 1세를 위해 제작된 기마
시합에 관한 책의 필사본 삽화, 독일 코부르크 박물관

13세기부터 기마 시합과 문장은 기사들의 축제나 의식에서
청색이 유행하는 데 큰 몫을 한다. 1320~1340년까지는
적기사나 흑기사에 비해 청기사가 비교적 드문 편이었으나
이후부터는 문학 작품에서뿐만 아니라 실제 마상
시합이나 기마 시합에서도 점점 자주 등장하게 되었다.

을 막고 그에게 도전하는 대목이 있다. 여기서 작가는 무명 기사의 문장 색을 통해 그가 누구를 상대할 것인지, 그리고 앞으로 무슨 일이 일어날 것인지 독자들로 하여금 미리 짐작할 수 있게 해 준다.

12세기와 13세기의 프랑스어판 『아서 왕 이야기』에서는 색의 반복을 통한 암시 방법이 나타난다. 예를 들면 적(赤)기사는 흔히 악의로 가득 찬 기사(혹은 다른 세계에서 온 인물)로 등장한다.[85] 반면에 흑(黑)기사는 자신의 정체를 숨기고자 하는 중요한 위치에 있는 주인공으로 나타난다. 이 인물은 선할 수도 있고 악할 수도 있었던 것으로 보아 검은색이 이런 종류의 문학에서 꼭 부정적인 색만은 아니었던 것을 알 수 있다.[86] 백(白)기사는 일반적으로 선한 편에 속한 인물로, 보통은 나이가 들었으며 주인공의 친구나 보호자로 묘사된다.[87] 그리고 녹색의 기사는 행동이 대담하거나 거만하여 자주 문제를 일으키는 젊은 기사로 묘사되며, 선할 수도 있고 악할 수도 있다.[88]

문학작품에서의 색의 암시 체계를 볼 때 놀라운 것은 13세기 중반까지는 청색의 기사가 전혀 나타나지 않는다는 사실이다. 그때까지 문학작품에서 청색이 의미하는 것은 아무것도 없었던 것이다. 어쨌든 문장학상으로나 상징체계로 보나 이런 종류의 문학작품에 청색이 등장하기는 너무 이른 시기였다. 당시 이야기에 청색 기사가 갑작스럽게 출현하는 것은 독자들에

게나 청중에게서 아무런 공감을 얻지 못했을 것이다. 그때까지 사회 규범이나 상징체계에서 청색의 위상은 확고한 상태가 아니었으며, 기사도 문학의 주인공이 모험길에서 마주치는 기사들을 색깔로 암시하는 체계는 청색이 인기를 얻기 전에 이미 형성되어 있었기 때문이다.

그런데 14세기가 되면서 기사도 문학에서의 이러한 색의 사용은 약간의 변화를 겪는다. 14세기 중반 즈음에 쓰인 무명 작가의 대작 『페르세포레스트(Perceforest)』(아서 왕의 전설을 다룬 프랑스어 소설 — 옮긴이)가 최초의 증거 자료다.[89] 그때부터 검은색은 악한 쪽으로 해석되고, 반대로 붉은색은 부정적인 이미지를 벗게 되었다. 그리고 또 하나 주목할 점은 청색이 나타나게 되었다는 것이다. 이때부터 용감하고 충성스럽고 성실한 인물인 청색 기사가 존재하게 되었다. 처음에 이들은 별로 중요하지 않은 인물로 취급되었으나[90] 점점 중요한 주인공들의 대열에 끼게 되었다. 그리하여 1361년에서 1367년 사이에는 프랑스 궁정 시인 프루아사르(Jean Froissart, 1333?~1400?)가 『청 기사의 이야기 시』를 짓게 되었다. 이러한 일은 크레티앵 드 트루아(Chrétien de Troyes, 중세 프랑스의 설화 작가로 수많은 연애 모험 이야기를 써서 기사도 이야기의 새로운 경지를 열었다. — 옮긴이)나 그 이후 두 세대가 지날 때까지는 생각할 수 없는 일이었는데, 그것은 청색이 특별히 상징하는 바가 없었기 때문이었다.[91]

청기사에 맞서는 적기사

1316년경, 『포블의 이야기(Roman de Fauvel)』 필사본
채색 삽화, 프랑스 파리, 국립 도서관

13세기와 14세기 초 수십 년까지는 선과 악이 맞서는
우의적인 기마 시합이 문학과 성상학(聖像學)에서 중요한
주제였다. 위 그림에서와 같이 기마 시합이 아니라 둘씩
편을 짜서 싸우는 마상 시합이 나타나기도 했다. 색의
상징성은 여기서 중요한 역할을 하고 있으나 청색의 의미는
아직 확고히 정해지지 않은 상태라서 충성심이나 성실함을
상징하기도 했지만 어리석음을 의미하기도 했다.

프랑스 왕에서 아서 왕까지: 왕의 청색의 탄생

프랑스 왕은 문장이라는 특이한 분야에서 청색이 유행하는 데 있어, 성화 분야의 성모 마리아에 비할 만큼 '상승 요인'으로서 역할을 했다. 12세기 말, 어쩌면 좀 더 이전부터 카페 왕조의 왕은 금색 백합꽃이 뿌려진 청색 방패꼴 가문(家紋), 즉 황색으로 디자인된 꽃들이 규칙적인 간격을 두고 그려진 청색 바탕의 방패꼴 가문을 사용했다. 카페 왕조는 서양에서 최초로 문장에 청색을 사용한 왕조였다. 청색은 완전히 문장에 쓰이는 색이 되기 이전까지 왕조를 대표하는 색이었고, 그보다 몇십 년 전에는 프랑스와 카페 왕조의 수호 여신이었던 성모 마리아에게 경의를 표하는 색이었을 터다. 이러한 선택에는 틀림없이 쉬제와 성 베르나르가 결정적인 역할을 했을 것이다. 그것은 백합꽃의 경우도 마찬가지여서, 처음에는 성모 마리아의 또 다른 상징이었던 백합꽃 문양이 루이 6세와 루이 7세의 치하에서 카페 왕조의 상징이 되었고, 그 이후 필리프 2세 시대 초기(1180년경)[92]에는 완전히 정식 문장의 표상이 되었다.

그 이후 13세기에는, 프랑스 왕만 사용하던 이 같은 문양을 많은 가문과 개인들도 따라 사용하게 되었다. 그리고 자신들의 문장에도 청색을 사용했는데, 이러한 현상은 먼저 프랑스에, 나중에는 전 유럽의 기독교 사회로 퍼졌다. 더불어 왕이나

영주들의 문장에 쓰였던 청색은 방패나 군대의 깃발뿐만 아니라 여러 가지 다른 종류의 매체나 상황에서도 사용되었다. 예를 들면 축성식과 대관식, 축일이나 예식, 왕조의 의례, 왕이나 군주들의 입성식(入城式), 마상 시합과 기마 시합, 정장으로 쓰이는 의복들 등에도 등장했다.[93] 결과적으로 프랑스 왕이 청색을 사용한 것도 13세기와 14세기에 청색이 지속적으로 인기를 유지하는 데 큰 몫을 한 셈이다.

앞으로도 보겠지만, 1200년대부터 이루어진 옷감 염색 기술의 발전으로 인해 이전의 칙칙한 잿빛 혹은 물 빠진 듯한 색이 아니라 환하고 밝은 청색을 만들어 내는 것이 가능해졌다.[94] 이런 이유로 그때까지는 장인이나 농부 들의 작업복 색이었던 청색이 귀족들이나 특권 계층의 의상에 걸맞은 색으로서 점점 인기를 얻게 되었다.[95] 그러다가 1230년에서 1250년 사이에는 루이 9세[96]나 영국의 헨리 3세 같은 왕들이 처음으로 청색 옷을 입기 시작했는데, 이것은 12세기의 왕들에게는 절대로 있을 수 없는 일이었다. 왕의 주변 사람들은 이를 재빨리 모방했다. 심지어는 중세의 상상력에 의해 탄생한 전설의 주인공인 아서 왕조차도 13세기 중반부터는 초상화에서 청색 옷을 입은 모습으로 자주 묘사된다. 게다가 아서 왕의 문장까지도 프랑스 왕들의 문장과 같은 색상, 즉 청색 바탕에 세 개의 금색 왕관 문양이 그려진 방패꼴 가문으로 나타난다.[97]

「아홉 명의 기사들」

1415~1420년, 벽화, 이탈리아 피에몬테, 살루초 라 만타 성

그림에서 아홉 명의 기사 중 한 사람으로 소개된 아서 왕은
성모 마리아나 프랑스 왕과 마찬가지로 13세기부터 새로운
청색의 상징성을 형성하는 데 큰 역할을 했다. 그동안
불안정했던 아서 왕의 문장이 1260~1280년부터는 청색
바탕에 세 개의 왕관이 그려진 방패꼴 가문으로 고정되었다.
이것은 문장에서 청색이 유행하는 것을 더욱 고조시켰으며,
청색이 정식으로 왕의 색깔로 인정받는 데 중요한 역할을
했다.

그런데 전통적으로 황제를 상징하는 색이 적색이었던 탓에, 청색의 인기 상승이 더뎠던 게르만 국가들과 이탈리아에선 이렇듯 빠른 속도로 번져 가는 청색 유행에 처음엔 무관심한 듯했다. 그러나 그것도 오래가지 않아 중세 말기에는 독일과 이탈리아에서조차 청색이 왕이나 군주, 귀족들이나 특권 계층의 색이 되었으며,[98] 적색은 황제와 교황의 표상이자 상징으로 남게 되었다.

청색으로 염색하다: 대청과 대청 염료

염색 기술이 발달하고 대청 재배가 활성화되면서 13세기부터 청색 색조의 유행은 더욱 활기를 띠게 되었다. 1230년대부터 나사(羅紗)류의 모직 제조 업자들이나 염색업자들이 점점 늘어남에 따라 꼭두서니와 마찬가지로 대청도 산업적으로 재배되기 시작했다. 파란색 염료를 얻기 위한 작업 과정은 시간이 많이 걸리고 복잡하다. 먼저 대청 잎을 따서 돌절구에 빻은 다음, 전체적으로 고른 반죽을 얻기 위해 2~3주간 발효시켜야 한다. 그 후 이 반죽을 지름 2분의 1피트 정도 크기의 호두 모양이나 둥근 빵 모양으로 빚어낸다.[99] 그리고 이것을 잘 짜인 망 위에서 몇 주간 천천히 조심스럽게 말린 다음 대청 상

인에게 파는 것이다. 이렇게 말린 대청 덩어리를 염료로 바꾸는 사람이 대청 상인이다. 이 작업은 오랜 시간이 걸리고 까다로우며, 더러워지기 쉽고 메스꺼운 냄새까지 났다. 게다가 전문 인력을 필요로 하는 일이었다. 대청은 많은 지역에서 쉽게 자라고 염색할 때 매염 처리를 할 필요가 전혀 없었지만, 이 같은 작업상의 까다로움 때문에 대청 염료는 값비싼 제품이었다. 사실 붉은색으로 염색을 할 경우에는 충분한 매염 처리를 해야 한다. 1220~1240년 무렵부터 프랑스 북부의 피카르디, 노르망디, 롬바르디아와 독일 중부의 튀링겐, 영국의 링컨과 글래스턴베리, 에스파냐의 세비야 주변의 농촌들을 비롯한 몇몇 지역은 전문적으로 대청을 재배하였다. 그 후 14세기 중반쯤에는 프랑스의 랑그도크 지역이 독일의 튀링겐과 함께 유럽 대청 재배의 중심지가 되었다. 툴루즈나 에르푸르트(독일 튀링겐 주의 도시 — 옮긴이) 같은 도시들, 그리고 그 밖의 대청과 대청 염료를 생산하는 지방들이 성공을 거두면서 중세 말기에는 이 지역들이 '보물 창고'가 되었는데, 그것은 이 '금싸라기 같은 청색 염료'가 대규모 무역의 대상이 되었기 때문이었다. 대청 염료는 이제 청색 염색이 대량으로 필요해진 나사 제조 산업의 수요를 충당하기엔 자국의 생산량이 부족했던 영국[100]이나 북부 이탈리아에 수출되었고, 비잔틴 제국과 이슬람 국가들로 수출되기도 했다. 그러나 이런 호사도 오래 지속되지는 못했다. 근대에

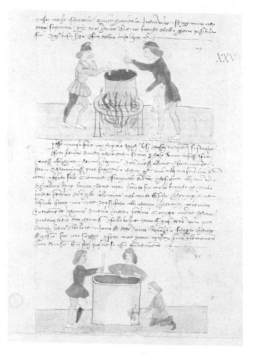

피렌체의 염색업자들

15세기 말, 어느 염색법 교본의 필사본 삽화, 이탈리아 피렌체,
라우렌차이나 도서관

중요한 섬유 산업 도시였던 피렌체에서는 모직물뿐만
아니라 견직물도 염색했다. 붉은색이나 검은색 계통은
특히 까다롭고도 많은 시간을 요하는 작업이었고, 그림
속 염색공 중 한 사람의 몸짓에서도 볼 수 있듯이 작업
중에는 매스꺼운 냄새가 났다. 이 염색업자들은 섬유
소재뿐 아니라 염료에 대해서도 전문가들이었다. 붉은색
염색공들은 노란색 계통도 동시에 취급했으며 청색을
다루는 염색공들은 녹색과 검정 계통을 함께 취급했다.

접어들면서 서인도 제도와 신대륙 아메리카에서 유럽으로 유입된 인디고 때문에 대청 재배와 대청 염료 산업이 점점 사양길로 들어서게 된 것이다. 인디고는 기본적인 착색 방법에서 대청과 아주 비슷하나 효능은 더 뛰어난 염료였다. 이에 대해서는 나중에 다시 언급하기로 하자.

13세기를 좀 더 살펴보면, 꼭두서니를 취급하는 상인들과 대청 상인 사이에 심한 갈등이 있었음을 알 수 있다. 튀링겐에서는 꼭두서니 상인들이 새로운 청색 열풍을 저지하기 위하여 스테인드글라스 직공들에게 교회 유리창에 악마를 그릴 때 청색으로 표현하라고 부탁하기까지 했다.[101] 독일 전체와 슬라브 국가들을 대상으로 한 꼭두서니 거래의 최고 중심지였던 마크데부르크에서는 새롭게 상승세를 타던 청색의 유행을 막기 위해 죽음과 고통의 장소인 지옥을 청색으로 표현했다.[102] 그러나 이러한 노력에도 불구하고 대청이 승리를 거둔다. 다시 말해 13세기 중반부터 서양 세계에서는 옷감이나 의복에서 전반적으로 청색이 유행을 타면서 붉은색의 인기가 떨어졌으므로, 꼭두서니를 취급하는 상인들은 큰 손해를 입게 되었다. 이 새로운 유행을 그나마 견제할 수 있었던 붉은색 염료로는 견직물과 고급 나사('진홍색' 나사는 아주 유명했다.[103])에 사용되던 염료밖에 없었다. 그러나 의상에 쓰였던 이 화려한 붉은색도 중세 이후에는 더 이상 청색의 경쟁 상대가 될 수 없었다.[104]

청색이 유행하는 바람에 이 색깔을 전문적으로 다루는 염색업자들이 성공을 거두었는데, 이들은 그때까지 막강한 위치에 있던 붉은색 염색업자들을 제치고 염색 분야에서 선두를 차지하였다. 이러한 변화의 속도는 도시에 따라 달랐다. 예컨대 플랑드르, 아르투아, 랑그도크, 카탈루냐, 토스카나 등에서는 일찍이 변화를 겪었고, 베네치아, 제노바, 아비뇽, 뉘른베르크, 파리 등지에서는 늦은 편이었다. 염색 분야의 거장 자격의 기준은 이러한 청색의 위상 변화를 보여 주는 좋은 자료다. 14세기부터 루앙, 툴루즈, 에르푸르트 같은 도시에서 거장이 되기 위해 제작하는 작품은 청색 염색 기술로 평가되었는데, 이것은 붉은색을 취급하는 염색 장인들에게까지도 적용되었다. 반면, 이런 기준은 밀라노에서는 15세기, 뉘른베르크와 파리에서는 16세기가 되어서야 적용되었다.[105]

적색 염색업자와 청색 염색업자

염색업자라는 직업은 사실 매우 세분화되고 엄격히 통제된 직업이다. 13세기부터는 이 직업의 조직과 도시 내에서의 위치, 권리와 의무들, 합법적인 염료와 금지된 염료의 목록 등에 대해 자세히 기록해 둔 문서들이 많이 등장한다.[106] 그러

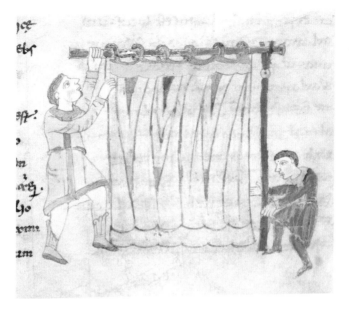

모직 천을 말리는 장인들
1023년경, 라바누스 마우루스가 쓴 『우주에 관하여
(De Universo)』의 필사본 삽화, 이탈리아 몬테카시노,
베네딕투스 수도회 수도원

13세기 이전의 그림들에서는 방직공과 염색공 들을
구분하는 것이 어려운 경우가 많다. 방직공들이 염색
작업을 하는가 하면 원칙적으로 금지되어 있었는데도
염색공들이 자신들의 작업실에서 불법적으로 모직물을
생산하기도 했다. 13세기부터 서양 대부분의 도시에서는
앞의 두 직업이 분명하게 분리되었다. 염색공들은 여러 색
중 한 색조를 중심으로 전문화되었다.

나 불행히도 이 문서들의 대부분은 아직 미발표 상태에 있으며, 나사 제조 업자나 방직공 들과 달리 염색업자들에 대해서는 아직 역사가들이 연구해야 할 부분이 많이 남아 있다.[107] 물론 1930~1970년대 유행했던 경제사적 역사 연구는, 나사 생산 과정에서의 염색의 위치 그리고 염색업자들과 나사 상인들과의 상호 의존 관계를 보다 잘 이해할 수 있도록 해 줬지만,[108] 염색업자들을 전문적으로 다룬 종합적인 연구는 여전히 부족하다.

그러나 실제로 중세의 염색업자들은 여러 자료에 많은 흔적들을 남겼다. 여기에는 여러 가지 이유가 있는데, 그중 가장 핵심적인 것은 그들의 활동이 경제적으로 중요한 위치를 차지했다는 데 있다. 섬유 산업은 중세 서양 사회에서 아주 중요한 산업이었으므로 나사 제조가 이뤄진 모든 도시들에는 많은 염색업자들이 있었고 조직도 잘 짜여 있었다. 이들은 다른 직업 단체들과 자주 갈등을 겪었는데, 그중에서도 특히 나사 제조업자들, 피혁 제조인들, 방직공들과 맞서는 경우가 많았다. 어디서든 염색업자들의 작업은 극도로 세분화되어 있었고 엄격한 직업 규정도 있었기 때문에, 염색업자들의 독점권이 보장되었다. 그럼에도 아주 특별히 예외적인 경우가 아니라면 염색을 할 수 없었던 방직공들도 염색 작업을 했다. 여기서 분쟁과 소송이 생겨 왔고 그 결과 여러 문서들이 작성되었는데, 색

을 연구하는 데 아주 풍부한 정보를 제공해 준다. 결과적으로 이런 문서들을 통해서, 이를테면 중세에는 직조된 나사를 거의 날마다 염색했지만 실(견사를 제외하고)이나 푹신푹신한 양모 뭉치를 염색하는 일은 상당히 드물었다는 사실을 알 수 있다.[109]

방직공들은 가끔 자치 도시나 영주로부터, 새로 유행하기 시작한 색이나 그때까지 거의 또는 전혀 사용되지 않던 색 염료를 사용하는 조건으로 모직물을 염색할 권리를 부여받기도 했다. 새로운 색을 사용하던 방직공들은 염색업자들에 비해 덜 보수적(염색 분야에서)이었음을 알 수 있다. 또 이들은 이렇게 새로운 색에 대한 예외적 특권을 부여받음으로써 이미 존재하는 법령이나 규율들을 교묘히 피할 수 있었는데, 이는 자연히 염색공들의 분노를 샀다. 한 가지 예로 1230년경에는 블랑슈 드 카스티유 여왕(Blanche de Castille, 프랑스 왕 루이 8세의 부인이며, 아들 루이 9세의 섭정으로서 프랑스 왕권을 강화하는 데 크게 기여했다. ― 옮긴이)이 파리의 방직공들에게, 그들의 작업실 중 두 곳에서 오로지 대청만 사용한다는 조건 아래 청색으로 염색할 수 있는 권한을 주어 많은 문제를 야기했다. 오랫동안 뒷전으로 밀려나 있던 청색이 많은 사람들의 사랑을 받게 되어 수요가 늘어나자 그 대응책으로 마련되었던 이 조치가 수십 년 동안 염색공, 방직공, 왕실과 시 당국 사이에 날카로

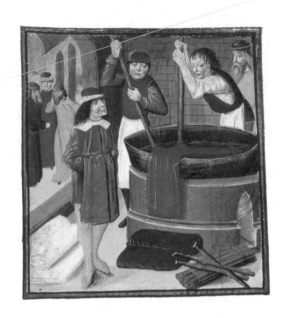

플랑드르의 염색업자들

1482년 브뤼헤에서 제작, 영국인 바르톨로메우스의 백과사전
『사물의 성질에 관하여(De proprietatibus rerum)』 필사본 장식
삽화, 영국 런던, 대영 도서관

15세기 말 플랑드르의 어느 작업장에서 일하는
염색공들을 묘사한 이 그림에서는 몸짓이나 연장들이
대단히 사실적으로 표현되어 있다. 하지만 한 가지
도저히 불가능한 부분을 담고 있다. 그것은 바로 같은
작업장 내에서 청색 모직물과 붉은색 모직물이 함께
보인다는 점이다. 브뤼헤, 헨트, 이프르 등 플랑드르의 어떤
도시에서도 염색업자들은 아주 엄밀히 전문화되어 있었다.
이 그림에서 보이는 바와 같이 붉은색을 전문적으로
취급하는 염색 전문가는 청색을 염색할 수 없었고, 그
반대의 경우도 마찬가지였다.

운 갈등을 불러일으켰던 것이다.

파리에 있는 여러 직업 단체들의 관련 법령들을 문서로 기록하기 위하여, 루이 9세가 명령하고 파리의 행정관 에티엔 부알로가 편집한 『직업 장부』는 1268년 당시의 상황을 잘 반영하고 있다.

> "파리에서 활동하는 방직 업자는 누구든지 대청만 사용하는 조건으로 모든 색을 염색할 수 있다. 단 두 개의 작업실에서만 염색을 할 수 있다. 하느님의 허락을 받아 블랑슈 드 카스티유 여왕은 두 작업실만 사용하여 방직 업자들이 염색업자과 방직업을 겸할 수 있도록 허가한다. 만약 대청으로 염색할 수 있는 권한을 가진 방직공이 죽으면 파리 행정관은 방직업의 대가들과 동업 조합의 간사들에게 의뢰하여 그와 같은 권리를 가질 수 있는 또 한 사람의 방직공을 그 자리에 임명해야 한다."[110]

동물 가죽을 가지고 작업하는 피혁 제조 업자들과는 또 다른 갈등을 빚었는데, 그 원인은 직물이 아니라 물 때문이었다. 염색업자과 피혁 제조업은 둘 다 무엇보다도 깨끗한 물을 필요로 했다. 한데 염색업자들이 착색 재료로 물을 더럽히면, 피혁 제조업자들은 그 물을 쓸 수가 없었다. 반대로 피혁 제조

업자들이 무두질한 더러운 물을 강으로 흘려보내면 염색업자들이 물을 쓸 수 없었던 것이다. 따라서 분쟁과 소송이 발생하였고 그로 인해 많은 문서들이 작성되었다. 이 문서들 중에는 염색업자들에게 (그리고 다른 직업 단체에도) 도시 외곽에서 작업하라고 명령하는 법령, 명령서, 통치 기관의 판정서 등이 넘쳐 나는데, 그 이유는 다음과 같았다.

> "이 직업들은 작업 후 많은 오염을 유발하고 인간의 몸에 해로운 성분들을 사용하므로 건강을 해치지 않기 위해서는 이들의 작업을 용납할 수 있는 장소를 선택하기 위한 많은 대책이 필요하다."[111]

모든 대도시에서와 마찬가지로 파리에서도, 인구가 많이 집중된 지역에서 이러한 작업을 금지하는 조치들이 15세기부터 18세기까지 끊임없이 이어졌다. 그 예로 1533년 파리의 법령 문서를 살펴보자.

> "모피 제조업자, 무두질 피혁업자, 염색업자들에게 도시나 변두리 지역에서 작업하는 것을 금지한다. 또 그들에게 양모를 세탁하려면 튈르리 궁전(파리 루브르 박물관 옆에 있던 프랑스 왕궁 — 옮긴이) 위쪽의 센 강의 물만을 사

「발레다오스타 지방의 모직물 제조업자들」
15세기 말, 이탈리아 발레다오스타, 이소냐 성

용할 것을 엄명한다. (……) 또한 무두질 후 잿물을 버리는 것, 염료나 그와 유사한 오염 물질을 강에서 사용하는 것을 금지한다. 다만 본인들이 원한다면 변두리에서, 적어도 활의 사정거리 두 배 이상 떨어진 샤이오 근방 파리 위쪽까지 물러나 작업할 수는 있다. 이상의 사항이 지키지 않을 경우에는 그들의 재산과 생산 제품들을 압수하고 추방할 수 있다."[112]

센 강의 물을 둘러싸고 염색업자들을 갈라놓은, 유사한 종류의 격렬한 싸움들이 빈번히 일어났다. 대부분의 섬유 생산 도시들에서 염색업자는 섬유의 종류(모, 아마포, 견 그리고 이탈리아의 일부 도시에서는 면섬유까지)와 색상에 따라 엄중히 세분화되었다. 법적으로 허가받지 않은 색으로 천을 염색하거나 작업하는 것은 금지되었다. 예를 들어 모직의 경우 13세기부터 붉은색 취급 염색업자는 청색으로 염색할 수 없게 되었고, 그 반대의 경우도 마찬가지였다. 그런 반면, 청색 염색업자는 녹색이나 검정톤의 색까지 취급하는 경우가 허다했고, 붉은색 염색업자는 노란색 계통까지 함께 다루었다. 이런 상황에서 붉은색 염색공들이 먼저 물을 이용하면 강물이 온통 붉어져 청색 염색업자들은 얼마간의 시간이 지나기 전까지 물을 사용하는 것이 불가능했다. 이런 문제로 인한 갈등과 악감정이 수세기에

걸쳐 끊임없이 지속되었다. 16세기 초 프랑스의 루앙 같은 곳에서는 시 당국이 나서서 염색업자들이 차례대로 깨끗한 물을 쓸 수 있도록 일주일마다 돌아가면서 강물을 이용하게 하는 일정표를 만들기도 했다.[113]

독일과 이탈리아의 일부 도시에서는 이런 분화가 더더욱 세밀하게 이루어져, 같은 색이라도 각자가 유일하게 사용할 수 있는 염료 성분에 따라 염색공들의 영역이 구분되었다. 14세기에서 15세기 뉘른베르크와 밀라노에서는 붉은색 염색업자들 중에서도, 서양 유럽에서 풍부하게 생산되어 가격이 비교적 저렴했던 꼭두서니 염료를 사용하는 업자들과 동유럽이나 중동 지역에서 아주 비싼 가격으로 수입해 오던 연지벌레에서 추출한 홍색 염료를 사용하는 업자들을 구분했다. 이들은 각각 지불해야 하는 세금이나 거쳐야 하는 검열도 달랐으며, 기술 면에서나 매염제 사용에서도 상이했을 뿐만 아니라 고객층도 전혀 달랐다.[114] 독일의 마크데부르크, 에르푸르트,[115] 콘스탄츠 그리고 특히 뉘른베르크 같은 여러 도시들에서는, 붉은색 계통에서도 색조가 칙칙하거나 회색빛이 도는 보통 수준의 염색을 해 내는 일반 염색업자들과(Färber 또는 Schwarzfärber) 고급 염색업자들(Schönfärber)을 구분했다. 고급 염색업자들은 양질의 원료를 사용했고, 섬유에 색소를 깊숙이 침투시키는 염색 기술을 가지고 있었다. 이들은 "색들을 아름답고 선명하며

오래 지속되도록 만들 줄 아는 염색공들"이었던 것이다.[116]

색 혼합의 금기와 매염

　이러한 염색 작업의 엄밀한 세분화는 혼합에 대한 혐오감
으로 설명될 수 있다. 이러한 혐오감은 성서를 바탕으로 형성
된 문화의 영향을 받은 것으로, 중세의 모든 감수성에 영향
을 미쳤다.[117] 그 영향은 사상적, 상징적인 부분뿐 아니라 일상
생활과 물질문명에서도 흔히 나타난다.[118] 혼합하는 것, 뒤섞
는 것, 합병하는 것, 화합시키는 것 등은 창조주의 뜻에 따라
만들어진 질서와 자연 상태에 역행하는 것이므로 곧잘 악마
가 하는 짓으로 여겨졌다. 직업상 이런 일을 할 수밖에 없는 염
색공, 대장장이, 연금술사, 약제사 들은 물질을 가지고 속임수
를 쓴다는 느낌 때문에 일종의 두려움이나 의혹을 품고 있었
다. 어떤 작업은 직접 하기를 꺼렸는데, 예를 들어 염색 작업실
에서는 세 번째 색을 내기 위해 두 가지 색을 섞는 일을 기피했
다. 색을 배열하거나 겹쳐 놓는 경우는 있어도 혼합하는 일은
없었다. 15세기 이전까지 염색에서건 회화에서건 색 제조법을
설명하는 책은 전혀 찾아볼 수 없으며, 초록을 만들려면 파랑
과 노랑을 섞어야 한다는 설명이 전부였다. 녹색의 색조는 다

른 방법으로도 얻을 수 있었는데, 가령 천연적으로 녹색을 띠는 염료(녹색 흙, 공작석, 산화구리, 쐐기풀 이파리, 파에서 짜낸 즙)나 안료를 쓰는 방법, 또는 청색이나 검은색 염료를 이용하여 혼합이 아닌 여러 가지 화학적 처리를 통해 만드는 방법도 있었다. 게다가 스펙트럼 현상이나 색 스펙트럼의 분류에 대해 몰랐던 중세 사람들에게 청색과 노란색은 같은 지위를 가진 색이 아니었다. 두 색깔을 한 축 위에 배치할 경우 그것들은 서로 거리가 먼 색이었다. 그러므로 이 두 색깔을 서로 연결해 주는 초록이라는 '중간 단계'가 있을 수 없었다.[119]

아리스토텔레스와 그 후계자들[120]이 정의했던 색채 단계는 17세기까지 유럽에서 사용한 대부분의 색견본(nuancier)과 색채 체계(système chromatique)를 만드는 데 기초가 되었다. 이러한 색채 단계(변화)표에서는 노란색이 빨간색과 흰색 옆에 나타나고 초록색은 파란색과 검은색 쪽에 나타난다. 이 양극 사이에는 큰 차이가 존재한다. 그리고 적어도 16세기까지는 염색 작업장에서 청색과 노란색 염료를 동시에 찾아보기란 불가능한 일이었다. 두 색의 혼합이 금지되어 있었을 뿐만 아니라 실제로도 녹색을 얻기 위해 이 두 가지 색을 섞는 것은 어려운 작업이었다. 혼합에 대한 금기 혹은 어려움은 보라색을 얻는 데서도 마찬가지였다. 파란색과 빨간색, 즉 대청과 꼭두서니로부터 보라색을 만드는 일은 거의 드물었다. 다만 꼭두서니에다

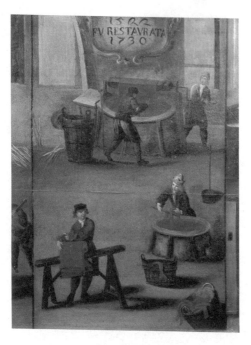

「베네치아의 염색업자들」
1730년, 이탈리아 베네치아, 코레르 박물관

신대륙 발견 전까지는 베네치아가 서양에서 염색의
중심지였다. 인도나 중동에서 수입되는 홍색 염료,
소방목(蘇方木), 사프란, '인도산 암석(인디고)' 같은 값비싼
염료들이 도착하는 곳이 바로 베네치아였다. 또한 가장
거만한 염색업자들이 모인 곳도 베네치아였다.(이들은 아마
다른 곳에서보다 직업 규율의 통제를 덜 받았던 것 같다.) 이들은
14세기부터 녹색 염색을 위해 우선 모직 천을 청색 통에
담근 후 다시 노란색 통에 넣는 방법을 고안해 냈다.
그러나 모든 전통과 법령에 어긋났던 이러한 염색 방식은
17세기에 와서야 일반화되었다.

특별한 매염 처리를 해서 보라색을 만들어 냈다.[121] 바로 이런 이유 때문에 고대나 중세의 보라색은 청색보다 붉은색이나 검은색에 훨씬 더 가까웠다.

염색 작업은 매염 처리, 즉 염료가 섬유에 깊이 스며들고 고정되도록 도와주는 중간 물질(주석, 명반, 식초, 오줌, 석회 등)의 영향을 크게 받는다. 꼭두서니(붉은색)나 물푸레속(屬)의 식물 같은 염료(황색)는 아름다운 색상을 내기 위해 매염 처리를 아주 강하게 해야 한다. 반면 대청이나 좀 더 나중에 등장한 인디고(청색뿐 아니라 녹색, 회색, 검은색 계통의 색을 내기도 한다.) 같은 염료들은 가벼운 매염 처리로 충분하거나 심지어 매염제가 전혀 필요 없었다. 이 때문에 매염 처리를 해야 하는 붉은색 염색업자와 매염을 하지 않아도 되는 청색 염색업자가 다시 구분된다. 프랑스에서는 중세 말부터 이 두 염색업자들을 '끓이는(bouillon)' 염색공(첫 번째 과정에서 매염제, 염료, 천을 모두 한꺼번에 넣고 삶아야 하므로)과 '통(cuve)' 또는 '대청' 염색공(끓이는 과정이 필요 없을 뿐 아니라 경우에 따라서는 찬물로도 염색이 가능하다.)으로 구분하기도 했다. 문헌 자료마다 한 염색공이 이 두 가지 색깔을 동시에 다루는 것은 불가능하다고 언급하고 있다. 예컨대 14세기 초 프랑스 북부의 도시 발랑시엔에서는 다음과 같이 기록했다.

"대청 염색공은 끓여서 염색할 수 없고, 반대로 '끓이
는' 염색공은 대청으로 염색할 수 없다는 판단 아래 내려
진 포고는 여전히 유효하다."[122]

염색 작업에서 또 하나 민감한 부분은 색의 농도와 집중도
다. 기술 방식, 염료의 가격, 여러 가지 천의 등급에 따른 색상
의 인기 등을 연구해 보면, 실제로 색상의 가치는 착색 그 자체
보다는 색의 채도(농도)와 명도에 따라 평가되었음을 알 수 있
다. 아름다운 색상, 값이 나가는 고급 색상이란 진하고 명도가
높은 색, 그리고 염료가 섬유에 깊이 침투하여 햇빛, 세탁, 시간
등의 탈색 조건에도 잘 견디는 색을 가리켜 말하는 것이었다.

색조나 뉘앙스보다 높은 농도에 더 가치를 두는 평가 기준
은 색과 관련한 다른 분야, 즉 어휘 현상(특히 접두사나 접미사
의 규칙), 도덕적 선입관, 예술적 평가 기준, 사치 금지법 등에도
적용된다.[123] 중세의 염색업자와 그 고객들(화가와 그의 그림을
감상하는 관객도 마찬가지다.)은 어떤 진하고 강한 색을 바래거
나 농도가 약해진 동일한 색보다도, 오히려 완전히 다른 색상
의 농도가 짙고 강한 색과 더 가깝다고 인식하고 생각했다. 예
를 들면 어떤 모직에 염색된 채도와 명도가 높은 청색은 흐리
고 칙칙하며 '색이 바랜(pisseux)' 청색보다, 전혀 다른 색이지
만 채도와 명도가 높은 빨간색과 더 가까운 것으로 여겨졌다.

중세 사람들의 색에 대한 감수성(그리고 그것의 기초가 되는 경제 및 사회 체계)에서는 색조나 색이 주는 인상보다 색의 농도가 더 중요시되었다.

이렇게 농도가 짙은 색, 색소의 집중도가 높은 색, 오래 지속되는 색이 염색업자들을 위한 모든 염료 제조법 교본에서 하나같이 강조되었다. 여기서도 가장 핵심적인 작업은 역시 매염 처리다. 이에 대해서는 각 염색 작업실마다 고유의 방법과 비밀을 가지고 있었다. 이러한 기술 정보는 글로 쓰여 문헌으로 전해지기보다는 입에서 입으로 전수되는 경우가 많았다.

제조 방법을 설명한 이론서들

오늘날까지 우리에게 전해져 내려오는 염색 작업 교본들은 대부분 중세 말기와 14세기의 것들이다. 그런데 이 자료들은 연구하기가 까다롭다.[124] 이 책들은 베껴지는 과정에서 내용이 덧붙여지거나 생략되고 또 바뀌기도 했으며, 심지어 같은 약품의 이름을 바꿔 쓴다든가 다른 약품의 이름을 같은 이름으로 쓰는 등 혼란을 자아냈다. 그런데 이 자료들을 연구하는 데 있어서의 어려움은 이것만이 아니다. 더 어려운 점은 실제 만드는 방법과 작업에 대한 내용들이 모두 상징적 또는 우

의적으로 설명된다는 점이다. 4원소(물, 흙, 불, 공기)의 상징성과 그 '고유한 속성들'이 해설되어 있는가 하면, 솥을 채우거나 염료 통을 청소하는 실용적 방법 따위가 같은 문장 안에 나오기도 한다. 게다가 분량이나 비율에 대한 언급은 항상 너무 불분명하게 기록되어 있는데, 가령 이런 식이다. "적당한 비율의 꼭두서니를 일정한 양의 물에다 넣어라. 거기다 약간의 식초를 넣고 주석을 많이 넣어……" 더구나 끓이는 시간, 우려내거나 담가 두는 방법에 대한 정보는 거의 기록되어 있지 않거나 완전히 엉뚱한 내용만 나와 있기도 하다. 그 예로 13세기 말의 한 문서는 녹색 물감을 만들어 내기 위해서는 구리를 줄질한 줄밥을 사흘 혹은 9개월 동안 식초에 담가 두어야 한다고 설명한다.[125] 중세에는 흔히 결과보다 관례가 더 중요시되었으므로 숫자는 양보다 질을 나타내는 경우가 많았다. 따라서 중세 때 사흘이란 그리스도의 죽음에서 부활까지의 기간을, 9개월은 아이가 세상에 태어나기까지 필요한 시간을 나타내므로, 사흘이나 9개월은 결국 기다림이나 탄생(혹은 다시 태어남)이라는 의미와 거의 같은 것이라고 할 수 있다.

염색공뿐만 아니라 화가, 의사, 약제사, 요리사 혹은 연금술사에 이르기까지 그 누구를 상대로 한 것이든 모든 제조법에 대한 이론서들은 일반적으로 우의적인 동시에 실용적인 책으로 여겨졌다. 그리고 이 책들은 공통된 문장 구성이나 어휘

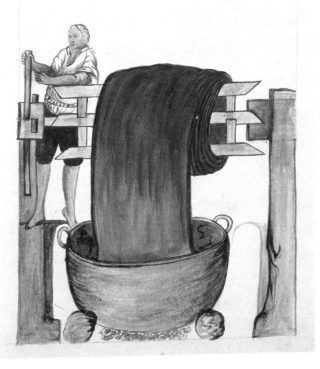

**페루의 한 인디고 제조소에서 인디고로 염색한 모직물을
탈수하고 외부 공기에 말리는 모습**
17세기, 수채화, 스페인 마드리드, 레알 궁전

인디고로 염색을 할 때는 염료를 섬유와 결합시키는
보조 물질(주석, 명반, 식초, 오줌 등)인 매염제를 사용하지
않아도 되었다. 인디고 염색은 천을 인디고가 든 통 안에
집어넣었다가 외부 공기에 말리는 것만으로 충분하다. 천을
통에서 빼낸 직후에는 누가 봐도 초록색이지만 몇 분만
지나면 아름다운 빛깔의 청색으로 변한다.

를 사용하는데, 동사가 대다수를 차지한다. 이를테면 채취하다, 선택하다, 따다, 분쇄하다, 빻다, 가라앉히다, 끓이다, 담가두다, 희석시키다, 휘젓다, 더하다, 여과하다 등은 어떤 제조법 교본에서도 찾아볼 수 있는 공통된 동사들이다. 이 책들은 모두 시간을 많이 들여 천천히 작업할 것(작업을 빨리 진행하는 것은 비효과적일 뿐 아니라 정직하지 못한 일로 여겨졌다.)과 사용하는 용기를 섬세하게 선택할 것을 강조하고 있다. 용기가 흙, 쇠 또는 주석으로 된 것인지, 열린 것인지 닫힌 것인지, 넓은지 좁은지, 큰지 작은지, 이런 형태인지 저런 형태인지 등에 따라 각 용기마다 특별한 이름이 붙여졌다. 이 용기들 안에서 일종의 변형이 일어나는데, 이것은 그 내용물을 선택하고 사용하는 데 많은 주의를 요하는 위험하고 힘든 작업이다. 따라서 제조법 이론서들은 혼합이나 여러 가지 다른 종류의 물질을 사용하는 문제를 설명하는 데 특별히 주의하고 있다. 예컨대 다음과 같다. 무기물은 식물이 아니고 식물은 동물이 아니다. 그러므로 아무 재료나 써서 아무것이나 만드는 것이 아니다. 식물은 정결하나 동물은 그렇지 못하다. 또 무기물은 생명이 없으나 식물과 동물은 살아 있는 생물이다. 흔히 염색을 위해서나 그림을 그리기 위해서 해야 하는 작업들 중 가장 핵심적인 것은 무생물로 알려진 물질에다 생물로 알려진 물질을 반응하게 하는 것이다.

이러한 공통적인 특징 때문에 여러 가지 제조법 이론서들은 그 자체가 하나의 문학 장르로서 연구될 만한 가치를 지닌다. 비록 빈틈이 있고 충분하지 않으며 또 작가가 누군지, 언제 쓰였는지 알기 어렵고 그 계통을 세우는 것도 어렵지만, 이 문서들은 모든 종류의 정보를 풍부하게 담고 있다. 아직도 제조법에 관한 많은 문서들이 출판되기를 기다리고 있다.[126] 아직 수집되지 않은 자료들도 많아서 그 목록을 만들기는 더욱 어려운 실정이다. 이 문서들은 중세의 염색, 회화, 요리, 의학 등에 관해 새로운 정보를 제공해 줄 수 있을 것이며, 또한 고대 그리스부터 18세기까지 서양의 실용적인(물론 이 단어는 신중하게 쓰여야 할 것이다.) 지식의 내력을 파악하는 데 도움이 될 수 있을 것이다.[127]

염료 제조에 관한 이론서들에서 놀라운 점은 14세기 말까지 이 제조법의 4분의 3이 붉은색 염료 제조에 할애됐다는 사실이다. 그 이후에는 청색 염료 제조법의 수가 꾸준히 늘어나, 18세기 초에는 염색 교본들에 나타난 청색 제조법의 수가 붉은색을 앞지르게 되었다.[128] 이 같은 변화는 회화에 관한 책에서도 마찬가지여서, 르네상스까지는 붉은색 물감 제조법이 주조를 이루다가 그 후 청색이 붉은색과 경쟁하게 되고, 결국 청색이 압도한다. 이러한 청색과 적색의 경쟁은 그저 일화적인 사건이 아니라, 12~13세기 이후 서양 사회의 색에 대한 감수성

을 이해하는 데 중요한 단서가 된다. 이에 대해서는 차차 다루기로 하자.

좀 더 많은 자료집들이 모이고 출간되고 연구되기를 기다리는 현 실정에서, 염색과 염료를 연구하는 역사가는 이 제조법 교본들에 대해 다음과 같은 질문을 하게 된다. 실용적이기보다는 사색적이고, 실제 작업에 관한 설명보다는 우의적인 부분이 더 많은 이 문서들을 중세 염색업자들은 과연 어떤 용도로 사용했을까? 이 교본을 쓴 작가들은 실제로 작업에 참여하는 사람들이었을까? 작가들은 누구를 대상으로 이러한 것들을 썼을까? 어떤 문서들은 내용이 길고 또 어떤 문서들은 짧은데, 이것은 각각 다른 독자층을 겨냥했기 때문일까? 아니면 어떤 문서는 작업실에서 직접 읽혔으나 또 다른 문서는 실제 작업과 무관하게 존재했던 것들이라고 결론을 내릴 수 있을 것인가? 또 이 책들의 표현 양식에 있어 필사생(筆寫生)들의 역할은 무엇이었을까? 지금까지의 연구 결과로는 이 같은 의문들에 정확하게 답할 수 없다. 그런데 회화 이론을 수립하고 실제 그림을 그리기도 했던 몇몇 화가들의 자료 중 다행히도 오늘날까지 남아 있는 것을 보면, 이와 거의 유사한 질문들을 할 수밖에 없다.[129] 이런 자료들로 내릴 수 있는 결론은 실제 회화 작품과 이론 사이에는 별 연관성이 없다는 것이다. 이를 보여 주는 가장 유명한 예가 레오나르도 다빈치의 경우인데, 그는 자료들을 모

무지개에 관한 수업

14세기 말, 영국인 바르톨로메우스가 쓴 『사물의 성질에
관하여』 필사본 삽화, 프랑스 파리, 생트주느비에브 도서관

고대와 중세의 그림이나 문서들을 보면 무지개는 일곱
가지 색이 아니라 세 가지, 네 가지 또는 다섯 가지로
나타난다. 이때는 스펙트럼이 아직 알려지지 않은 상태였기
때문에 이들이 주장하던 무지개 내부의 색 배열은 오늘날
우리가 아는 것과 달랐다. 기상학적 현상에 큰 변화가
있었던 것도 아니고 인간의 생물학적 구조가 달라진 것도
아니므로, 이러한 지각 차이는 대부분 문화적인 데서
기인한다는 사실을 확증해 준다. 즉 지각 현상은 인간의
생물학적, 신경 생물학적 기관뿐만 아니라 무엇보다도
기억력, 지식, 상상력에 달린 것이다.

으는 형식으로 철학적인 내용이 담긴 회화 개론서(미완성)를 썼지만, 이것이 언급하고 지시하는 내용과는 전혀 무관하게 그 림을 그렸다.[130]

새롭게 형성된 색의 질서

청색은 성모 마리아의 의상 색, 프랑스 왕과 아서 왕의 문 장 색, 왕의 위엄을 상징하는 색, 인기 있는 색, 문학 작품에서 기쁨, 사랑, 충성, 평화와 격려 등을 나타낼 때 흔히 쓰였다. 몇 몇 작가들에 의하면 청색은 중세 말기에 이르러 색 중에 가장 아름답고 고상한 색이 되었다. 이렇게 새로운 역할을 맡게 된 청색은 점점 붉은색을 밀어내고 색의 선두 자리를 차지하게 되 었다. 이러한 사실은 13세기 말 로렌 지역(프랑스 북동부에 있 는 지역 — 옮긴이)과 브라반트 지역(오늘날 벨기에 중부에 있는 지 역 — 옮긴이)에서 기사도의 덕목을 가르치기 위한 교육 소설로 지어진 작가 미상의 「낭시의 소네트(Sone de Nansay)」만 봐도 알 수 있다.

> "그리고 청색은 마음에 힘을 주는데
> 그것은 청색이 모든 색 중의 황제이기 때문이다."[131]

그로부터 수십 년 후, 위대한 시인이자 음악가인 마쇼 (Guilaume de Machaut, 1300~1377)도 같은 생각이었다.

> "색에 대해 판단할 수 있고
> 그 의미하는 바를 정확하게 말할 수 있는 자는
> 청색이 모든 색의 황제라고 말할 것이다."[132]

중요한 것은, 이렇게 갑작스럽게 청색의 인기가 상승한 요인과 전체적인 색의 질서에 영향을 미친 여러 가지 변화의 근본적인 원인이 어디에 있는지를 연구하는 것이다. 오랜 세기 동안 불가능했던 일, 즉 진하고 아름다우며 깊고, 견고하고, 광택이 흐르는 청색으로 모직물을 염색하는 일이 단 몇십 년만에 가능해진 것은 기술 발달이나 염료에 대한 화학적 발견 때문인가? 그리고 섬유와 의상에서 새로운 청색조가 확산되면서 새로운 기술과 함께 점점 다른 분야로도 영향을 미치게 됐는가? 아니면 그 반대로 사회가 염색업자들에게(다른 장인들에게도 그랬듯이) 청색의 가치 절상에 발맞추어 기술을 발전시키라고 요구했기 때문에 이런 진보가 이루어진 것인가?[133] 달리 표현하자면, 공급이 수요에 선행했는가? 즉 화학적, 기술적 발전이 새로운 사상적, 상징적 체계를 형성했는가? 아니면 그 반대로 수요가 공급을 이끌었는가? 나는 두 번째 추측에 좀 더 점수를

주고 싶다.

이렇듯 복잡한 질문들이지만 여기에는 일괄적인 대답이 가능한데, 여러 가지 관점에서 화학과 상징체계는 떼어 놓을 수 없는 관계에 있기 때문이다.[134] 그런데 한 가지 분명한 것은 12~14세기에 일어난 청색의 인기 상승이 어떤 일시적인 사건이 아니라 사회 질서, 사고방식, 감수성의 표현 방식 등에서 발생한 중요한 변화를 나타내는 것이라는 점이다. 사실 청색의 변화는 결코 그것만으로 고립시켜 볼 수 있는 문제가 아니다. 이것은 모든 색과 또 색들이 서로 맺고 있는 관계와도 관련되는 문제다. 아주 옛날, 어쩌면 선사 시대부터 전해져 오던 옛 질서를 대신하여 새로운 색의 질서가 자리 잡게 되는 것을 의미한다.

이 새로운 색의 질서는 앞에서 다룬 바 있는 흰색, 붉은색, 검은색의 오래된 3색 체계, 즉 고대 오리엔트, 성서의 역사 시대, 그리스 로마 시대, 그리고 중세 초기를 거치면서 전해 내려오던 체계가 무너지면서 징조를 보이기 시작했다. 오래전부터 언어학자들이나 인류학자들[135]이 밝혀 왔듯이, 아프리카나 아시아의 여러 문명에서도 찾아볼 수 있는 이 3색 체계는 사실 흰색과 이에 반대되는 색으로 구성되었다. 이에 따라 모든 색상은 세 가지 기본색상으로 분류되었는데, 노랑은 흰색 쪽으로, 초록, 파랑, 보라는 검은색 쪽으로 포함되었다.[136] 또한 여기

잉게보르그 여왕의 『시편집』 장식 삽화

1210년경, 프랑스 샹티이, 콩데 박물관

13세기 초부터 청색은 채색 삽화에서 왕의 색으로
표현된다. 이 그림에서 볼 수 있는 사무엘 선지자에게 기름
부음을 받은 다윗처럼, 시대를 거슬러 올라가서 성서에
등장하는 다른 왕들까지도 모두 새로운 유행과 사상을
따라 청색 옷을 입었다.

에서 고대의 여러 민족들이 사회 계층을 구분하는 기준을 마련하기도 했다. 이를테면 뒤메질(Georges Dumézil, 1898~1986, 프랑스의 비교 신화학자 — 옮긴이)이 자신의 저서에서 로마 시대 초기에 관한 장을 쓰면서 붙인 유명한 제목에서 알 수 있듯이, 인종을 알바티(albati, 백색 인종), 루스타티(rusati, 적색 인종), 비리데스(virides, 어두운 색(검푸른 색) 인종)로 나누었던 것이다.[137]

이렇게 아주 오래전으로 거슬러 올라가는 3색 체계는 특히 무훈시[138]나 궁정 기사들의 연애 소설 같은 중세 문학, 지명학(地名學), 인명학(人名學), 콩트, 우화, 민속학 등에서 눈에 띄는 흔적을 남겼다. 예를 들어 가장 오래된 판본의 연대가 서기 1000년쯤 되어 보이는 「빨간 모자」 이야기는 이 3색을 중심으로 전개된다.[139] 빨간 모자가 달린 망토를 입은 작은 소녀가 하얀색 치즈를 검은색 옷을 입은 할머니(또는 늑대)에게 가져다주는 내용이다. 「백설공주」 이야기에도 이들 3색이 등장하는데, 색에 대한 성격 설정은 다르게 나타난다. 즉 검정 옷의 마녀가 (독이 든) 빨간색 사과를 가져와 눈처럼 흰 피부를 가진 소녀에게 먹인다. 또 하나는 이런 이야기들 중에서 가장 오래된 것으로 보이는 까마귀와 여우의 우화인데, 검은 새가 흰 치즈를 떨어뜨리자 붉은 털의 여우가 빼앗아 가는 이야기다. 이렇게 백, 적, 흑 3색이 표준 역할을 하면서 동시에 상징적으로 사용

되는 예는 많은 분야에서 찾아볼 수 있다.[140]

그런데 11세기 말에서 13세기 중반 사이에 이 3색 체계가 무너진 것이다. 그리고 새로운 사회 질서에 부응하는 새로운 색 질서가 생겨났다. 채색의 두 축과 세 가지 기본 색상은 더 이상 충분하지 못했다. 이때부터 서양 사회는 여섯 가지의 기본 색상(하양, 빨강, 검정, 파랑, 초록, 노랑)과 좀 더 풍부한 색 배합을 필요로 했는데, 이는 사회의 문장 상징과 표현 코드 그리고 상징체계를 재편성하기 위해서였다. 이는 색의 첫 번째 기능이 분류하고, 조화 및 대조를 이루게 하고, 우열을 가려 주는 것임을 보여 준다.

새롭게 편성된 색의 배합 가운데에서 빨강-파랑의 축은 아주 중요한 위치를 차지하게 된다. 빨강은 흰색 이외에 제2의 대비색으로 청색을 가지게 되었다. 즉 아주 오래전부터 내려오던 흰색-검정, 흰색-빨강이라는 대립쌍과 더불어 이제 또 하나의 중요한 쌍, 빨강-파랑이 생겨난 것이다. 13세기에 서로 반대색으로 여겨지던 빨강-파랑의 색 배합(이전에는 전혀 없었던 것이다.)은 오늘날까지도 계속되고 있다.

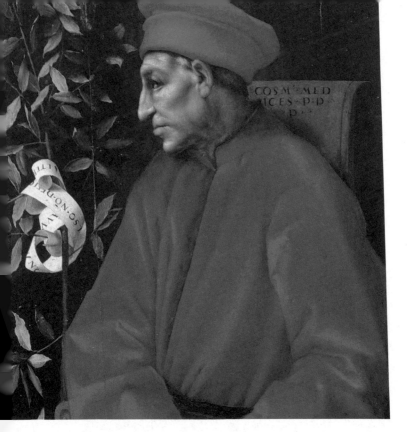

자코포 폰토르모, 「코시모 메디치의 초상화」
1530년경, 이탈리아 피렌체, 우피치 미술관

중세 말과 16세기 초 귀족 사회에서 청색 색조가 크게
유행했음에도 몇몇 지역, 특히 이탈리아에서는 붉은색이
여전히 권력과 부를 상징하는 색으로 남아 있었다. 그러나
이것도 오래가지는 못하여 1560~1580년 이후로는 붉은색
차림의 왕이나 군주들을 거의 찾아볼 수 없게 되었다.
오늘날에는 교황과 일부 고위 성직자들만이 특별한 행사
때 붉은색 의복을 입는다.

3 경건한 색

14세기 중반부터 서양에서는 청색이 새로운 역사의 국면으로 접어든다. 인기가 급상승한 색, 성모 마리아의 색, 왕의 색이 된 청색은 이때부터 붉은색의 맞수일 뿐만 아니라 중세 말기와 근대 초기 의상에서 엄청난 인기를 얻은 검은색과도 경쟁하게 된다. 그런데 검은색과의 새로운 경쟁은 청색에 불리하게 작용했다기보다는 오히려 많은 도움을 주었다. 청색은 왕의 색, 성모 마리아의 색에서 이제 검은색과 함께 '도덕적인' 색이 될 수 있었던 것이다. 유럽 사회에서 청색이 새로운 자리에 오르게 된 원인으로 윤리와 감수성에 연관된 두 가지 사실을 들

수 있다. 첫째는 중세 말기를 휩쓸었던 도덕적 경향이고, 둘째는 16세기의 이름난 신교도 종교 개혁가들이 색의 사회적, 예술적, 종교적 사용에 관해 표명한 입장이다. 바로 이런 이유 때문에 14세기부터 16세기까지 청색의 역사는 다른 색의 역사와 분리할 수 없다. 이때 청색의 역사는 그 어느 시기보다도 다른 색들과 밀접하게 연결되며 그중에서도 특히 검은색과 밀접한 관계에 놓인다.

사치 단속법과 의복에 관한 규정

14세기 중반부터 있었던 검은색의 인기 상승은 여러 가지 변화를 일으켰는데, 청색에게는 간접적이지만 점진적으로 이로운 상황이 되었던 반면, 빨간색에게는 그 반대였다. 이 모든 일은 1360~1380년 사이에 일어났다. 2세기 전 청색 염료를 만들 때 그랬던 것처럼, 염색업자들은 불과 10~20년 만에 이전의 염색업자들이 오랜 세월 동안 만들어 내지 못했던 색을 만들어 냈다. 그들은 유럽 어디에서나 모직물을 아주 아름답고 농도가 진하며, 오래가고 윤이 나는 검은색으로 염색해 낼 수 있게 되었다. 이러한 기술적 변화와 전문화를 가능하게 했던 주된 원동력은 염색 분야의 화학적 발견이나 그때까지 유럽

에는 알려지지 않았던 염료의 도입이 아니라 당시 사회의 새로운 수요인 듯하다. 당시 사회는 양질의 검은색 천과 옷들을 필요로 하기 시작했고, 염색업자들은 빠른 속도로 이러한 요구에 부응할 수 있었다. 그러므로 여기서도 이데올로기적 요인과 사회적 수요가 화학적, 기술적 진보를 이끌고 촉진시킨 것이지 그 반대의 경우는 아니었다.

중세 말기와 근대 초기 서양의 의상 분야에서 검은색의 가치상승은 당시 사회의 분위기와 감수성의 진면목을 보여 주는 대형 사건이었다. 그 영향력은 오늘날까지도 작용하여 우리가 입는 어두운 색의 정장들, 턱시도, 야회복, 상복, 검은 원피스 그리고 심지어는 감색(bleu marine(프랑스), navy blue(영국), 검푸른 남색)의 블루진, 블레이저(blazer, 밝고 화려한 색의 플란넬로 만든 스포츠용 웃옷으로, 흔히 운동선수의 유니폼으로 쓰인다. — 옮긴이), 군복, 제복 등에 남아 있다. 이 책의 마지막 부분에서 보겠지만, 사실 오늘날 유럽인들이 가장 즐겨 입는 옷 색깔인 감색은 20세기에 와서 이전까지 검은색이 하던 역할을 적잖이 떠맡았다. 14세기 중반부터 시작된 검은색 의상의 유행은 아주 오랜 기간 동안 청색의 역사에 영향을 미쳤다.

검은색의 인기 상승을 보여 주는 많은 자료들이 있긴 하지만, 아직은 이에 대한 모든 양상을 파악하고 있지 못하며 단지 그 원인들을 추측할 뿐이다. 그 중요한 원인으로 우선 도덕적

인 면과 경제적인 면을 들 수 있다. 그것은 1346~1350년 사이에 흑사병이 전 유럽을 휩쓴 이후, 그리고 어떤 경우에는 흑사병 발생 이전부터, 전 기독교 사회에 걸쳐 크게 증가한 사치 단속법과 의상에 관한 법령들과 관련이 있다. 왕가와 귀족층 그리고 도시인들과 몇몇 특권에 얽힌 사치 단속법들은 몇몇 도시의 경우[141]에는 전문적 연구 논문들이 나와 있긴 하지만, 아직은 좀 더 깊이 연구해야 할 분야다.[142] 18세기가 끝날 때까지 이러한 사치 단속법들은 여러 가지 형태로 지속되어 베네치아나 제네바의 경우처럼 근대와 현대의 의상 체계에 커다란 영향을 끼쳤다.

이런 법들이 필요했던 이유는 세 가지였다. 먼저 경제적인 이유로 옷이나 장신구와 관련된 낭비는 비생산적인 소모일 뿐이었으므로 모든 사회 계층 및 계급의 낭비를 제한하려는 데에 목적이 있었다. 1350~1400년경에는 귀족층과 세습 귀족들의 옷이나 장신구를 위한 사치와 낭비가 도를 지나쳐 거의 광기에 가까운 지경이었다.[143] 따라서 파산을 초래할 정도의 낭비와 이로 인한 엄청난 부채 그리고 순전히 남에게 과시하기 위한 사치 등을 억제하기 위해 여러 가지 사치 단속법들이 등장했다. 이러한 법들은 물가 인상을 사전에 예방하고 경제의 방향을 새롭게 잡아 나가며 지역의 생산을 장려하고 때로는 동양의 아주 먼 나라에서 들여오는 사치품들의 수입을 억제하기

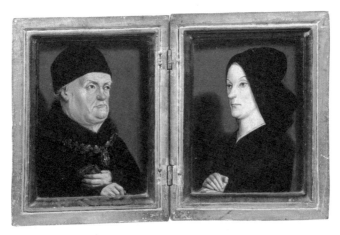

니콜라 프로망, 「르네 1세와 그의 부인 잔 드 라발」
1460년경, 두 폭 패널화, 프랑스 파리, 루브르 박물관

그 당시 대부분의 군주들처럼 르네 1세(1409~1480)는 평생
검은색 옷을 즐겨 입었다. 동시에 회색도 아주 좋아했던
그는 회색을 슬픔의 색이 아니라 희망의 색으로 보았다.
그래서 그가 좋아하던 모피 제복은 검정과 회색으로
만들어졌는데 이 두 색은 서로 반대색이면서도 흰색과는
각각 잘 어울리는 것으로 여겨졌다. 반면 그의 궁정에서는
청색이 여전히 드러나지 않았다.

위한 목적도 가지고 있었다. 두 번째는 윤리적 이유로, 겸손과 덕행을 실천하는 그리스도교인의 전통을 이어 나가기 위함이 었다. 그런 의미에서 이러한 법, 시행령, 규범 등은 중세 말기를 거쳐 신교도의 종교 개혁으로 이어진 도덕적 교화주의 경향과 연관된다. 이 법들은 모두 기존 질서를 위협하거나 좋은 풍습에 위반되는 변화와 혁신을 반대했다. 그래서 늘 새로운 것을 즐겨 찾는 두 사회 계층, 즉 젊은이와 여자 들과 자주 충돌할 수밖에 없었다. 마지막으로 이데올로기적 이유를 들 수 있다. 각 개인이 자신의 성별, 신분, 품위 혹은 위치에 맞추어 옷을 입음으로써 계층을 구분했던 것이다. 따라서 의상이 이러한 역할을 다하기 위해서는 복식 규정을 엄격하게 유지하여 계층이 뒤섞이는 것을 막아야 했다. 계층 간의 울타리를 무너뜨리는 것은 신의 뜻에 의해 세워진 질서를 파괴하는 것이므로 신성을 모독하는 행위인 동시에 위험한 일이었다.

그러므로 소유할 수 있는 옷장의 성격과 크기, 그 안에 들어가는 옷가지들, 이 옷들을 재단하는 데 쓰인 옷감들, 염색에 쓰인 색상들, 의상에 어울리는 모피, 장식품, 보석 그리고 온갖 장신구까지 모든 것들이 개인의 출신, 재산, 연령, 직업, 사회 직능별로 규정되어 있었다. 물론 사치 단속법은 식기류, 은제품, 음식, 가구, 부동산, 수행인, 하인, 소유 동물 등과 같은 다른 분야에도 적용되었으나, 이 법의 중점적인 대상은 무엇보다

의상 분야였다. 한창 과도기를 거치며 외관에 점점 더 많은 비중을 두게 되는 사회에서는 의복이 직업이나 지위를 나타내는 가장 중요한 수단이기 때문이다. 그러므로 이러한 법들은 중세 말기 의상 체계의 사상적 측면을 연구하는 데 단연 최고의 자료다.

이 법들은 대개 형식에 그쳐 효과를 보지 못하는 경우가 많았고, 그래서 더욱 많은 규정들이 반복적으로 생겨나게 되었다. 그 덕분에 이를 연구하는 이들은 보다 더 길고 자세한(숫자까지 자세히 기록되어 있으나, 때로는 그 수치가 그야말로 당찮는 경우도 있다.) 기록 문서들[144]을 볼 수 있게 되었지만, 불행히도 이 문서들 대부분은 아직 출간조차 되지 않고 있다.

규정된 색과 금지된 색

14~15세기의 의상 관련 법, 시행령, 규범 등에서 색깔을 다루는 부분을 살펴보자. 어떤 색들은 몇몇 계층의 사람들에게는 금지되었는데, 그것은 너무 눈에 띄거나 단정하지 않게 보여서가 아니었다. 다만 염색으로 그 색을 얻는 데 너무 많은 비용이 들어 귀족 출신이나 재산이 아주 많은 사람, 조건이 아주 좋은 사람들만 사용할 수 있었기 때문이었다. 한 예로 이탈

그리자유 기법으로 그려진 세밀화
1465~1467년경 필리프 3세를 위해 제작,
레오나르도 브루니의 『1차 포에니 전쟁』 필사본,
벨기에 브뤼셀, 왕립 도서관

14세기 중반부터 필사본에는 회색 계통으로 그리는
그리자유 기법의 세밀화들이 아주 중요한 위치를 차지했다.
회화 분야에서 중세 말기 전체를 지배한 '도덕적 경향', 즉
다색 배합과 강렬한 색을 피하던 경향이 그 원인이라고 할
수 있다. 많은 색을 사용할 수 없는 이 엄격한 경향으로
인해 화가들은 특히 청색, 흰색, 금색 계통을 써서
엄청나게 정교한 기교를 부려 세밀화를 그렸다.

리아에서 아주 유명했던 '베네치아의 진홍색'을 들 수 있다. 이 것은 특히 비용이 아주 많이 드는 연지벌레(kermès, 이 벌레의 암컷을 말려서 가루로 만들어 염색에 사용하는데, 여기서 얻는 색소도 케르메스(연지벌레)라고 한다. 10킬로그램의 모직을 염색하려면 1킬로그램의 색소가 필요하고, 1킬로그램의 색소를 얻으려면 약 14만 마리의 연지벌레가 필요하다. ― 옮긴이) 알에서 추출한 홍색 염료로 염색한 모직물로서 제후나 고관 들만 착용할 수 있었다. 독일에서도 일반인들은 착용할 수 없었던 색들이 있었다. 폴란드산 양홍(洋紅, 연지벌레에서 짜낸 염료)으로 염색한 붉은색 천과 튀링겐에서 생산되는 고급 대청으로 염색하여 그 색상이 특별히 화려한 청색(panni paonacei, 공작새의 청색)의 모직물이 그런 경우였다. 여기서 규정은 색조가 아니라 그 색을 얻는 데 쓰이는 원료에 적용되는 것이다. 이 법규들에서 무엇이 염료와 관련된 것이고, 무엇이 이 염료로부터 얻은 색상과 관련된 것인지를 구별하기는 어렵다. 같은 단어가 염료를 지칭하기도 하고 색깔을 지칭하는 경우도 있기 때문이다. 그리고 같은 단어가 색깔이나 염료뿐만 아니라 해당 염료를 써서 특정한 색상으로 염색한 천까지 나타낼 수도 있었다. 그러므로 이러한 혼동이 때로는 극에 달하기도 했다. 예를 들어 15세기에 프랑스어, 독일어, 네덜란드어 등 각국 언어로 된 대부분의 문서들에서 '진홍색(écarlate)'이라는 단어는 색에 상관없이 모든 종류의 고

급 직물을 가리키기도, 때로는 사용한 염료에 상관없이 붉은
색의 아름다운 직물들을 모두 지칭하기도 했다. 또 연지벌레
추출물인 홍색 염료로만 염색한 붉은색 직물을 가리키는가 하
면, 유명하고 값비싼 '연지벌레 알'처럼 염색 원료 그 자체를 지
칭하기도 했다. 그리고 좀 더 간단하게는 붉은 톤의 아름다운
색상만을 지칭하기도 했는데, 이 마지막 의미가 근대에 들어서
면서 일반화되어 자리 잡게 되었다.[145]

유럽에서는 엄숙하고 신중하게 보여야 하는 이들에게는 지
나치게 화려하거나 눈에 띄는 색깔을 금지했다. 여기에는 성직
자는 물론이고 과부, 사법관이나 행정관들, 그 외에 긴 옷을 걸
쳐야 하는 모든 사람들이 포함된다. 일반적으로 울긋불긋하게
장식된 옷, 색의 대비가 강한 옷, 줄무늬, 바둑무늬(체크무늬),
얼룩덜룩한 무늬가 들어간 옷 등이 금지되었다.[146] 이런 분위기
는 품위 있는 그리스도교인에게 어울리지 않는다고 판단되었
기 때문이었다.

그러나 14~15세기에 생겨난 사치 단속법이나 복식 규정들
이 장황하게 언급하는 내용 가운데는 색의 금지보다 색의 사
용에 대한 규정이 많다. 여기에서 문제가 되는 것은 염료의 질
이 아니라 색조나 재료 또는 광택과는 상관없이 거의 추상적
으로 작용하는 색 자체였다. 이때 색은 은은하기보다 오히려
눈에 띄어야 하는 것으로 소외되거나 버림받은 계층을 구별하

그리자유 기법으로 그려진 세밀화, 「삶과 성모의 기적들」

1460년경, 필리프 3세를 위해 제작된
장 미엘로(Jean Mielot)의 필사본 장식 삽화, 프랑스 파리,
국립 도서관

그리자유 기법의 세밀화에서 청회색이 풍부해지자
채색공들은 물이나 공기를 표현할 때, 또는 빛이나 깊이의
효과를 낼 때 아주 기묘한 표현을 할 수 있게 되었다.
그래서 이 세밀화들은 꿈을 꾸는 듯한 느낌, 즉 먼 곳을
표현할 때의 아득한 느낌, 밤 풍경이나 환상적인 느낌 등을
주었다. 아직 프로테스탄트적이지 않은 이 그림들에선
낭만주의적 경향이 드러난다.

기 위한 차별적인 표시였으며, 일종의 상징이자 불명예스러운 낙인이었다. 왜냐하면 도시에서 이 규정들이 가장 먼저 적용되었던 것은 바로 소외되고 버림받은 계층이었기 때문이다. 기존의 질서와 고상한 풍습 그리고 전통을 유지하기 위해서는 소외된 사람들, 더 나아가 배척된 사람들과 선량한 시민들을 절대로 혼동해서는 안 되었다.

의복 색상 규정과 연관될 수 있는 사람들을 전부 열거하자면 한이 없을 만큼 길다. 먼저 위험하거나 추잡한 일 혹은 이상한 일을 하는 사람들, 가령 내과 의사, 외과 의사, 사형 집행인, 매춘부, 고리대금업자, 곡예사, 악사, 거지, 부랑자 등 비참한 상황에 있는 모든 부류의 사람들이 의복 색상 규정과 관련되었다. 그다음으로는 공공장소에서 무질서한 행동을 하는 단순한 주정뱅이부터 위증한 자, 거짓 맹세한 자, 도둑질한 자, 신을 모독한 자까지 이런 저런 이유로 유죄 선고를 받은 자들이었다. 그리고 다음으로는 절름발이, 불구자, 독실한 신자인 체하는 위선자, 나병 환자, 신체에 결함이 있는 자들, 백치나 머리가 약간 모자라는 사람들 같은 장애인들이 의복 색상 규정과 관련되었는데, 이는 중세의 가치 체계에서 육체적 또는 정신적 불구가 항상 큰 죄악의 표상으로 여겨졌기 때문이었다. 마지막으로 여러 도시와 지역, 특히 남부 유럽에 공동체를 형성하며 널리 퍼져 있던 비기독교신자들, 즉 유대인이나 이슬람교도들이었

다.[147] 근본적으로 이들 때문에 4차 라테란 공의회(1123~1517년 사이에 로마 라테란 궁전에서 다섯 번에 걸쳐 열린 로마 가톨릭교회의 공의회 — 옮긴이)가 색채 상징을 처음으로 규정한 것으로 보인다. 기독교인과 비기독교인 사이의 혼인을 금지하고, 비기독교인들을 보다 잘 식별하기 위한 의도에서 이러한 규정이 생겨났던 것이다.[148]

그런데 한 가지 명백한 사실은 소외 계층들을 구별하는, 전 기독교 사회에 공통되는 색상 표시 체계는 존재하지 않았다는 점이다. 오히려 지역마다, 도시마다, 또는 한 도시 내에서도 시대마다 그것은 큰 차이를 보인다. 예컨대 15세기에 이르러 규범 문서들이 많이 늘어나고 까다로워졌던 밀라노나 뉘른베르크 같은 도시에서는 매춘부, 나병 환자, 유대인 등에게 의무적으로 착용하도록 규정한 색이 한 세대가 지날 때마다, 거의 10년마다 바뀌곤 했다. 그렇지만 여기에도 중복되는 부분이 있으므로 이를 통해 전체적인 방향을 잡아 볼 수는 있다.

신분 차별 표시를 위해서는 하양, 검정, 빨강, 초록, 노랑의 다섯 가지 색깔만이 사용되었다. 말하자면 파랑은 전혀 쓰이지 않았다. 그렇다면 파랑은 중세 말기에 이미 이러한 신분 차별 표시체계에 관여하기에는 가치가 너무 높아졌거나 혹은 가치를 돋보이게 하는 색이 되어 버렸던 걸까? 아니면 격리 체계 또는 멀리서도 구별할 수 있는 신호 체계에 사용되기에는 이미

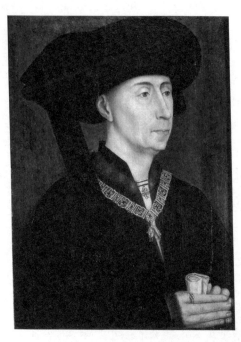

**로히어르 판 데르 베이던이 그린 작품의 사본,
「부르고뉴의 선량왕 필리프 3세의 초상화」**
1500년경, 오스트리아 인스부르크, 암브라스 성

15세기 위세를 떨치던 부르고뉴의 궁정에서는 청색이
그다지 유행하지 않았다. 반면 1419년에 몽트로 다리
위에서 암살당한 아버지를 기리기 위해 거의 평생 동안
상복을 입었던 선량왕 필리프(1396~1467)가 선택한 색깔인
검정이 많은 인기를 얻었다. '경솔한 공작'이라는 별칭을
가진 샤를 르 테메레르의 치하(1467~1477)에서도 이러한
부르고뉴식 검정 의상의 유행은 지속되어 부르고뉴 공국의
예법과 관례를 물려받은 에스파냐 궁정에까지 옮겨 갔다.

너무 많은 사람들이 청색 옷을 입고 있었기 때문이었을까? 그것도 아니면 내가 가장 설득력 있다고 보는 입장, 즉 청색이 사회적으로 인기를 얻기 전, 4차 라테란 공의회가 열리기도 전에, 다시 말해 청색이 의상이나 표지 체계에서 실질적인 의미를 갖기에는 아직 그 상징성이 너무 빈약했던 시기에 이런 체계의 기초 — 이 부분은 앞으로 연구해야 할 분야다. — 가 자리 잡기 시작했기 때문일까? 종교 의식과 관련된 색상 체계에서도 그랬듯이 신분 차별 표시 체계에서의 청색의 부재는 13세기 이전의 사회적 규범이나 가치 체계에서 청색이 별 관심을 끌지 못했음을 잘 보여 준다. 그러나 이것이 청색을 '도덕적인 색'으로 떠오르게 한 요인이기도 했다. 청색은 규정되거나 금지된 색이 아니었으므로 그 사용이 자유로웠고 중립적이며 위험성도 없기 때문이었다. 이런 이유로 불과 수십 년 만에 청색은 남녀를 막론하고 모든 이들의 의상을 점령하게 되었다.

비록 청색이 얽혀 있지는 않지만, 신분 차별 또는 불명예스러운 표시를 나타내는 색깔들에 대해 좀 더 살펴보자. 우선 신분차별 표시는 그 형태와 성격이 다양하여 십자가 모양, 둥근 모양, 띠, 스카프, 리본, 챙 없는 모자, 장갑, 두건 등으로 표현되었다. 그리고 여기에 하양, 검정, 빨강, 초록, 노랑의 다섯 가지 색을 다양한 방식으로 채색했다. 한 가지 색으로 단색 표시를 만드는 경우도 있었고 두 가지 색을 배합하는 경우도 있었는

데, 후자가 더 많았다. 색의 배합은 모든 경우가 가능했지만, 가장 흔한 것은 빨강과 하양, 빨강과 노랑, 하양과 검정 그리고 노랑과 초록의 배합이었다. 이러한 색들의 각 쌍은 가문(家紋)의 기하학적인 모양처럼 방패 모양의 좌우나 위아래로 등분되거나 혹은 네 쪽으로 나뉘고, 같은 크기의 띠무늬로 등분되거나 줄무늬로 표현되기도 했다. 3색 배합인 경우에는 항상 빨강, 초록, 노랑이 함께 쓰였다. 이 세 가지 색깔은 중세의 감수성에 비추어 볼 때 가장 요란스러운 배합을 이루는 색들인 데다, 거의 예외 없이 경멸의 뜻을 나타내는 다색 배합의 표본이었다.

색의 사용을 아주 단순화하여 사회에서 소외되고 버림받은 계층을 대상으로 연구해 보면 다음과 같은 사실들을 발견할 수 있다. 흰색과 검은색은 따로 쓰이든 같이 쓰이든 비참한 상황에 있는 이들[149]이나 불구자들, 특히 나병 환자들을 구별하는 데 쓰였다. 빨간색은 사형 집행인과 매춘부, 노란색은 거짓 맹세한 자와 이단자와 유대인에게 쓰였다. 초록색은 단색으로 혹은 노란색과 배합되어 악사, 곡예사, 익살 광대나 미치광이 등에게 사용되었다. 하지만 이에 들어맞지 않는 예도 많다. 예를 들어 매춘부들의 경우엔 일반적으로 빨간색이 그들을 상징하는 색깔이었다.(이들의 신분 차별 표시는 도덕적인 기능뿐만 아니라 세무와도 관련이 있었다. 그것은 도시에 따라 혹은 수십 년마다 일어나던 변화에 따라 드레스, 어깨끈의 장식, 스카프, 두건, 외

「울긋불긋한 의상을 입은 미치광이」
1470년경, 성무 일과서 필사본 삽화, 프랑스 파리,
아르스날 도서관

색의 인식이란 생리적인 현상일 뿐만 아니라 시간과 공간
속에서 다양하게 변화하는 문화적인 습성이기도 하다. 오늘날
우리 눈에는 아주 강렬한 대비를 이루는 어떤 두 가지 배열
색상이라 할지라도 중세 때에는 비교적 약한 대비를 이루는
색으로 여겨졌을 수 있고, 반대로 우리가 보기에는 아무런
자극 없이 어울리는 두 색상이 중세 사람들의 눈에는 너무
강한 배합이었을 수 있다. 예컨대 스펙트럼에서 인접해
있는 두 색상, 노랑과 초록은 그 대비가 오늘의 우리에게는
거의 눈에 띄지 않지만 중세 말기에는 가장 강렬한 대비를
이루는 배합이었다. 그래서 이 시대 미치광이의 옷은 거의
노랑과 초록으로 표현되었는데(그림에서처럼 다색 배합의 옷으로
표현하는 경우를 제외하고는), 미친 사람의 위험하고 정신 나간
행동이나 악랄한 행동을 강조하기 위해 이 두 색의 배합을
이용했던 것이다.

투 등에 다양한 형태로 나타났다.) 그러나 14세기 말 런던과 브리스톨에서는 정숙한 여자들과 구별하기 위해 매춘부들에게 여러 색깔의 줄무늬가 있는 옷을 입혔다. 몇 년 후에는 랑그도크에도 같은 규정이 생겼다. 반면 베네치아에서는 1407년에 노란 스카프를 착용하도록 했고, 밀라노에서는 1412년에 흰색 외투를, 쾰른에서는 1423년에 빨간색과 흰색이 배합된 어깨끈 장식을, 볼로냐에서는 초록색 스카프를, 다시 밀라노에서는 1498년에 검은 외투를, 세비야에서는 1502년에 초록색과 노란색의 소매를 달아 착용하도록 규정했다.[150] 그러므로 이것을 일반화하기란 불가능하다. 어떤 경우에는 색은 명시되어 있지 않고 이런저런 종류의 옷이 매춘부를 표시한다고만 기록되어 있다. 그 예로 프랑스의 카스트르에서는 1375년에 매춘부들에게 남성용 모자를 쓰도록 규정했다.

유대인들에게 의무화된 신호나 표시는 더욱 다양하게 연구되지 못한 상태다. 몇몇 학자들[151]이 믿었던 것과는 달리, 여기에도 전 기독교 세계에서 공통되는 체계가 없을 뿐만 아니라 한 나라나 지역에서 지속된 관습조차 찾아보기 힘들다. 물론 여러 세기를 거치면서 노란색이 유대인을 상징하는 색이 되었으나[152] 오랫동안 유대인들은 빨간색, 흰색, 초록색, 검은색이 함께 배합된 표상, 아니면 노란색과 초록색, 노란색과 빨간색, 빨간색과 흰색, 흰색과 검은색 등의 색 배합으로 좌우나 위아

래 또는 네 쪽으로 나뉘진 표를 달도록 규정되었다. 하지만 노란색으로 통일되는 경향에도 불구하고 수많은 예외가 존재했다. 예컨대 베네치아에서는 유대인을 표시하는 것이 오히려 노란 모자에서 빨간 모자로 바뀌기도 했다. 색의 배합 양식이 그런 것처럼 표들의 모양도 다양해서, 가장 흔한 둥근 모양부터 작은 고리, 별 모양, 모세의 율법판 형태를 본뜬 형상뿐만 아니라 단순한 스카프, 챙 없는 모자, 십자가까지 있었다. 이런 표시를 옷 위에 달도록 되어 있는 경우에는 어깨나 가슴, 등, 머리쓰개, 모자 등에 달았고 때로는 여러 군데 동시에 달기도 했다. 그러나 여기서도 이런 현상들을 일반화하기란 불가능하다.[153] 다만 한 가지 확실한 사실이 있다면, 파란색은 불명예스러운 색깔도, 차별을 나타내는 색깔도 아니었다는 점이다.

인기를 얻은 검은색과 도덕적인 청색

다시 14세기에 나타난 검은색의 갑작스러운 인기 상승에 대해 살펴보자. 이는 지금까지 언급한 사치 단속법이나 복식 규정들이 적용되면서 생겨난 결과로 보인다. 검은색의 유행은 이탈리아에서부터 시작되었고 처음에는 세련된 도시인들에게만 해당되던 일이었다. 일부 세습 귀족[154]과 돈은 많지만 사회

조반니 바티스타 모로니, 「세코 수아르디 백작의 초상화」
1560년경, 이탈리아 피렌체, 우피치 미술관

16세기 의상에서는 완전히 상반된 두 종류의 검은색을
볼 수 있다. 먼저는 소박하고 광택이 없으며 엄격하고
준엄한 검정으로 베네딕투스 수도회 수도사들, 가톨릭
고위 성직자들 그리고 대부분의 신교도들의 의상에서 볼
수 있는 색이다. 다른 하나는 왕, 군주, 대귀족들이 입었던
의상에서 볼 수 있는 광택이 있고 화려한 톤의 검정인데,
1세기 전인 15세기에 부르고뉴 공국의 궁정에서 탄생한 이
검정은 호화로움과 권력의 색으로서 17세기 중반까지 전
유럽의 모든 궁정에서 유행했다.

적 계급은 정상에 이르지 못한 상인들은 너무 호화스러운 빨간색(유명한 베네치아의 진홍색)이나 너무 농도가 진한 파란색(피렌체의 공작새의 청색) 옷은 착용할 수 없었다.[155] 따라서 이들은 이런 색들을 피해서, 그때까지는 검소하고 비싸지 않은 색으로 알려졌던 검은색 옷을 자주 입었다. 그런데 이들은 돈이 많았으므로 더 선명하고 아름다우며 변함없는, 새로운 색조의 검은색을 만들어 내는 나사 제조 상인이나 재단사들을 찾게 되었다. 이러한 예외적인 요구에 자극을 받은 나사 제조 상인들은 부유하고 돈을 많이 쓰는 고객층이 원하는 요구를 최대한 만족시키기 위해 염색업자들이 좀 더 노력을 기울이도록 부추겼다. 아주 짧은 기간 사이, 1360~1380년 무렵에 염색업자들은 그들이 요구하는 색조를 만들어 내기에 이르렀다. 검은색의 유행이 시작된 것이다. 이러한 유행은 특권층 사람들로 하여금 법과 규율을 지키면서도 자신들의 취향에 맞는 옷을 갖추어 입을 수 있게 해 주었다. 또한 여러 도시에서 이들에게 내려졌던 양모(그중에서도 가장 비싸고 검은색이 가장 선명한, 그래서 군주들만 입을 수 있었던 검은 담비) 착용 금지령을 교묘히 피할 수 있게 해 주었다. 결국 이들은 준엄하고 고상한 옷차림을 할 수 있었고, 이는 도시 당국과 도덕주의자들을 동시에 만족시켰다.

다른 계층의 사람들도 재빨리 특권층과 부유한 상인들을

모방했다. 가장 먼저 제후들이 그랬다. 14세기 말부터 아주 신분이 높은 이들, 즉 밀라노의 공작, 사부아의 백작,[156] 만토바, 페라라, 리미니, 우르비노 등지의 제후들의 옷장에 검은색 의상이 나타났다. 그 후 15세기로 넘어오면서 이 유행은 이탈리아 바깥으로 퍼져 나갔다. 외국의 왕이나 제후 들도 검은색 옷을 입기 시작했는데, 프랑스와 영국[157]에서는 약간 먼저, 독일과 에스파냐에서는 좀 더 나중에 시작되었다. 프랑스 궁정에서는 샤를 6세가 정신 착란을 일으킬 무렵인 1392년 이후 왕의 숙부들이 검은색 의상을 착용하기 시작했는데, 이는 아마도 왕의 제수(弟嫂)인 발렌틴 비스콘티가 밀라노의 공작인 아버지의 궁정 풍습을 가지고 온 데에 따른 영향이었던 듯하다. 그러나 결정적인 시기는 그로부터 몇 년 후인 1419~1420년 무렵으로 당시 서유럽에서 가장 위세를 떨치던 부르고뉴 공국을 물려받은 젊은 군주, 필리프 3세(1396~1467)가 검은색 유행을 따르게 되면서였다. 필리프 3세는 평생 동안 검은색 옷을 입었다.[158]

여러 연대기 작가들의 설명에 의하면, 필리프 3세가 평생 동안 검은색 상복을 입었던 것은 1419년 몽트로(Montereau) 다리 위에서 아르마냐크파(派)에 의해 암살당한 아버지 '겁 없는 왕' 장(Jean sans Peur, 1371~1419)을 기리기 위해서였다고 한다.[159] 물론 이것도 틀린 설명은 아니다. 그러나 1396년 니코폴리스에서의 십자군 원정이 실패한 이후부터 '겁 없는 왕' 장

마르코 바사이티, 「성장(盛裝)한 귀족의 초상」
1520년경, 이탈리아 베르가모, 아카데미아 카라라

모피는 16세기 군주들이나 최고 부유층 세습 귀족들이
입었던 화려한 검은색 의상이 풍기는 호화로운 인상을
강조하기 위해 자주 등장한다. 반면 이들의 초상은
지나치게 호사스러운 면을 완화시키고 그림에 좀 더
심오한 느낌을 더하기 위해 독일과 이탈리아의 회화
기법에서처럼 청색이나 녹색 혹은 회색 바탕 위에
그리는 방법을 썼다.

도 검은색을 즐겨 입었다는 사실에 주목해야 할 것이다.[160] 가문의 전통, 군주들 사이의 유행, 정치적 사건, 개인적인 문제 등이 복합적으로 작용하여 필리프 3세는 평생 검은색 복장을 했고, 그의 명성은 전 유럽에서 검은색이 유행하는 데 결정적인 영향을 미쳤다.

실제로 15세기는 검은색이 가장 위세를 떨치던 시기였다. 1480년까지 왕이나 군주들의 옷장에는 예외 없이 모직, 양모 그리고 견직물로 된 검은색 의상이 잔뜩 갖추어져 있었다. 검은색은 단독으로 사용되거나 다른 색과 배합될 수도 있었지만, 일반적으로 흰색이나 회색과 어울렸다. 15세기에는 검은색과 더불어 어두운 색들이 인기를 얻었으므로 회색 또한 인기를 누렸다. 그때까지 작업복이나 가장 보잘것없는 옷에 쓰여왔던 회색이 서양 의상의 역사에서 처음으로, 어디서나 환영받는 매력적이고 새로운 색이 된 것이다. 오랫동안 회색 옷을 즐겨 입었던 두 군주가 있었는데, 바로 르네 1세(1409~1480)[161]와 샤를 2세(1403~1461)였다. 이들은 의상뿐만 아니라 자신들의 저작에서도 회색을 검은색의 반대색으로 삼아 즐겨 썼다. 이들의 저작에서 검은색이 상(喪)의 슬픔이나 우울함의 상징이라면, 회색은 그와 반대되는 희망과 기쁨의 상징이다. 25년 동안이나 영국에 감금되어 있었던 군주이자 '검은 옷을 입은 마음의' 시인인 오를레앙의 샤를(미래의 샤를 2세)은 다음과 같

이 아름답게 노래했다.

몽스니를 저쪽에 두고
프랑스를 벗어나 살고 있어도
그는 소망을 안고 산다네
회색으로 단장했으니.[162]

의상에서 검은색의 인기는 검은색을 좋아했던 부르고뉴 공국의 마지막 군주인 샤를 르 테메레르(Charles le Téméraire, 1433~1477)가 죽은 1477년 이후에도, 그리고 15세기가 다 지나가도 수그러들 줄 몰랐다. 그다음 세기인 16세기에도 검은색은 여세를 몰아 이중으로 인기를 누렸다. 왕이나 군주 들이 검은색을 선호하는 경향과 더불어, 사제들 사이에서도 검은색이 유행하여 근대에 들어서까지 한참 동안 인기를 유지했으므로 (검은색의 인기는 17세기까지도 계속되었다.) 도덕적인 색, 종교인 들이나 '긴 복장을 해야 하는' 사람들의 색으로 자리 잡으면서 더욱 확고한 인기를 얻었다. 신교도의 종교 개혁을 거치면서 검은색은 가장 준엄하고 고결하며, 가장 기독교적인 색깔로 여겨졌다. 그러면서 검은색은 고상하고 절제된 색, 하늘과 영혼을 상징하는 색인 청색을 점점 동화시키는 경향을 보였다.

종교 개혁가들이 선포한 성상 파괴 전쟁은 수많은 논쟁을 불러일으켰다. 그런데 이러한 종교 개혁파들의 성상 파괴주의와는 별도로 '색 파괴주의(chromoclasme)'가 존재했는데, 이에 대해서는 아직도 더 많은 연구가 필요하다. 근대에 접어들면서 청색의 가치 상승에 큰 몫을 한 이 색 파괴주의는 예배 의식, 미술, 의상, 일상생활 등 여러 분야에서 나타났다.

그리스도의 교회에 색이 있어야 하는지 없어야 하는지에 대한 논쟁은 오래된 문제였다. 카롤링거 왕조 때의 성상 파괴 논쟁과 특히 로마네스크 양식의 절정기에 수도사들을 클뤼니파와 시토파로 갈라놓았던 격렬한 분쟁에 대해서는 앞에서도 이미 언급한 바 있다. 교리적인 측면뿐만 아니라 윤리적, 미학적으로도 대립했던 이 논쟁은 교회 내 성상의 문화적 역할과 위치에 대한 끊임없는 논쟁과 관련되었던 것으로, 2차 니케아 공의회 이후에 서양 교회 내로 색깔이 대량으로 들어오게 된다.[163] 클뤼니 수도회의 대사제들을 비롯한 여러 고위 성직자들과 많은 신학자들은 색을 감각 세계에서 유일하게 가시적이면서도 비물질적인 빛으로 보았다. 빛은 곧 신이다. 그러므로 교회당 안에 색을 위한 자리를 늘리는 것은 단지 어둠을 몰아내는 일일 뿐만 아니라 신에게 더 많은 자리를 내주는 것이므로,

합법적인 것은 물론이고 권장해야 할 일이다. 앞에서 말한 것처럼, 이것이 쉬제가 1129~1130년 무렵 생드니 수도원 부속 교회의 재건축을 맡았을 때 실천했던 이론이다. 그러나 다른 한편으로 색은 빛이 아니라 물질에 불과하다고 여겨 색에 대해 적대적인 태도를 보인 성직자들도 있었다.[164]

색에 대해 적대적인 관점이 12세기 대부분과 13세기까지 시토파 수도회 소속 교회들을 지배했다. 그런데 이러한 관점은 이후에 조금 미묘해졌다. 색에 관한 두 가지 입장은 14세기 중반부터(때로는 좀 더 이전부터) 서로 절충되는 경향을 보여서, 절대적인 다색 선호주의도 완전한 색 탈피주의도 더 이상 통하지 않게 되었다. 이때부터는 색상의 단순한 부각, 테두리와 모서리에만 금박 입히기, 그리자유 기법(grisaille, 회색 및 채도가 낮은 한 가지 색으로만 이루어진 단색화로, 특히 르네상스 시대 화가들이 입체감을 나타내기 위하여 많이 사용했고 경우에 따라 조각을 모방하는 데 사용하기도 했다. — 옮긴이) 등을 선호했다. 적어도 프랑스와 영국에서는 그랬다. 그러나 폴란드, 보헤미아, 이탈리아와 에스파냐 같은 제국(네덜란드를 제외하고)에서는 색이 아주 중요한 위치를 차지했다. 가장 화려한 대성당들은 사방이 온통 금색으로 장식되었으며, 그 장식의 호화로움은 예배 의식과 의상에도 그대로 반영되었다. 이 때문에 15세기엔 금과 수많은 색상들과 성상화로 꾸며진 교회 내부 장식의 지나친 화려함

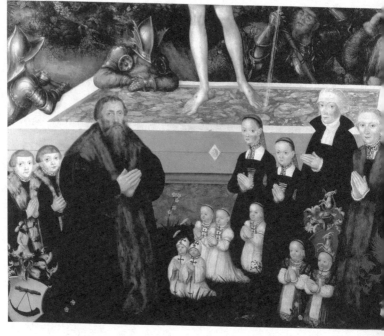

루카스 크라나흐 2세, 「십자가 아래 기도하는 라이프치히 시장과 그의 일가족」
1557년, 독일 라이프치히, 조형 미술 박물관

가장 독실하고 엄격한 신교도 가족들에게 검은색은
남녀 누구나 반드시 착용해야 하는 옷 색깔이었다.
다만 어린아이들만 흰색 옷을 입을 수 있었다. 진정한
그리스도인에게 추잡하고 천박한 색으로 여겨진 강렬한
색깔들은 의상과 일상생활에서는 물론이고 예술 분야와
예배 의식에서도 완전히 배제되었다.

에 반대하는 여러 가지 운동들(가령 위클리프의 종교 개혁 운동에 공감하고 로마 교회의 세속화를 비난한 후스파 교도들의 혁명)이 일어났다. 그리고 몇십 년 후에는 신교도들도 이러한 운동을 벌이는데, 이런 운동들의 효과가 없는 건 아니었다. 15세기 초부터는 북유럽과 북서유럽의 교회 내부에 그려진 수많은 채색 삽화들에서 색이 훨씬 줄어들고 소박해진 것을 볼 수 있다. 이것은 그로부터 2세기 후 네덜란드 회화에 나타나는 칼뱅주의 교회들의 내부 모습과 흡사하다.

신교도 종교 개혁의 발단 시기를 서양 교회들이 색을 가장 많이 사용했던 즈음으로 설정해서는 안 된다. 오히려 종교 개혁은 다색 배합의 경향이 다소 기울고 채색도 점점 소박해져 갈 무렵에 시작되었다. 그러나 이런 경향은 전체적으로 일반화되었던 것은 아니며, 교회에서 색깔을 대대적으로 몰아내야 한다고 보았던 종교 개혁가들에게는 아직 충분하지 못한 것이었다. 12세기에 성 베르나르가 그랬던 것처럼, 카를슈타트(루터의 초기 지지자였으나 후에는 루터의 견해에 반대해서, 특히 성찬식에 관해 루터보다 더 철저한 교회 개혁 조치들을 주장했다. — 옮긴이), 멜란히톤(루터의 친구로 그의 견해를 옹호했다. — 옮긴이), 츠빙글리(스위스 프로테스탄트 종교 개혁 당시에 가장 중요했던 개혁가 — 옮긴이) 등은 지나치게 화려하게 채색된 성전들과 색깔을 비난했다. — 루터의 입장은 좀 더 신중한 편이었다.[165] — 종

교 개혁가들은 요아킴 왕에게 격노했던 성서의 선지자 예레미야처럼 교회를 궁전처럼 건축하고 "거기에 창을 뚫고 삼나무로 덧입히고 진홍색으로 칠하는"[166] 자들을 맹렬히 비난했다. 성서의 전형적인 색이었던 빨간색은 극도의 사치와 죄악을 상징했다. 이 색깔은 더 이상 그리스도의 피가 아니라 인간들의 무분별한 광기를 상징했다. 카를슈타트와 루터는 빨간색을 혐오스러운 색으로 여겼다.[167] 거기다 루터는 이 색을 바빌론의 나이 든 창녀처럼 치장한 로마 가톨릭교를 상징하는 색으로 보았다.[168]

가톨릭 교회의 이러한 상황은 비교적 많이 알려진 편이고, 색상들 사이의 비교나 다색 장식 그리고 화려한 전례 의식 등에 관해서도 잘 알려져 있다. 반면 여러 신교도 교회나 교파들의 이론과 교리의 관점이 어떻게 실행되었는지는 좀처럼 알려져 있지 않다. 교회 밖으로 색을 추방하는 운동은 어떤 연대순으로, 어느 지역에서부터 일어났을까? 어떤 부분을 아예 파괴했고, 어떤 부분을 지우거나 색을 감추는 방법(재료 벗겨 내기, 그림을 감추고 단색으로 도배하기, 석회 칠하기)으로 처리했으며, 또 어떤 부분을 완전히 새롭게 정비했을까? 색을 완전히 없애고자 했던 것일까, 아니면 경우와 장소와 시간에 따라서 색을 인정하거나 덜 적대적으로 대했던 것일까? 색이 전혀 없는 상태란 무엇을 의미하는 것일까? 흰색, 회색, 청색 또는 색칠하지

않은 상태를 의미하는 것일까?

이러한 부분에 대해서는 우리가 아는 것이 별로 없으며 때로는 모순된 점들도 많이 발견된다. 색 파괴주의는 성상 파괴주의가 아니다. 그러므로 성상 파괴의 연대적, 지리적 일람표를 색 파괴에 적용시킬 수는 없다. 색과의 전쟁은 다른 방식으로 이루어져 덜 격렬하고 더 산만하며, 더 미묘하기도 하므로 이를 관찰하기가 쉽지 않다. 그러면 성상이나 물건들 혹은 건물들이 지나치게 화려하거나 너무 선정적인 색깔로 칠해져 있다는 이유만으로 신교도들에게 공격받는 일이 실제로 있었을까? 이런 질문에 어떻게 답할 수 있을까? 색깔과 그 색깔을 담고 있는 매체를 어떻게 분리할 수 있는가? 조각들, 특히 성모 마리아와 성인들의 조각상에 나타나는 다색 배합의 채색은 종교 개혁가들에게 조각상들을 우상화한 원흉으로 비치게 했을 터다. 그러나 문제는 이것만이 아니다. 신교도 위그노들에 의해 파괴된 수많은 색유리는 왜 공격 대상이 되었을까? 성상의 이미지? 색깔? 형상 숭배(신성시되는 존재들을 인간의 형체로 표현한 것)? 아니면, 그림의 주제(성모 마리아의 일생을 묘사한 그림들, 성인들에 관한 전설들, 성직자들의 형상)? 이 질문에도 역시 대답하기가 어렵다. 이 문제를 뒤집어 놓고 보면, 종교 개혁가들이 (특히 취리히와 랑그도크에서) 성상과 그 화려한 색깔에 반대하여 그것을 훼손하고 파괴한 것이 '사육제 같은' 느낌이라고까지는 하지

않더라도 일종의 연극적인 책략이었던 만큼, 이런 행위들이 어떤 의미에서는 '색의 전례(典禮)'를 거행하는 성격을 띤 것은 아니었는지에 대해서도 생각해 볼 필요가 있다.[169]

이러한 전례의 개념을 이해하기 위해서는 가톨릭 미사 전례를 참조해야 하는데, 가톨릭 미사에서는 색이 중요한 역할을 했다. 예배에 쓰이는 물건과 의상의 색상은 전례에 의해 규정되었을 뿐 아니라 조명등, 건축 장식, 조각상의 다색 채색, 예배용 책에 그려진 채색 성화들 그리고 모든 귀한 장식들과 완전히 조화를 이루어야 했는데, 이는 색이 가진 연극적 성격을 잘 살리기 위해서였다. 모든 몸짓이나 리듬, 소리와 마찬가지로 색깔 역시 성스러운 미사가 잘 진행되기 위해서 꼭 필요한, 중요한 요소였다.[170] 그런데 앞에서도 보았듯이 청색은 이러한 전례의 색 체계에서 완전히 빠져 있다가 중세 말기에 자리 잡기 시작하여 12세기에서 13세기로 넘어갈 무렵 체계화되었다. 아마도 이처럼 청색이 부재했기 때문에 종교 개혁에도 불구하고 교회 안팎 어디에서나, 즉 종교적 용도나 예술적, 사회적 용도로 쓰일 때도 청색은 항상 관대한 대우를 받은 듯하다.

"교회를 우습게 만들며 신부들을 익살 광대로 바꿔 놓는"(칼뱅), "허영에 가득 찬 장식과 화려함을 과시할 뿐인"(루터) 미사와 연극적인 분위기에 반발하여 전쟁을 선포한 종교 개혁은 색에 대해서도 역시 반발할 수밖에 없었다. 그것은 교회 내 채

색뿐만 아니라 전례에서 색이 차지하고 있던 역할에 대한 반발이기도 했다. 츠빙글리는 종교 의식의 외적 화려함은 예배의 진실함을 왜곡한다고 주장했다.[171] 루터와 멜란히톤에게 하느님의 성전은 모든 인간의 허영심에서 벗어나야 하는 것이었다. 그리고 카를슈타트는 "성전은 유대 교회당만큼 깨끗해야 한다."라고 주장했다.[172] 또 칼뱅은 교회의 가장 아름다운 장식은 바로 하느님의 말씀이라고 주장했다. 이 모든 이들에게 교회란 신자들을 성령으로 인도해야 하는 장소였다. 교회의 순결함은 영혼의 순결을 의미하고 장려하므로, 그곳은 간결하고 조화로우며 잡다한 것이 없어야 했다. 이때부터 그 이전의 로마 교회가 사용했던 전례용 색깔들은 자기 자리를 잃게 되었으며, 교회 안에서 어떤 역할도 할 수 없게 되었다.

종교 개혁과 색: 예술

그러면 전형적인 프로테스탄트 양식의 예술이라는 것이 존재했을까? 물론 이것은 새로운 질문이 아니다. 그러나 이에 대한 연구를 통한 답들은 아직도 불확실하고 모순적인 상태로 남아 있다. 게다가 종교 개혁과 예술 창조 활동의 관계에 대한 연구는 많았으나 색의 문제에 관한 연구 작업은 거의 없었다.

색은 언제 어디서나 특히 회화의 역사를 포함한 예술사 연구에서는 거의 빠져 있다.[173]

앞에서 본 것처럼, 경우에 따라서는 성상 파괴가 색 파괴를 동반했을 수 있다. 이때 파괴 대상이 되었던 색들은 너무 강렬하거나 화려하고 선정적이라고 판단되는 것들이었다. 학자이자 골동품 전문 수집가였던 게니에르(Roger de Gaignières, 1642~1715)가 남긴 중세 프랑스 서부의 앙주 지방과 중서부의 푸아티에 지방 고위 성직자들의 묘를 그려 놓은 그림들을 보면, 이전에는 화려한 색들로 장식되어 있었으나 1562년에 신교도인 위그노들이 성상과 색 파괴 운동을 벌이면 완전히 색을 지우거나 탈색시킨 것을 알 수 있다. 1566년 여름, 북유럽과 네덜란드의 파괴자들 역시 마찬가지였는데, 그들은 칠을 벗기거나 긁어 지우거나 석회를 칠하기보다는 완전히 파괴해 버리는 경우가 더 많았다.[174] 반면 루터파는 초기의 폭력적인 파괴 행위가 지나고 나자 성소에서 끌어내거나 장막으로 덮어 두었던 오래된 성상들에 대해, 그리고 여기에 채색된 색에 대해서 좀 더 넓은 관용을 베풀었다. 특히 이 색들이 흰색, 검은색, 회색, 청색처럼 '정중한' 색 또는 도덕적인 색일 경우에는 존중해 주었다.

그러나 예술과 색에 대한 신교도들의 입장을 정확하게 이해하기 위해서는 그들의 파괴 행위보다는 창작 활동을 관찰해

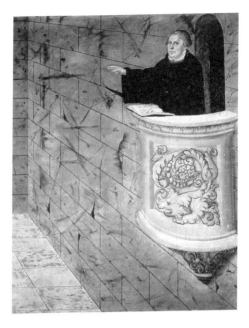

루카스 크라나흐, 「설교하는 루터」(루터파 교회 제단의 미사대)
1545~1550년경, 독일 비텐베르크

그림은 언제나 참고 자료이기 이전에 이데올로기적인
것이다. 그림의 기능은 인간과 사물의 실재를 '있는
그대로 묘사'하는 것이라기보다는 그 실재를 지배하는
이데올로기적, 상징적 가치들을 표현하는 것이라 할 수
있다. 루터, 칼뱅 및 16세기의 모든 프로테스탄트 종교
개혁가들은 대부분 검은색 옷을 입은 상태로 묘사되어
있다. 그들이 언제나 검은색 옷만 입었던 것은 아니지만,
이것은 신교도 윤리에 비추어 보았을 때 올바른
그리스도인은 어둡고 간소한 옷을 입어야 한다는 점을
의미한다. 타락과 직결된 의복은 항상 죄악과 고행의
표시여야 한다고 그들은 믿었기 때문이다.

야 한다. 그러므로 신교도 화가들은 어떤 색채들을 사용했는지, 더 나아가 종교 개혁가들은 미술 활동이나 미적 감각에 대해 어떤 입장을 취했는지 등을 살펴보아야 할 것이다. 사실 그들의 가르침은 흔히 복잡하게 얽혀 있거나 때에 따라서는 변하기도 했기 때문에, 이는 쉽지 않은 일이다.[175] 이를테면 츠빙글리는 색의 화려함에 대해 (1523~1525년에 비해) 말년에는 덜 적대적이었던 것 같다. 그리고 그는 루터와 마찬가지로 회화보다는 음악에 더 몰두했다.[176] 그러므로 예술과 색에 관해서는 아무래도 칼뱅의 자료에서 가장 많은 것을 찾아볼 수 있다. 그런데 공교롭게도 이 분야에 관한 그의 고찰이나 충고들은 너무 많이 흩어져 있다. 아무튼 이 자료들을 너무 왜곡하지 않는 범위에서 요약해 보자.

칼뱅은 조형 예술을 비난하지는 않았다. 하지만 그에게 조형예술은 반드시 교회 밖의 활동이어야 하며, 모두에게 교훈을 주어야 하고, 하느님을 '기쁘게 하고'(거의 신학적인 의미로) 그에게 영광을 돌리는 것이어야 했다. 그리고 그가 보기에 가증스러운 일은 창조주를 묘사하는 것이 아니라 창조물을 표현하는 것이었다. 그러므로 예술가는 간교한 술책과 음란함으로 이끄는 인위적이고 근거 없는 주제를 피해야 한다. 예술은 그 자체로는 아무런 가치가 없고, 하느님으로부터 왔으므로 그를 더욱 잘 이해하도록 도움을 주어야 하는 것이다. 마찬가지로 화

가도 절제하며 작업을 해야 하고 형태와 색조의 조화를 이루도록 해야 하며, 신의 창조물 안에서 영감을 얻어 보이는 것만을 묘사해야 한다. 칼뱅은 미의 구성 요소를 밝음, 질서, 완벽이라고 보았다. 가장 아름다운 색은 자연의 색으로서, 칼뱅이 보기에 몇몇 식물의 부드러운 녹색 톤은 '은총이 가득한' 색이며, 모든 색 중에서 가장 아름다운 색은 역시 하늘의 색깔이었다.[177]

16~17세기 칼뱅파 화가들이 그린 작품들을 보면 초상, 풍경, 동물, 정물 등 주제 선택에서는 칼뱅의 이러한 권고가 받아들여지고 있지만, 색 선택에서 그것과 어떤 연관성을 찾기란 쉽지 않다. 칼뱅주의적 색채라는 것이 정말 존재했을까? 프로테스탄트의 색채는 존재했는가? 또 이런 문제 제기는 과연 의미를 가지는 것일까?

나는 위의 세 가지 질문에 모두 "그렇다."라고 대답할 수 있다고 본다. 프로테스탄트 화가들이 사용했던 색채를 보면 주조를 이루거나 반복되는 경향이 있어 확실한 특성을 이룬다. 예를 들면, 전체적인 소박함이라든가 잡다한 색에 대한 혐오, 어두운 색조, 그리자유 기법, 단색 효과(특히 회색이나 청색 색조), 부분적 색상 추구, 강렬한 색채 대비처럼 눈을 자극하는 모든 효과를 피하는 경향 등이 그것이다. 이러한 원칙들을 철저하게 적용했던 칼뱅파의 여러 화가들에게서 색에 대한 청교도적 태도, 즉 극단적으로 엄격한 입장을 엿볼 수 있다. 칼뱅파

장자크 페리생, 「가톨릭교도와 신교도들」
1559년, 프랑스 노아용, 장 칼뱅 박물관

종교 전쟁 당시 가톨릭교도들과 신교도들을 묘사한
그림이나 예술 작품들을 보면 신교도들은 언제나 검은색
또는 어두운 색의 복장을 하고 있다. 이들의 엄숙한
복장은 좀 더 자유롭고 색깔이 다양한 가톨릭교도들의
복장과는 대조를 이룬다. 이는 법원이나 정치 집회, 혹은
시민들의 모임 등 어디서나 뚜렷이 나타났다.

화가의 한 예로 렘브란트를 들 수 있다. 그는 짙은 색조를 바탕으로, 아주 절제된 소수의 색(때로는 거의 단색이라 비난받았을 정도로)만을 사용하여 금욕적으로 표현했는데, 이는 빛과 떨림의 강한 효과를 살리기 위해서였다. 렘브란트의 이런 특이한 색채에서는 진한 음악성과 누구도 부정할 수 없는 강력한 영성이 풍겨 나온다.[178]

이렇게 보면 서양에서는 색에 대한 여러 가지 윤리가 아주 오랫동안 큰 줄기를 이루며 지속되어 왔다고 볼 수 있다. 12세기 시토파의 예술에서부터 14~15세기 그리자유 기법의 세밀화와 종교 개혁 초기의 색 파괴 물결을 거쳐, 17세기의 엄격한 칼뱅파나 얀센파의 회화에 이르기까지 어떠한 단절도 없이 오히려 일관성있는 논리를 지닌 채 이어져 왔다. 바로 색은 겉치레, 사치, 인위적인 것, 환상에 불과하다는 생각이 그것이다. 다시 말해 색이란 물질일 뿐이므로 헛된 것이고, 진실과 선을 왜곡하므로 위험한 것이며, 유혹하고 속이려 하므로 책망받아 마땅하며, 형태와 윤곽을 명확하게 구분하지 못하게 하므로 거슬리는 것이다.[179] 사실 성 베르나르와 칼뱅은 거의 같은 말을 했던 셈이다. 그리고 17세기의 루벤스와 그의 사상에 반대했던 이들이 '데생이 먼저인지 채색이 먼저인지'를 두고 끝없이 펼쳤던 논쟁에서 나온 주장과도 별반 다르지 않다.[180]

예술 분야에서 종교 개혁가들이 색을 혐오한 것은 혁신적

인 취지와는 거리가 멀었다. 그러나 이것은 서양인들의 색 감수성을 변화시키는 데에 근본적인 역할을 했다. 색에 대한 혐오는, 한편으로는 소위 흑백과 유채색들 사이의 대립을 더욱 두드러지게 했다. 또 다른 한편으로는 로마 가톨릭이 색에 대해 호의적 반응을 보이도록 유도하여 바로크 양식과 예수회식 양식이 싹트는 데 간접적으로 공헌했다. 반(反)종교 개혁파에게 교회는 땅 위에 존재하는 하늘나라의 형상이었다. 그러므로 이 현존의 교리는 교회 내부의 모든 웅장함과 화려함을 정당화했다. 하느님이 머무르는 성전은 아무리 아름다워도 충분하지 않다. 종교 개혁가들이 교회 장식과 예배에서 거부했던 모든 것들, 즉 대리석, 금, 아름다운 직물, 귀금속, 색유리, 조각, 벽화, 성상, 회화 작품들과 화려한 색상 등을 모두 다 동원해도 충분하지 않은 것이다. 바로크 양식과 더불어 로마 가톨릭교회는 중세 초기에 그랬던 것처럼 다시 색상이 화려한 성전으로 되돌아갔고, 이로 인해 청색은 금색에 선두 자리를 내주게 됐다.

종교 개혁과 색: 의상

신교도의 색에 대한 혐오가 가장 지속적이고 깊은 영향을 미쳤던 부분은 아마 의생활일 것이다. 그리고 종교 개혁가들의

요하힘 파티니르, 「성 크리스토포루스(Saint Christophe)가
있는 풍경」 (펜과 인디고를 사용한 수채화)
1520~1524년경, 프랑스 파리, 루브르 박물관

플랑드르 풍경화가들 중 대가로 꼽히는 파티니르(Joachim
Patinir, 1475-1524)는 청색 톤의 색깔들을 훌륭하게 다룬
화가로도 유명하다. 그의 그림에서 언제나 하늘과 맞닿을
듯 높이 설정된 먼 곳의 풍경은 밝고 섬세하며 푸르스름한,
형언할 수 없는 색상을 띠고 있다. 이 원경(遠景)의
청색들이 때로는 좀 더 어둡거나 진한 청색이 되어
전경(前景)에 나타나기도 한다. 이러한 구성을 전체적으로
보았을 때 고요하고 비현실적이면서도 아득한 느낌을 주는,
아주 미묘한 색의 분위기가 살아나는 것이다.

의견에 따라 정해진 규율이 가장 잘 일치하였던 부분 중의 하나가 바로 의상이다. 색깔과 예술, 성상, 교회, 전례 간의 관계에 대해서도 이들의 의견은 대략적으로 일치하였으나 수없이 많은 세부적 관점에서는 차이를 보였다. 그러나 의상만큼은 거의 일률적이며 실제적인 규범에 있어서도 서로 유사하고, 약간의 색조나 정도의 차이만이 있을 뿐이었다.

종교 개혁가들의 시각에서 옷이란 항상 부끄러움과 죄악의 표시였다. 옷은 타락과 직결되어 있고, 그것의 주요 기능 중 하나는 바로 인간에게 자신의 타락을 상기시키는 것이었다. 그러므로 의복은 인간의 미천함을 잘 나타내 주어야 하는 것으로서 소박해야 하고 간결해야 하며, 눈에 띄지 말아야 하고 자신의 인격이나 직업 활동에 적합한 것이어야 했다. 모든 신교도들의 윤리는 의상의 화려함, 겉치레와 장식들, 변장, 변화가 심하거나 특별히 눈에 띄는 유행 등에 아주 적대적이었다. 츠빙글리와 칼뱅은 치장하는 것은 불순한 일이며, 화장하는 것은 음란한 일이고 변장하는 것은 가증스러운 일이라고 보았다.[181] 또 루터에 좀 더 가까운 멜란히톤은 자기 몸이나 옷에 지나치게 신경 쓰는 것은 인간을 동물보다 못하게 만드는 일이라고 생각했다. 이들 모두에게 사치는 한마디로 부패 그 자체였다. 유일하게 추구해야 할 치장이 있다면 그것은 영혼의 아름다움이다. 인간 존재는 외관(外觀)보다 더 높은 단계에 서야 하는

것이다.

이러한 계율들은 의상과 외모에 있어서 형태의 간소함, 색깔의 절제, 원래의 모습을 가리는 장신구나 기교의 제거 등을 원칙으로 하는 극단적인 엄격함을 낳았다. 종교 개혁의 대가들은 일상생활뿐만 아니라 그들 자신의 모습을 담은 그림이나 판화에서도 이러한 엄격함의 본보기를 잘 보여 준다. 이들은 모두가 어둡고 소박한, 그래서 서글퍼 보이기까지 하는 색깔의 옷을 입고 있다. 그리고 이렇게 어둡거나 검은 복장을 한 이들의 초상화는 대부분 하늘의 색을 본뜬 담청색(엷은 푸른빛) 바탕 위에 그려져 있다.

신교도들의 이런 간소함과 엄격함에 대한 추구는 추잡하다고 판단되었던 모든 강렬한 색상들, 즉 빨강, 노랑은 물론이고 분홍, 주황, 여러 종류의 초록이나 대부분의 보라색까지도 전혀 찾아볼 수 없는 그들의 의상 색채에 잘 나타난다. 반면에 모든 어두운 색깔들, 검정, 회색, 갈색 톤 등이 아주 많이 사용되었다. 또한 의연하고 순수해 보이는 흰색은 흔히 아이들의 옷에, 때로는 여인들의 옷에도 권장되었다. 처음에 청색은 농도가 진하지 않고 흐릿하며 회색이 도는 경우에만 인정되었다. 그러다가 16세기 말부터는 청색이 완전히 '정중한' 색깔의 대열에 들게 되었다. 반면 멜란히톤의 표현에 의하면 "사람들을 공작새처럼 보이게 하는"[182] 잡다한 색상 배합은 엄격하게 비난받았

다. 여기서 종교 개혁은 교회 장식이나 전례에서와 마찬가지로 의상에서도 다색 배합을 강력하게 거부하였음을 알 수 있다.

사실 신교도적 색채는 중세의 의상 윤리가 여러 세기 동안 규정해 왔던 색채와 별반 다르지 않다. 중세 초기 수도사들의 계율이든 13세기 탁발 수도회의 규율이든 또는 중세 말기의 사치 단속법이나 복식 규정이든, 규범이나 법률을 정하는 모든 문서들은 하나같이 어둡고 소박한 색깔들을 권장하거나 의무화하고 있다. 그런데 이러한 중세의 색에 관한 윤리는 색조만이 아니라 색의 농도도 규제했다. 말하자면, 고상하더라도 지나치게 진한 색깔의 천을 만들어 내는 화려하고 짙은 색을 내는 염료는 금지되었다.

반면에 종교 개혁이나 근대의 의상 규정들은 색의 농도에는 전혀 개의치 않았다. 단지 색깔만이 문제가 되었던 것이다. 어떤 색들은 금지되었고 또 어떤 색들은 권장되었는데, 대부분의 신교도 권력자들이 정한 의상 규범과 사치 단속 규정들은 이 점을 아주 분명히 하고 있다. 그것은 16세기 취리히와 제네바, 17세기 중반의 런던, 그로부터 수십 년 후의 경건주의 독일, 18세기 펜실베이니아에 이르기까지 마찬가지였다. 이 규범들은 좀 더 분명한 인류학적 시각에서 재구성되어야 하고 더욱더 많은 연구 작업을 필요로 하는 부분이다.[183] 이런 식의 연구 작업은 규범과 실천이 긴 기간을 두고 어떤 변화를 거쳐 왔는

지를 한눈에 이해하는 데 도움을 줄 것이며, 어떤 과정이나 분야에서 해이해졌는지 혹은 더 강경해졌는지를 볼 수 있도록 해 줄 것이다. 여러 청교도주의나 경건주의 교파들은 세상의 허영심에 대한 혐오에 따라 개신교파 의상의 엄격함과 획일성을 강화했다.(획일화된 제복 착용은 1535년 독일 북서부의 도시 뮌스터[184]에서 재세례파 교도들이 이미 주장했던 것으로 종교 개혁가들이 늘 생각하던 것이었다.) 이로 인해 일반적으로 신교도들의 의상은 간소하고 경건한 이미지뿐만 아니라 유행, 변화, 새로운 것 따위를 적대시하는, 약간은 반동적인 이미지도 갖게 되었다. 이러한 경향은 근대에 이르러서도 한참 동안 어두운 색깔의 옷을 유행하게 했고, 이른바 유채색과 흑색, 백색을 구분하게 했으며, 또 유채색들 중에서 청색을 유일하게 올바른 기독교인에게 어울리는 '정중한' 색으로 만들었다.

여기서 종교 개혁과 그로써 형성된 가치 체계 속에서의 색에 대한 거부가 장기적인 관점에서 어떤 결과를 낳았는지 생각해 볼 수 있다. 한 가지 부인할 수 없는 사실은 이러한 색의 거부가 앞에서 언급했던 (중세 말기에 이미 준비 과정을 거친) 검정-회색-흰색의 세계와 유채색 세계의 분리를 조장했다는 점이다. 종교 개혁은 인쇄된 책이나 판화 그림들을 통해 생성된 새로운 색 감각을 일상생활과 문화적, 도덕적 생활에까지 연장시키면서 과학과 뉴턴(그 역시 영국 국교회 한 교파의 신도였다.)의

이에로니무스 얀센, 「어느 궁정 테라스에서의 무도회」(부분)
1650년경, 프랑스 릴, 보자르 박물관

1640년대부터는 오랫동안 보이지 않았던 연하고 밝은
색들이 대부분의 유럽 궁정과 부유층에서 점진적으로
다시 나타나기 시작한다. 이때부터 분홍, 빨강, 노랑 계통의
색, 그리고 특히 파랑 톤의 색상들이 여성들 사이에서
유행했는데, 초록 계통만은 인기를 얻지 못했다. 여성들의
드레스 색으로는 파랑 톤이 단연 우세했으며, 이러한
경향은 17세기 말 최고조를 이루면서 다음 세기까지
지속된다.

자코모 리고치, 갈색과 청색 담채화

1610~1620년경, 프랑스 파리, 루브르 박물관

인디고 담채화는 16세기부터 18세기까지 대유행을 하는데,
특히 플랑드르 풍경화가들은 먼 곳의 정경에 꿈을 꾸는
듯한 무아지경의 느낌을 주기 위해 이를 자주 사용했다.
한편, 이탈리아에서는 몇몇 화가들이 인디고 담채나 푸른
기가 도는 종이를 사용했는데 이는 그림의 심도나 농도
효과를 강조하고 그림에다 생생한 조각품 같은 효과를
내기 위해서였다.

출현을 준비했다.[185]

그러나 신교도들의 색에 대한 거부가 미친 영향은 뉴턴의 연구에서 멈추지 않는다. 특히 19세기 후반부터라고 여겨지는, 서양에서 대중을 위한 소비품들이 대량으로 생산되기 시작하던 무렵에도 그 영향력을 행사했다. 거대한 서양 산업 자본주의와 프로테스탄트 계층은 서로 밀접한 관계를 맺고 있었다고 할 수 있다. 영국이나 독일, 미국의 일상생활 용품 생산 분야의 저변에는 대부분 신교도적 윤리를 강조하는 도덕적, 사회적 배려가 깔려 있었다. 그러므로 나는 이들 대량 생산품에서 색채가 상당히 제한되었던 까닭은 신교도 윤리에 기인한 것이 아닌가 하고 생각한다. 염료와 관련된 공업 화학의 발달로 다양한 색상의 물건들을 생산해 낼 수 있었음에도 대량 생산되던 초기의 가전제품이나 만년필, 타자기, 자동차 등(천이나 옷은 제쳐 두더라도)의 색깔이 검은색, 회색, 흰색에서 거의 벗어나지 않았다는 사실은 놀라운 일이 아닐 수 없다. 마치 기술적으로는 색을 자유자재로 사용하는 것이 얼마든지 가능했으나 사회 윤리가 이를 거부한 듯하다.(실제로 영화는 오랫동안 사회 윤리의 제약을 받아 왔다.[186]) 이에 대한 가장 유명한 예로 모든 분야에서 윤리를 염두에 두었던 청교도주의자 헨리 포드를 들 수 있다. 대중의 바람과 경쟁의 위협에도 불구하고 그는 윤리적인 이유를 들어 검은색 외에 다른 색상의 자동차를 판매하는 걸 오랫

동안 거부했다.[187]

화가들이 사용한 색채

17세기로 다시 돌아와 보자. 1630∼1640년 이후부터 색을 절제한 것은 프로테스탄트 화가들만이 아니었다. 일부 가톨릭 화가들, 특히 얀선파에 속하는 화가들 역시 색을 엄격하게 절제했다. 필리프 드 샹페뉴(Philippe de Champaigne, 1602∼1674)도 포르루아얄 수도원을 가까이하고 금욕주의 종파인 얀선주의로 완전히 개종하면서(1646년의 일이다.) 더 절제되고 간결하게 색을 사용했으며 어두운 색조를 자주 다뤘다.[188] 루벤스, 나아가 반 다이크(Van Dyck, 1599∼1641)의 색채와 아주 동떨어진 그의 색채는 이때부터 렘브란트의 색채와 가까워졌고, 한 가지 덧붙이자면 청색을 많이 사용하게 되었다. 그가 쓴 청색은 진하면서도 절제된, 그리고 멀찍이 보이는 느낌을 주면서 밤의 분위기를 자아내는 아주 미묘한 것이었다. 한마디로 '도덕적인' 느낌의 청색이었다.

옛 화가의 색채를 연구한다는 것은 쉬운 일이 아니다. 그것은 단지 오늘날 우리가 보는 옛 화가의 캔버스나 패널에 칠해진 색깔들이 본래의 상태가 아니라, 시간이 흐르면서 변색된

**네덜란드 델프트에서 부거트(A. Boogert)가 제작한 회화
개론서(『반사광에 비친 거울』) 필사본**
1692년, 프랑스 엑상프로방스, 메잔 도서관

17세기의 여러 색 제조 방법 이론서들과 회화 개론
필사본들이 오늘날까지 전해지고 있다. 이 그림처럼 17세기
말 무렵 델프트에서 편집된 몇몇 자료는 색 도판이나
색 견본 카드 등을 담고 있기도 하다. 이 모든 자료들은
하나같이 파란색에 가장 중요한 자리를 부여한다. 이러한
현상은 화가들이 보는 인쇄 출판물들에서도 마찬가지여서
16세기 중반부터 나온 책들은 빨간색이나 다른 어떤
색보다도 가장 많은, 또는 가장 긴 부분을 청색에
할애한다.

색상이라는 점 때문만은 아니다. 정말 문제는 바로 우리가 주로 박물관에서 색을 본다는 점, 다시 말해 화가와 그 당시 그림을 감상했던 사람들과는 전혀 다른 환경과 조명 상태와 조건에서 화가의 색상을 관찰한다는 점이다. 전깃불 빛은 촛불도 아니고 호롱불과도 다른 것이다. 이러한 사실을 고려할 때 18세기 화가의 색채를 연구하는 일이 17세기 화가의 색채를 연구하는 일보다 더 어렵다는 점을 알 수 있다. 18세기에 들어서 새로운 안료가 점점 많이 생겨나, 작업장에서 색소를 선택하여 빻고 혼합시키고 칠하는 오래된 방법들이 새로운 방법으로 대체되면서 경쟁하거나 혼란에 빠졌다. 이 새로운 제조 방법은 작업장마다 달랐고 심지어 화가마다 다른 경우도 있었다. 게다가 17세기 말에 있었던 뉴턴의 발견과 스펙트럼의 부각은 점차 색의 질서를 바꾸어 놓았다. 빨강은 더 이상 검정과 하양 사이에 놓이지 않았고 초록은 파랑과 노랑의 혼합으로 인식되기 시작했다. 그리고 원색과 보색의 개념도 조금씩 자리를 잡아갔으며, 오늘날 우리가 인식하는 것과 같은 따뜻한 색과 차가운 색의 개념도 생겨났다. 18세기 말의 색상 체계는 18세기 초와 완전히 달라졌다.

루벤스, 렘브란트, 페르메이르(Jan Vermeer, 1632~1675)나 필리프 드 샹페뉴의 시대에는 색에 있어서 근본적인 변화는 없었다. 17세기에는 안료 분야에서 그다지 혁신이 일어나지 않았

으므로 북유럽 화가들에게 좋은 것이면 남유럽 화가들에게도 역시 좋은 것이었다.[189] 유일하게 새로웠던 일은 '나폴리 황색 (jaune de Naples, 황토빛 노랑과 레몬빛 노랑 사이의 색조)'을 사용했다는 것이다. 몇몇 문서에 적힌 바와는 달리 17세기 화가들은 안료를 사용하는 데에 있어서 전통적인 방법을 그대로 따랐다.[190] 그들의 독창성과 천재성은 작업 방식이나 색의 배합 방식 등에 있었지 재료에 있었던 것은 아니었다.

17세기의 가장 위대한 화가인 페르메이르의 예를 들어 보자. 그가 사용했던 안료는 그 시대의 전형적인 것이었다. 그의 청색은 보통 강렬한 색조를 띠었는데, 언제나 라피스라줄리를 재료로 했다.[191] 그러나 이 안료는 값이 아주 비쌌으므로 표면 채색에만 사용했고 밑그림 작업은 남동석(azurite)이나 산화코발트(smalt, 이것은 특히 하늘을 표현할 때 많이 사용했다.)[192]로 처리했으며, 좀 더 드물게는 인디고를 쓰기도 했다.[193] 노란색의 안료로는 아주 옛날부터 전통적으로 사용해 오던 황토 외에 황석광, 그리고 아주 소량만 사용했던 새로운 '나폴리 황색(납 성분의 안티몬산)'이 있었다. 이탈리아인들은 북유럽 화가들보다 앞서 나폴리 황색을 좀 더 섬세한 방법으로 사용했다. 불안정하고 부식성이 있는 구리 성분의 녹색은 거의 사용하지 않았고 주로 녹색토를 사용했는데, 이것은 페르메이르뿐만 아니라 17세기의 모든 화가들도 마찬가지였다. 사실 이 당시까지

필리프 드 샹페뉴, 「비탄에 잠긴 성모」
1660년경, 프랑스 파리, 루브르 박물관

필리프 드 샹페뉴는 일찍이 성직자들이나 제후들에게
인기를 끌었던 화가다. 리슐리외 추기경의 후원을 받은
그는 프랑스 공식 궁정화가로 임명되기까지 했다. 그가
사용한 색채들은 밝고 생기가 넘쳤으며 화려했다. 그러나
1645~1648년부터는 포르루아얄 수도원을 가까이하면서
금욕주의 종파인 얀선주의로 '개종'한다. 이로 인해 그의
그림은 간결해졌으며 엄숙하고 어두운 색의 비중이
늘어나게 되었다. 이때부터 파랑은 그의 그림에서 중요한
자리를 차지하게 되는데, 다른 어느 색보다도 청색은
명암과 농담을 잘 살릴 수 있을 뿐 아니라 전체적으로
간소하고 경건한 종교적 분위기를 잘 표현할 수 있는
장점을 지녔기 때문이었다.

도 녹색을 얻기 위해 파란색과 노란색을 혼합하는 일은 비교
적 드물었다. 물론 이 방법이 존재하긴 했지만 그것이 일반화
된 때는 그다음 세기에 이르러서였다.[194] 마지막으로 빨간색을
만들기 위해서는 주사(朱砂), (아주 적은 양의) 산화연, 연지벌레
나 꼭두서니, 래커, 소방나무, 또는 온갖 색조를 다 내는 적색
황토 등을 사용했다. 분홍이나 오렌지색을 얻기 위해서도 같은
방법이 사용되었다.

페르메이르의 색채에는 실험실의 분석을 통해 밝혀진 바와
같이 전혀 독창적인 게 없었다.[195] 그러나 일단 안료 성분 차원
의 색채가 아닌 시각적으로 보이는 색채만을 두고 보자면(진짜
중요한 것은 이것이다.) 페르메이르는 동시대의 다른 어떤 화가들
과도 비교가 되지 않는다. 그의 색채는 어느 누구의 색채보다
더 조화롭고, 더 진하고, 더 세련되었다. 이것은 밝은 부분과 어
두운 부분의 명암 표현이 비교할 수 없을 만큼 잘 이루어진 데
다, 그만의 특이한 터치와 마무리 작업이 있었기 때문에 가능
했다. 회화를 연구하는 이들은 이 부분에 관한 그의 천재성에
대해서는 더 이상 말할 필요가 없을 만큼 많은 이야기를 했으
나 그가 사용한 색 자체에 대해서는 거의 언급하지 않았다.

페르메이르의 그림에 나타나는 회색, 특히 밝은 회색(gris
clair)의 역할에 대해서는 짚고 넘어가야 하겠다. 그는 종종 회
색 계통의 색조를 중심으로 절제된 색 분배를 시도했다. 또한

페르메이르는 청색의 화가다.(흰색과 청색의 화가이기도 하다. 그의 작품에서 두 가지 색은 조합되어 작용한다.) 아무리 재능이 뛰어나고 강점이 많은 화가라도 페르메이르만큼 청색을 섬세하게 다루지는 못했다. 또한 페르메이르의 그림에서는 마르셀 프루스트가 묘사한 것처럼 어떤 부분에선 유명한 델프트 풍경의 '노란색 작은 벽면'처럼 분홍빛이 감돌고, 또 다른 부분에선 좀 덜 익은 과일 같은 빛이 난다는 점을 특히 강조해야 할 것이다. 그의 노란색, 흰색, 파란색 터치 위로는 페르메이르 특유의 음악성이 흐른다. 바로 이 음악성이 우리를 매혹시키고 페르메이르를 자기 시대뿐 아니라 아마도 모든 시대를 통틀어 가장 뛰어난 화가이게 하는 것이다.

색의 새로운 도전과 새로운 분류 체계

17세기 화가들이 사용했던 색채의 다양함은 여러 종류의 안료를 사용했기 때문이라기보다 색상을 다루고 배합하는 방식에서 온 것이라 볼 수 있다. 또한 이 다양함은 이미 앞에서 살펴보았듯이 종파에 따른 종교적 감수성의 반영이라고도 볼 수 있다. 단지 가톨릭 화가와 프로테스탄트 화가로만 분류할 수 있는 것이다. 양쪽 모두가 예수파, 얀선파, 루터파, 칼뱅파에

렘브란트, 「수수께끼를 내는 삼손」(부분)
1650년경, 독일 드레스덴, 국립 박물관

가톨릭교도 루벤스와 칼뱅교도 렘브란트를 비교해 보면
특히 색 선택에서 두 화가가 상반되는 것을 확실히 볼
수 있다. 루벤스의 색채는 강렬하고 감각적이며 다색인
반면 렘브란트는 간소하고 절제된 색, 때에 따라서는 거의
단색 색조를 사용했다. 렘브란트는 자신의 작품을 색깔이
아니라 빛으로 표현했다. 그런데 그는 17세기 네덜란드
화단에서는 극단적인 경우에 속했다. 그 당시 네덜란드
화가들 중에는 렘브란트와 같은 칼뱅주의자라도 선명하고
대비가 강렬한 색들을 서슴없이 사용하는 이들이 꽤
있었다.

190

따라 확연히 다른 경향이나 의도를 표현했다. 그러나 이러한 교파의 세분화만으로 이런저런 경향의 색채를 다 설명할 수는 없다. 또한 색채의 다양함은 화가의 작업에서 '데생이 먼저인지 채색이 먼저인지'를 가리는 논쟁에서 화가가 취하는 입장과도 관련되어 있는데, 이것은 르네상스 이후의 예술가들과 신학자들에 의해서 끊임없이 지속되었다.[196]

색을 거부하는 이들은 색채는 데생보다 덜 고상하다고 본다. 그것은 색이 데생과는 달리 영혼으로부터 창조된 것이 아니라 안료와 재료의 효과에 의해서 생겨난 것일 뿐이라고 여겼기 때문이다. 게다가 그들이 보기에 색은 다소 시야를 어지럽히는 것이었으며 특히 빨강, 초록, 노랑이 그러했다. 반면 "멀리 떨어져 막연하게 느껴지는" 색으로 통하던 청색은 전혀 문제가 되지 않았다.[197] 색을 적대시하던 이들에게 색은 항상 형태와 윤곽을 명확하게 구분하지 못하게 하는, 진실과 선을 왜곡하는 것이었다. 또 색은 속이려 들고 유혹하니 책망받아 마땅하며, 겉치레와 환상, 거짓에 불과한 것이다. 색은 또한 통제가 불가능하므로 위험한 것이었다. 왜냐하면 색이란 언어로 표현할 수 없는 것이고 일반화할 수 없으며 모든 분석을 빠져나갈 수 있기 때문이다. 그러므로 가능하면 통제하거나 절제해야 하는 것이 바로 색이었다.[198]

그러나 이 마지막 논거들은 점점 과학자들에 의해 비판을

받았다. 사실 17세기는 빛 측정 및 자연에 대한 연구에서 큰 수확을 거둔 시기다. 뉴턴은 1666년부터 유명한 프리즘 실험을 통해 색 광선에서 백색 광선을 분해해 냈고, 스펙트럼을 발견하면서 새로운 색 배열에는 흰색과 검정이 존재하지 않음을 밝혀냈다. 그리하여 과학이 윤리와 사회가 오래전부터 실행해 오던 것, 즉 색의 세계에서 검은색과 흰색을 배제한 것이 정당했음을 입증한 셈이다. 그리고 스펙트럼은 고대와 중세 때 생각했던 것처럼 색 체계에서 빨간색이 중심이 아니라 파란색과 초록색이 중심이라는 사실도 밝혀냈다. 더불어 뉴턴은, 색은 원래 빛의 분산이자 변형이므로 색 역시 빛과 마찬가지로 측정될 수 있음을 입증했다.[199] 이때부터 비색 분석(比色分析)이 예술과 과학을 휩쓸었다. 17세기 말과 18세기 초에는 색의 법칙과 수, 규범 등을 설명하는 색 도표나 단계적 변화를 나타내는 좌표들이 수도 없이 늘어났다.[200] 과학의 입장에서 색은 이제 거의 정복된 영역으로 보였으므로 색이 지닌 신비성은 많이 상실되었다.[201] 더불어 이전에는 불가능했던 분류하고 구분하며, 등급을 나누고 시선을 정리할 수 있는 기능을 색이 수행할 수 있게 되었다. 게다가 색은 데생만으로는 보여 줄 수 없는 것을 보여 줄 수 있었다. 가령 인물의 살갗 묘사에 있어서 최고로 치는 화가 티치아노의 예를 들 수 있다.[202] 예전의 대가들은 화가가 어떤 경지까지 올랐는지 알아보는 기준으로 이 살갗의

페르메이르, 「편지를 읽는 푸른 옷의 여인」(부분)

1663~1664년경, 네덜란드 암스테르담, 레이크스 국립 박물관

1996년 헤이그에서 열린 페르메이르 전시회는 그의
대부분의 작품에 대한 새로운 연구를 가능하게 했다.
안료(청금석, 남동석, 산화코발트)들에 대한 화학적 분석을
통해 청색 계통에 관해서는 페르메이르가 동시대 다른
화가들에 비해 아무 혁신도 일으키지 않았음을 알 수 있다.
그러나 그의 색칠을 물리적으로 분석해 보면, 재료를 굉장히
까다롭게 다뤘다는 것과 청색의 대담한 터치에 흰색이나
회색 또는 노란색의 섬세한 붓놀림을 통해 '옷을 번쩍거리게'
장식하는 독창적인 방식을 구사했다는 걸 알 수 있다.

야코브 크리스토프 르 블롱, 「청색 옷을 입은 루이 15세」
1739년, 동판화 기법으로 제작한 채색 판화, 프랑스 파리,
국립 도서관

붉은색을 선호했던 루이 14세와는 달리 루이 15세는
청색으로 된 옷을 즐겨 입었다. 1720~1730년 전후에
르 블롱에 의해 개발된 채색 판화 덕분에 판화가들은
프랑스 군주의 색이기도 했던 청색 옷을 입은 루이
15세를 표현할 수 있었다.

묘사를 삼았다. 데생보다 채색이 우월하다고 주장하는 사람들이 결정적인 논거로 내세운 것도 바로 이 부분이었다. 즉 색깔만이 살을 가진 인간에게 생명력을 줄 수 있다는 것이다. 그러므로 색깔이 곧 회화라고 할 수 있는데, 왜냐하면 살아 있는 생물에게서만 회화가 나오기 때문이다. 이러한 생각은 계몽주의 시대 전반에 걸쳐 강한 영향을 미쳤고 헤겔에 의해 오랫동안 계승되었다.[203] 색 판화가 처음 등장했을 때 가장 많이 적용된 분야가 다름 아닌 해부학 도판이었던 것도 바로 "육체답게 보이게 하는 것이 색"이라는 생각 때문이었을 터다. 그리고 이전 세기에 색을 반대하던 자들의 생각과는 달리 색이 육체적, 물질적인 것이기 때문에 오히려 더 사실적인 것이라고 생각하게 되었다.

18세기 초 독일 태생의 화가이자 판화가인 르 블롱(Jakob Christoffel Le Blon, 1667~1741)이 개발한 채색 판화[204]는 이러한 관심사와 변화의 결정체라고 볼 수 있다. 이 채색 판화의 등장은 수세기에 걸쳐 내려오던 오래된 논쟁을 끝냈고, 검정과 하양으로 색을 표현하던 판화가나 인쇄 업자들의 연구를 잠정적으로 멈추게 했다.[205] 그러나 이러한 기술적, 예술적 혁신에서 가장 중요한 것은, 이로 인해 형성된 색의 새로운 질서다. 옛 체계와 옛날의 분류 방식에서 근본적으로 벗어나는 새로운 질서는 원색과 보색 이론이 나올 수 있는 분위기를 조성했다.[206]

사실 이 시기에 원색과 보색 이론이 아직 완성된 것은 아니었지만 빨강, 파랑, 노랑 3색은 그때부터 이미 다른 색깔들을 훨씬 앞서가고 있었다.[207] 실제로 각 원판에 3색을 한 색깔씩 칠한 다음에 서로 겹쳐 찍으면 다른 색깔들을 충분히 만들 수 있었다. 색의 세계는 이제 더 이상 중세와 르네상스 시대까지 내려오던 6색 중심이 아니라 3색 중심으로 변해 있었다. 즉 검정과 흰색이 색의 세계에서 완전히 빠져나갔을 뿐만 아니라 노랑과 파랑의 혼합으로 만들어지는(과거의 양식에서는 있을 수 없었던) 초록이 색의 계보와 등급에서 한 단계 내려오게 된 것이다. 말하자면, 초록은 더 이상 원색(原色)의 대열에 끼지 못했다.

색은 이제 새로운 역사의 장으로 접어든다.

4 가장 사랑받는 색

18~20세기까지

청색은 12~13세기부터 중요한 색, 아름다운 색, 성모 마리아의 색, 왕의 색이 되었고 이런 이유로 그간 가장 각광받던 색인 적색과도 경쟁할 수 있게 되었다. 그 이후 4~5세기 동안 파랑과 빨강은 모든 색상들 중에서 선두를 다투어 왔으며, 여러 분야에서 화려한 색-경건한 색, 물질적인 색-정신적인 색, 가까워 보이는 색-멀어 보이는 색, 남성적인 색-여성적인 색 등으로 구분되는 대립쌍을 이루어 왔다. 그러나 18세기부터 상황이 달라진다. 의상이나 일상생활에서 빨간색의 비중이 커지면서 파란색은 단지 천이나 옷에 가장 많이 등장하는 색뿐만 아

견사 염색의 견본들

18세기 중엽, 프랑스 고블랭(Gobelins) 가에서 경영하는 염색
공장에서 만든 필사본, 파리 국립도서관 판화 보관실

17세기 후반 뉴턴의 스펙트럼 발견 덕분에 18세기에는
많은 이들이 색 연구에 심취하였다. 염색 분야에서와
마찬가지로 회화에서도 수많은 연구가 이루어졌고 여러
가지의 색 견본 카드가 만들어졌다. 이러한 견본 카드들은
색상이 농도에 따라 어떻게 다르고, 측정되며 다루어지고
그 표준이 정해지는지 보여 준다.

니라 유럽인들이 가장 선호하는 색으로 자리 잡게 된다. 이런 현상은 오늘날까지 그대로 이어져 청색은 다른 색에 비해 월등히 사랑받고 있다.

파란색이 선호되기 시작한 것은(색에 대한 선호도는 항상 변하기 마련이다.) 이미 오래전부터 준비되어 온 바탕이 있었기 때문이었다. 12세기에 청색은 신학적으로 중요시되었고 예술적으로도 그 가치가 상승했으며, 13세기에는 염색업자들이 아름다운 청색 염료를 만들어 냄으로써 청색의 인기 상승에 공헌했다. 그리고 14세기 중반부터는 문장학(紋章學)적으로 중요한 색깔이 되었으며, 그로부터 2세기 후인 16세기에는 종교 개혁에 발맞춰 도덕적 차원에서 경건한 색이 되었다. 그러나 청색이 결정적으로 승리한 것은 18세기에 들어서라고 할 수 있다. 먼저 오래전부터 알려졌으나 사용하는 데에 있어 자유롭지 못했던 천연 염료인 인디고를 폭넓게 사용할 수 있게 되었다. 이로 인해 새로운 합성 안료의 제조 방법이 발견되어 염색에서와 마찬가지로 회화 분야에서도 다양하고 새로운 색조, 감청색(프랑스어로는 'Bleu de Prusse', 영어로는 'Prussian Blue'라고 하는데, 군청색 중에서 가장 청색기가 강한 것을 말한다. ― 옮긴이)을 만들어 낼 수 있게 되었다. 그리고 새롭게 형성된 색의 상징 체계에서 진보의 색, 빛의 색, 꿈과 자유의 색으로 인식되어 선두를 차지하면서 청색의 위치가 확고해진 것이다. 그런데 이 모든 것

이 가능하기까지 낭만주의의 영향과 미국 그리고 프랑스의 혁명이 결정적인 역할을 했다.

그런데 청색의 인기는 여기에서 멈추지 않았다. 청색은 화가나 시인들 그리고 대다수의 사람들이 가장 선호하는 색인 동시에 학자들의 관심을 끄는 색이 되었다. 청색은 더 이상 고대와 중세의 체계에서처럼 소외된 색이 아니라 뉴턴의 과학 혁명과 스펙트럼의 이용, 원색과 보색 이론의 적용 등으로 새롭게 형성된 색상 분류 체계에서 중심을 차지하게 되었다. 이때부터 과학과 예술과 사회 모든 분야에서 빨간색 대신 파란색이 색 중의 색, '전형적인' 색으로서 새롭게 탄생했다. 약간의 과장이 없지 않지만, 파란색의 이러한 지위는 오늘날까지 그대로 이어지고 있다.

청색과 청색의 경쟁: 대청과 인디고의 대결

17세기 말부터 18세기 전반에 걸쳐 천이나 의복에서 여러 가지 새로운 색조의 파란색이 유행하는데, 이것은 거의 인디고에서 생산되던 것이었다. 인디고는 아주 오래전부터 알려진 외국산 염료였지만, 여러 도시나 국가의 관계 당국은 자신들의 터전에서 행해지는 대청 재배 생산과 거기서 나오는 청색 염료

의 원활한 상업 교류를 보호하기 위해 인디고의 수입과 사용에 제재를 가했다. 특히 프랑스와 독일 일부 지방에서 그런 조치가 취해졌는데, 아주 나중에까지 염색에서 인디고 사용을 금했다. 그런데 수십 년이 지나면서 인디고의 가격이 대청보다 싸지고 착색력 또한 강한 것으로 밝혀지자 외국에서 유입된 인디고가 본토의 대청을 제치게 되었고 결국에는 완전히 밀어내고 말았다.

인디고는 마디풀과에 속하는 다양한 초본 식물의 잎에서 얻을 수 있는데, 유럽에서는 전혀 생산되지 않는다. 인도산과 중동산은 수풀에서 자라고 높이가 2미터를 넘지 않는다. 가장 위쪽에 나는 제일 어린잎에서 대청보다 훨씬 강한 인디고틴이 채취된다. 이 인디고틴으로 견, 모, 면직물을 짙고 선명한 파란색으로 염색할 수 있는데, 이 경우 염료가 직물에 잘 스며들도록 해 주는 매염제를 따로 사용하지 않아도 된다. 보통 염색을 하기 위해서는 천을 인디고 염료가 든 통 안에 집어넣었다가 꺼내서 바깥공기에 말리는 것만으로 충분하다. 너무 연할 경우에는 이 작업을 여러 번 반복하면 된다. 이렇게 해서 얻어 낸 색조에 단 한 가지 흠이 있다면, 윤이 나지 않거나 얼룩덜룩하거나 여러 빛깔이 섞인 듯 보일 수 있다는 점이다.

인디고는 쪽이 자라는 지역에서는 신석기 시대부터 알려진 염료였다. 그러므로 이들 지역(수단, 실론 섬, 말레이 군도)에서

**고블랭 가가 경영하는 염색 공장, 라델의 그림을 바탕으로
로베르 베르나르가 새긴 『백과전서』의 판화**

1765~1770년경, 베르사유 시립 도서관

디드로와 달랑베르의 『백과전서』는 색에 관한 문제뿐
아니라 염색업과 염색 기술에 관해서도 중요하게 다루었다.
1차 출판된 『백과전서』에는 고블랭 가의 염색 수공업
공장들(1662년 콜베르가 왕실의 태피스트리와 카펫 생산을
감독하기 위해 만들어졌다.)의 그림이 여러 군데 나온다.
공장은 비에브르(Bievre)와 생마르셸(Saint-Marcel)
변두리 지역에 있었는데, 이 지역은 이미 수세기 전부터
염색업자들이 드나들던 곳이었다.

옷이나 천을 중심으로 청색 염색이 유행한 것은 당연한 일이었다. 인디고는 일찍부터 수출품으로 등장했는데, 특히 인도산 인디고는 중동 지역이나 중국으로 수출되어 유명했다. 성서에 등장하는 민족들은 그리스도의 탄생 훨씬 이전부터 인디고(염료)를 사용했으나, 값비싼 재료였으므로 질이 아주 좋은 천에만 사용했다. 반면 서유럽 쪽에서는 이 염료의 사용이 거의 드문 편이었다. 그것이 아주 먼 곳에서 오는 수입품이라 가격이 비싼 탓도 있었지만 청색 계통 자체가 별로 인기를 얻지 못했기 때문이었다. 이 책의 맨 첫 장에서 살펴보았듯이 로마인들은 청색을 켈트족이나 게르만족 같은 야만인들이 적에게 겁을 주기 위해 몸에다 칠하는 색 정도로 취급했다.[208] 로마에서 청색 옷을 입는다는 것은 품위를 떨어뜨리는 일이거나 상(喪)을 당한 표시로 여겨졌다. 청색은 흔히 죽음이나 지옥을 연상시키는 색이었던 것이다.[209]

로마인들도 그리스인들처럼 인디고를 알았다. 그들은 이 인디고를 켈트족과 게르만족의 대청과 분명히 구분할 줄 알았으며[210] 효과가 뛰어난 인도산 염료라는 것도 알고 있었다. 인디고를 칭하는 그리스어 인디콘(indikon)과 라틴어 인디쿰(indicum)도 원산지 인도와 연관되어 나온 것임을 알 수 있다. 그러나 이들은 이 원료가 식물에서 나온 것이라는 사실은 모르고 암석[211]에서 얻어지는 것이라고 믿었으므로, 라피스인디

쿠스(lapis indicus, 인도산 광물이라는 뜻으로 이 명칭은 16세기까지 유지되었다.)라 불렀다. 이러한 믿음은 16세기, 즉 신대륙에서 염료 식물인 인디고를 발견할 당시까지 지속되었는데, 인도산 인디고가 서양으로 들어올 때 잎을 갈아 반죽하여 말린 후에 단단한 돌 모양으로 굳힌 모습을 하고 있었기 때문이었다.

앞에서 13세기부터 청색조의 새로운 유행으로 대청 재배업자들과 대청(염료) 상인들이 엄청난 재산을 벌어들였다고 언급한 바 있다. 이 '금싸라기 같은 청색 염료' 덕분에 여러 대도시(아미앵, 툴루즈, 에르푸르트)뿐 아니라 그 지역 전체(알비, 로라게, 튀링겐, 작센 지방)가 그야말로 '보물 창고 지대(pays de cocagne)'가 되었다.[212] 결국 대청 생산과 대청 염료 교역만으로도 막대한 재산을 벌어들일 수 있었다는 말인데, 가령 툴루즈의 대청 취급 상인 피에르 드베르니는 파비아 전투(이탈리아에서 프랑스 왕 프랑수아 1세와 합스부르크가의 신성 로마 제국 황제 카를 5세가 벌인 전투 ─ 옮긴이)에서 포로가 된 프랑수아 1세를 풀어 주는 대가로 1525년 카를 5세가 요구한 엄청난 석방금에 대한 보증을 설 수 있을 만큼 부자였다.[213]

그러나 이런 호사도 한순간이었다. 중세 말기에 이르자 이 파리를 말려 가루를 낸 다음 딱딱한 돌덩어리 모양으로 만들어져 서양으로 수입되던 '인도산 광물', 즉 인도산 인디고에 눌

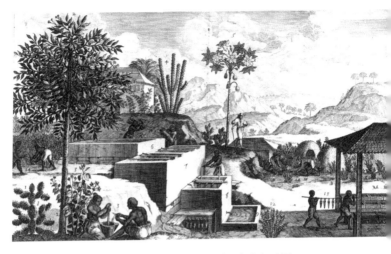

세바스티앙 르클레르, 「서인도 제도의 인디고 염료
생산지(1660-1670년경)」, 테르트르 신부의 저서 『인디고
염료를 만드는 방법』(총 3권)을 위한 판화
1667~1671년, 프랑스 파리, 국립 도서관

인디고를 생산하는 염료 식물 재배와 염료 생산에는
대부분 흑인 노예들의 값싼 노동력이 동원되었다. 그래서
인디고의 원가는 원료가 대양을 건너왔음에도 불구하고
유럽산 대청보다 훨씬 싼 편이었다. 프랑스와 독일에서는
수십 년 동안 대청 염료가 뒤처지지 않도록 엄격한 보호
정책을 실시했다. 그러나 1730년대부터는 대청 염료가
신대륙에서 건너온 인디고에 자리를 내주어야 했으며,
프랑스의 툴루즈나 독일의 에르푸르트 같은 대청 재배
도시들은 파산하게 되었다.

려 대청은 점차 위협받기 시작했다. 동방과의 대규모 무역에 열중하던 이탈리아 상인들은 청색으로 된 옷감과 의상이 귀족들 사이에서 유행하는 것에 편승하여 착색력이 대청보다 열 배나 우수하고 가격은 30~40배 더 비싼 이 외국산 염료 인디고를 서양 사회에 정착시키고자 애썼다. 그러한 흔적들은 12세기 베네치아와 13세기의 런던 그리고 마르세유, 제노바, 브뤼허 등에서 나타난다. 대청 재배업자들과 대청 염료 상인들은 처음엔 인도산 인디고의 수입을 억제할 수 있었다. 그들은 여러 지역의 대청과 대청 염료 생산을 파산으로 몰고 갈 수 있는 인도산 인디고를 사용하는 염색에 대하여 금지령을 내려 줄 것을 시 당국이나 왕에게 촉구하여 허락을 얻어 내기도 했다. 14세기에는 법령이나 규정마다 인디고를 사용한 염색을 금지하고 있는데, 이를 위반할 경우에는 엄중한 형벌에 처한다고 위협하였다.[214] 카탈루냐나 토스카나 지방의 몇몇 도시에서는 견직물 염색에 인디고 사용이 용납되기도 했으나 이것은 일반적인 경우가 아니었다. 하지만 이런 보호 정책도 대청의 가격이 하락하는 것을 막지는 못했는데, 특히 이탈리아나 독일에서 심각했다.[215] 대청을 취급하는 업자들에게 그나마 다행이었던 것은 15세기에 투르크족이 근동 지역과 동지중해 부근까지 영토를 확장하며 점령해 오는 바람에, 인도나 아시아에서 들여오던 수입품들이 서양에 제대로 조달되지 못했다는 점이었다. 이것은 대

청 재배업자들과 대청 염료 상인들에게 약간의 유예 기간을 주었으나 그것도 잠시뿐이었다.

그로부터 몇십 년 후 유럽인들은 신대륙의 열대 지방에서 아시아의 인디고보다 효과가 훨씬 뛰어난 염료를 제공해 주는 다양한 종류의 인디고 염료 식물들을 찾아낸다. 이때부터 통치자들이 엄격한 보호 정책을 썼을 뿐 아니라, 많은 사람들이 이 외국산 인디고에 대해 '해로우며 사기성이 많고, 위조됐으며, 위험한, 지독하고 백성을 괴롭히는 불분명한'[216] 염료라고 부정적으로 표현했음에도 유럽산 대청은 갈수록 힘을 잃었다. 급기야 모든 염료 제조 작업실에서는 신대륙에서 온 인디고를 사용하기에 이르렀다. 이러한 변화에 가장 관심을 보인 나라는 남아메리카에 식민지를 둔 에스파냐였는데, 인디고로 엄청난 부를 축적할 수 있었기 때문이었다. 여러 나라들에서 인디고에 대항할 방책과 대청을 보호하기 위한 대책이 강구되었으나, 이러한 수고는 헛된 것이었다. 그 당시에 벌써 자체적으로 생산하는 대청보다 수입되는 대청에 더 많이 의존하고 있던 이탈리아도 처음에는 수입을 줄였으나 16세기 중반부터는 서인도 제도의 인디고가 제노바 항구를 통해 대량으로 수입되었고, 베네치아는 동인도의 인디고를 대상으로 무역을 재개하였다.[217] 그 이후 16세기 말에는 영국과 네덜란드 연합주가 이들과의 무역에 나섰고, 17세기 중반부터는 이 두 나라의 여러 회사들이 인

두 가지 염료 식물인 인디고와 꼭두서니

『미들턴의 완벽한 지리학 체계(Middleton's Complete
System of Geography)』에서 발췌한 채색 동판화(우측)와
프리드리히 유스틴 베르투흐의 어린이들을 위한
그림책에서 발췌한 판화(아래 그림)
1792년, 독일 바이마르

인디고는 '쪽'이라 불리는 다양한 종류의 초본 식물의
잎에서 얻을 수 있는데 유럽에서는 전혀 생산되지 않는다.
인도산과 중동산은 수풀에서 자라고 높이가 2미터를 넘지
않는다. 신대륙에서 나는 인디고는 좀 더 크고 센 편이다.
주요 색소—유럽의 대청과 같은 성질을 갖고 있으나
성능이 좋고 착색력이 훨씬 강한—는 가장 위쪽 부분의
제일 어린잎에서 채취된다. 이 색소로 견, 모 면직물을
짙고 선명한 파란색으로 염색할 수 있는데, 이 경우 염료가
직물에 잘 스며들도록 해 주는 매염제를 사용하지 않아도
된다. 보통 염색을 하기 위해서는 천을 인디고 염료가
든 통 안에 집어넣었다가 꺼내서 외부 공기에 말리는
것만으로 충분하다.

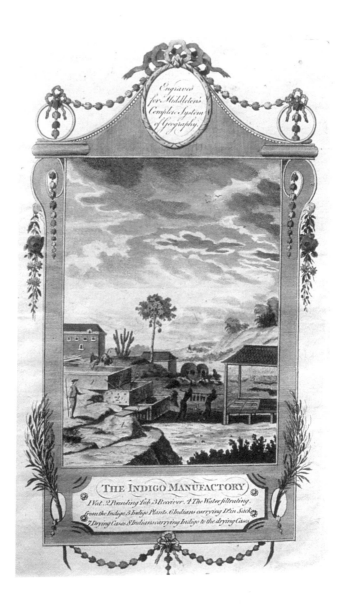

THE INDIGO MANUFACTORY

1 Vat. 2 Pounding Tub. 3 Receiver. 4 The Water filtrating.
from the Indigo 5 Indigo Plants. 6 Indians carrying It in Sacks
7 Drying Cases 8 Indians carrying Indigo to the drying Cases

디고 대량 무역에 열을 올렸다. 중심적인 대청 생산국이었던 프랑스와 독일은 다른 나라보다 더 오랫동안 저항할 수 있었으나 어려움이 없지 않았다.

신대륙(앤틸리스 제도, 멕시코, 안데스 산맥 지역)의 인디고 재배에 노예 노동력을 쓰는 경우가 점점 많아졌다. 그러므로 대양(大洋)을 건너왔더라도 원가가 유럽의 대청 가격보다 덜 비싼 편이었다. 거기다가 가장 보잘것없는 품질의 인디고도 최고 양질의 대청 염료보다 오히려 착색력이 더 강했으므로 더이상 경쟁이 될 수 없었다. 프랑스에서는 인디고를 염료로 사용할 경우에 사형에 처한다는 내용의 왕령이 여러 번에 걸쳐(1609년, 1624년, 1642년) 내려졌다. 이러한 금지령은 17세기 내내 독일의 뉘른베르크와 다른 여러 도시에서도 내려졌다. 그러나 이것 역시 그다지 효과를 보지 못했다. 1672년 프랑스의 콜베르(Jean Baptiste Colbert, 1619~1683, 루이 14세 시대의 재무 장관이자 해군 장관 — 옮긴이)는 아브빌과 스당에 있는 아브라함 반 로베의 모직 제조소에서 인디고를 사용하는 것을 임시적으로 허용해야만 했다. 이것은 대청 산업의 종말을 예고하는 시발점이었다. 아무리 보호 법안을 만들어 금지를 강화해도 인디고는 모든 분야에 침투했다. 약 3세대 후인 1737년에는 법이 현실 상황에 굴복할 수밖에 없었다. 그래서 인디고는 결국 왕국 내의 모든 분야에서 사용 가능하게 되었다. 이리하여 낭트

나 보르도, 마르세유 같은 항구 도시는 부유해진 반면 대청 염료의 중심지였던 툴루즈 같은 도시는 파산하기에 이르렀다. 그리고 그나마 그것으로 생계를 유지하던 랑그도크 지역의 일부 대청 재배인, 노동자, 운반업자, 검열관, 소매상인까지 모두 사라지게 되었다. 이런 현상은 독일에서도 마찬가지여서 에르푸르트나 고타, 그 밖에 튀링겐 지방의 여러 도시들도 인디고 염색이 완전히 허용되자 파산하게 되었다. 독일에서 인디고에 대한 염색 허가는, 프랑스 왕국에서와 마찬가지로 1737년에 내려졌다.[218] 그 이듬해부터 독일에서는 대청 재배가 사라졌고, 대청은 인디고에 자리를 내주었다. 독일 황제 페르디난트 3세가 1654년까지만 해도 '악마의 색(teufelsfarbe)'이라고까지 표현했던 인디고의 사용이 합법화된 것이다.[219]

18세기 후반에는 아메리카와 아시아에서 수입되는 인디고를 사용한 염색이 전 유럽에서 일반화되었다. 이러한 인디고 염색은 매염 작업 없이도 쉽게 염색할 수 있는 면직물을 유행하게 했다. 게다가 인디고로 염색할 경우에는 세탁이나 햇볕에 잘 견디면서도 깊은 청색조를 다양하게 만들어 낼 수 있었다. 어떤 지역에서는 대청 재배가 완전히 사라지지 않고 일부 남기도 했다. 이것은 인디고를 실은 화물의 도착 시간이 항해 조건이나 상황에 따라 달라질 수 있었으므로 수입이 지연되는 경우 혹은 다음 화물을 기다리는 동안에 대체할 수 있는 제품을

괴테가 그린 풍경화
1780년경, 독일 바이마르, 독일 문학·고전 작가 기념 센터

괴테는 색을 상당히 좋아했다. 그는 그 당시의 시인들이나
예술가들의 취향과 비슷하게 파랑과 초록을 특히 선호했다.
이 두 색은 자연의 주조를 이루는 색이었을 뿐만 아니라
독일 낭만주의가 모든 색 중에 최고로 꼽는 색이었다. 특히
청색은 18세기 말부터 독일에서 엄청나게 유행했던 색이다.

마련해 놓기 위해서였다. 프랑스에서는 제1제정 시대에 있었던 영국인들의 대륙 봉쇄 정책 때문에 몇몇 지역에선 대청 산업이 한동안 다시 일어나기도 했다. 그러나 그것도 잠시였을 뿐, 인디고를 대청으로 대체해 보려고 했던 많은 과학자와 기업가 들의 희망은 한순간에 사라지고 말았다.[220]

19세기 말에는 인공 염료를 사용하게 되면서 천연 염료 식물, 특히 인디고의 재배와 무역이 점차로 기울었다. 1878년에 독일 화학자 폰 베이어(A. von Baeyer, 베를린 직업 아카데미의 교사였던 베이어는 1878년에 가장 훌륭한 품질의 순수한 파랑을 합성해 내었으나 그것을 저렴하게 제조하는 방법을 찾아내는 데는 실패했다. ― 옮긴이)가 인디고틴의 화학적 합성 방법을 발견해 내고, 12년 후에는 호이만(Heumann)이 이를 완성했다. 이때부터 바스프(BASF, Badisch Aniline und Soda Fabrik, 1865년 설립된 독일의 화학 제품 및 플라스틱 제조 회사 ― 옮긴이)는 인공 인디고를 대규모로 개발했고, 이로 인해 1차 세계대전 이후에는 인도와 서인도 제도에서의 인디고 염료 식물의 재배가 치명적인 타격을 입어 쇠퇴하였다.

17~18세기에는 염색뿐만 아니라 회화 분야에서도 청색조가 발달한다. 특히 어둡고 진한 계통의 청색이 많이 개발되었는데, 그 톤이 검은색과 거의 구분되지 않을 정도였다. 실제로 화가들은 그동안 진한 청색 계통의 색조나 색의 효과에 변화를 주는 데 어려움을 겪었다. 색의 제조뿐만 아니라 색의 농도를 진하게 만들고 고정시키는 일, 그리고 특히 넓은 면적을 칠하는 데에 많은 어려움이 있었다. 라피스라줄리, 남동석, 산화코발트로는 힘들었고, 대청, 해바라기, 여러 장과(漿果, 수분이 많은 야생의 작고 둥근 열매 — 옮긴이) 종류의 식물성 재료들로는 더더욱 불가능했다. 그러므로 농도가 짙고 광택이 나는 진한 청색은 부분을 강조하거나 세밀한 표현을 하는 데에만 부분적으로 사용할 수 있었다. 인디고를 사용하면 이러한 어려움을 피할 수 있었을 테지만, 앞에서 본 바와 같이 여러 나라에서 인디고의 수입과 사용이 제한되었고 검열 또한 엄격했다. 게다가 많은 화가들이 자존심이나 인식 부족 때문에 염색업자용 재료를 사용하는 것을 아주 싫어했다.[221]

그런데 18세기 전반에 들어오면서 모든 것이 바뀌었다. 1709년 오랫동안 불가능했던 청색과 녹색 계통을 합성한 인조 색상 프러시안블루가 베를린에서 개발된 것이다. 사실 이 색

상은 우연히 만들어졌다. 약품 판매상이자 색상 제조업자였던 디스바흐(Diesbach)라는 사람은 황산철에 연지벌레를 섞어 달인 다음에 잿물을 떨어뜨려 만든, 아주 아름다운 빨간색을 판매하고 있었다. 어느 날 잿물이 모자라자 디스바흐는 별로 정직하지 못한 디펠(Johann Konrad Dippel)이라는 약제사에게서 잿물을 사들였다. 그런데 이 약제사는 자신이 만들어 낸 동물성 기름을 정류하기 위해 이미 사용한 바 있는 불순물이 섞인 탄산칼륨을 그에게 팔았다. 그 결과 디스바흐는 빨간색이 아닌 청색의 고운 침전물을 얻게 되었다. 그는 무슨 영문인지 이해하지 못했으나 디펠은 뛰어난 화학자이자 사업에 눈이 트인 사람이었으므로 이런 발견에서 어떤 이득을 취할 수 있을지 재빨리 눈치챘다. 그는 변질된 잿물(나뭇재에서 얻는 불순 탄산칼륨 — 옮긴이)이 황산철에 작용하여 이 아름다운 파란색이 만들어졌다는 사실을 알아차렸던 것이다. 몇 번의 실험을 거친 후 그는 제조 방법을 개선하여 이 새로운 색상을 '베를린 블루(bleu de Berlin)'라는 이름으로 상품화하였다.[222]

디펠은 10년 이상 자신의 제조 비법을 유지하며 엄청난 재산을 벌어들일 수 있었다. 그러나 1724년 영국의 화학자 우드워드(Woodward)가 이 비밀을 알아냈고, 이 새로운 색상의 성분을 공개했다.[223] 그사이에 '프러시안블루(bleu de Prusse)'로 이름이 바뀐 '베를린 블루'는 이때부터 전 유럽에서 생산되었

외젠 슈브뢸의 색상환, 그의 저서 『색상환을 이용한 산업 미술의 색상과 응용』에 실린 판화

1864년

1860년대에 외젠 슈브뢸에 의해 작성된 색상환은 여러 가지의 색상 체계 중의 하나였다. 그러나 '과학적인' 구성과 그의 유명한 '동시적 대비 현상' 법칙은 1차 세계대전 당시까지 산업 미술 분야뿐만 아니라 예술 분야에도 상당한 영향을 끼쳤다.

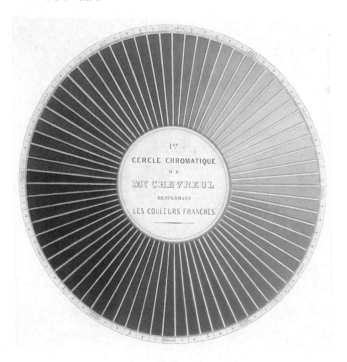

**괴테의 색상 체계, 튀빙겐에서 발간한 괴테의 저서
『색채론』에 실린 채색 판화**

1810년

괴테는 파랑과 노랑을 자신의 색 체계의 중심에 두었다.
괴테는 이 두 가지 색상의 배합을 완전한 조화를 이루는
핵심적인 색으로 보았다. 약한 색인 노랑은 차갑고
수동적인 색이었으며 강한 색인 파랑은 활기차고 명쾌한
색으로 모든 색 중에서 가장 아름답고 역동적인 색으로
표현되었다.

다. 파산한 디펠은 베를린을 떠났고 스칸디나비아로 건너가 스웨덴 왕 프리드리히 1세의 왕실 의사가 되었다. 그 뒤로 더없이 창의성을 발휘한 그는 여러 가지 위험한 약품을 개발하여 스웨덴에서 추방되었고, 덴마크의 감옥에 갇히는 신세가 되었다. 1734년 세상을 떠난 디펠은 능숙하지만 비양심적이고, 모사꾼이자 욕심 많은 화학자로 사람들의 기억 속에 남게 되었다. 한편 세례명조차 알려지지 않았을 정도로 알려진 바가 거의 없는 디스바흐는 거의 2세기 동안 화가들의 팔레트에 변화를 주었던 뜻밖의 색상을 발견한 후 얼마 지나지 않아 사라졌다.

아마 디펠의 나쁜 평판 때문에 생긴 듯한 집요한 소문과는 달리 프러시안블루는 유해한 물질이 아니며, 청산(靑酸, acide prussique)으로 변한다는 말도 사실무근이다. 반면 이 색은 빛과 알칼리에 잘 견디지 못한다. 그래서 도료나 페인트 같은 데는 사용할 수 없지만 착색력이 아주 강하고, 다른 색과 혼합했을 때 훌륭하고 투명한 색조를 만들어 낸다. 18세기 말과 19세기 초의 장식 미술 분야에서는 프러시안블루를 녹색 톤의 벽지 제조에 널리 사용했다. 그 후 인상파 화가들과 묘사 대상을 앞에 놓고 작업하는 모든 화가들은, 불안정하고 번지는 성질이 있음에도 불구하고 이 색상을 숭배하다시피 했다.

18세기 중반부터 과학자들과 염료업자들은 인디고에서 얻어지는 색보다 좀 더 강렬하고 광택이 있는 청색과 녹색을 더

프랑스 대혁명기의 파랑의 유행
장루이 빅토르 비제, 「1794년, 뤽상부르 감옥에 갇힌 남편을 방문한 조제핀」, 말메종과 부아프레오 성

프랑스 혁명이 일어났을 당시 청색은 이미 오래전부터 상류 사회에서 여성들은 물론 남성들도 가장 많이 입는 옷 색깔이었다. 1789~1795년에 일어난 혁명적 사건들과 그 사건들의 기반이 된 사상에 따라 일어난 새로운 유행은 청색의 인기를 퇴보시키기는커녕 오히려 청색의 절대적 위치를 확실히 굳히면서 '프랑스를 상징하는 세 가지 색' 중에서 가장 합의를 이룬 색임을 더욱 부각시켰다. 한편 총재 정부부터 시작해서 통령 정부와 제1제정 시대를 거치면서 검은색, 흰색, 초록색이 인기를 얻은 반면 청색 계통의 유행은 약간 주춤했다. 그러나 청색이 빛을 잃었던 기간은 잠시뿐이었다.

싼값에 생산해 내기 위해서 이 새로운 '베를린 블루'의 제조 기술을 활용해 보려고 애썼다. 여러 회사와 학회에서 이런 목적으로 콩쿠르를 개최했으나 그 결과는 오랫동안 실망스러운 것들뿐이었다.[224] 그리하여 1750년대에 개발된 색이 '막케르 (macquer) 청색'과 '코데러(köderer) 녹색'인데, 이들은 색상이 뛰어나긴 했지만 천 위에 착색시키기가 어렵고 빛이나 세제에 견디지 못하는 단점을 지니고 있었다.[225] 그 밖에도 제정 시대의 '레몽(raymond) 청색'이 있다.[226] 이 색상은 좀 더 오래갈 수 있어서(특히 견직물에서) 한동안 상품화되기도 했으나 19세기 중반에 사라지고 말았다. 그것은 인디고의 염색이 완벽해지고 특히 아닐린(aniline, 독특한 냄새가 나는 무색의 액체로, 빛이나 공기를 쐬면 붉은 갈색으로 변하며 합성 물감, 의약품, 화학 약품 따위의 원료로 쓰인다. — 옮긴이)을 바탕으로 한 새로운 합성 염료가 등장했기 때문이었다.

낭만주의의 청색: 베르테르의 옷에서부터 '블루스' 리듬까지

18세기에 들어서 염색에서나 회화에서도 청색의 새로운 색조가 유행함에 따라 유럽 전역, 특히 독일, 영국, 프랑스에서 청색이 가장 사랑받는 색으로서 확고히 자리 잡게 되었다. 1740

넌부터 이 세 나라에서 유행한 의상을 보면 특히 궁정이나 도시에서 회색, 검은색과 더불어 청색이 가장 빈번하게 입히는 색깔 중의 하나로 자리를 굳혔다는 사실을 알 수 있다. 청색의 이러한 새로운 인기는 염색업자들이 인디고를 마음대로 사용할 수 있게 된 것과 무관하지 않다. 18세기가 될 때까지 사회의 상류층 사람들이 하늘색이나 엷은 청색(bleu clair, 엷은 푸른빛을 말한다. ─옮긴이)의 의상을 착용하는 일이 드물었다. 이런 색의 옷들은 섬유에 제대로 스며들지 않는 보잘것없는 품질의 대청을 써서 수공으로 염색한 농부들의 옷이자 세탁과 햇볕으로 변색된 의복이었다. 이 색은 연한 청색이었지만 칙칙하고 회색빛이 도는 청색이었다.[227] 귀족이나 부유한 사람 들이 청색 옷차림을 할 때는(이들은 13세기부터 청색 의상을 자주 입기 시작했다.) 진하고 선명하며 어두운 청색의 옷을 입었다. 그런데 18세기 초 궁정에서는 점차적으로 새로운 유행이 돌기 시작했다. 연한 파란색, 때로는 아주 연한 색조를 띠는 파란색이 유행했는데, 먼저 여성들 사이에서 유행하다가 나중에는 남성들도 즐겨 입었다. 18세기 중반이 지나자 이 유행은 귀족층과 부유한 부르주아 계급 전체로 퍼지게 되었다. 그리고 몇몇 나라(독일, 스웨덴)에서는 이러한 유행이 지속적으로 자리를 잡더니 19세기 초까지 이어지기도 했다.

의상에서의 이러한 유행은 이전의 관습과 전혀 다른 것이

다니엘 호도비에키, 「베르테르」(에칭)
1776년

어떤 책이나 예술 작품 또는 어떤 사건도 1774년
발표된 괴테의 『젊은 베르테르의 슬픔』만큼 의상에
많은 영향을 미친 것은 없을 터다. 10여 년에 걸쳐
전 유럽의 젊은이들은 노란색 짧은 바지와 함께 저
유명한 청색 연미복을 즐겨 입었다. 이 복장은 주인공이
로테를 처음 만났을 때 입었던 것이다. 이것은 수많은
그림에서 재현되었는데, 어떤 화가들은 옷 색깔을 거꾸로
생각하여 이 그림에서 보이는 바와 같이 베르테르가
노란색 연미복에 파란색 짧은 바지를 입고 있는 모습으로
그리기도 했다.

었다. 게다가 여러 언어에서 청색에 대한 어휘가 많이 생겨났으므로, 사실상 의상의 유행은 다른 것을 밀어내고 자리를 잡으면서 과장된 부분이 없지 않다. 엷은 청색 계통의 색조를 지칭하는 어휘는 오랫동안 비교적 부족한 편이었는데, 18세기 중반부터 놀라울 정도로 많이 늘어나고 다양화되었다. 이러한 현상은 어휘 사전이나 백과사전 그리고 염색 교본 등에 잘 나타난다.[228] 예컨대 1765년경 프랑스어에는 염색공들이 만들어 낸 청색 색조들을 지칭하는 일상적인 단어가 스물네 가지나 있었다.(불과 1세기 전에는 열세 가지밖에 없었다.) 이 스물네 가지 단어 중에 열여섯 개가 엷은 청색을 칭하는 것이었다.[229] 18세기 프랑스어에서 몇몇 단어는 아예 의미까지 바뀌었는데, 한 예로 고대와 중세의 프랑스어로서 비교적 광택이 없고 어두운 청색을 가리키던 '페르(pers)'라는 단어가 이때부터 좀 더 연하고 회색이나 보랏빛을 띠는 더 윤기 있는 색을 나타내게 되었다.[230]

계몽주의 시대와 낭만주의 초기의 문학은 이러한 청색 톤의 새로운 유행을 잘 반영하고 있다. 그중 가장 훌륭한 예는 1774년 라이프치히에서 발행된 서한체 소설 『젊은 베르테르의 슬픔』에서 괴테가 묘사하는, 저 유명한 베르테르의 파란색과 노란색 복장이다.

"내가 로테와 처음으로 춤을 추었을 때 입었던 간소한 청색 연미복을 버리기로 결심하기까지는 많이 고통스러웠습니다. 하지만 나중에 보니 너무 낡았더군요. 그래서 그날 내가 입었던 그대로의 조끼, 노란색 짧은 바지와 함께 전에 입었던 것과 똑같은(청색) 연미복을 한 벌 만들게 했습니다."[231]

이 소설의 대대적인 성공과 이에 따라 생겨난 '베르테르 붐 (wertheromania)'은 전 유럽에 베르테르식 청색 의상을 유행하게 했다. 1780년대까지 많은 젊은이들이, 사랑에 빠져 절망에 허덕이는 주인공 베르테르를 흉내 내어 파란색 연미복이나 예복을 노란색 조끼 혹은 짧은 바지와 맞춰 입었다. 또 매듭과 분홍색 리본들로 장식한 흰색과 파란색의 로테식 드레스까지 생겨났다.[232] 역사가는 여기서 중세부터 20세기까지 사회와 문학 간에 존재해 온 교류 관계의 훌륭한 예를 찾을 수 있다. 물론 1770년 전후로 독일에서 청색이 유행하고 있었으므로 괴테는 자신의 주인공에게 청색 옷을 입힌 것뿐이었다. 그러나 괴테의 소설 자체가 이러한 유행을 부채질하여 전 유럽에 퍼뜨렸고, 나중에는 의상 분야뿐 아니라 구체적인 형상을 표현하는 모든 예술 분야(회화, 판화, 도자기)로까지 확산시킨 면도 없지 않았다. 이로써 상상적인 것과 문학은 전적으로 사회 현실의

베르테르의 복장, 채색된 엽서

1905년경

베르테르의 청색 연미복은 낭만주의의 전형적인 색깔로
꼽혔다. 낭만주의 사조가 막을 내린 지 한참이 지난
후에도 파란색, 특히 엷은 청색 혹은 회청색 계통은 여전히
우수와 고뇌의 색으로 남게 되었다. 사실 이 색은 중세
상징체계에서도 같은 역할을 했고, 오늘날까지도 블루스의
리듬 속에서 그 역할을 계속하고 있다.

일부를 이룬다는 사실이 다시 한 번 입증된 셈이다.

괴테와 청색의 관계는 단지 『젊은 베르테르의 슬픔』에만 국한되지 않는다. 청색은 괴테가 젊었을 때 쓴 시에 자주 등장할 뿐 아니라 그의 색상 이론에서도 중심을 이루는 색이다. 사실 아주 일찍부터 괴테는 색에 대하여, 그리고 예술가들과 학자들이 남긴 색에 관한 저서에 많은 관심을 가지고 있었다. 그러나 그가 색에 대한 완전한 개론을 쓰기로 계획을 세운 때는 1788년, 그가 이탈리아 여행에서 돌아왔을 무렵부터였다. 그는 예술가나 시인의 작품으로서가 아니라 진짜 과학적인 개론을 쓰고자 했던 것이다. 당시 그는 이미 직감적으로 '뉴턴의 이론이 틀렸다고 확신'하고 있었다. 실제로 괴테는 색이 살아 움직이는 인간에게 나타나는 고유한 현상이며, 결코 수학적인 공식으로 귀결될 수 없다고 생각했다. 괴테는 뉴턴의 이론을 지지한 학자들에 반대하면서 인간을 색의 문제로 다시 끌어들였던, 그리고 "아무도 볼 수 없는 색은 존재하지 않는 색"이라고 감히 단언했던 최초의 사람이다.[233]

괴테의 『색채론(Zur Farbenlehre)』은 1810년 튀빙겐에서 발간되었다. 그는 1832년 죽는 순간까지 이 책의 내용을 보충하고 수정했다. 이 저서의 학술적인 부분에서 가장 고유한 장(章)은 아마도 '생리(학)적인' 색을 다룬 부분일 터다. 여기서 작가는 색 인식의 주관성과 문화적인 성격을 힘주어 강조하는데 이

것은 그 당시로서는 거의 혁신적인 생각이었다. 반면에 색의 물리학과 화학에 관한 그의 이론은 당대의 지식 수준에 비해 미약하고 부족한 부분이 많았다. 당시의 많은 과학자나 철학자 들은 괴테의 이러한 시도를 신랄하게 비판하거나 멸시하는 태도로 무시했다.[234] 그것은 결국 책의 성공에 좋은 영향을 미치지 않았다. 이런 대우엔 부당한 면도 없지 않았으나, 부분적으로는 괴테 자신에게도 책임이 있었다. 괴테는 색이 항상 아주 강한 인류학적 의미를 가진다는 사실을 감지한 시인으로서 자신의 천재적 직감을 설명하려 했다기보다는, 학자적인 입장에서 이 주제를 다루고 또 학자로서 인정받기를 원했던 것이다.[235]

괴테의 『색채론』은 우리가 관심을 가지는 주제와 관련해서 매우 훌륭한 자료를 제공한다. 괴테는 청색과 노란색을 자기가 세운 체계의 핵심적인 두 축으로 삼으면서 청색에 많은 중요성을 부여했기 때문이다. 그는 이 두 색의 배합(또는 융합)이 절대적인 조화를 이룬다고 보았다. 그러나 상징적 관점에서 노란색이 부정적인 극점(수동적이고 연약하며 차가운 느낌의 색)인 반면, 파란색은 긍정적인 극점(능동적이고 따뜻하며 밝은 느낌의 색)이라고 보았다.[236] 여기서도 괴테가 전적으로 자기 시대에 속한 사람임을 알 수 있다. 그의 개인적인 색상 취향은 빨간색과 멀었고 파란색과 초록색 계통으로 기울어 있었다. 의상에서는 주로 청색을, 벽지나 가구에서는 주로 녹색을 선호했던 것이다. 그는 자

연 속에서 이 두 색깔이 자주 조화를 이룬다는 사실을 상기시켰으며, 또 인간은 항상 자연의 색을 모방하도록 노력해야 한다고 했다.[237]

이런 관점은 완전히 독창적인 것은 아니었고, 무엇보다 색의 상징성에 특별한 관심을 두는 낭만주의적 감성의 표현이었다. 그러나 문학 작품에서는 거의 새로운 일이었다. 물론 초기 낭만주의가 탄생하기 이전의 문학에서 색에 대한 묘사가 전혀 없었던 것은 아니지만 그래도 비교적 드문 편이었다. 그런데 1780년대부터는 이러한 색에 대한 묘사가 오히려 넘쳐 났다. 작가나 시인 들이 묘사한 색들 중에서 색상의 범위나 여러 가지 미덕에서 모든 색을 압도한 색이 있었으니, 바로 청색이었다. 낭만주의는 청색을 거의 숭배하다시피 했다. 특히 독일의 낭만주의가 그랬다. 이에 대한 대표적인 혹은 선구적인 작품은 노발리스(Novalis, 1772~1801, 초기 낭만주의를 대표하는 인물로 신비나 꿈, 죽음 등의 초자연적인 세계를 그렸다. ── 옮긴이)의 미완성 소설 『하인리히 폰 오프터딩엔(Heinrich von Ofterdingen)』(일명 『푸른 꽃』)이다. 이 책은 1802년, 작가 사후에 그의 가장 친한 친구인 티크(Ludwig Tieck, 1773~1853, 독일의 작가이자 비평가)에 의해 출간되었다. 이 소설은 중세의 한 음유 시인이 꿈에서 본 작은 푸른 꽃을 찾아 떠나는 이야기를 담고 있는데, 여기서 꽃은 순수한 시와 이상적인 세계를 상징한다. '푸른 꽃'

은 소설보다 그 자체로서 훨씬 더 엄청난 성공을 거두었다. 베르테르의 청색 연미복과 더불어 이 꽃은 독일 낭만주의의 상징이 되었다.[238]

노발리스의 작품 속에 등장하는 작은 꽃과 그것의 색깔인 청색은 이를 모방한 독일 밖의 많은 시인들의 입을 통해 유럽의 모든 언어로 읊어졌으므로 낭만주의의 상징이라 해도 과언이 아니다.[239] 온 사방에서 청색을 시적 아름다움으로 장식했다. 청색은 또다시 사랑의 색, 우수와 꿈의 색이 되었다. 물론 재치 문답이나 운율 놀이에 사용되었던 중세의 시에서도 청색은 거의 앙콜리(ancolie, 파란색의 꽃)와 멜랑콜리(mélancolie, 우수)의 의미로 쓰였다.[240] 게다가 낭만주의 시대에 시인들이 노래한 청색은 일상 표현이나 속담에 나오는 파란색의 의미와 일맥상통하는 것이었다. 이를테면 이미 아주 오래전부터 일반적인 표현이나 속담에서 공상적인 이야기나 요정 이야기는 '파란색 이야기(contes bleus)'라 불렸으며, 희귀하고 도달할 수 없는 이상적인 존재를 '파랑새(oiseau bleu)'로 표현하곤 했다.[241]

이렇듯 낭만적이고 우수에 찬 파란색은 수십 년 동안 순수한 시와 무한한 꿈을 상징하는 색으로 여겨졌으나, 그 뒤에는 의미가 약간 변질되었다. 독일어에서 '도취한'의 뜻을 지닌 '블라우 자인(blau sein)'이라는 표현에 변질된 의미가 남아 있다. 여기서 파란색은 지나치게 술을 많이 마신 사람의 흐리멍덩한

정신이나 무감각해진 상태를 나타낸다. 반면 프랑스어와 이탈리아어에서는 같은 의미를 표현하는 데 회색과 검은색을 사용했다. 마찬가지로 영국과 미국에서는 'the blue hour(파란 시간)'라는 표현을 쓴다. 이 말은 남자들이(가끔은 여자들도) 오후가 끝날 무렵 하루 일을 마치고 퇴근하는 시간에 집으로 돌아가는 대신, 술집에 들러 한 시간 정도 술을 마시면서 근심거리를 잊기 위해 보내는 시간을 뜻한다. 술과 청색의 이러한 관계는 중세 전통에서도 이미 존재하고 있었다. 즉 염색업자들이 사용했던 염색 제조법 교본들을 보면, 대청으로 염색할 경우 아주 거나하게 술 취한 남자의 오줌을 매염제로 쓰면 천에 염료가 더 잘 스며들 수 있다고 설명하고 있다.[242]

마지막으로, 특히 독일 낭만주의의 파란색은 아프리카풍 미국 음악 양식인 '블루스(the blues)'와 연관 지을 수 있을 것이다. 우수에 찬 영혼의 상태를 표현하는, 네 박자의 느린 리듬이 특징인 블루스는 1870년대를 전후로 서민 계층에서 탄생한 것으로 보인다.[243] 다른 나라에서도 그대로 받아들여 사용하는 미국식 영어 단어인 '블루스'는 '블루 데빌(blue devils, 푸른 악마들)'을 줄인 것이다. '푸른 악마'란 우울함, 향수병, 울적함 등을 나타낸다. 프랑스어로는 이 모든 상태를 '검은 생각들(idées noires)'이라는 말로 표현한다. 블루스가 내포하고 있는 의미는 영어 표현 'to be blue'나 'in the blue'에도 반

영되었다. 이에 상응하는 독일어 표현으로는 'alles schwarz sehen(모든 것을 검게 보다.)'가 있고 이탈리아어로는 'vedere tutto nero(모든 것을 검게 보다.)'이며 프랑스어로는 'broyer du noir(검은 슬픔에 빠져들다.)'라는 말이 있다.

프랑스를 상징하는 청색: 문장에서 휘장까지

18세기 말, 전 유럽에서 낭만적이고 우수에 차거나 몽상적인 청색만 나타난 것은 아니다. 국가, 군대, 정치적 경향을 상징하는 청색도 탄생했다. 이러한 의미를 지닌 새로운 청색이 탄생한 곳은 프랑스였으며, 청색의 새로운 세 가지 의미를 거의 2세기가량 간직해 온 곳도 프랑스였다.

사실 청색은 수세기를 내려오는 동안 프랑스를 상징하는 색이 되었다. 오늘날 프랑스의 모든 국가 대표 스포츠 팀들이 국제 경기에서 파란색 복장을 하는 것뿐만 아니라 스포츠와 전혀 상관없는 분야에서도 프랑스는 청색과 상징적으로 연관되어 있으며(물론 프랑스만이 국가 대표 선수들의 유니폼에 청색을 사용하는 것은 아니다.)[244] 프랑스 국내에서보다 오히려 외국에서 더욱 그렇게 인식되고 있다.

'청색의 프랑스(France bleue)'는 역사적으로 깊은 뿌리를

외스타슈 르 쉬외르, 「자유의 나무를 심는 장면」
1790년, 프랑스 파리, 카르나발레 박물관

바스티유 감옥이 함락된 이후부터 애국의 상징이자
새로운 사상에 동의를 표하는 프랑스 삼색휘장은 폭발적인
인기를 얻었다. 1789년 여름과 가을에는 어디서든지 이
삼색휘장을 볼 수 있었다. 파랑, 하양, 빨강의 3색은 혁명을
지지하는 애국 시민들이 착용하거나 사용했던 목도리,
허리띠, 넥타이, 옷, 기장, 깃발 등에까지 확산되기에 이른다.
1790년 6월 10일 제헌 의회는 이 삼색휘장을 "국가를
상징하는" 것으로 선포했고, 그로부터 몇 주 후 연맹제
축제 때에는 샹드마르스 광장이 온통 파랑, 하양, 빨강으로
뒤덮이게 되었다. 이때부터 이 색깔들은 '국가를 상징하는
3색'이 된다.

가지고 있다. 우선 삼색기의 역사를 들 수 있다. 여기서 파란색은 깃대에 가장 가까이 위치한 색으로서 가장 중요하게 인식되었다. 더구나 바람이 전혀 불지 않아 깃발이 처져 있을 때는 파란색만 보인다. 물론 흰색과 빨간색도 국기 안에 들어 있지만 프랑스 혁명기에 탄생한 청색이야말로 프랑스라는 나라를 가장 잘 대표하는 색인 듯싶다. 오늘날 흰색과 빨간색은 보다 더 급진적인 여론이나 사상을 상기시키는 반면, 파란색은 합의된 무언가를 나타낸다. 또한 삼색기의 파랑은 빨강, 하양과는 달리 역사가 훨씬 오래된 청색, 즉 12세기에 나타난 '청색 바탕에 금색 백합꽃들이 점점이 흩어져 있는' 왕의 문장에서 볼 수 있었던 청색과 어떤 연관성을 가지고 있는 것 같다. 왜냐하면 왕의 문장에 나타나는 이 청색은 13세기부터 군주의 색이었고, 중세 말부터는 정치 체계나 정부를 상징하다가 근대에 들어오면서 국가를 상징하는 색이 되었기 때문이다. 프랑스를 상징하는 청색에는, 영국을 상징하는 적색이 연속성을 갖는 것처럼 수세기에 걸쳐 내려오는 어떤 연속성이 내재되어 있다. 대혁명 이전에도 청색은 프랑스의 색이었다. 그러나 그때까지는 국가를 의미한다기보다는 왕이나 정치 체계를 상징하는 색으로서의 성격이 더 강했다. 결국 파란색을, 완전히 국가를 상징하는 색으로 만든 것은 프랑스 혁명이었다. 여기서 어떤 변화가 있었는지 알아보는 것은 중요하므로 먼저 삼색휘장(cocarde)과

삼색기(drapeau tricolore)의 탄생에 대해서 자세히 살펴보겠다.[245]

코카르드(cocarde, 휘장)는 기묘한 단어다. 이 말은 처음에 (16~17세기) 머리나 수탉의 볏 모양을 한 머리쓰개나 모자를 가리키는 말이었다. 그러다가 일종의 환유에 의해 18세기에는 모자나 머리덮개, 옷, 더 나아가서 물건에도 많이 쓰이면서 배지나 장식품을 가리키는 말이 되었다. 사실 휘장은 혁명 이전에 이미 사용되었다. 루이 15세와 16세 치하에서는 휘장들이 천, 펠트, 종이 등으로 만들어졌고 동그란 모양이나 매듭 모양이었는데, 여기에 리본이나 장식 술 등을 덧붙이는 경우도 있었고 그렇지 않은 경우도 있었다. 이 휘장들은 대부분의 경우에 순전히 장식용으로 쓰였으나 경우에 따라 어떤 입장을 표시하거나 어떤 당 또는 기관에 소속되어 있음을 강조할 때, 혹은 어떤 사람이나 가문, 왕조 등에 충성심을 드러내기 위해 쓰이기도 했다. 특히 군인들에게는 휘장이 복무하는 부대(본대), 나아가 군대(연대)를 표시할 수 있는 좋은 수단이었기 때문에 많이 사용되었다. 군인들의 휘장을 좋아하던 시민들이 휘장을 받아들여 모방하고 변형시켰다. 나중에는 여자들까지도 사용하게 됐는데, 모자뿐만 아니라 드레스, 이런저런 의상의 액세서리에도 달았다.

말하자면 적어도 군인들이나 상류 사회에서는 혁명 직전

에콜프랑세즈 제작, 「1789년 10월 5일」

18세기, 루브르 박물관

한동안 목도리나 장식용 띠 혹은 기장이나 휘장에
쓰이는 3색의 순서가 정착되지 않았으므로 1794년까지는
파랑이 중간에 오는가 하면 때로는 바깥쪽에 배치되기도
했다. 이런 현상은 건물 장식용 깃발이나 삼색기에서도
마찬가지여서 파랑이 깃대 안쪽에 오기도 하고 가끔은
반대로 빨강이 깃대 쪽에 오고 파랑은 국기 바깥쪽에서
휘날리기도 했다.

에도 휘장을 많이 사용하였다. 그러므로 1789년 6월과 7월 사이에 이러한 휘장들이 별다른 거부감 없이 맹렬하게 번져 나갈 수 있었던 것이다. 이것은 새로운 사상에 동조하거나 반대하는 입장, 왕이나 왕비 또는 왕가에 대한 지지, 아니면 이런저런 모임이나 단체 또는 사상 운동 등에 동참하고 있다는 것 등을 표명하는 데 사용되었다. 어떤 이들은 위대한 인물이나 공동체 또는 기관의 상징(표시), 문장, 가문 등을 그대로 본떠 사용했다. 몇 가지 예를 들어 보면, 왕의 색은 흰색이었고 오스트리아 왕가의 색은 검정이었으며 아르투아 백작(후에 샤를 10세가 된다. ― 옮긴이)과 네케르(Necker, 1732~1804)는 초록, 파리 시민군의 색은 파랑과 빨강, 라파예트(Lafayette, 1757~1834, 프랑스의 귀족으로 미국 독립 전쟁 때 영국에 대항해 식민지 아메리카 편에서 싸웠다. ― 옮긴이)가 속해 있던 프랑스군 킨킨나투스(Cincinnatus, 신생 국가 미국의 독립과 자유를 위해 투쟁한 장교들로 구성된 프랑스 군단)의 색은 하양과 파랑이었다. 색의 상징성은 바스티유 감옥이 함락되기 이전에 이미 온 누리에 가득 퍼져 있었던 것이다.

1789년 7월 12일 네케르가 해임되자 무명의 젊은 변호사 카미유 데물랭은 팔레 루아얄 궁의 정원에서 장차 아주 유명해진 두 차례의 연설을 했는데, 이 연설은 엄청난 반향을 불러일으켰다. 두 번째 연설의 마지막 부분에서 그는 혁명을 지지

하는 시민들에게 '귀족들의 음모'에 대항하여 무기를 들고 투쟁할 것과 그 확인 신호로 휘장을 달 것을 권유했다. 그리고 그가 군중에게 색깔을 선택하라고 하자 "희망의 상징인 초록색으로 합시다!"라는 대답이 나왔다. 그러자 데물랭은 그 즉시 가장 가까이에 있던 나무에서 잎사귀 한 장을 따서 자신의 모자에 꽂았다. 군중도 그를 따라 했다. 이런 일이 있은 후 저녁나절이 되자 모자에 달 수 있는 초록 리본들이 만들어졌고, 이것은 반란을 일으킬 준비가 된 제3신분(평민층)의 상징이 되었다. 그러나 이튿날 사람들은 자유의 색으로 통하는 초록색이, 그들 자신이 증오하는 왕자 아르투아 백작을 상징하는 색이기도 하다는 사실을 알아차린다. 실망감, 망설임, 그래도 유지하자는 주장, 바꾸자는 주장 등이 혼란스럽게 제기되었다. 7월 14일, 바스티유 감옥이 파리의 성난 군중에 의해 함락되었을 때 대부분의 사람들은 휘장을 달지 않은 채였고, 개중에 휘장을 한 사람들은 초록, 파랑, 빨강, 흰색과 빨강, 파랑과 흰색 등 갖가지 색의 휘장을 달고 있었다.

그러므로 몇몇 사람들이 주장하는 바와는 달리, 1789년 7월 14일에는 삼색휘장이 아직 존재하지 않았음을 알 수 있다. 당시 사람들의 숱한 증언들이 기록으로 남아 있지만 서로 모순된 것들이 많아서 상황을 정확하게 알 수는 없다. 아무튼 삼색휘장은 7월 14일 이후(그다음 날일 수도 있다.)에 생겨났다. 라

최초의 영국 국기를 창안하기 위한 초안들

1604년경, 스코틀랜드 에든버러, 국립 도서관

프랑스 국기와 마찬가지로 영국 국기도 세 가지 색으로
이루어져 있다. 그러나 영국 국기는 역사적으로 훨씬
오래되었다. 영국 국기의 탄생은 스코틀랜드 왕 제임스 6세가
동시에 잉글랜드 왕 제임스 1세를 겸하면서 두 왕국을
통일했던 17세기 초까지 거슬러 올라간다. 이를 계기로
스코틀랜드의 국기(청색 바탕에 백색 X형 문장)와 잉글랜드
국기(백색 바탕에 적색 십자형)가 합쳐지면서 몇 가지 안이
시도된 끝에 1606년 마침내 저 유명한 현재의 영국 국기
'유니언잭'의 시조가 만들어진 것이다. 여기에 아일랜드의
적색 X형 문장이 덧붙여진 것은 1801년 때의 일이다.

파예트 장군은 자신의 회고록에서, 1789년 7월 17일 파리 시청 앞에서 왕의 상징인 흰색 휘장과 나흘 전 파리의 질서를 확립하기 위해 창설된 파리 국민 방위대의 상징색인 파랑, 빨강을 하나의 삼색기로 합하게 한 것은 바로 자신이라고 주장했다. 그러나 이러한 그의 증언은 완전히 믿을 수 있는 것은 아니다.[246] 게다가 당시 파리 시장이었던 바이이(Bailly)도 삼색휘장의 기원에 대해 같은 주장을 하고 있다.[247] 1789년 7월 17일의 상황에 대해 또 다른 증언을 하는 이들의 주장에 따르면, 왕이 자기가 이미 착용하고 있던 흰색 휘장 위에 화해의 표시로 시청에서 건네준 파란색과 빨간색 리본을 스스로 달았다고 한다. 그러나 7월 17일에 루이 16세가 왕이 지닌 군사적 권위의 상징이자 군 지휘권의 표시였던 흰색 휘장을 공공연히 달고 시청에 나타났다는 것은 가능성이 희박한 사실이다. 그것은 혁명에 대한 도전으로 여겨질 수도 있었기 때문이다.[248] 하지만 부인할 수 없는 한 가지 사실은, 바스티유 감옥이 함락되었던 그주에 최초의 삼색휘장이 등장했다는 점이다. 관례에 따라 흰색을 중앙에 놓기는 했으나 이 3색의 순서는 오랫동안 결정되지 못했다.

3색의 의미에 관한 글들은 수없이 쏟아져 나왔다. 1789년 초여름, 흰색은 확실히 왕의 색깔이자 왕의 깃발과 휘장에 쓰이던 색이었지만, 파랑과 빨강의 배합은 파리 시를 상징하는

것으로서의 지위를 겨우 유지하는 정도였다. 그리고 파리와 시의 고위 관직을 상징할 때 빨강과 황갈색(갈색-진홍)이 빨강과 파랑의 배합보다 더 자주 사용되었던 것도 사실이다.

삼색휘장이 1789년 7월 15~17일 이전에는 아직 존재하지 않았던 것은 사실이다. 그러나 빨강, 파랑, 하양의 3색 배합은 여러 소재, 특히 옷감에서는 적어도 10여 년 전부터 유행하던 배합이었다. 사실 이 세 가지 색깔은 미국 혁명(물론 프랑스도 이 나라의 자유를 위해 투쟁하였다.)의 색깔이자 신생 국가인 미국 국기의 색깔이었다. 1770년대 말부터 프랑스 및 유럽의 여러 나라에서는 가까이에서든 혹은 멀리서든 자유를 쟁취하려는 움직임에 동의하는 모든 이들이 이 3색을 드러내고 표시하는 것을 좋아했다. 이 세 가지 색깔은 의상에서 아주 널리 유행했는데, 이러한 현상은 궁정에서도 예외가 아니었다.[249]

3색으로 된 옷감의 유행에는 미국 혁명의 역할이 지대했다. 그렇다면 1774~1775년부터 식민지 아메리카 대륙의 반란군들이 왜 하필이면 독립을 쟁취하기 위해 대항하여 싸우던 영국 왕권의 상징색과 같은 색(색의 배열만 달랐다.)의 국기, 즉 파랑, 하양, 빨강으로 된 국기를 들고 투쟁했을까. 그들 스스로가 적대시하는 영국인들의 국기와 같은 색깔을 택하고 다른 형상과 다른 의미를 붙인 것은 아마 일종의 '반기(反旗, contre-drapeau)'를 보여 주기 위해서였을 것이다. 그러므로 만약 영국

국기가 청색, 백색, 적색이 아니었다면 미국 혁명 국기도 이러한 색이 아니었을 것이고, 프랑스 혁명은 물론이고 프랑스의 제정이나 공화정 시대에도 삼색을 사용하지 않았을 거라고 생각해 볼 수 있다. 유명한 영국 국기 유니언잭(Union Jack)은 17세기 초부터 청색, 백색, 적색이었다. 더 정확하게 말하자면, 1603년 스코틀랜드의 왕인 제임스 6세가 영국 왕을 겸하면서 두 왕국이 통일되었던 당시부터였다. 그는 청색 바탕에 백색 문장이 있는 스코틀랜드의 국기와 백색 바탕에 적색 십자 문양이 있는 영국 국기를 통합했다. 그러므로 만약 17세기 초에 제임스 6세가 영국 국왕에 오르지 않았다면, 2세기 후에 탄생한 프랑스 국기도 청색, 백색, 적색이 아니었을지도 모른다.[250]

프랑스를 상징하는 청색: 휘장에서 국기까지

이제 바스티유 감옥이 함락된 이후, 열렬한 애국 정신의 상징인 삼색휘장이 놀라운 성공을 거뒀던 1789년 여름으로 되돌아가 보자. 어디에서나 삼색휘장을 볼 수 있었고, 이 3색은 목도리와 허리띠, 의복, 배지 그리고 혁명을 지지하는 시민들이 들었던 깃발에 이르기까지 영향을 미치지 않은 부분이 없을 정도였다. 1790년 제헌 의회는 삼색휘장을 "국가를 상징하

는" 것이라고 선포했고 그로부터 몇 주 후 연맹제(1790년 7월 14
일의 연맹제에서 '프랑스 국민의 통합'은 절정에 달했는데, 30만 명이
지켜보는 가운데 탈레랑은 샹드마르스 광장의 조국의 제단에서 장엄
한 미사를 올렸다. 라파예트는 모든 연맹제 참석자의 이름으로 '자유
와 헌장 그리고 법의 옹호를 위해 프랑스 인민 스스로를 단결시키고
그들을 국왕에 결속시킬' 것을 선언했고, 루이 16세도 국민과 법에
충실할 것을 맹세했다. ― 옮긴이) 때는 샹드마르스 광장이 온통
파랑, 하양, 빨강의 세 가지 색으로 뒤덮였다. 이제 이 색깔들은
"국가를 대표하는 3색"이 되었다.

그런데 이 휘장은 몇 개월이 지나면서 점점 정치적인 의
미를 갖게 되었다. 반혁명파들은 왕을 상징하는 흰색 휘장으
로 삼색에 맞섰고, '자유의 나무' 꼭대기에 흰색 휘장을 달았
다. 이렇게 되자 1792년 7월 8일 입법 의회는 모든 남자들이 삼
색휘장을 다는 것을 의무화한다고 공포했다. 이후 국민 공회는
1793년 9월 21일에 여자들에게도 같은 법령을 적용한다고 밝
혔다. 휘장을 착용하지 않은 상태에서 잡히면 최소 8일 동안
감옥에 갇히게 된다. 심한 경우, 누구든지 휘장을 찢다가 들키
면 즉각 총살형에 처해질 수 있었다. 그러나 이러한 상태는 오
래가지 못했다. 로베스피에르가 축출되고 총재 정부가 들어서
자 공연을 보러 들어갈 때를 제외하고는 휘장을 달지 않고 다
닐 수도 있게 되었다. 통령 정부 시대에는 군인들만 계속해서

국민 방위대

프랑스 비지유, 프랑스 혁명 기념 박물관

라파예트(1834년 사망) 장군은 자신의 회고록에서 1789년
7월 17일 파리 시청 앞에서 자신이 왕의 상징인 흰색
휘장과 그날로부터 나흘 전에 파리의 질서를 확립하기
위해 창설된 파리 국민 방위대의 상징색인 파랑, 빨강을
하나의 삼색기로 합쳤다고 주장했다. 그러나 이러한 그의
발언을 전적으로 신뢰할 수는 없다. 파리의 국민 방위대는
창설 당시부터 파란색 군복에 빨간색 소매 휘장 차림을
했다. 여기에 사용된 청색은 프랑스군(왕실 근위대)의 색을
본뜬 것이다. '군주제'의 청색과 '혁명'의 청색 사이의
경계는 미약했다.

휘장을 달았다.

바스티유 감옥이 함락된 이후에, 삼색휘장과 함께 국가 상징으로서 탄생한 3색은 1790~1812년 동안엔 점차적으로 공식적인 깃발에도 모습을 나타냈다. 이 과정은 아주 천천히 진행되었으며, 그 사이에 망설임과 오해와 혼동이 심심찮게 동반되었다. 최초로 해군의 깃발이 3색으로 결정되었다. 1790년 가을부터 제헌 의회는 전함(戰艦)과 상업용 선박에 빨강, 하양, 파랑이 세로로 나뉘어 들어간 깃발을 달도록 정했다. 이 깃발은 빨강이 깃대 쪽으로 오고, 하양이 중간에 오면서 양 끝 쪽보다 면적이 좀 더 넓은 형태였다.[251] 이렇듯 세로축을 중심으로 삼단 분할이 이루어진 것은, 이 새로운 깃발이 네덜란드 연합주 국기와 혼동되는 일을 막기 위해서였다. 사실 17세기부터 네덜란드의 깃발은 3색이었고 파랑, 하양, 빨강이 가로로 분할되어 있었다. 말하자면 직사각형의 긴 면과 나란히 분할되었던 것이다. 그러므로 혼동을 피하기 위해서 세로축을 중심으로 분할하였고, 이것이 오늘날의 프랑스 국기가 되었다.[252] 18세기에는 많은 함대들이 여러 가지 기하학적 모양을 한 파랑, 하양, 빨강의 3색 깃발을 달았다는 점과 오래전부터 여러 기독교 국가의 국기에 파란색이 가장 많이 쓰였다는 사실도 알아 두자.

3년 반이 흐른 1794년 2월 15일(공화력 2년 비의 달 27일) 국민 공회는 프랑스 국기를 정돈하는 데 있어 중요한 결정을 내

렸다. 국민 공회는 "공화국의 모든 함대는 하나의 통일된 깃발을 단다."고 밝혔는데, 그 형태는 국가를 상징하는 3색의 띠가 같은 넓이로 세로 분할되고 파랑이 깃대 쪽으로 오는 것이었다. 그러나 그 깃발의 색조에 대해서는 전혀 명시하지 않았다. 대부분의 나라들의 국기들이 그러한 것처럼 여기에 사용된 색들은 추상적이고 정신적이며 문장학적인 색깔들이었다. 파란색은 연할 수도 있고 진할 수도 있었으며 빨간색도 거의 분홍색이나 오렌지 색일 수도 있었는데, 이것은 전혀 중요한 일이 아닌 데다 아무런 의미도 가지지 못했다. 이것은 프랑스 국기를 그리기 좋아하는 많은 화가들에게 색을 선택하는 데에 있어 폭넓은 자유를 주었으며, 3색 국기는 밖에서 계속 휘날리고 폭풍우를 맞으면서 다양한 색깔을 내거나 변색되기도 했다.

새로운 깃발은 이렇게 점차적으로 프랑스 국기가 되었다.[253] 이 새로운 국기는 제1제정 시대에 튈르리 궁과 여러 공식 기관의 건물들 위에서 휘날렸다. 그리고 1812년에는 마름모꼴과 삼각형으로 이뤄진 육군의 옛날 깃발을 대신하였다. 전해져 내려오는 바에 따르면 이 새로운 국기를 최초로 고안해 낸 인물은 화가 다비드(Jacques Louis David, 1748~1825)라고 하는데, 증명할 만한 근거는 없다. 거기다가 1790년의 깃발(이 깃발을 고안하는 데에 다비드는 아무런 역할도 하지 않았다.)과 비교

해 봤을 때 1794년의 깃발은 아주 약간만 수정됐을 뿐이었으며, 이후엔 더 이상은 수정되지 않았다.

　두 차례에 걸친 왕정복고 시대에는 백색 휘장과 백색 국기가 다시 등장했고 이것들만 유일하게 허용되었다. 15년 동안 방치되었던 삼색기는 1830년 7월 혁명과 함께 다시 모습을 드러냈다. 삼색기는 7월 27~29일 시민 봉기가 일어났을 당시, 바리케이드 위에서 휘날렸고 파리 시민들에게 승리를 안겨 주었다. 그 결과 8월 1일에 국왕 대리관이자 전날 라파예트로부터 상징적으로 삼색기를 받았던 오를레앙 공작 루이 필리프는, 프랑스가 '국가를 상징하는 3색'을 되찾도록 지시했다. 그리하여 삼색기는 다시 공식적인 국기가 되었고, 두 번의 도전(1848년 적색기[254]와 1873년 백색기[255]의 위협이 있었다.)을 받으면서도 오늘날까지 프랑스의 국기로 남아 있다.

적색기(le drapeau rouge)

　적색기는 한 번도 프랑스의 상징이 된 적이 없었으나 적어도 두 번 정도는 프랑스의 상징이 될 뻔했다. 한 번은 그 유명한 1848년 2월 25일 시민 혁명이 일어났을 때였는데, 라마르틴(Lamartine)이 가까스로 삼색기를 '구해' 냈다. 또 한 번은 1871년 봄 파리 코뮌이 세워졌던 동안이었다. 앙시앵레짐(Ancien Régime, 구체제) 아래에서 적색기는 반란이나 위법의 표상이 전혀 아니었다. 오히려 비상사태를 사전에 알리는 신호이자 질서의 상징이었다. 실제로 적기(혹은 적색의 커다란 천 조각)를 꺼내 달 때는 백성들에게 위험이 닥치리라고 경고하기 위해서이거나 대중 모임이 있을 경우 군중에게 흩어지라는 신호를 보내기 위해서였다. 시간이 흐르면서 이 깃발은 소요를 방지하는 여러 가지 법이나 때로는 계엄령까지도 상징하게 되었다. 1789년 10월부터 제헌 의회는 소요나 폭동이 일어났을 경우, 지방의 공무원(경찰대)들이 "시청의 중심 창문에 적색 깃발을 내걸고 모든 거리와 사거리에도 적색기를 꽂음으로써" 공권력의 개입을 알려야 한다고 공포했다. 적색기가 꽂히는 순간부터 "질서를 어지럽히는 모든 집회는 범죄 행위로 취급되므로 강제로 해산해야" 한다. 적색 깃발이 좀 더 위협적인 역할을 하게 된 것이었다. 적색 깃발의 역사는 1791년 7월 17일 '혁명의 날'에 대

1793년의 적색기(복원)

1793년, 프랑스 비지유, 프랑스 혁명 기념 박물관

적색 깃발이 봉기 혹은 반란을 상징하게 된 것은 1791년
7월 샹드마르스 광장에서였다. 1793년 삼색기와 함께
나타났고 1830년에도 등장했던 적색 깃발은 1848년 혁명
때부터 삼색기와 대립했다. 이것은 19세기 후반에는 먼저
유럽에서, 나중에는 전 세계에서 혁명의 첫 번째 상징이
된다.

전환을 맞는다. 외국으로 망명을 시도하다가 바렌에서 붙잡힌 왕이 파리로 송환되었다. 이 사건을 계기로 샹드마르스 광장에 있던 '조국의 제단' 주변에서는 왕의 폐위를 촉구하는 '공화주의자들의 서명 운동'이 일어났다. 많은 파리 시민들이 서명을 하기 위해 모여들었고, 군중은 흥분하기 시작했다. 모임은 폭동의 분위기로 변해 갔다. 공공질서가 무너질 위험에 놓이자 파리 시장인 바이이는 급히 적색기를 올리도록 명령했다. 그런데 군중이 채 해산하기도 전에 국민 방위대는 아무런 경고도 없이 총을 쏘아 버렸다. 이로 인해 50여 명이 사망했고 이들은 즉시 혁명의 희생자들이 되었다. "그들이 흘린 피로 물든" 적색기는 원래 의미를 조롱하거나 완전히 뒤집어 버리는 뜻에서 억압받는 민중, 반기를 드는 민중 그리고 모든 전제 군주들에 대항해 싸울 준비가 된 민중을 상징하는 깃발이 되었다. 이 때부터 적색기는 대혁명 기간뿐 아니라, 반란이나 폭동이 있을 때마다 이러한 역할을 하게 되었다. 또한 상퀼로트(상류층이 입는 '퀼로트(짧은 바지)를 입지 않은'이라는 뜻으로 프랑스 혁명 때의 빈민층 또는 하층민 의용군을 말한다.) 그리고 급진적인 혁명파들이 썼던 붉은색 모자(bonnet rouge)와 함께 쌍을 이루기도 했다. 적색 깃발은 시간이 흐르면서 이후에 '사회주의자', 더 나중에는 '극좌파'라 불리는 단체의 표상이 되었다. 제1제정 시대에는 거의 눈에 띄지 않았던 붉은 깃발이 왕정복고 시대, 특히 1818

년부터 1830년 사이와 그 후 7월 왕정 때 재등장하여 아주 중요한 역할을 했다. 1832년의 바리케이드(빅토르 위고는『레 미제라블』에서 이 붉은 깃발에 대해 여러 쪽에 걸쳐 묘사한다.)와 1848년 혁명 때에도 이 적색기가 등장한다. 1848년 2월 24일 공화정을 선포한 분노한 파리 시민들의 손에서도, 25일 민중이 임시 정부를 합의한 파리 시청에서도 이 붉은 깃발들이 휘날렸다. 시청 앞 광장에 모인 시민들 가운데 한 사람이 군중을 대표하여 "민중의 고난의 상징이자 과거와의 단절을 의미하는" 적색 깃발을 공식적인 국기로 인정할 것을 요구했다. 혁명은 1830년 때처럼 적당히 넘어가서는 안 됐기 때문이었다. 이 긴장된 순간에 공화정에 관한 두 가지 견해가 팽팽히 맞섰다. 하나는 새로운 사회 질서를 꿈꾸는 급진적 자코뱅파의 적색기였고, 다른 하나는 개혁은 원하지만 사회 질서의 전복은 원하지 않는 온건파들의 삼색기였다. 바로 이때 임시 정부의 일원이자 외무 장관이었던 라마르틴이 두 차례의 유명한 연설을 했는데 그것은 삼색기를 옹호하는 입장의 발언이었다. "적색기는 공포 정치를 상징하는 깃발입니다……. 그것은 단지 샹드마르스 광장에서 휘날렸을 뿐이지만 삼색기는 조국의 이름과 영광과 자유를 걸고 (……) 전 세계에서 휘날렸습니다. 삼색기는 전 유럽에 내세워야 하는 프랑스의 국기이고 의기양양한 우리 군의 깃발이며 우리의 승리를 상징하는 깃발입니다." 라마르틴이『회

장빅토르 슈네츠,
「1830년 7월 28일 파리 시청 앞에서의 투쟁」
프랑스 파리, 프티팔레 박물관

고록』을 집필하면서 자신의 연설을 다소 미화하긴 했지만, 이 날 삼색기를 구한 것은 사실이다. 그로부터 23년 후 적색 깃발 은 다시 한 번 파리의 거리를 온통 휩쓸며 파리 코뮌에 의해 시 청 정면에 게양되었다. 그러나 붉은 기를 휘날리던 파리의 혁 명군은 삼색기를 내건 행정 수반 티에르와 국민 의회가 주도한 베르사유군에게 패하고 말았다. 이리하여 삼색기는 완전히 공 식적이고 합법적인 국기가 되었으며, 패배한 민중의 적색기는 사회주의자와 혁명주의자 들, 그리고 수십 년 후에는 공산당과 그 체제를 상징하는 깃발이 되었다. 붉은 깃발의 역사는 이미 오래전부터 국가적인 차원에 국한되지 않고 국제적인 차원서 이루어져 왔다.

백색기(le drapeau blanc)

프랑스에서 흰색은 중세 말부터 이미 왕을 상징하는 색이었다. 물론 "청색 바탕에 세 송이의 금빛 백합꽃"(문양)이 그려져 있는 왕의 문장이나(왕이 대관식 때 입는 의상에는 나타나지 않지만) 왕이 흰옷을 입고 나타나 연출했던 몇몇 장엄한 분위기(예컨대 생 미셸 교단의 수도회)에서 볼 수 있듯이, 왕의 위엄을 표현하는 장면에서 흰색은 아주 중요한 역할을 했다. 게다가 흰색이 바탕색을 이루는, "은빛 바탕에 금빛 백합꽃이 뿌려진" 문양의 이례적인 문장들은 프랑스 왕국 또는 여성으로 의인화된 프랑스를 상징한다. 또 앙시앵레짐에서 군주의 흰색은, 특히 왕의 특권인 군 통수권을 상징했다. 흰색은 군에 명령을 내리는 왕의 색이자 군대 지휘관들의 색이었다.(프랑스만 흰색을 이러한 용도로 사용한 것은 아니다.) 최고 지휘관들은 흰색으로 된 목도리나 깃털 장식을 했고, 또 그중의 어떤 이들은 흰색 깃발(cornette)을 들기도 했다. 이것은 원래 기병들만이 들었던 끝이 뾰족한 삼각형의 연대 깃발로서, 처음에 각 연대가 사용할 때는 주로 흰색 깃발에 금색 백합들이 그려져 있었다. 이것이 왕의 깃발에도 반영되어 전적으로 흰색만 쓰게 되었는데, 이 백색기는 왕이 소속된 군단을 표시했던 깃발이었다. 이러한 왕의 깃발은 프랑스의 기수가 들었다. 종교 전쟁이 한창이

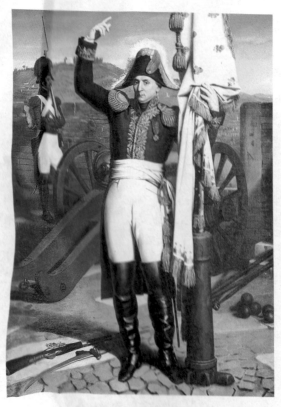

**장조제프 다시, 「프레시의 백작이며 방데 출신의
장군 페랭(Louis-François Perrin)」**
프랑스 숄레, 예술 역사 박물관

앙시앵레짐(구체제) 아래에서 백색기는 그야말로
단색이었다. 그러나 이와는 달리 왕정복고 시대에는
흰색 깃발 위에 금색 백합꽃들이 자주 수놓이곤 했는데,
화가들은 이 양식을 '방데의 반란에서 사용된 백색기들
위에 반영하여 그렸다.

던 1590년의 이브리(Ivry) 전투에서 아직 왕은 아니었으나 많은 이들에게 이미 합법적인 왕으로 받아들여졌던 앙리 4세는 자신의 깃발을 들고 있던 기수가 부상당해 후송되는 것을 발견한다. 그러자 그는 자신의 군모에 달린 흰 깃털 장식을 가리키며 "만약 깃발이 없어 아쉽다면 내 깃털이 있지 않소."라는 유명한 말을 남겼다. 그러므로 대혁명이 일어났을 때 흰색은 왕을 상징하는 색이자 명령을 상징하는 색이었다. 그런데 이 색이 점진적으로 반혁명의 상징이 된 것은 1789~1792년 사이의 일이었다. 그 발단은 1789년 10월 1일, 베르사유에서 열린 한 연회였던 것으로 보인다. 그날 국왕의 근위대 병사들이 잔치를 베풀었는데, 소문에 의하면 그들이 그해 7월 바스티유가 함락된 뒤에 민중으로부터 광범위한 지지를 받은 삼색휘장을 마구 짓밟았다고 한다. 그러고는 삼색휘장 대신 궁정의 여러 여자들이 나눠 준 백색 휘장을 달았다는 것이다. 이 사건에 대한 소문은 금방 퍼져 나가 나라를 떠들썩하게 했고, 이로 인해 1789년 10월 5일과 6일에 일군의 파리 시민들은 베르사유로 난입해 성을 점령하기에 이른다. 심지어 왕과 왕비를 파리로 데려가는 사건까지 발생했다. 이때부터 반혁명주의자들은 어떤 경우에든지 삼색휘장 대신에 백색 휘장을 쓰려고 노력했다. 왕정이 몰락하자 이 휘장 전쟁은 깃발 전쟁과 중첩되며 점점 과격하게 변해 갔다. 프랑스 서부 지방에서는 '가톨릭이자 왕당

파'인 군인들이 백색 휘장과 깃발을 들고 전투에 임했다. 때로는 여기에다 금색 백합이나 교회 안에 감금되어 있던 루이 16세가 특별히 애착을 가졌던 그리스도의 성심(聖心)을 형상화한 그림을 더하기도 했다. 대혁명으로 인해 망명한 귀족들의 여러 군대에서도 백색 휘장이나 깃발을 사용했고, 장교들은 백색 완장을 착용하기도 했다. 이리하여 흰색은 완전히 반혁명을 상징하는 색이 되었다. 이 색깔은 공화국 군인들의 상징인 청색에 대립할 뿐 아니라, 국가 휘장과 국기로 인정된 3색에도 맞섰다. 백색기는 프랑스에서 1814~1815년 부르봉 왕가의 왕정복고를 계기로 재등장한다. 삼색기를 백색기로 대체하는 데는 갈등과 혼란이 많았다. 루이 18세를 인정한 장교들이나 군인, 도시나 정부 기관들도 백색기와는 별도로 삼색기를 그대로 보존하기를 원했을 터다. 그러나 부르봉 왕가는 이것을 받아들이지 않았다. 게다가 그들은 앙시앵레짐, 즉 구체제 당시의 백색기를 다소 변질시켰다. 이전의 깃발은 완전한 순백색이었는데, 왕정복고와 더불어 정통 왕정주의자들이 사용한 백색 깃발은 1830년 혁명을 거치는 수십 년 사이에 백합이나 왕을 상징하는 문양들로 뒤덮이고 말았다. 이것은 옛날의 관례와는 반대되었고, 완전한 흰색 천일 때의 상징적인 영향력을 다소 약화시켰다. 물론 18세기부터 유럽의 모든 군대들에서 순백색의 깃발이 전시에 항복의 신호를 나타내게 된 것도 사실이다. 1830년 7월

혁명이 지나고 루이 필리프가 왕위에 오른 후 삼색기는 또다시 (이번에는 확정적으로) 프랑스의 국기가 되었다. 그러므로 백색기는 남프랑스 지방과 서부 지방에서 왕정복고를 꿈꾸었던 베리 공작부인의 엉뚱한 모험으로 1832년에 잠시간 다시 프랑스 땅에 나타난 것을 제외하면 오랫동안 자취를 감추었다. 그로부터 몇십 년 후 1871~1873년에는 샹보르 백작이 삼색기를 너무 완고하게 거부하는 바람에 프랑스 왕정은 지지를 잃었고 끝내 되돌리기 어렵게 되었다. 샤를 10세의 손자인 샹보르 백작에게 유일하게 합법적인 깃발은 백색기였으며, 그는 이 깃발의 펄럭임으로부터 "프랑스에 질서와 자유를 가져오기"를 희망했다. 그의 주장에 따르면, 앙리 5세(자신의 잠정적인 왕명)가 "앙리 4세의 백색기를 포기할 수는 없는" 일이었다. 이로써 아주 오랫동안 서로 싸워 온 두 깃발로 상징되는 두 가지 견해가 프랑스의 미래를 놓고 맞서게 되었다. 백색기는 신과 같은 절대적인 권력을 부여받은 군주제를 대표하는 것이었고, 삼색기는 민중의 주권을 상징하는 것이었다. 그러다가 1875년 다수결에 의해 공화제가 채택되자 샹보르 백작은 결국 망명지에서 여생을 보내게 되었다. 그리고 백색기는 정통 왕정주의자들만의 깃발로 남게 되었다.

정치적 성향과 군대를 상징하는 청색의 탄생

프랑스 혁명은 삼색기를 탄생시켰을 뿐만 아니라 한동안 청색을 공화정과 프랑스를 위해 투쟁하는 군인들의 색으로 만들기도 했다. 이리하여 프랑스 혁명은 이른바 '정치적인' 청색의 탄생에 공헌하였다. 이 청색은 처음엔 공화정을 수호하고자 하는 사람들, 다음은 온건한 공화주의자, 이후에는 자유주의자들과 보수주의자들의 색으로 발전하였다.

앙시앵레짐 아래에서 프랑스군의 군복은 흰색이 주조를 이루었다. 그러나 연대마다 크게 달랐으므로 전체적인 관점에서 보자면 온갖 색깔이 다 섞인 느낌이었다. 대부분 다른 나라의 군대들도 (17세기 말부터 진한 청색 제복을 착용한 프러시아 군인들과 1720년대부터 붉은색 군복을 갖춘 영국 군대를 제외하고) 마찬가지였다. 그러나 1564년에 창설된 프랑스 왕실의 정예 부대인 왕실 근위대의 병사들만큼은 혁명 직전까지 청색 군복을 입었다. 1789년 7월, 이들은 민중과 결탁하여 반대파로 돌아섰고 바스티유 점령에 동참하기도 했다. 이들 가운데 많은 이들이 파리 국민 방위대에 가입하여, 자신들의 청색 군복을 함께 가지고 입대했다. 이듬해인 1790년에는 파리 국민 방위대 병사들의 청색 군복이 지방 주요 도시에서 구성된 민병들에게도 받아들여져, 그해 6월 '국가를 상징하는 청색(bleu national)'으로 선포되

「팔이 막 잘려 나간 한 남자의 조국에 대한 헌신」
18세기, 프랑스 파리, 카르나발레 박물관

1790년부터 삼색기는 연맹제 축일(1790년 7월 14일) 같은 대대적인 의례 행사뿐만 아니라 여러 행정 지역별 위원회들의 소모임에서도 시민의 전적인 전례가 되었다. 이러한 국가 상징 3색의 전례에는 조국을 위한 희생을 찬양하는 의식 같은 면도 없지 않았다.

었다. 이때부터 청색은 삼색기와 함께 혁명 사상에 동조하는 모든 이들의 상징색이 되었다. 이와 동시에 청색은 반혁명주의자들이 달았던 흰색(왕의 상징색)과 검은색(사제들과 오스트리아 왕가의 색)에 맞서는 색이 되었다. 그 후 1792년 가을에 공화정이 선포되었을 때, 청색은 아주 자연스럽게 공화파 군인들의 군복 색상이 되었다. 그리고 1792년 말과 1793년 초에 공포된 여러 법령에 따라 청색 군복은 의무화되어 가장 먼저 보병 연대가, 다음으로 모든 정규군들이, 그리고 마침내 1793년과 1794년에는 이따금씩 조직되는 혁명군들까지 착용하게 되었다.

군과 공화정의 상징이었던 청색이 확정적으로 정치적인 색이 된 계기는, 특히 방데 지방의 반란(프랑스 혁명기인 1793년부터 1795년에 걸쳐 프랑스 서부 방데 지방을 중심으로 일어난 반혁명적 반란이다. 가톨릭 세력이 강한 이 지방 농민들의 불만을 왕당파가 이용한 것이었으며, 자코뱅파가 혁명을 수호하기 위해 공포 정치를 실시하는 계기가 되었다. ─ 옮긴이) 때문이었다. '가톨릭과 국왕'의 군대에 맞서는 공화국 군인들의 청색은 이제 이데올로기적인 의미를 갖게 된 것이었다. 이때부터 19세기의 모든 프랑스 정치사를 경험하는 한 쌍의 색깔(청과 백)이 자리 잡게 되었다. 그러나 수십 년이 흐르면서 흰색이 왕정 지지자들의 색으로 계속 남아 있었던 반면, 공화주의자들의 청색은 점점 좌파 경향의 사회주의와 급진주의자들의 붉은색에 의해 밀려났다. 그래서

1848년 혁명부터 청색은 아예 혁명적인 의미를 잃어버렸고, 온건 공화파의 색에서 중도파의 색으로 변해 갔다. 그리고 왕정으로 회귀하기 위한 모든 노력이 실패로 돌아간 후, 즉 제3공화국에서는 마침내 청색이 공화주의적 우파를 상징하는 색이 되었다. 이 무렵부터 청색은 적색보다 백색에 훨씬 더 가까워졌다.[256]

이렇듯 청색을 정치적으로 사용한 프랑스의 경우는, 에스파냐와 같은 몇 가지 예외를 제외하면 유럽의 다른 나라에서도 조금씩 모방되었다. 따라서 19세기에서 20세기까지 청색은 그 쓰임에 있어 거의 비슷한 변화를 겪었다. 즉 처음에는 진보적 공화파의 색에서 중도파나 온건파의 색으로, 그리고 결국에는 보수파의 색으로 변화한 것이다. 좌파 쪽에서는 사회주의자들의 분홍색과 공산주의자들의 빨간색이 청색과 대립했고, 우파 쪽에서는 성직자 지상주의자, 파시즘 신봉자, 왕정주의자들의 검은색, 갈색 또는 흰색이 청색과 대립하였다. 거의 다른 기원을 가진 이 여러 색들 외에도 최근에는 환경 보호론자들의 상징인 초록색이 가세했다.[257]

근대에 들어 정치적으로 사용되기 시작한 여러 색들이 탄생하기까지 프랑스 혁명이 핵심적인 역할을 했다.[258] 그런데 군복에서 이러한 색들의 수명은 오래가지 못했다. 18세기 말 모든 프랑스 군인들에게 청색 군복을 입히는 일은 사실상 인디

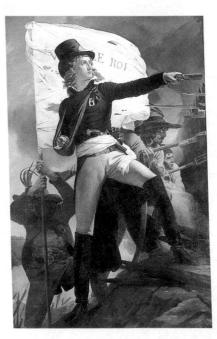

피에르나르시스 게랭, 「앙리 드 라 로슈자클랭」
프랑스 숄레, 예술 역사 박물관

앙시앵레짐 아래에서 흰색은 군주를 상징하는 색 중의
하나였다. 그러므로 프랑스 대혁명 초기에는 흰색만
삼색휘장에 맞섰던 것이 아니라 검은색(오스트리아 왕가의
휘장)과 녹색(아르투아 백작의 휘장) 휘장도 마찬가지로 이에
대항했다. 1793~1795년, 방데 지방에서 일어난 반혁명
전쟁에서 비로소 왕의 상징인 흰색과 공화국의 청색이
맞섰다. 이후로 이 두 색은 19세기 프랑스 정치사에서
내내 대립해 왔다. 흰색이 왕당파들의 색으로 계속 머무른
반면, 청색은 좌파 경향의 혁명을 상징하는 적색에 그
자리를 내준다.

고 염료의 조달 문제 때문에 어려움이 많았다. 인디고는 인도 항로나 신대륙 항로를 통해 들여왔기 때문이다. 프랑스는 미국에 식민지를 두고 있었지만 인디고를 조달하는 데는 다른 나라, 특히 영국에 많이 의존할 수밖에 없었다. 1806년부터 영국에 대해 실시한 대륙 봉쇄령 탓에 프랑스 군인들의 군복을 염색하는 데 필요한 아메리카의 염료를 수입할 수 없게 되었다. 나폴레옹은 대청 재배와 대청 염료 산업을 진흥하라고 명령했으나 그러기 위해서는 많은 시간이 필요했다.[259] 그래서 그는 화학자와 과학자 들에게 프러시안블루로 염색할 수 있는 새로운 방법을 개발하라고 지시하기도 했다. 화학자 레몽의 기발한 발명에도 불구하고 결과는 기대에 미치지 못했다. 그러므로 제정 말기와 왕정복고 초기까지 프랑스 군인들이 일률적으로 청색 군복을 갖춰 입기는 힘들었다. 그 후 대륙봉쇄령이 풀리고 다시 평화가 찾아왔을 때, 프랑스는 인디고를 구입하기 위해 당시 벵골 만에서 거대하게 인디고 염료 식물 재배 사업을 벌이고 있던 영국에 다시 의존해야 했다.

1829년 7월, 샤를 10세가 육군 병사들에게 청색 모직 바지 대신에, 18세기 중엽 중농주의자들에 의해 활발히 재배되기 시작하여 여러 지방(프로방스, 알자스)으로 확대된 꼭두서니를 사용해 염색한 붉은색 모직 바지를 입도록 명령한 것도 이 때문이었다. 이후 1829년에서 1859년 사이에 이뤄진 붉은색 바

지 착용은 점차 모든 군대로 확산되었다. 그래서 1905년까지 군인들 모두가 진한 청색의 군용 외투와 함께 붉은색 바지를 입었던 것이었다. 아주 쉽게 눈에 띄는 이 꼭두서니 염색 바지는 1차 세계대전 초기에 프랑스 군인들에게 발생한 엄청난 손실의 실질적인 원인이었을 수도 있다. 이미 수십 년 전부터 이웃 나라의 군대들은 너무 강렬해서 눈에 띄는 색 대신, 주변 풍경에 섞여 들어서 거의 눈에 띄지 않는 색을 군복에 사용하고 있었다. 예를 들어 영국군은 카키색(19세기 중엽부터 인도 주둔 군인들이 착용하던 색)을, 독일과 이탈리아, 러시아 군인들은 회색을 띤 녹색을, 오스트리아와 헝가리 군인들은 회색을 띤 청색을 착용했다. 현대적인 전쟁에 맞는 무장이 필요하다고 주장한 몇몇 프랑스 장군들이 있기는 했으나 많은 사람들이 꼭두서니 염료를 사용한 붉은 바지를 포기하는 데에 반대했다. 전직 국방 장관이었던 에티엔(Etienne)은 1911년에 이렇게 주장했다. "색이 있는 모든 것과 군인에게 밝은 면과 호감을 주는 모든 것을 없애는 것, 또 칙칙하고 지워진 듯한 희미한 색을 추구하는 것은 프랑스의 취향에 역행하는 처사이자 군인이라는 직업이 부과하는 책무에 어긋나는 일이다. 붉은색 바지는 국가를 상징하는 것으로서 (……) 붉은색 바지, 그것은 곧 프랑스이기도 하다."[260]

이렇게 하여 1914년 8월, 프랑스군은 꼭두서니로 염색한

붉은 바지를 입고 전장에 나갔다. 너무 강렬한 이 색깔 때문에 아마도 수만 명의 군인들이 목숨을 잃었을 것이다. 그래서 그 해 12월부터는 군복 바지 색을 흐리고 회색빛이 돌며 거의 눈에 띄지 않는 청색으로 바꾸기로 결정했다. 그러나 모든 군인들의 바지 옷감을 청색으로 물들이기 위해 필요한 양만큼의 합성 인디고를 만들어내는 일은 길고도 복잡한 작업이었다. 그래서 1915년 봄에 이르러서야 비로소 모든 프랑스군의 바지가 청색으로 통일되었다. 이 새로운 청색은 지평선의, 뭐라고 정의하기 어려운 색조를 기준으로 만들어진 터라 '지평선 청색(bleu horizon, 청회색)'이라고 불리게 되었다. 새롭게 탄생한 이 청색 역시 국가를 상징하는 성격을 띠었으며, 페리(Jules Ferry, 1832~1893)의 저 유명한 '보주의 청색 경계선(ligne bleue des Vosges)'도 이러한 사실을 반영한 것으로 보인다.[261] '보주의 청색 경계선'은 상징적인 경계선이다. 이 경계선은 페리가 1871년 프랑스-프로이센 전쟁에서 패배한 이후, 저 너머 독일의 지배 아래에서 살던 프랑스 국민, 즉 알자스 사람들을 기억하고 동포애를 간직하라고, 보주 산맥 꼭대기에서 한시도 눈을 떼지 말고 지키라고 프랑스 민족주의자들에게 촉구하면서 유명해졌다.

1차 세계대전 이후, '지평선 청색'이라는 표현은 전장을 떠나 정치 무대에 등장하였다. 1919년 선거에 의해 새로 구성된 의회에는 아직도 한 해 전에 프랑스 군인들이 착용했던 '지평

선 청색(청회색)' 군복을 입은 의원들이 많이 눈에 띄었다. 그러
자 몇몇 기자들은 농담 또는 놀림조로 이를 '지평선 청색 의회'
라고 불렀다. 이 의회는 절대 다수의 맹렬한 반(反)볼셰비키 진영
이었던 중도파와 우파 의원들로 이뤄져 있었다. 이들은 1924년
까지 의석을 차지하면서 그 어느 때보다도 파란색, '빨갱이들'
을 적대시하는 우파 공화주의자와 접목하는 데 공헌했다. 혁
명 프랑스의 군인들이 착용했던, 혁명을 상징하던 청색 군복은
이미 옛날 얘기가 되고 말았던 것이다.

우리가 가장 많이 입는 옷 색깔: 유니폼에서 청바지까지

18세기 후반 프랑스와 그 이웃 나라들에서는 청색이 검정,
회색과 더불어 의상에 가장 많이 나타나는 세 가지 색깔 중 하
나가 되었다. 이것은 하층민뿐 아니라 부유층 사람들에게도 해
당하는 일이었다. 특히 농부들은 모든 청색조의 의상을 좋아
하는 경향을 보였는데, 이것은 거의 새로운 취향으로서(영국, 독
일, 이탈리아 북부 등지에서) 그 이전 몇 세기 동안 이어진 검정,
회색, 갈색의 유행과 아주 대조적인 것이었다. 동시에 이러한
취향은 이미 5~6세기 전 봉건 시대의 농민층이 즐겨 입었던
흐리고 회색빛이 도는 청색과 무관하지 않음을 알 수 있다.

앙드레 질,
「알자스로렌 지방을 프러시안블루로 칠하는 독일」
1871년, 프랑스 베르사유, 시립 도서관

18세기와 19세기에는 프랑스와 프러시아 사이에 수많은
전쟁이 일어났다. 프러시아 군인들은 일관되게 청색 군복을
입은 반면 프랑스 군인들의 군복은 각 연대의 성격에
따라, 그리고 수십 년마다 바뀌곤 했다. 프랑스 군인들은
1870~1871년 사이에 저 유명한 꼭두서니로 물들인
붉은색 바지를 입었고 1차 세계대전 당시까지 계속해서
착용했다. 이 만화가 풍자하는 것처럼 프랑스가 전쟁에
패배하자 알자스와 로렌 일부 지방이 '프러시안블루로
칠해지고' 있다.

계몽주의 시대에 상승했던 청색의 인기는 혁명의 폭풍우가 휩쓸고 지나간 얼마 뒤부터 제자리걸음을 하다가, 19세기에 이르자 기울기 시작했다. 도시에서나 농촌에서나 남녀를 막론하고 모두에게 사랑받던 검은색이 또다시 유행의 물결을 타게 되었던 것이다. 15세기와 17세기처럼 19세기도 검은색이 크게 유행한 시기였다. 그러나 이러한 유행도 불과 몇십 년밖에 지속되지 못했다. 몇몇 청교도 원칙주의자들의 빈축을 사기는 했지만, 1차 세계대전이 일어나기 전부터 유럽인들의 평상복을 포함한 옷 색깔은 매우 다양했다. 새롭게 나타나거나 다시 등장한 색상들 중에서 청색은 점차 원래의 선두 자리를 되찾게 되었다. 이러한 현상은 특히 도시에서 감색 옷감들이 엄청난 인기를 얻은 1920년대부터 더욱 두드러졌다. 실제로 30~40년 만에 여러 가지 이유로, 변화는 가장 먼저 제복에서 나타났다. 20세기 초반부터 중반 사이에 검은색 의상은 각 나라마다 다른 양상과 속도를 보이면서 차례차례 감색으로 바뀌었다. 선원, 경비원, 헌병, 경찰, 일부 군인, 소방관, 세관원, 우체부, 운동선수 그리고 가장 최근에는 일부 사제들까지도 감색 제복을 착용하게 됐다. 모든 제복이 다 감색으로 바뀐 것은 물론 아니었다. 많은 예외도 있었지만 1910~1950년 사이, 유럽과 미국에서 청색은 어떤 종류의 제복이든 검은색을 대신하여 점차 제복 색상의 주조를 이루었다. 그리고 곧이어 시민들도 이들을

흉내 내면서 먼저 1930년대부터 앵글로색슨 국가들에서, 다음은 유럽 대부분의 나라에서 많은 사람들이 검은색 정장, 웃옷 또는 바지를 버리고 감색 복장을 선택하였다. 그중 블레이저는 19세기 의상에서 가장 큰 사건 중의 하나인 이러한 혁명, 즉 검은색이 감색으로 바뀌어 간 현상을 가장 확실히 보여 주는 옷이다.[262]

두 차례의 세계대전을 거치면서 청색은 다시 유럽과 미국에서 사람들이 가장 많이 입는 옷 색깔이 되었다. 이때부터 청색은 다른 색에 비해 월등히 앞서, 선두를 달리게 되었다. 제복, 어두운 색의 정장, 하늘색 와이셔츠, 블레이저, 스웨터, 수영복이나 운동복 등은 모든 사회 계층과 계급의 사람들로 하여금 모든 색조의 청색을 선호하게 하는 데 결정적인 역할을 했다. 그런데 특히 1950년대 이후부터 이처럼 중요한 역할을 단독으로 맡아 온 옷이 있으니, 그것은 바로 진(jean)이다. 2세대와 3세대, 더 나아가 4세대 이전부터 청색이 서양의 의복 영역에서 다른 모든 색깔들을 제치고 사람들이 가장 많이 입는 색깔이 되었다면, 대부분의 공을 진에게 돌려야 할 것이다.

어떤 전설을 가진 모든 사물들의 기원에서 알 수 있듯이, 진의 역사적 기원 역시 수많은 신비에 둘러싸여 있다. 여기에는 여러 가지 원인이 있겠으나 가장 중요한 이유는 1906년 샌프란시스코의 대지진으로 화재가 발생하여 리바이 스트라우

「1914년 10월에서 1915년 5월까지
부아르프레트르의 진지전: 참호 속의 프랑스 군인들」,
날짜 미상의 컬러 엽서
1914~1915년, 프랑스 파리, 개인 소장

1914년까지도 프랑스 군인들은 붉은색 바지와 짙은
청색 군용 외투를 제복으로 입었다. 유럽에서는 프랑스
군인들이 가장 오랫동안 멀리서도 쉽게 눈에 띄는 제복을
입은 셈인데, 여러 세대에 걸쳐 프랑스군을 상징해 오던
이 붉은색 바지는 적군의 눈에 너무 쉬이 발각되는 단점
때문에 전쟁 초기에 엄청난 피해를 몰고 왔던 듯싶다.
그래서 그해 12월에는 이 붉은색 바지를 청색 바지로
바꾸기로 결정하였으나 군대 전체가 새로운 '지평선
청색(청회색)' 군복을 입게 된 것은 그로부터 5개월이나
지난 후였다.

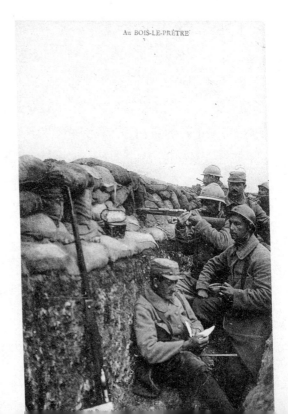

스(그는 반세기 전에 이 유명한 바지를 만들어 냈다.) 회사의 문서가 전부 손실되었기 때문이다.[263] 1853년 봄, 독일 바이에른 출신이자 뉴욕의 별 볼 일 없는 행상인이었던 24세의 유대인 청년 리바이 스트라우스(이상하게도 그의 진짜 이름은 불확실한 채로 남아 있다.)는 샌프란시스코에 도착했다. 그런데 마침 이곳으로 1849년부터 시에라네바다 산맥에서 발견된 금이 불러일으킨 흥분된 열기를 타고 엄청나게 많은 사람들이 모여들고 있었다. 그는 제대로 돈을 벌 수 있으리라라는 희망을 안고서 많은 양의 천막용 천과 수레용 방수포를 가지고 샌프란시스코로 갔다. 그러나 예상과 달리 판매 실적은 형편없었다. 한 개척자가 그에게, 이 지방에서는 그렇게 많은 천막용 천이 필요하지 않으며 오히려 견고하고 실용적인 바지가 더 많이 필요할 것이라고 일러 주었다. 이 말을 들은 청년 리바이 스트라우스는 천막용 천으로 바지 제작을 구상하게 되었다. 이러한 도전은 즉각적인 성공을 거두었고 뉴욕의 행상인은 기성복 제조업자이자 섬유업자가 되었다. 그는 자신의 매형과 함께 회사를 설립했고, 회사는 몇 년에 걸쳐 끊임없이 성장을 거듭했다. 이 회사는 차차 제품을 다양화했으나 가장 잘 팔려 나간 제품들은 역시 가슴받이가 달린 허리까지 올라오는 작업복 바지(overalls)와 일반 바지들이었다. 이것들은 아직 파란색이 아니었고 회색을 띤 흰색(blanc cassé, 영어로는 off-white)과 진한 갈색 사이의 여러

샤를 카무앙, 「1차 세계대전 당시의 프랑스 군인」
1915년, 프랑스 파리, 양차 세계대전 박물관

1915년부터 프랑스 육군이 착용했던 군복의 색인
'지평선 청색'의 정확한 색감을 한마디로 정의하기란
쉽지 않다. 이 색은 약간 물 빠진 듯한 청회색
계통으로서 무엇보다도 이전의 제복에 비해 적의 눈에
덜 띄도록 고안되었다. 그런 동시에 쥘 페리와 프랑스
민족주의자들에게 아주 중요한 의미를 지닌 '보주의
청색 경계선'을 상기시키고자 하는 상징적인 의도도 들어
있었는데 이 경계선 동쪽 지평선 저 너머, 즉 1871년
이후 독일의 지배를 받게 된 알자스와 로렌 지방에 프랑스
국민들이 산다는 사실을 잊지 않기 위함이었다.

에드가 드가, 「뉴올리언스의 목화 거래소」
1873년, 프랑스 포, 보자르 박물관.

미국과 마찬가지로 19세기 유럽의 자본주의는
신교도적이었다. 그러므로 이 자본주의는 16세기 종교
개혁의 가치관을 반영했다. 특히 의상 분야에서 검정은
가장 간소하고 고상한 색으로 여겨졌으며 이러한 검은색에
대한 선호는 남성들 사이에서 더욱 두드러졌다. 그 밖에도
회색, 흰색 그리고 몇 가지 톤의 청색까지는 인정되었으나
교양 있는 신사에게는 어울리지 않는 색으로 여겨졌던
빨강, 초록, 노랑 계통은 배척당했다.

색조가 나타나는 색이었다. 그러나 이 천막용 천은 아주 튼튼한 반면에 너무 무겁고 거칠며 옷을 만들기에 어려운 단점을 지니고 있었다. 1860~1865년 사이에 리바이 스트라우스는 천막용 천 대신, 유럽에서 수입해 온 서지(serge) 천을 인디고로 염색한 데님(denim)을 사용하려는 계획을 세웠다. 이렇게 해서 블루진(Jean bleu, 영어로는 Blue Jeans), 즉 청바지가 탄생하게 된 것이다.[264]

영어 단어 데님의 기원에 대해서는 의견이 분분하지만, '님 지방의 서지(serge de Nîmes)'라는 프랑스어 표현을 줄인 데에서 유래했을 가능성이 있다. 서지는 프랑스의 님 지방에서 적어도 17세기부터 생산해 오던, 견사 찌꺼기와 모직물로 만든 천을 일컫는다. 그런데 또 이 데님이라는 단어는 18세기 말부터 바랑그도크(Bas-Languedoc) 지방에서 생산되어 영국으로 수출되던 리넨과 면을 혼합한 천을 가리키기도 한다. 게다가 프랑스 프로방스와 루시용 사이에 이르는 지중해 주변 지역에서 생산되던 아름다운 모직물도 오크어로는 님(nim)이라고 불리렀다. 이 모직물의 이름 또한 데님의 기원일 수 있다. 이 모든 주장은 확실하지 않은 데다가 이에 관한 기록들이 지닌 국수주의적인 태도는 의복을 연구하는 역사가들에게 도움이 되지 않는 실정이다.[265]

어쨌든 19세기 초 영국과 미국에서 데님은 인디고로 염색

한 매우 튼튼한 면직물의 일종이었다. 이 천은 특히 광부나 노동자들, 흑인 노예들의 옷을 만드는 데 사용되었다. 그리고 1860년대 전후로, 바로 이 천이 리바이 스트라우스가 그때까지 자기 회사에서 만들어 내던 바지와 가슴받이가 달린 작업복 바지를 제조하는 데 사용하던 진을 대신하게 되었다. 이 진이라는 단어는 단순히 '제노바의(de Gênes)'라는 의미를 가진 이탈리아어와 영어 단어 'genoese'를 발음 기호대로 옮겨 적은 데서 유래했다. 사실 청년 리바이 스트라우스가 사용하던 천막용 천이나 방수포는 옛날에 제노바와 그 주변 지역에서 생산된 직물 중의 하나였다. 처음에는 모와 리넨을 섞어 사용하다가, 나중엔 리넨과 면을 섞은 이 제노바의 천은 16세기부터 선박의 돛이나 선원들의 바지, 모든 종류의 천막용 천이나 방수포를 제조하는 데 쓰여 왔다. 리바이 스트라우스의 바지는 샌프란시스코에서, 1853~1855년부터 재료의 이름을 따라 진이라 불리게 되었다. '진'은 더 이상 제노바 천으로 제작되지 않았고, 데님으로 만들어졌으나 이름은 바뀌지 않았다.

1872년 리바이 스트라우스는 라트비아 출신의 유대인 재단사 제이콥 데이비스와 손잡는다. 그는 이미 2년 전에 벌목 인부들을 위한 바지를 만들고, 바지 뒤쪽에는 리벳을 박아 호주머니를 고정시킨 형태를 고안해 낸 사람이었다. 이때부터 리바이 스트라우스의 청바지는 리벳을 달게 되었다. 비록 '블루진'

이라는 표현은 1920년에 이르러서야 비로소 상업화되었지만, 데님은 인디고로 염색되었기 때문에 리바이 스트라우스의 진 (청바지)은 이미 1870년대부터 모두 청색이었다. 데님은 염료를 완전히 흡수하기에는 너무 두꺼웠기 때문에, 결과적으로 '완벽한 염색'을 할 수 없었다. 그러나 염색 공정에 나타난 이러한 불안정성이 오히려 진 바지를 성공으로 이끌었다. 데님은 진 바지나 가슴받이 달린 작업 바지를 입는 사람과 함께 색이 변화하고 낡아 가는, 마치 살아 있는 재료처럼 보였던 것이다. 수십 년 후 염료 화학이 발달하여 인디고로 어떤 천이든 오래도록 색을 유지하게 하고 고르게 염색할 수 있게 되었으나, 진 바지를 만드는 회사들은 약간 물 빠진 듯한 과거의 색조를 되찾기 위해 일부러 바지 색을 살짝 표백하거나 물을 빼는 작업을 했다.

세월이 흘러 1890년부터 리바이 스트라우스의 진 바지를 보호해 주던 상업 법률상의 영업 허가가 사실상 끝을 맺는다. 그러자 덜 두껍고 덜 비싼 천으로 바지를 만들어 내던 경쟁사들이 빛을 보게 되었다. 1911년에 창설된 회사 리(Lee)는 바지의 앞트임 단추를 1926년에 지퍼로 대체했다. 블루벨(Blue Bell, 1947년에 랭글러 사로 바뀌었다.) 사는 1919년부터 리바이 스트라우스 진 바지에 맞서는 가장 강력한 경쟁사가 되었다. 이에 대항하기 위해 리바이 스트라우스 사(설립자는 백만장자가 된 후 1902년에 사망했다.)는 이중 데님으로 재단하고 리벳과

에드가 드가,

「해군 장교복 차림의 아실 드 가(Achille de Gas)」

1856~1857년경, 미국 워싱턴, 내셔널 갤러리

19세기 후반 프랑스에서는 감색이 몇몇 제복에서, 그때까지 통용되던 검은색을 대신하기 시작한다. 처음에는 이러한 현상이 활발하지 않았으나 1차 세계대전 이후에는 아주 일반화되어 선원이나 군인 들의 제복은 물론이고 헌병, 경찰, 우체부, 소방대원, 세관원, 그 밖의 여러 직업과 계층의 제복에까지 퍼졌다. 그 이후에는 남녀 가리지 않고 '일반인'들도 감색 옷을 입기 시작했다. 프랑스와 유럽 전체의 의복 영역에서 나타난 감색의 승리는 20세기의 염색업에 큰 획을 긋는 사건이었다.

장도미니크 반 콜라에르,
영화 「떠돌이 여가수」 광고 포스터
1938년경, 프랑스 파리, 국립 도서관 공연 예술국

낭만주의 시대부터 파란색은 꿈의 색, 또는 꿈에 젖어
들게 하는 색으로 여겨졌다. 게다가 파란색은 검은색과
가까우므로 활판 인쇄에 쓰일 수 있다는 이점을 지녔다.
두 차례에 걸친 세계대전 사이의 수많은 영화 포스터들이
이 색을 선택한 것도 바로 그런 이유들 때문이었다.
즉 파란색으로 행인들의 시선을 끌고 그들을 어두운
영화관으로 안내해서 꿈의 세계로 초대하고자 했던
것이다.

쇠 단추를 단 '리바이스 501(Levi's 501)'을 만들어 냈다. 1936년에는 다른 경쟁 상표와의 혼동을 막기 위해 리바이 스트라우스 사는 자신들이 생산하는 모든 진 바지의 오른쪽 뒷주머니에 자그마한 빨간 딱지의 상표를 세로로 붙였다. 이것이 바로 옷 외부에 보란 듯이 나붙은 최초의 상표였다.

그동안 청바지는 작업복뿐 아니라 여가 활동이나 바캉스용 의상으로는 활용되었다. 특히 카우보이나 개척자 분위기를 내고자 서부로 바캉스를 즐기러 오는 미국 동부의 상류층 사람들이 많이 입었다. 1935년 패션지 《보그》는 잡지의 첫 번째 광고로 '상류층 분위기'의 청바지를 받아들였다. 이와 동시에 몇몇 대학 캠퍼스에서 학생들이, 특히 2학년 학생들(신입생들에게는 청바지 착용이 금지되었다.)이 청바지를 입기 시작했다. 이리하여 청바지는 젊은이와 도시인 들의 옷이 되었고, 나중에는 여성들도 착용하였다.[266] 2차 세계대전이 끝난 후 청바지는 전 유럽을 휩쓸며 유행했다. 처음엔 '미국의 재고품들'에서 물량을 조달했지만 차츰 여러 제조 회사들이 유럽에도 공장을 진출시켰다. 1950~1975년 사이에는 일부 젊은이들이 점차 청바지를 입기 시작했다. 사회학자들은 이러한 현상(다분히 광고에 의해 조작된)을 사회 현상, 남성을 상징하는 옷, 젊은이들의 반항을 나타내는 심벌 등으로 분석했다. 그러나 1980년대에 이르자 서양의 많은 젊은이들은 청바지보다 다른 섬유들로 만

폴린 보티, 「셀리아 버트웰의 초상」
1966년, 영국 런던, 휘트포드앤드휴 갤러리

'진(jean)'이라고 하면 자유로움을 추구하는 반항적
젊은이의 표상이자 '위반'의 옷으로 인식하기 쉬운데,
사실은 그렇지 않다. 오히려 진은 아주 오랫동안 검소하고
실용적이며 사회 순응적이기까지 한 이미지를 구축해
왔다. 진을 착용한 사람들은 대부분 평범한 사람들로서 꼭
젊은 사람들만이 아니었으며 반항적인 사람들은 더군다나
아니었다. 유럽에서는 1960년대 말부터 진이 하나의
상징물로 자리 잡았으며, 진의 신화는 사회적 현실을
압도하기 시작했다.

들어진 다양한 색의 옷들을 즐겨 입었다. 사실 1960~1970년 사이에는 청바지 색상을 다양화하려는 시도가 있었으나 오늘날까지도 청색과 청색 계통의 색조가 주종을 이루고 있다.

서유럽에서 청바지를 입는 유행이 수그러들자(1980년대부터는 더 이상 입지 않는 수준이었다.) 이번에는 공산 국가와 개발도상국 그리고 이슬람 국가 들에서 반체제적인 옷, 서방 세계를 향한 개방을 상징하는 옷, 서양의 자유와 유행, 규범과 가치 체계 등을 대표하는 옷으로 등장하였다.[267] 종합적으로 살펴봤을 때 청바지의 역사와 상징성을 절대적인 자유나 반체제적인 이념을 상징하는 옷으로 귀착시키는 것은 그 이미지를 너무 남용하는 처사이자 잘못된 사실이다. 기원을 들여다보면 블루진은 남성용 작업복에서 비롯되어 점점 여가 활동을 할 때 입는 옷이 되었고, 여성들까지 입을 수 있게 되었으며, 나중에는 사회의 모든 계층, 모든 계급의 사람들이 두루 착용하게 되었다. 그 어느 순간에도, 하물며 최근 수십 년 동안에도 젊은이들만 독점적으로 청바지를 입었던 적은 단 한 번도 없었다. 좀 더 자세히 들여다보면, 다시 말해 19세기 말에서 20세기 말까지 북미와 유럽의 전체적인 경향을 살펴보면, 청바지는 평범한 사람들이 입었던 평범한 옷이었지 눈에 띄거나 반항적이거나 규범에서 벗어나고 싶어 하는 사람들의 전유물은 아니었다. 오히려 그와 반대로 튼튼하고 소박하며 편안한 옷, 더 나아가서는 옷

을 입었다는 사실조차 잊고 싶은 사람들이 착용하던 옷이었다. 극단적으로 말하자면, 청바지는 프로테스탄트적 성격이 강한 옷이라고 할 수 있다. 블루진은 우리가 앞에서 살펴본 신교도의 관행에 따른 이상적인 의상 개념, 즉 형태의 단순함, 절제된 색상, 복장의 획일화 등의 성향에 딱 들어맞기 때문이다.

가장 사랑받는 색

　20세기에 들어 청색은 사람들이 가장 많이 입는 옷 색깔이자 가장 선호하는 색으로 자리를 잡았다. 온전히 물질적인 이유라기보다는 좀 더 지적이거나 상징적인 이유에서 비롯된 이러한 선호는 뿌리 깊은 역사를 바탕으로 한다. 우리는 앞에서 청색이 어떻게 13세기부터 귀족들의 색이자 왕의 색이었던 빨간색과 경쟁하게 되었는지 알아보았다. 신교도의 종교 개혁과 거기서 비롯한 모든 가치 체계와 더불어 청색은, 경쟁 상대인 빨간색이 가질 수 없었던 고상하고 경건한 특징을 지닌 색으로 인정되었다. 또한 청색은 여기저기서 뒷걸음질 치고 있던 빨간색을 제치고 여러 분야로 확산되었다. 그러다가 청색이 결정적으로, 그리고 지속적으로 선호되는 색의 대열에 서게 된 것은 낭만주의 시대에 이르러서였다. 이때부터 청색은 다른 색들보

다 월등히 앞서가게 되었다. 물론 이에 관한 19세기 말 이전의 정확한 수치가 나타나 있는 자료는 없는 실정이다. 그러나 사회, 경제, 문학, 예술 분야의 여러 증언들을 살펴보면 청색이 거의 모든 영역에서 가장 사랑받는 색이었음을 알 수 있다. 그리고 1890~1900년 무렵, 제대로 된 여론 조사가 실시되었을 때 나온 결과를 보면 청색과 다른 색들 사이에 엄청난 차이가 있음을 알 수 있다. 이는 오늘날까지도 마찬가지다.

1차 세계대전 이후에 서유럽이나 미국에서 실시된 '선호하는 색'에 관한 여론 조사를 보아도 질문을 받은 100명의 사람들 중 절반 이상이 규칙적으로 청색을 꼽았다는 사실을 알 수 있다. 그다음이 녹색(20퍼센트에서 약간 모자랐다.), 그리고 흰색과 빨간색(각각 8퍼센트)이 뒤를 이었다. 한편 다른 색깔들은 아주 뒤떨어진다.[268]

서양에서 집계된 이러한 수치는 성인들을 대상으로 한 조사 결과다. 어린이들이 선호하는 색은 약간 다르며, 국적과 연령에 따라 같은 기간에도 서로 다른 결과를 보이기도 한다. 어른들에게서 나타나는 현상과는 달리, 1930년대 혹은 1950년대 아이들이 선호하던 색은 오늘날과 전혀 다르다. 아이들에게서 가장 먼저 머리에 떠오르는 색은 언제 어디서나 빨강으로 나타났고, 그다음이 노랑이나 파랑이었다. 단 만 10세 이상의 아이들에게서는 대부분의 어른들에게서 나타나는 것과 같이,

파블로 피카소,
「침대 위에 엎드린 남자와 앉아 있는 여자」

프랑스 파리, 피카소 박물관

피카소는 표현을 색채에 의존하는 화가는 아니다.
그러나 평론가들은 일찍이 피카소의 초기 작품 활동
시기를 '색 형용사'를 사용하여 나누었다. 그중 '청색
시기'는 1900~1904년 사이의 작품들을 규정짓는 용어다.
이 시기의 작품들은 당시 현대 미술이 추구하던 관심과
연구에 비교적 무관심하며 청색이 주조를 이룬다. 이러한
청색 주조 현상은 그 이후 조금씩 약해지나 회화에서든
데생이나 조각에서든, 그의 작품에서 청색은 정기적으로
되살아났다.

이른바 차가운 색을 선호하는 경향이 좀 더 확실하게 나타나곤 한다. 반면 두 경우 모두 어른들의 경우와 마찬가지로 성별 간의 차이는 전혀 없는 것으로 밝혀졌다. 이와 마찬가지로 사회 계층이나 계급, 나아가서 직업 활동은 조사 결과에 그리 큰 영향을 미치지 않았다. 유일하게 연령에서만 분명한 차이가 있었다.

대략 1세기 전부터 좋아하는 색에 대한 여론 조사가 수없이 늘어난 것은, 물론 광고 전략 때문이다. 그러나 이 여론 조사의 결과들을 통해서 현대인들이 지닌 감성의 흐름뿐 아니라 과거에 대해서도 고찰해 볼 수 있으며, 긴 시간을 두고 볼 때 몇 가지 근본적인 문제를 제기해 볼 수 있다. 그러나 한 가지 알아야 할 점은 이러한 여론 조사는 아직까지 모든 인간의 활동 분야에서 실시된 것이 아닐뿐더러 모든 사회에서 다 실시된 것도 아니라는 사실이다. 그리고 이런 종류의 조사는 대부분 '목적성을 띠고' 있으며, 그래서 다소 의도된 면이 없지 않다. 처음에 흔히 광고나 상품 판매, 좀 더 구체적으로는 특정 의상의 유행을 의도하고 조사한 결과를, 사회학자나 심리학자 들이 사회 문화, 상징, 감성적 부분 등에 이르기까지 함부로 확대 적용하는 경우가 허다하기 때문이다.

선호하는 색의 개념은 그 자체로서도 굉장히 불분명하다.[269] 모든 상황을 무시한 채 절대적으로 어떠한 색을 선호한

다고 말할 수 있는가? 그리고 이것이 사회학자, 특히 역사학자의 연구에 어떤 영향을 미치는가? 가령 어떤 사람이 파란색을 좋아한다고 대답했다고 치자. 그러면 이것은 그 사람이 실제로 다른 색을 다 제치고 파란색만 좋아한다는 의미일까? 또 '선호(選好)'라는 건 도대체 무엇인가? 그리고 이 선호도는 거주 공간과 의복, 일상생활 용품과 정치적 상징성, 예술적 감성과 꿈에 이르기까지 모든 실제 생활뿐만 아니라 모든 가치 기준에도 적용되는 것인가? 아니면 "무슨 색을 가장 좋아하세요?"라는 질문(이는 어떤 면에서는 아주 위험할 수 있는 질문이다.)에 "파란색이요."라고 대답함으로써 이데올로기적이나 문화적으로 다수의 무리에 들고 싶어 하는 것을 의미하는가? 이 점은 아주 중요하다. 왜냐하면 사람들이 선호하는 색깔의 변화 과정에 대해 연구하는 것으로는 심리학이나 개인적인 문화에 관해 이해할 수 있는 연구 결과는 전혀 얻을 수 없고, 단지 어떤 사회의 여러 활동 중에서 한 분야(어휘, 의복, 상징이나 문장, 안료나 염료의 상업적 거래, 시나 회화, 과학적 논증들 등)에 얽힌 집단적 감성을 알 수 있을 뿐이기 때문이다. 그렇다면 오늘날은 이와 다른가? 개인의 선호도나 개인적 취향 같은 것이 정말 존재하는가? 우리가 믿고 생각하고 감탄하고 좋아하거나 거부하는 모든 것은 항상 다른 사람들의 시각이나 판단을 거친다. 인간은 혼자 사는 것이 아니라 사회를 이루어 살기 때문이다.

피카소가 쓴 시 「4월 30일의 그림 속에서」 (프랑스어로 작성)
프랑스 파리, 피카소 박물관

16세기 말부터 예술가들은 푸른색으로 물들인 종이를
선호했다. 그러나 이런 종이를, 편지를 주고받는 데에
사용하기 시작한 때는 18세기에 이르러서다. '청색의 화가'
피카소는 이 짧은 시의 초안을 작성하면서 그러한 전통을
충실하게 구현했다.

게다가 앞에서 언급한 여론 조사는 지식의 분야가 세분화되었다는 사실과 직업적 활동, 구체적이고 개인적인 생활과 관련된 문제들을 고려하지 않는다. 오히려 이런 종류의 조사들은 그 결과를 절대적인 것으로 규정하고, 전체적인 성향을 돋보이게 하려는 경향이 있으며, 심지어는 그 효력을 발휘하기 위해서 '의도된'(광고는 언제나 이런 일의 주동자이자 주모자다.) 질문을 하고 대상자로 하여금 '본능적으로' 대답하게 한다. 다시 말해 5초 안에, 어떤 추론이나 "그런데 의상에서, 아니면 회화에서?" 하는 식으로 되묻는 일 없이 즉각적으로 대답해야 하는 것이다. 우리는 이렇게 대중에게 요구되는 순간적 자발성이 과연 정당한 것인지 그리고 그 동기가 무엇인지에 대해서도 생각해 보아야 한다. 어떤 학자든지 여기서 억지스럽고 미심쩍은 면을 간파할 수 있을 터다.

그러나 이러한 조사 결과도 유익하거나 적절하게 쓰일 수 있다. 성인을 대상으로 한 조사 결과가 시간이 흘러도 그리 변화를 보이지 않았다는 점을 확인할 수 있을 때가 바로 그러한 경우다. 19세기 말의 몇몇 자료들이 보여 주는 조사 결과는 앞에서 밝힌 수치와 거의 비슷하며 공간에 따라서도 별반 차이를 보이지 않았다.[270] 이 점을 유의해서 볼 필요가 있다. 서양 문화가 파란색과 거의 일체를 이루어 흘러왔다는 것을 의미하기 때문이다.[271] 유럽 어디에서나 초록에 앞서 파랑이 선두

를 이룬다. 에스파냐와 라틴 아메리카만이 약간의 차이를 보인다.[272]

서양을 떠나 다른 세계를 보면 상황은 완전히 달라진다. 예컨대 비슷한 조사 결과를 내놓은 일본의 경우를 보면, 선호하는 색이 아주 다르다는 걸 알 수 있다. 즉 흰색이 선두를 차지하고(대답의 거의 30퍼센트), 그다음이 검정(25퍼센트), 빨강(20퍼센트)의 순서로 나타났다. 그런데 이것은 일본의 다국적 대기업들에게는 문젯거리다. 이 회사들은 포스터, 팸플릿, 사진이나 영상 이미지 등의 광고 분야에서 국내 소비자들을 위한 광고 전략과 서양으로 수출하는 광고 전략을 따로 짜야 하는 불편함을 겪고 있다. 물론 전략의 차이를 색에만 두는 것은 아니지만 색이 중요한 요소임에는 틀림없다. 어떤 회사가 전 세계를 공략하려면 색에 대한 이러한 취향 차이를 분명히 염두에 두어야 한다. 이것은 다른 문화의 수용이 아무리 빠르게 확산되더라도 마찬가지다.(게다가 색에 대한 취향의 수용은 다른 어떤 분야보다 느린 속도로 이루어지는 것 같다.)

일본의 경우는 다른 면에서도 흥미를 끈다. 색 현상은 각 문화에 따라 다르게 정의되고, 일상생활에서도 다른 방식으로 행해지며 또 다르게 실감된다는 사실을 잘 보여 주기 때문이다. 사실 일본인들의 감성에는 파랑인지 빨강인지, 또 다른 색인지 보다는 그 색이 광택을 지니는지 그렇지 않은지가 더 중

이브 클랭, 「청색 스펀지를 이용한 돌출 효과」
1957~1959년경, 독일 쾰른, 발라프리하르츠 미술관

화가 이브 클랭(Yves Klein, 1928~1962)은 청색 계통만
단색으로 쓰기로 유명한데, 그의 청색은 농도와 명도가
매우 높아 감상자와 그림 사이의 공간적 거리를 완전히
지워 버리는 듯한 느낌을 준다. 클랭은 색을 취급하는
에두아르드 아담의 도움을 받아 특이한 군청색 염료를
만들어 낸 뒤 IKB(International Klein Blue, 국제 클랭
청색)라는 이름으로 특허를 받았다. 이 색의 화학 성분은
법적으로 보호받는다. 예술가의 작업과 역할에 대한
착상이 특이하다.

요하게 작용하기도 한다. 일본어에서 흰색을 가리키는 말을 예로 들자면, 가장 불투명한 흰색부터 가장 번쩍거리는 흰색까지 단계적으로 나뉘어 각각 다른 이름을 지닌다. 이렇게 여러 가지로 구분되는 흰색의 명칭들이 일상용어로 쓰이는 것이다.[273] 일본인들의 눈과는 달리, 서양인들의 눈은 이처럼 다양한 흰색을 구분하지 못한다. 그리고 유럽 언어들의 어휘에는 흰색의 색조를 섬세하게 명명하기 위한 단어가 훨씬 모자란다.

여러 측면에서 이미 서양화된 나라인 일본의 경우에서 알 수 있는 결과는, 그나마 다른 아시아권 문화나 아프리카 혹은 아메리카 인디언들의 문화에 비해서 훨씬 명백한 편이다. 예를 들어 대부분의 아프리카 사회에서는 빨간색 계통을 갈색 혹은 노랑, 나아가 초록이나 파랑으로부터 구분하는 데에 별로 중요성을 두지 않는 경우가 있다. 반면 어떤 주어진 색이 있으면 그것이 건조한 색인지 축축한 색인지, 그리고 부드러운 색인지 거친 색인지, 매끄러운 색인지 꺼칠꺼칠한 색인지, 외부로 퍼지지 않는 둔탁한 색인지 아니면 울려 퍼지는 색인지, 즐거운 색인지 슬픈 색인지를 아는 것이 아주 중요하다. 그들에게 색이란 그 자체로서는 의미가 없으며, 단순한 시각적 현상에 그치는 건 더더욱 아니다. 색은 다른 감각 요소와 짝을 이루어 이해되므로 빛깔이나 색조 따위는 핵심적인 문제가 되지 않는 것이다. 게다가 서아프리카의 여러 민족들에게 색상 문화, 색에

자크노가 새롭게 디자인한 청색 골루아즈 담뱃갑
1947년, 프랑스 파리, 담배·성냥 전매청(S.E.I.T.A) 박물관

1910년 프랑스 담배 공사는 '레 골루아즈(les Gauloises)'라는 새로운 상표의 담배를 시장에 내놓았다. 담배를 포장하는 데에 사용된 엷은 청색의 담뱃갑은 이 상표의 상징일 뿐만 아니라 프랑스를 대표하는 상징이 되기에 이르렀다. 레골루아즈는 오랫동안 '프랑스 시장에서 가장 많이 팔리는 국산 담배'로서 기록을 세웠다. 그리고 '골루아즈 청색(bleu gauloises)'은 은은한 보라색 색조를 약간 띤, 엷은 회색조의 청색을 가리킬 때 쓰이는 일상적인 표현이 되었다.

대한 감각 그리고 색을 표현하는 어휘는 성별, 나이, 사회적 지위에 따라 달라지는 것으로 받아들여지고 있다. 예컨대 베냉(Bénin, 서아프리카의 국가 ― 옮긴이)의 몇몇 부족들에게는 여러 가지 갈색을 표현하는 단어가 수도 없이 많으며, 그 단어들은 남자와 여자 들 사이에서 각각 다르게 표현된다.[274]

이러한 사회 간의 차이는 사실 근본적인 것이다. 이것은 색 인식의 문화적 성격이나 거기서 비롯하는 색에 대한 명명현상 등을 강조해 줄 뿐 아니라, 여러 다른 감각과 관련한 복합적 지각 현상과 공감각 역할의 중요성을 드러낸다. 또한 이 차이점들은 같은 공간과 시간에서 나타나는 감수성을 비교 연구할 때 신중해야 함을 일깨워 주기도 한다.[275] 한 서양인 연구가가 현대 일본인들의 색상 체계가 분명히 구분하는 무광택과 광택이 있는 색에 대한 개념의 중요성을 이해할 수 있을지는 모른다.[276] 그러나 이 연구가가 몇몇 아프리카 사회의 색을 연구할 때는 방향을 잃기가 쉽다. 건조한 색은 무엇을 의미하는가? 슬픈 색깔은? 침묵하는 색깔은? 여기서의 색깔은 파랑, 빨강, 노랑, 초록 등을 구분하는 것과는 거리가 멀다. 그리고 세계에는 이 연구가의 이해 능력을 벗어나는 또 다른 변수들이, 얼마나 많이 그를 기다리고 있을 것인가?

말람 술레이만이 인디고로 염색한 견직(부분)

1973년, 영국 런던, 개인 소장

서아프리카 말리(Mali)의 전통 이불

19세기, 프랑스 파리, 아프리카·오세아니아 예술 박물관

파란색은 아프리카 지역의 전통 의상에는 거의 나타나지 않는 반면, 고급스러운 직물이나 의례 행사용 옷감에는 자주 나타난다. 인디고 덕택에 면을 매염 과정을 거치지 않고 차가운 상태에서 염색할 수 있게 되었다. 이렇게 염색한 면은 광택이 없는 진한 그리고 일률적이지 않은 청색의 미묘한 색조를 잘 나타낸다. 그러나 이런 색조들은 유럽인의 눈엔 익숙하지 않다.

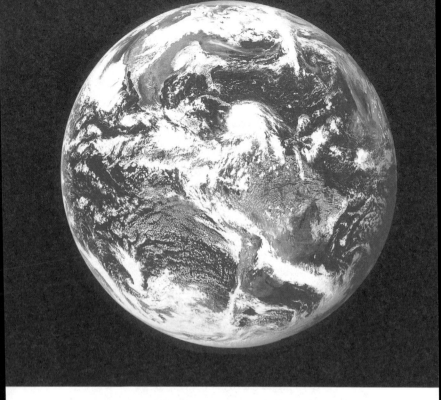

북아메리카와 남아메리카가 보이는 지구(인공위성 사진)

멀리서 본 지구는 여러 색깔을 나타내는데, 지구를 둘러싼 대기의 산화 현상 때문에 파란색이 주조를 이룬다. 여기서 나온 표현인 '파란 행성'은 1960년대, 최초의 우주여행이 시작된 뒤부터 지구를 가리키는 일상적인 표현이 되었다. 그런데 시인들은 우주 비행사들을 앞서갔다. 그 예로 1929년 폴 엘뤼아르(Paul Eluard)는 자신의 유명한 어느 시 작품을 통해 "지구는 오렌지처럼 파랗다."라고 노래했다.

오늘날의 파랑,
중립적인 색?

그러면 이렇게 길고도 풍성했던 파랑의 역사가 오늘날 우리의 일상생활, 사회규범, 우리의 감수성 등에 남긴 것은 무엇인가? 먼저 바로 앞에서 살펴본 바와 같이 청색은 다른 색보다 월등히 사랑받은 색이라는 사실이다. 그리고 이러한 청색 선호 현상은 남녀, 사회적 출신, 직업이나 문화적 수준을 막론하고 누구에게나 해당하는 것이다. 즉 파란색은 모든 것을 압도한다. 다른 무엇보다도 이러한 현상이 가장 두드러지게 나타나는 분야는 바로 의상이다. 유럽의 모든 나라에서, 나아가 서양 세계 전체를 통틀어, 파란색은 수십 년 전부터 흰색, 검은색, 베

이지색을 제치고 가장 즐겨 입는 옷 색깔로 등장했다. 유행이 아무리 변해도 파란색의 절대적 인기가 꺾이지 않는 것으로 보아, 이러한 현상은 아마도 오랫동안 지속될 것 같다. 사실 극히 일부분의 사람들에게만 해당되며 대중 매체에 의해 조작되곤 하는 유행 의상과 모든 계층 그리고 계급의 사람들이 실제적으로 입는 옷 사이에는 엄청난 차이가 있기 마련이다. 유행은 봄, 가을마다 바뀌지만 모든 사람들이 입는 옷은 훨씬 느린 속도로 변화한다.

이제 '파랑'이라는 단어는 환상적이고 매력적이며, 안정을 가져다주고 꿈을 꾸게 하는 말이 되었다. 또한 이 단어는 물건을 팔리게 하는 힘을 지녔다. 사람들은 이 색깔과 별 상관이 없는(혹은 전혀 상관이 없는) 상품, 회사, 장소나 예술 작품들에도 '블루'라는 제목을 붙인다. 이 단어의 울림은 부드럽고 기분 좋으며 유유히 흐르는 듯한 느낌을 준다. 의미상으로도 이 단어는 하늘, 바다, 휴식, 사랑, 여행, 바캉스, 무한함 등을 떠올린다. 이것은 다른 여러 나라의 언어에서도 마찬가지다. 'bleu', 'blue', 'blu', 'blau' 등은 언제나 색(色), 추억, 욕망, 꿈 등을 연상시키며 안도하게 하고 시적 감흥을 준다. 이 단어들은 책의 제목으로도 많이 쓰인다. '파랑'이라는 단어는 그 자체만으로도 다른 어떤 색의 어휘도 흉내 낼 수 없는 특별한 매력을 책에 부여한다.

캄보디아에 설치된 국제 연합(UN) 깃발

1992년.

중세의 상징체계에서 파란색은 이미 평화를 상징하는
색이었다. 현대의 상징체계에서 파란색은 중립적인
색으로 간주되기도 한다. 이 두 가지 특성은, 왜 오늘날
국제기구들이 파란색을 표상으로 삼았는지를 잘 설명해
준다. 유엔군은 파란색 모자를 쓰고 교전국 사이에
개입하여 중재 임무를 수행할 뿐 아니라 두 개의
올리브나무 가지 사이에 지구가 그려진 하늘색 기를
기관의 상징으로 정하여 전 세계로 평화의 메시지를
전하고 있다.

그러나 우리가 일반적으로 생각하는 바와는 달리, 파랑을 선호하는 취향은 이 색이 특별한 충동을 일으키거나 상징적으로 강한 의미를 지니고 있기 때문이 아니다. 오히려 파랑이 다른 색, 특히 빨강, 초록, 하양, 검정보다 상징성이 '덜 강한' 색이기 때문에 모든 사람들로부터 사랑받는 것인지도 모른다. 여론 조사에서 가장 덜 인용되고 가장 덜 미움을 받는 색이 파랑으로 나타난다는 사실은 이러한 추측을 입증해 준다. 파랑은 충격이나 상처를 주는 색이 아니며 반항하는 색도 아니다. 마찬가지로 절반 이상의 일반인들이 선호하는 색이라는 것은, 이색이 비교적 약한, 혹은 폭력적이거나 위반적이지 않은 상징적 잠재력을 지니고 있음을 의미한다. 요컨대 우리가 파란색을 선호한다고 고백할 때, 자기 스스로에 대해 밝혀지는 것은 무엇인가? 아무것도, 혹은 거의 아무것도 없다. 단지 너무나 평범하고 대단히 미적지근한 느낌이 있을 뿐이다. 반면에 좋아하는 색이 검정이나 빨강 혹은 초록이라고 털어놓을 때는…….

색에 관한 서양의 상징체계에서 파랑이 지니는 근본적인 특징 중 하나가 바로 여기서 나타난다. 그것은 바로 파랑은 유행을 타지 않는다는 점, 조용하고 평화적이며 아득한 느낌과 함께 거의 중립적인 색이라는 점이다. 물론 파란색은 꿈꾸게 하는 색이지만(여기서 다시 한 번 낭만주의 시인들과 노발리스의 푸른 꽃과 블루스 음악을 기억하자.) 이 멜랑콜리한 꿈은 약간 마취제 같은

일면을 가진다. 오늘날 병원의 벽이 파란색으로 칠해지고, 신경 안정제 종류의 모든 약들이 파란색으로 포장되며, 도로 교통 표지에서 허가를 의미하는 모든 것은 파랑으로 표시된다. 그리고 정치적으로도 온건하고 합의적인 입장을 표현하는 데는 파란색을 많이 쓴다. 파란색은 공격적이지 않을뿐더러 어떤 것도 위반하는 일이 없으므로 안정감을 주고 결집시키는 역할을 한다. 기조색으로 파랑을 택한 옛 국제 연맹, 오늘날의 국제 연합, 유네스코, 유럽 의회, 유럽 연합 같은 국제기구들도 이와 같은 생각을 했을 터다. 그들은 파랑을 자신들의 상징이자 기조색으로 선택했다. 파란색은 각 나라 국민들 간의 평화와 우호를 증진하는 역할을 맡은 국제기관의 색이 되었다. 파란 모자를 쓴 유엔군은 지구 곳곳에서 제 역할을 다한다. 파랑은 모든 색 중에서 가장 평화롭고 가장 중립적인 색이 된 것이다. 파랑에 비하면 흰색조차 강하고 분명하며 방향이 정해진 상징성을 지닌다고 하겠다.

사실 파란색이 안정이나 평화를 상징한 것은 유서 깊은 일이다. 중세의 색의 상징체계에서도 이러한 상징성은 이미 존재했었고 낭만주의 시대에는 확실히 자리를 굳혔다. 반면 새로운 것이 있다면 파란색과 물의 관계, 그리고 특히 파란색과 차가움의 관계다. 이에 대해 길게 언급하기에는 이 책의 지면이 모자랐지만, 이것은 파랑색을 살필 때 아주 중요한 문제다. 특히 근대와 현대에서 그러하다. 엄밀히 말하자면, 따뜻한 색이나 차

가운 색은 물론 존재하지 않는다. 그것은 공간과 시간에 따라 달라질 수 있는, 순전히 관습적인 문제다. 중세와 르네상스 시대의 유럽에서는 파란색이 따뜻한 색으로 통했으며, 때로는 모든 색깔 중에서 가장 따뜻한 색으로까지 여겨지기도 했다. 17세기에 이르러서야 파란색은 점차적으로 '차가워지기' 시작했고, 19세기에 비로소 파랑은 차가운 색으로서 자리매김하였다.(이미 살펴본 것처럼 괴테도 부분적으로는 파랑을 따뜻한 색으로 보았다.) 따라서 어떤 예술사가가 중세 말이나 르네상스 시기의 미술 작품을 연구하면서 당시 화가가 어떤 비율로 따뜻한 색과 차가운 색을 사용했는지, 오늘날의 시각에 따라 (파랑을 차가운 색이라는 식으로) 판단한다면 커다란 실수를 저지르는 것이다.

파랑이 따뜻한 색에서 차가운 색으로 넘어오는 과정에서 가장 중요한 역할을 한 것은 파란색과 물의 점차적인 결합이었을 터다. 사실 고대와 중세 사회에서 물이 파란색으로 인식된 일은 거의 없었다. 과거의 그림들을 보면 물은 모든 색으로 표현이 가능했지만 상징적으로는 초록이 물의 색으로 꼽히곤 했다. 그래서 해도나 오래된 지도들을 보면 바다, 호수, 큰 강, 하천은 거의 항상 녹색으로 나타난다. 15세기에 와서야 이 초록(동시에 숲을 표현하는 데도 많이 쓰였던)이 점차 파랑으로 대체되기 시작했다. 그러나 가상 세계에서든 일상생활에서든 물이

파란색, 특히 차가운 파랑으로 인식되기까지는 아직도 많은 시간이 필요했다.

'파랑'을 표상 또는 상징적인 색으로 삼으며, 동시에 이 색을 가장 선호한다고 밝힌 현대 서양 사회가 느끼고 있는 것처럼 파랑이 차가운 색으로 인식되기까지는 말이다.

옮긴이의 말[*]

파랑을 통해 본 문명 변천사

파랑은 오늘날 유럽인들이 가장 선호하는 색이다. 이러한 유럽의 청색 선호 경향을 두고 우리는 적어도 두 가지 질문을 하게 된다. 왜 그리고 언제부터 이런 경향이 싹트기 시작했는가? 오랜 역사를 두고 보았을 때 동전의 양면 같은 이 두 가지

[*] 이 글은 고봉만, 이찬규가 《프랑스어문교육 제31집》(2009)에 발표한 논문 「중세 문장(紋章)에서 근대의 문화 원형으로 이르는 청색의 기원 연구」를 수정·보완한 것이다.

질문은 사회, 종교, 예술 및 거의 모든 분야의 다각적인 문제들과 맞닿는다. 중세 문장학과 서양 상징사 연구의 일인자로 꼽히는 미셸 파스투로는 서구에서 색의 역사는 세 번의 중요한 전환점들을 맞았다고 상정한다. 첫 번째 전환점은 선사 시대부터 있어 왔던 하양, 빨강, 검정의 3색 체제가 소멸하고 하양, 검정, 빨강, 파랑, 초록, 노랑의 6색 체제가 시작되는 봉건 시대(10~12세기)다. 두 번째는 인쇄술의 보급과 종교 개혁을 통해서 하양과 검정의 절대적 가치관이 사라지는 중세 말기에서 근세 초엽에 이르는 시기(1450~1550)라고 할 수 있다. 세 번째는 뉴턴이 스펙트럼 방식을 통해 체계적으로 색을 연구했던 단계를 거쳐 서구에서 염색과 안료 분야의 기술적 진보가 획기적으로 이루어진 산업 혁명의 시기다.[1] 물론 그때는 유럽에서 낭만주의라는 문예 사조가 득세하던 시기이기도 하다.

청색 터부와 미학적 반전

고대 그리스 로마 시대에 청색은 그것을 지칭하는 적합한 단어가 존재하지 않았을 정도로 주목받지 못한 색이었다. 따라서 라틴어를 연원으로 하는 언어들은 게르만어(blau)와 아랍어(azur)에서 청색을 표현하기 위한 단어를 차용했다. 로

마 제국 시대에 청색을 표현할 때 그나마 가장 많이 쓰였던 'caeruleus'라는 단어는 원래 백랍의 색을 지칭하는 말이었다. 그리스 로마 시대부터 심지어 중세 초기까지 예술가들조차 하늘이나 바다를 나타낼 때 청색 대신 흰색이나 황금색을 사용하였다. 실재의 색과 인식되는 색 사이에는 언제나 간과할 수 없는 차이가 있겠으나, 서구 회화에서 일반적으로 하늘이 청색 계열로 표현된 시기는 리얼리즘의 시작을 예고한 14세기의 이탈리아 화가 지오토에 이르러서였다. 당시의 의상에서도 청색은 상복(喪服)을 제외하고는 다른 의미를 갖지 못했다. 모턴 워커가 지적하고 있듯이, 고대 그리스에서 청색은 검정색의 일종으로 취급됐을 따름이다. 따라서 오늘날과는 달리, 청색이 상복의 색감으로 빈번하게 사용되었으리라 사료된다. 고대에 청색이 이렇게 홀대받은 데에는 어떤 이유가 있는 것일까?

청색은 특히 로마인들에게 있어서 켈트족과 게르만족, 즉 야만인들의 색이었다. 소위 야만인들은 파란색 눈을 가졌을 뿐만 아니라, 골족과 게르만 민족들 가운데선 전장에 나가기 전에 청색으로 몸을 물들이는 풍습이 유행했었기 때문이었다. 로마의 장군 카이사르는 켈트족들이 적들에게 공포감을 심어 주기 위해서 몸과 얼굴에 "유령처럼 보이게 하는" 청색을 칠한다고 증언한다. 브루사틴은 이러한 증언을 바탕으로

고대 그리스인들에게까지 일반화되어 있었던 청색과 죽음의 연관성을 다음과 같이 서술한다. "신고전주의자와 낭만주의자 들에 따르면, 그리스인들 사이에서 죽음은 군청색으로 나타난다고 한다. 마치 모든 색을 깨 버리는 아주 먼 옛날 밤의 형상처럼 말이다. 또 청색은 모든 불길한 징후에 대해서 그리하듯이 입에 올릴 수 없었다." 따라서 하양, 검정, 빨강으로 구성된 3색 체계가 주를 이루던 고대 그리스 로마 시대의 사람들은 장례식 때를 제외하곤 청색 옷을 입지 않았다. 그렇다고 해서 청색이 일상생활이나 여러 창작 활동에서 존재하지 않았던 것은 물론 아니다. 하지만 당시의 3색 체계가 누리던 지위와 비교해 보면 청색은 결코 빈번하게 사용되는 색이 아니었다. 로마 시대의 정치가이자 학자인 플리니우스는 자신의 대작 『박물지』에서 이렇게 단언한다. "정말 뛰어난 화가들은 주로 흰색, 노란색, 빨간색, 검은색 이 네 가지 색만으로 그림을 그린다."

청색은 의복에 사용되면서 일종의 신분을 표시하는 상징적 역할을 맡기도 했다. 이러한 상징적 역할은 그 희소가치에 따라 다르게 나타났으리라고 사료된다. 귀족이나 사제 들이 붉은색의 의복을 많이 입었다면, 농부들의 의복에는 자연스럽게 청색이 많이 사용되었던 것이다. 당시에 붉은색이 상류층의 권위를 나타낼 수 있었던 것은, 상대적으로 붉은색 안료

를 구하기 어려웠기 때문이다. 이와 같은 사실은 색의 역사를 다루는 논의들 속에서 어느 정도 찾아볼 수 있겠으나, 진홍색을 가리키는 프랑스어 'écarlate'라는 단어의 어원적 의미를 통해서도 분명히 유추할 수 있다. 『프랑스어 역사 사전(Dictionnaire historique de la langue française)』을 참조하자면, 'écarlate'라는 단어는 진홍색을 가리키기 이전에, 색과 무관한 모든 종류의 고급 직물을 일컫는다. 물론 청색 계열 또한 고대부터 매우 희소가치가 높은 안료였다는 역사적 사실들을 간과할 수 없다.(에바 헬러의 책을 참고하라.) 하지만 청색이 고귀한 색으로 통한 것은 주로 회화의 역사에서나 발견할 수 있는 사실이고, 의복에서 청색은 매우 흔하게 사용되었다. 청색의 염색 재료로 쓰인 인디고가 저렴하였기 때문이다. 따라서 오늘날 작업복을 나타내는 청색의 역사는 유래가 매우 깊다고 할 수 있다. 색이란 결국 단독으로 존재할 수 없으므로, 청색의 역사는 곧 색의 역사이기도 하다. 색은 그리스 로마 시대부터 이처럼 사회 계층 및 계급을 구별해 주는 규범적 역할을 담당하였다. 이런 와중에 붉은색은 12세기 초까지 지속적으로 높은 지위를 누렸다. 그리고 그 이후 수십 년 동안, 청색에 대한 푸대접 혹은 터부는 근본적인 변화를 겪는다.

유럽에서 청색의 가치 상승 현상은 11세기에서 12세기로 넘어오는 과도기에, 예술 분야, 특히 성화들 속에서 나타난다.

특히 파란색을 사용한 성모 마리아의 도상들은, 12세기부터 아주 짧은 기간 사이에 파랑을 '색 중에서 가장 아름다운 색'으로 여기게 하는 데 결정적 역할을 했다. 중세의 많은 성화들 속에서 아들의 죽음을 슬퍼하는 성모 마리아는 주로 어두운 색을 입고 있다. 그리스 로마 시대부터 상복의 색깔이었던 청색은 그러한 비탄의 감정을 고스란히 표현하기에 적당한, 대표적인 색이 될 수 있었다. 이러한 반전, 즉 청색에 대한 새로운 관심과 예술 분야로의 확산은 모든 사회 계층을 막론하고 당시 최고조에 달했던 '성모 마리아 숭배'와 직결된다. 게다가 청색의 톤이 점차 밝아지면서 수세기 전만 해도 칙칙하고 어둡기만 했던 청색이 척 보기에도 더 명백한 아름다움을 지니게 되었다. 12세기 전반기에 이르자 청색 계열의 상복은 줄어들고, 마침내 성모 마리아가 입는 상복의 색을 청색이 단독으로 맡게 된다.[2] 이후 12세기 말에서 13세기 초에는 프랑스의 루이 9세나 영국의 헨리 3세와 같은 절대 권력층 인사들이 성화 속의 마리아를 모방하여 청색 의상을 착용하기 시작했는데, 이러한 일은 2~3세대 이전만 해도 상상할 수 없는 것이었다. 파스투로는 루이 9세의 청색 의상에 대한 취향이 왕의 위엄을 위한 선택은 아니었을 거라고 본다. 십자군 전쟁에서 돌아온 왕이 당시의 신앙에 따라 모든 분야에서 금욕을 행하고 성모의 슬픔을 함께 하고자 했던 데서 그의 청색 취향

이 비롯되었으리라고 파스투로는 역설한다.

청색은 성모 마리아에 대한 종교적 신앙심과 왕과 귀족들의 사회적 권력을 동시에 상징하게 되면서 '모든 색 중 최고의 색'으로 인식되기 시작했다. 이제 유럽 사회에서 청색은 더 이상 야만과 죽음의 색이 아니라 신성과 고귀함을 의미하게 된 것이다. 이후엔 다루는 색상에 따라 엄격하게 세분화되어 있던 당시 염색업계에서 비교적 열세에 있던 청색 염색업자들은 붉은색 염색업자들을 제치고 선두에 서기에 이른다. 이처럼 청색은 빠른 속도로 모든 계층의 사람들이 선호하는 색으로 등극한다. 염색 분야에서 청색 염색업자들의 득세는 지역마다 조금씩 시기가 달랐지만, 12세기 말부터 서유럽의 전체적인 현상으로 굳어진다. "플랑드르, 아르투아, 랑그도크, 카탈루냐, 토스카나 등에서는 일찍 변화를 겪었고, 베네치아, 제노바, 아비뇽, 뉘른베르크, 파리 등지에서는 늦은 편이었다. 염색 분야에서 거장의 자격 기준은 이러한 청색의 위상 변화를 보여 주는 좋은 자료다. 14세기부터 루앙, 툴루즈, 에르푸르트 같은 도시에서 거장이 되기 위해 제작해야 하는 작품은 청색 염색 기술로 평가되었는데, 이것은 붉은색을 취급하는 염색 장인들에게까지도 적용되었다."[3] 서유럽의 여러 주요 도시들에서 일어난 청색 염색업자와 붉은색 염색업자 간의 이러한 경쟁은 사회 경제적인 측면뿐 아니라 서양 문화 전반에 나

타난 색에 대한 감수성을 이해하는 데에 중요한 단서가 된다. 그리스 로마 시대부터 13세기 초반에 이르는 세월을 개괄해 보자면, 서구 사회에서의 청색은 색의 역사뿐만 아니라 가치 관과 감성의 미학적 반전을 보여 주는 역사이기도 하다.

중세의 문장과 청색

문장은 주로 가문이나 단체 등을 표시하는 도형적 방식 을 일컫는다. 유럽에서 문장 제도가 확립된 때는 12세기 무렵 부터이지만, 이전의 고대 여러 나라에서도 이러한 도형적 방 식들을 발견할 수 있다. 이집트 투탕카멘 왕의 묘석에 새겨진 태양 심벌, 고대 그리스 회화에 등장하는 전사들의 방패를 장 식하고 있는 메두사의 머리 혹은 독수리 모습 같은 것들 말 이다. 하지만 문장의 전신(前身)으로 여겨지는 이런 고대의 도 형적 심벌들이 가문이나 단체의 영속적인 표지로서 사용되 었는지에 대한 기록들은 찾아보기가 어렵다. '문장 제도의 확 립'이라는 말은 가문이나 단체 혹은 각자 대대로 세습하는 독 자적인 문장을 가지고 있으며, 일반적으로 그것이 국왕의 인 가나 문장원(紋章院)에 등록하는 방식 등을 통하여 공인되는 것을 의미한다.

유럽 문장의 직접적인 기원은 전쟁에서 아군과 적군을 쉽게 구별하기 위한 방편으로부터 시작된다. 중세 시대 전사의 쇠사슬 갑옷(haubert), 쇠사슬 두건(capuchon) 그리고 코까지 가리는 투구가 피아 식별을 어렵게 했던 것이다. 영어, 독일어, 프랑스어 등에서 문장을 일컫는 단어들이 모두 '무기' 혹은 '전쟁'에 해당하는 단어에서 파생되었다는 점 또한 이와 같은 기원설을 뒷받침한다.(영국: Coat of arms/ 독일: Arms, Wappen/ 프랑스: Waffen, Armoiries/ 에스파냐: Armes) 따라서 중세 시대의 많은 문장들은 타원형이나 사각형의 방패 모양을 하고 있거나 전투에 쓰이는 방패와 깃발 위에 직접 그려졌다. 그 이후에 문장은 신분과 재산, 소속을 나타내는 표식으로 사용되면서 다양한 매체들을 통해 나타난다. 즉 13~14세기 문장 사용의 절정기에는 많은 사람들이 건물, 의복(제복), 도장, 화폐, 미술품, 교회의 벽면, 묘비 등에 문장을 그려 넣거나 붙였다.

문장 제도가 확립되면서 또 하나의 시각 문화가 일상 문화 속에서 탄생한 셈인데, 문장 자체가 재현적 관점이라기보다는 상징과 식별을 위해 사용된 만큼 몇 가지 색들이 중요한 역할을 담당할 수밖에 없었다. 파스투로에 따르면, 문장의 색상은 "추상적이고 개념적이며 절대적인 것"이므로 색조의 미묘한 차이는 신경을 쓰지 않아도 되었다.[4] 요컨대 문장에서

청색을 표시하는 경우, 밝은 청색이나 어두운 청색 혹은 군청색이나 하늘색과 같은 색조의 차이는 성모의 의복에서와는 달리 전혀 의미를 가지지 않았다. 문장의 절대적 색 체계 속에는 백(은), 황(金)의 메탈 색상과 적(赤), 청(靑), 흑(黑), 녹(綠)을 포함하는 여섯 가지 색들만이 존재하였다. 13세기부터 자주색이 나타났으나 종교적 문장에 국한되거나 매우 드물게 사용되었다.

중세의 문장 체계를 연구하는 데 있어서 간과할 수 없는 자료가 있다면 바로 중세의 설화 문학이다. 그중에서도 '기사도 이야기(Romans de chevalerie)'는 비록 픽션(팩션)이긴 하지만 당시의 문장들에 대해서 적잖은 역사적 자료들을 남겼다. 중세의 기사들은 거의 예외 없이 얼굴까지 가리는 투구와 갑옷을 입은 차림으로 이야기 속에 등장한다. 그 때문에 그들을 분별하기 위해서는 그들이 지닌 방패나 깃발의 문장들에 대한 상세한 묘사가 필요하다. 중세 초기에는 신분 제도, 기사도 정신 등이 아직 확립되지 않았기 때문에, 기사라고 하면 말을 타고 종군할 수 있는 부유한 계급의 전사를 광범위하게 의미했다. 그 후 십자군 전쟁을 거치면서 서부 유럽, 특히 프랑스와 독일, 영국을 중심으로 점차 확립된 기사 제도는 12~13세기에 이르러 절정을 이룬다. 이때부터 기사는 영세나 혼례 미사에 비견할 만한 성스러운 기사 서임식을 거쳐야

만 했다. 프랑스에서는 기사를 지망하는 자가 서임식 전야에 자신이 계승할 문장을 교회의 제단에 바치는 관례가 생겨났다. 기사 제도와 신분이 정립되고 대를 이어 세습하자, 각각의 고유한 문장들이 신분 계승의 증거로서 중요한 의미를 지니게 되었던 것이다.

따라서 유럽의 많은 문장 연구가들이 역설하듯이, 중세 전반의 상징체계와 의미를 연구하는 데 있어 문장을 구체적으로 다루는 기사도 문학은 적절한 본보기라 할 수 있다. 특히 14세기 초까지 프랑스의 기사도 문학에서는 기사나 왕의 문장에 나타나는 색깔들을 통해 앞으로 전개될 이야기가 어느 정도 암시되곤 한다. 12~13세기에 유행했던 아서 왕 이야기의 프랑스어판을 보면 주인공은 색으로 대변되는 기사들을 만난다. 예컨대 마구와 방패 그리고 갑옷까지 붉은색으로 물들인 적기사는 분명 귀족 태생이지만 악마와 교류하거나 죽음을 부르는 인물이다. 반면에 흑기사는 자신의 정체를 숨기는 인물로서 선악의 구분이 확실하지 않다. 백기사는 대개 주인공의 나이 든 친구나 숨은 보호자로서 선한 역할을 담당한다. 녹기사도 등장하는데, 젊고 당돌한 성향을 지닌 인물로 사건의 발단이 된다. 이와 같은 '색의 기사'들은 앞에서 논의했듯이 백(은), 황(금)의 메탈 색상 그리고 적, 청, 흑, 녹의 여섯 가지 색들만이 존재했던 중세 문장의 색 체계를 상기시킨

다. 그런데 유럽의 기사도 문학 속에서 청기사가 등장하는 것은 13세기 중반 이후다. 이러한 시간적 편차는, 그때까지 이야기를 수용하는 독자들이 다른 문장의 색 체계와는 달랐던 청색에 가치와 체계를 부여하는 데 익숙하지 않았음을 의미한다. 청기사가 설화 문학 속에서 용감성과 충성심을 상징하는 인물로 나타나는 13세기 중반부터 실제 기사들의 마상 시합에서도 청색의 문장과 갑옷을 두른 기사가 등장하여 관중들의 주목을 받았다. 작센의 공작 프리드리히 1세를 위해 마상 시합을 기록한 14세기 초반의 필사본 삽화를 보면 당시에 생겨난 청기사의 인기를 여실히 알 수 있다. 마침내 전설의 주인공 아서 왕도 갖가지 도상들 속에서 일반적으로 왕을 상징하는 적색이 아니라 청색 의상을 걸치고 나타나기 시작했으며, 문장학에서는 청색 바탕에 세 개의 금관이 그려진 방패꼴 문양이 아서왕을 대표하는 문장이 된다. 이것은 선사시대부터 내려온 하양, 빨강, 검정의 3색 체제가 중세 유럽의 문화 속에서 본질적으로 바뀌었다는, 색의 역사적 견해와 맥락을 같이하는 한 가지 예이기도 하다.

12세기와 13세기에 유행했던 청색에 대한 기호(嗜好)는 유럽의 사회생활 전반과 감수성의 표현 방식에 깊은 영향을 주었으며, 경제적으로도 중요한 결과를 가져왔다. 몇몇 분야에서는 이런 청색의 선호도를 통계 숫자로도 검토할 수 있다.

12세기 유럽 사회에서는 거의 어디서나 볼 수 있었고 지리적, 사회적 공간으로 급속하게 파급되었던 문장이 그러한 경우다. 문장의 색상에 대한 통계학적 연구는 12세기 중반 무렵부터 15세기 초 사이 유럽의 문장들 속에서 청색의 사용 빈도가 지속적으로 증가했다는 사실을 명백히 보여 준다. 청색의 사용 빈도는 1200년경에는 5퍼센트에 불과하나 1250년이 되자 15퍼센트, 1300년경에는 25퍼센트, 1400년 무렵에는 30퍼센트를 기록한다. 이 수치는 근대에 이르기까지 계속 상승한다. 달리 말하자면, 12세기 말에는 스무 개의 문장 중 하나만이 청색을 사용했으나 15세기 초에는 거의 셋 중 하나가 청색을 사용한 셈이다. 이렇듯 사용 빈도가 늘어난 것은 분명 청색의 일반적인 인기 상승과 밀접히 관련되어 있을 터다. 프랑스 왕조의 문장이 성모 마리아의 청색 의상에 비길 만큼 훌륭한 '상승 요인'으로서 역할을 한 덕택이기도 하다.

12세기 중반부터 카페 왕조는 "금색 백합꽃이 점점이 박힌 청색"의 방패형 문장을 공식적으로 계승한다. 프랑스 왕은 유럽에서 자신의 문장에 청색을 최초로 사용한 군주였다. 프랑스 왕조는 어떤 동기로 청색을 선호했을까? 무엇보다도 청색의 옷을 입은 성모 마리아가 프랑스와 카페 왕조의 수호성인이었다는 점에 주목해야 할 것이다. 프랑스 왕조의 백합꽃 문양도 같은 맥락에서 이해할 수 있다. 순결을 상징하는 백합꽃

이야말로 오래전부터 성모의 꽃이었기 때문이다. 백합꽃 문양은 루이 6세와 루이 7세의 치하에서 카페 왕조의 상징이 되었고, 그 이후 필리프 2세(1180~1223) 시대에는 "금색 백합꽃이 점점이 박힌 청색"의 문장이 프랑스 왕가를 나타내는 표상이 됐다. 영국에서는 국왕 에드워드 3세가 1340년경부터 프랑스 왕가의 고유한 백합 문양과 청색을 자신의 문장에 추가한다. 두 왕가의 문장에 일어나 얼핏 단순해 보이는 변화는 이후에 벌어지는 프랑스와 영국 간의 백년 전쟁을 예고한다. 에드워드 3세는 자신의 모계가 프랑스 왕가의 적통이이라고 주장하면서 프랑스의 왕위까지 요구한 것이다.

13~14세기에는 전 유럽 기독교 사회의 영주와 기사 들까지 프랑스 왕조가 사용했던 이 같은 문양을 따라하면서 마치 유행처럼 자신들의 문장에 청색을 사용하였다. 예술사가인 마가레테 브룬스는 13세기 말에서 14세기 초 사이, 독일 사람들의 입에 자주 오르내렸던 하나의 '이야기'를 옛 기록에서 찾아낸다. 그 기록은 일종의 전설이지만, 청색이 천상과 왕가를 상징적으로 연결해 주는 색상으로서 프랑스뿐 아니라 유럽 전역으로 확산되었음을 잘 보여 준다. 이야기의 요지는 다음과 같다. "한 천사가 신의 명령에 따라 하늘에서 땅 아래로 파랑을 가지고 왔다. 그것은 황제의 문장에 파랑이 들어갈 수 있도록 하기 위한 것이었다." 이렇게 청색은 그동안 문장에서

가장 많이 사용되어 온 붉은색을 대신해 중세 시대의 작가들까지 앞다투어 칭송하는 색으로 등극한다. 이때부터 작가들은 청색의 상징 속에 기쁨, 사랑, 충성, 평화와 격려 등의 의미를 담아낸다. 13세기 말 작가 미상의 작품 「낭시의 소네트」에 나타난 생각만 봐도 그렇다. "그리고 청색은 마음에 힘을 주는데/ 그것은 청색이 모든 색 중의 황제이기 때문이다."

색에 대한 인식은 문화적이기에 변모한다. 유럽의 문장 제도 속에 나타난 청색 선호는 고대 로마 시대부터 중세 초까지 이어져 온 인식, 즉 '청색 경멸'이라는 불명예를 완전히 만회하는 계기가 된다. 이것은 일시적인 '사건'이 아니다. 청색 신호는 유럽의 문화 속에서 오늘날까지 지속되고 있기 때문이다. 따라서 오늘날의 청색에 대한 감성을 역사적인 맥락에서 통찰해 볼 수 있을 것이다. 결국 역사와 시대를 초월한 색의 의미와 진실은 존재할 수 없지 않은가?

근대 유럽에 나타난 청색의 의미 변천

프랑스 왕조가 처음으로 청색을 문장의 바탕색으로 사용한 이래(12~14세기) 그것은 수세기 동안 프랑스를 상징하는 색이 된다. 프랑스의 스포츠 팀들이 국제 경기에서 거의 예외

없이 청색 유니폼을 입고 나오는 것은 그 한 가지 예이다. 그리고 이러한 '청색의 프랑스'에는 역사적 연속성이 내재되어 있다. 중세 말기에서 근대 초기에 이르는 시기(14~16세기)에 공포된 프랑스 지역의 의상 관련법을 참고해 보면, 신분 차별을 표시하기 위해서 하양, 검정, 빨강, 초록, 노랑의 다섯 가지 색깔이 사용되었음을 확인할 수 있다. 예컨대 진홍색은 귀족, 초록색은 광대, 노란색은 유대인을 나타냈다. 하지만 이 의상 관련법에서 청색은 신분 차별을 표시하기 위한 공식적인 방편으로 전혀 사용되지 않았던 듯싶다. 즉 프랑스의 신분 차별 표시 체계에서 청색의 부재는, 그것이 차별이나 불명예를 나타내는 상징적 범주에서 벗어나 중립적 혹은 범초월적 가치를 지녔음을 의미한다.

또한 프랑스에 있어서 청색의 상징성은 프랑스 왕조의 문장뿐만 아니라, 그 왕조를 끝장낸 프랑스 대혁명의 역사와도 밀접히 관계되어 있다. 프랑스 왕실의 정예 부대로 알려진 왕실 근위대는 1564년에 창설된 이래 왕실의 문장과 부합하는 청색 군복을 입었다. 하지만 왕실 근위대의 병사들은 1789년 민중과 결탁하여 바스티유 감옥을 공략하는 데 앞장선다. 이후 그들 중 대부분이 혁명의 주도 세력이었던 파리 국민 방위대에 가입한다. 역사적 아이러니라고도 할 수 있겠지만, 청색 군복은 파리 국민 방위대뿐만 아니라 지방의 민병들에게까지

받아들여져 1790년 6월에는 "국가를 상징하는 청색"이 선포된다. 따라서 1792년 왕조가 끝난 자리에 공화정이 들어섰을 때, 청색은 만장일치로 공화정 군인들의 군복 색상으로 선택된다. 프랑스어 사전 속에서 혁명 시대의 공화국 병사를 일컫는 'les Bleus'라는 단어가 그때부터 탄생하였던 것이다. "청색의 프랑스"는 색깔의 감수성에 깃든 역사적 연속성을 분명하게 드러내 준다. 요컨대 색의 의미와 쓰임을 정하는 것은 예술가나 인간의 생리 기관에 앞서 바로 시대적 흐름과 문화적 맥락들이라는 점이다. 그 어떤 개인이라도 이러한 맥락들을 배제하고, 절대적으로 어떤 색을 좋아한다고 말할 수 없을 것이다.

하지만 12세기 무렵부터 시작된 청색의 가치 절상이 줄곧 순탄한 길을 걸어온 것은 아니다. 순수한 청색은 14세기 중반부터 이탈리아에서 시작된 검은색의 인기 상승에 맞서야 했다. 이탈리아에서는 최고 권력층을 제외하고 대부분 사치 단속법과 복식 규정에 따라야 했다. 그래서 질 좋은 청색이나 붉은색의 옷을 착용할 수 없었다. 결국 세습 귀족과 상인 들은 이에 대한 반발 심리로 검은색 옷을 자주 착용했다. 마침 그들 중에는 자산가들이 많았기 때문에 매우 고급스럽고 빛나는 색조의 검은색을 염색업자들과 함께 만들어 낼 수 있었다. 에바 헬러는 중세 시대부터 시작된 검은색 염색법의 변천

사를 정리했는데, 그중에서도 가장 고급스러운 검은색 옷감은 인디고의 파랑으로 염색한 직물에 다시 검은색을 입히는 방법으로 제작됐다고 한다. 혹은 아메리카에서 수입한 값비싼 청목(靑木)에서 검은색 염료를 추출했는데, 이러한 고급 색조는 일반적인 검은색과 달리 블루 블랙(Bleublack)이라고 불렸다.

검은색 염료가 청색과 결부되면서 이전의 검소하고 탁한 느낌의 빛깔에서 벗어나게 됐고, 14세기 후반부터는 권력의 최상위층에 속하는 제후들도 검은색 복장을 따라 하기 시작했다. 프랑스 왕가에서도 14세기 후반에서 15세기 초 사이에 검은색 복장이 유행하였는데, 이는 밀라노 공작의 딸이었던 왕의 제수가 이탈리아의 궁정식 유행을 프랑스로 들여온 영향이라 생각된다. 부르고뉴 공국의 군주 필리프 3세는 평생 동안 검은색 의복만을 입어서 '흑색 군주'로 불렸으며 그의 명성은 전 유럽에 검은색의 인기를 파급시키는 데 결정적인 역할을 한다. 또한 청색의 역사는 종교 개혁가들이 화려하고 눈에 띄는 색을 거부하면서 제기한 '색 파괴주의' 논쟁을 견뎌 내야 했다. 이들은 교회의 입장에서 보면 천한 물질일 뿐인 색깔을 완전히 몰아내야 하며 모든 그리스도인들은 소박하고 어두운 회색이나 검은색의 의복을 입어야 한다고 역설했다. 이러한 맥락 속에서 가장 비난을 받은 색은 붉은색이었

다. 붉은색은 이제 그리스도의 피가 아니라 사치와 죄악을 상징하였다. 반면에 청색, 특히 검은색의 색조와 가까운 어두운 청색은 종교 개혁에도 불구하고 교회의 안팎에서 어느 정도 관대한 대우를 받았다.

청색의 역사와 부활에 있어서. 18~19세기 유럽 전역에서 유행하였던 낭만주의를 간과할 수 없다. 청색이 낭만주의의 전형적인 색깔로 자리매김한 것은 특히 독일 문학의 영향이 컸다. 다시 말해, 상상의 이야기가 한 시대를 대표하는 색의 유행을 탄생시킨 것이다. 18세기 말 유럽의 수많은 청년들은 너 나 할 것 없이 청색 연미복을 입고 다녔다. 그들은 모두 1787년 라이프치히에서 발행된 서한체 소설 『젊은 베르테르의 슬픔』 속의 주인공을 모방했다. 괴테는 자신의 소설 속에서 자살로 열정적인 짧은 생애를 마감하고 마는 베르테르에게 당시 상류층에서 유행하던 청색 연미복을 입혔다. 그리고 유럽 낭만주의를 대표하는 이 소설은 '베르테르 붐'과 함께 '청색 붐(bleumania)'을 사회 현실의 일부로 만들어 나갔다. 베르테르의 청색 연미복과 함께 낭만주의 시대에 '청색 숭배'를 일으킨 또 다른 작품은 1802년에 출간된 노발리스의 미완성 소설 『하인리히 폰 오프터딩엔』이다. 『푸른 꽃』이라는 부제가 붙은 이 소설의 주인공 하인리히는 어느 날 꿈속에서 푸른 꽃을 발견한다. 그가 가까이 다가가자 한 소녀의 얼굴이

꽃 속에서 나타나고 꿈은 곧 허무하게 끝난다. 하지만 그 꿈은 주인공으로 하여금 집에서 떠나게 한다. 그는 낯선 지방에서 사랑하는 소녀를 만나지만 소녀는 곧 죽고 만다. 푸른 꽃은 이 세상에 존재하지 않는 것에 대한 그리움 혹은 동경을 상징하면서 보편적 이성주의에 대항했던 유럽 낭만주의의 꽃이 된다. 왕실의 권위와 종교성을 대표했던 청색이 거기에 대립하는 혁명의 상징을 거쳐 낭만주의 시대에 이른 것이다. 이때 청색은 상상력의 색, 사랑과 우울한 감성의 색이 된다. 이로써 청색은 상반된 의미들이 공존하는 상황의 다양성을 확보하게 된다.

색의 현재적 의미와 기호를 이해하기 위해서는 역사적, 문화적 맥락들을 통찰하는 방식이 필요하다. 1914년 쿠베르탱이 고안해 낸 올림픽의 오륜기 또한 그런 필요성을 보여 주는 한 가지 예가 될 수 있다. 요컨대 그리스 로마 시대부터 19세기의 낭만주의에 이르기까지 이어져 온 청색의 역사성이 그것에 함의되어 있는 것이다. 흰색 바탕의 오륜기에는 왼쪽부터 파랑, 노랑, 검정, 초록, 빨강의 순서로 다섯 개의 원형들이 W자를 이루며 연결되어 있다. 이것은 유럽, 아시아, 아프리카, 오세아니아, 아메리카의 다섯 대륙을 상징한다. 그런데 당시 쿠베르탱이 언명한 대로 색깔과 대륙의 표시에는 하등의 관련성도 없는 것일까? 검정은 아프리카, 노랑은 아시아, 빨강

은 아메리카와 같은 3색 배치에서 각 민족의 피부색을 떠올리지 않을 수 있을까? 그렇다면 파랑은 왜 유럽인가? 이것은 앞에서 통시적으로 개진한 바와 같이 분명 역사적, 문화적 관련성을 가진다. 오늘날 청색은 스톡홀름, 마르세유, 취리히 등 유럽의 수많은 도시 문장들 외에도 나토(NATO, 북대서양조약기구)와 유럽 연합을 상징하는 기(旗)의 바탕색으로 사용되고 있다. 2차 세계대전 이후 서유럽에서 실시된 '좋아하는 색'에 대한 여론 조사를 보아도 응답자의 절반 이상이 늘 청색을 선택했다는 사실을 알 수 있다. 그다음이 녹색(20퍼센트), 그리고 흰색과 빨간색(각각 8퍼센트) 순서로 나타나고 다른 색깔들은 많이 뒤처진다. 프랑스에서는 청색 선호 경향이 다른 이웃 나라들보다 한층 두드러져 때로는 60퍼센트에 이르기도 한다.[5] 하지만 이러한 청색 선호 경향 또한 절대적이지 않으리라는 걸 반증하는 청색의 기원과 역사는, 얼마든지 다르게 생각하고 다르게 느낄 수 있는 인간 심성의 한 맥락이기도 할 터다.

색의 변천사를 연구하는 작업에 대하여

에바 헬러의 『색의 유혹』 한국어판에 발문을 쓴 한국의

색채 연구가 문은배의 지적대로라면, 고대에서 현대에 이르기까지 색채 연구의 대부분은 개인적이거나 특정한 시대적 감성에 고정되어 있었다. 『파랑의 역사』는 기존 연구의 한계에서 벗어나, 처음으로 하나의 색이 인간의 의식에 이미지로 각인되는 과정을 통시적으로 꼼꼼하게 추적한 책이다. 저자 파스투로는 이름도 갖지 못했던 '못난' 청색이 어떻게 현대인에게 가장 사랑받은 색으로 거듭났는지를 시대 순서로 살피면서 청색이 표현하는 감성과 의미를 통찰한다. 이 책은 청색을 통해 고대 로마부터 20세기에 이르는 서구의 문명사를 훑어본 책이며, 아울러 현대의 문화적 경험 속에서 색에 대한 의미와 가치 체계 중 무엇이 반복되고 변천되었는지를 살펴본 책이기도 하다.

색의 의미와 쓰임이 과거의 어느 사회에서 어떠했는가를 조망하기 위해서는 계층, 경제, 유행, 종교, 예술 등과 같은 그 사회의 다양한 구성 요소들을 살펴보아야 한다. 파스투로가 지적하듯이 "색이란 우리가 생각하는 것만큼 자연적인 현상이 아니다. 오히려 모든 일반적 경향이나 분석에 전혀 들어맞지 않는 복잡한 문화 구조"라 볼 수 있기 때문이다.

과거 속에 잊힌 의미와 가치 체계를 복원하는 일은 분명 한두 가지의 맥락과 예를 나열하는 것만으로 충족될 수 없는 사안이다. 알다시피 이러한 포괄적인 시도는 쉽지 않은 작업이다.

파스투로는 이 책에서 시대마다 달라지는 청색의 경제적 측면과 가치 체계의 관련성에 대해서는 접근하지 않았는데, 이것은 앞으로 독립적으로 다루어져야 할 또 다른 과제가 될 수 있다.

번역 저본으로는 미셸 파스투로의 『파랑의 역사(Bleu, Histoire d'une couleur)』(Seuil, 2000)를 사용했다.

옮긴이가 이 책을 처음 번역해 출판한 때는 2002년 5월이다. 그동안 적잖은 독자들이 과거의 번역본을 읽은 것으로 알고 있다. 그런데 몇 군데 오역이 발견되었고 편집 과정에서 지나치게 주(註)가 많이 삭제되어서 속앓이를 하고 있었다. 이번 개정판 작업에서는 오류를 바로잡고, 주석을 상당 부분 살려 냈다.

이 번역본을 준비하면서 많은 분들의 도움을 받았다. 특히 번역을 함께하며 라틴어와 중세 프랑스어의 이해를 도와준 E. S. I. T의 김연실 선생에게 고마운 마음을 전한다. 또한 이 책을 다시 출간할 수 있도록 기회를 준 민음사에 감사의 뜻을 표하며, 원고 디자인 작업에 애써 주신 모든 편집자와 디자이너에게 진심으로 감사드린다.

많은 저서와 논문 들을 각주에 인용했다. 그러나 이 참고
문헌에는 이 모든 자료들를 다 반복해 기록하지는 않았다.

색의 일반적인 혹은 특수한 역사에 관해서는 몇 가지 연구
논문들만 인용했다. 색에 관해 다룬 무수히 많은 문헌들 중에
서, 역사적 관점에서 벗어났거나 피상적인 수준에 머물거나 또
는 심리학적 접근이나 난해한 접근을 시도한 출판물들을 밀
어 두었기 때문이다. 이런 간행물은 헤아릴 수도 없이 많으나
대부분 별로 흥미롭지 못하다. 마찬가지로 의상의 역사나 의
복 관례들을 다룬 수많은 저서들 가운데서도 이 책의 주제와

연관되는 색의 문제에 제대로 주의를 기울인 책들만 언급했다. 그런데 생각보다 이런 책들은 그리 많지 않다.

안료나 염료 그리고 염색의 역사에 관한 부분도 마찬가지다. 이 참고 문헌에 소개된 저서들은 필자의 독서와 경험을 바탕으로 발췌된 것에 불과하다. 색의 물리, 화학에 관한 전문적인 연구, 또는 실험실에서 이루어진 예술 작품이나 섬유의 견본 분석 결과 등은 아주 유용함에도 불구하고 한쪽으로 밀쳐 두었고, 사회 현상을 연구하는 역사가에게 유용하리라 생각되는 문서들만 인용했다.

마지막으로 예술이나 회화의 역사를 다룬 저서들은 더욱 더 엄중하게 선택했다. 이 분야의 책들을 다 언급하자면 엄청난 책이나 논문 들을 인용했어야 할 터다. 이 출판물 중에서도 색상들 간의 관계, 예술 이론들, 사회 관례 등을 중점적으로 연구한 일부 저서들만 골랐다. 이러한 선택은 정당하다고 생각하는데, 왜냐하면 이 책은 회화에 관한 책이 아니라 무엇보다도 청색의 사회적 역사를 다루고 있기 때문이다. 색의 문제, 그중에서도 순수히 예술사에 관심이 많은 독자라면 존 게이지(John Gage)의 훌륭한 저서 『색과 문화(Color and Culture)』를 통해 중요한 참고 문헌들을 찾아낼 수 있을 것이다.

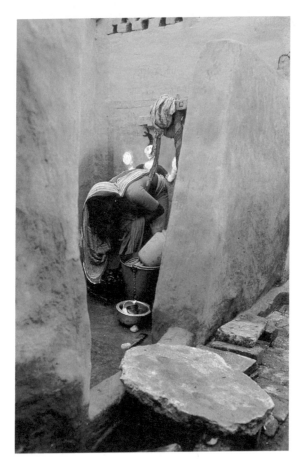

인도의 델리

인도의 전통 의상에는 파란색이 거의 나타나지 않는다.
그러나 인디고를 만들어 내는 초본 식물인 쪽이 풍부해서
충분한 양의 염료를 제공받을 수 있었던 인도 남부 지방의
주거 공간에는 강한 색조의 파랑이 나타난다.

1 색의 역사

a. 총론

Berlin Brent et Kay Paul, *Basic Color Terms. Their Universalty and Evolution*(Berkeley, 1969).

Birren Faber, *Color. A Survey in Words and Pictures*(New York, 1961).

Brusatin Manlio, *Storia dei colori*, 2e éd.(Turin, 1983), traduction française, *Histoire des couleurs*(Paris, 1986).

Conklin Harold C., "Color Categorization", dans *The American Anthropologiste*, vol. LXXV/4(1973), pp. 931~942.

Eco Renate, dir., *Colore: di vietti, decreti, discute*, numéro spécial de la revue *Rassegna*, vol. 23(septembre, 1985)

Gage John, *Color and Culture. Practice and Meaning from Antiquity to Abstraction*(Londres, 1993).

Heller Eva, *Wie Farben wirken, Farbpsychologie, Farbsymbolik, Kreative Farbgestaltung*(Hambourg, 1989).

Indergand Michel et Fagot Philippe, *Bibliographie de la*

couleur, vol. 2(Paris, 1984~1988).

Meyerson Ignace, dir., *Problèmes de la couleur*(Paris, 1957).

Pastoureau Michel, *Couleurs, images, symboles. Etudes d'histoire et d'anthropologie*(Paris, 1989).

Pastoureau Michel, *Dictionnaire des couleurs de notre temps. Symbolique et société*, 2ᵉ éd.(Paris, 1999).

Portmann Adolf et Ritsema Rudolf, dir., *Eranos Yearbook, 1972: Die Welt der Farben, The Realms of Colour*(Leiden, 1974) .

Pouchelle Marie-Christine, dir., *Paradoxes de la couleur*, numéro spécial de la revue *Ethnologie française*, tome xx/4(octobre-décembre, 1990).

Rzepinska M., *Historia coloru u dziejach malatstwa europejskiego*, 3ᵉ éd.(Varsovie, 1989).

Tornay Serge, dir., *Voir et nommer les couleurs*(Nanterre, 1978).

Vogt Hans Heinrich, *Farben und ihre Geschichte*(Stuttgart, 1973).

Zahan Dominique, "L'homme et la couleur", dans Jean Poirier, dir., *Histoire des moeurs. Tome I: Les*

coordonnées de l'homme et la culture matérielle(Paris,
1990), pp. 115~180.

b. 고대와 중세

Brüggen E., *Kleidung und Mode in der höfischen
Epik*(Heidelberg, 1989).

Cechetti B., *La vita dei Veneziani nel 1300. le vesti*(Venise,
1886).

Centre universitaire d'études et de recherches
médiévales d'Aix-en-Provence, *Senefiance: Les
Couleurs au Moyen Age*, vol. 24(Aix-en-Provence,
1988).

Ceppari Ridolfi M. et Turrini, p. *Il mulino delle vanità.
Lusso e cerimonie nella Siena medievale*(Sienne, 1996).

Dumézil Georges, "Albati, russati, virides", dans *Rituel
indo-européens à Rome*(Paris, 1954), pp. 45~61.

Frodl-Kraft E., "Die Farbsprache der gotischen
Malerei. Ein Entwurf", dans *Weiner Jahrbuch für
Kunstgeschichte*, tomes xxx-xxxi(*1977~1978*), pp.
89~178.

Haupt G., *Die Farbensymbolik in der sakralen Kunst des abendländischen Mittelaters*(Leipzig-Dresden, 1941).

Istituo storico lucchese, *Il colore nel Medioevo. Arte, simbolo, tecnica. Atti delle giornate di studi*, vol. 2(Lucca, 1996~1998)

Luzzatto Lia et Pompas Renata, *Il significato dei colori nelle civiltàantiche*(Milan, 1988).

Pastoureau Michel, *Figures et Couleurs. Etudes sur la symbolique et la sensibilitémédiévales*(Paris, 1986).

Pastoureau Miche, "L'Eglise et la couleur des origines à la Réforme", dans *Bibliothèque de l'Ecole des chartes*, tome 147(1989), pp. 203~230.

Pastoureau Michel, "Voir les couleurs au XIIIe siècle", dans *Micrologus. Nature, Science and Medieval Societies*, vol. VI(*View and Vision in the Middle Ages*), tome II(1998), pp. 147~165.

Sicile(héraut d'armes du XVe siècle), *le Blason des couleurs en armes, livrées et devises*, ed. by H. Cocheris(Paris, 1857).

Birren Faber, *Selling Color to People*(New York, 1956).

Brino Giovanni et Rosso Franco, *Colore e citta. Il piano del colore di Torino, 1800~1850*(Milan, 1980).

Laufer Otto, *Farbensymbolik im deutschen Volsbrauch* (Hambourg, 1948).

Lenclos Jean-Philippe et Dominique, *les Couleurs de la France. Maisons et paysages*(Paris, 1982).

Lenclos Jean-Philippe et Dominique, *les Couleurs de l'Europe. Géographie de la couleur*(Paris, 1995).

Noël Benoît, *l'Histoire du cinéma couleur*(Croissy-sur-Seine, 1995).

Pastoureau Michel, "La Réforme et la couleur", dans *Bulletin de la Sociétéd'histoire du protestantisme français*, tome 138(juillet-septembre, 1992), pp. 323~342.

Pastoureau Michel, "la couleur en noir et blanc (XVe-XVIIIᵉ sièclᵉ)", dans *le Livre et l'Historien. Etudes offertes en l'honneur du Professeur Henri-Jean Martin*(Genève, 1997), pp. 197~213.

2 파란색

Azur, exposition(Paris et Jouy-en-Josas: Fondation Cartier, 1993).

Balfour-Paul J., *Indigo*(Londres, 1998).

Blu, Blue Jeans. Il blu populaire, exposition(Milan, 1989) (Milan: Electa, 1989)

Blue Tradition. Indigo Dyed Textiles and Related Cobalt Glazed Ceramics from the 17th through the 19th Century, exposition(Baltimore, 1973)(Baltimore Museum of Art, 1973)

Carus-Wilson Elisabeth M., "La guède française en Angleterre. Un grand commerce d'exportation", dans *Revue du Nord*(1953), pp. 89~105.

Caster Gilles, *le Commerce du pastel et de l'épicerie à Toulouse, de 1450 environ à 1561*(Toulouse, 1962).

Gerke Hans, dir., *Blau, Farbe der Ferne*, exposition (Heidelberg, 1990)(Heidelberg: Wunderhorn, 1990).

Gettens R. J., "Lapis Lazuli and Ultramarine in Ancient Times", dans *Alumni*, vol. 19(1950), pp. 342~357.

Goetz K. E., "Waren die Römer blaublind", dans *Archiv*

für Lateinische Lexicographie und Grammatik, tome XIV(1908), pp. 527~547.

Hurry John B, *The Woad Plant and its Dye*(Londres, 1930).

Lavenex Vergès Fabienne, *Bleus égyptiens. De la Pâte auto-émaillée au pigment bleu synthétique*(Paris et Louvain, 1992).

Lochmann Angelika et Overath Angelika, dir., *Das blaue Buch. Lesarten einer Farbe*(Nördlingen, 1988).

Martius H., *Die Bezeichnungen der blauen Farbe in den romanischen Sprachen*, thèse(Erlangen, 1947).

Mollard-Desfour Annie, *le Dictionnaire des mots et expressions de couleur. Le bleu*(Paris, 1998).

Monnereau E., *le Parfait indigotier ou description de l'indigo*(Amsterdam, 1765).

Overath Angelika, *Das andere Blau. Zur Poetik einer Farbe im modernen Kunst*(Stuttgart, 1987).

Pastoureau Michel, "*Du bleu au noir. Ethiques et pratiques de la couleur à la fin du Moyen Age*", dans *Médiévales*, vol. 14(juin 1988), pp. 9~22.

Pastoureau Michel, "Entre vert et noir. Petit dictionnaire historique de la couleur bleue", dans *Azur*(Jouy-en-

Josas: Foundation Cartier, 1993), pp. 254~264.

Pastoureau Michel, "La promotion de la couleur bleue au XIIIe siècle: le témoignage de l'héraldique et de l'emblématique", dans *Il colore nel medioevo. Arte, simbolo, tecnica. Atti delle giornate di studi(Lucca, 5-6 maggio 1995)*(Lucca, 1996), pp. 7~16.

Ruffino Patrice Georges, *Le Pastel, or bleu du pays de cocagne*(Panayrac, 1992).

Viatte Françoise, dir., *Sublime indigo(exposition, Marseille, 1987)*(Fribourg, 1987).

3 문헌학상의 문제와 전문 용어의 문제

André Jacques, *Etude sur les termes de couleurs dans la langue latine*(Paris, 1949).

Brault Gerard J., *Early Blazon, Heraldic Terminology in the XIIth Centuries, with Special Reference to Arthurian Literature*(Oxford, 1972).

Crosland M. P., *Historical Studies in the Language of Chemistery*(Londres, 1962).

Giacolone Ramat Anna, "Colori germanici nel mondo romanzo", dans *Atti e memorie dell'Academia toscana di scienze e lettere La Colombaria*, vol. 32(Firenze, 1967), pp. 105~211.

Gloth H., *Das Spiel von den sieben Farben*(Königsberg, 1902).

Grossmann Maria, *Colori e lessico: studi sulla structtura semantica degli aggetivi di colore in catalano, castigliano, italiano, romano, latino ed ungherese*(Tübingen, 1988).

Jacobson-Widding Anit, *Red-White-Black, as a Mode of Thought*(Stockholm, 1979).

Kristol Andres M., *Color: Les langues romanes devant le phénomène couleur*(Berne, 1978).

Magnus H., *Histoire de l'évolution du sens des couleurs*(Paris, 1878).

Meunier Annie, "*Quelques remarques sur les adjectifs de couleur*", dans *Annales de l'Universitéde Toulouse*, vol. 11/5(1975), pp. 37~62.

Ott André, *Etudes sur les couleurs en vieux français*(Paris, 1899).

Schäfer Barbara, *Die Semantik der Farbadjektive im Altfranzösischen*(Tübingen, 1987).

Wackernagel W., "Die Farben-und Blumensprache des Mittelalters", dans *Abhandlungen zur deutschen Altertumskunde und Kunstgeschichte*(Leipzig, 1872), pp. 143~240.

Wierzbicka Anna, "The Meaning of Color Terms: Cromatology and Culture", dans *Cognitive Linguistics*, vol. I/1(1990), pp. 99~150.

4 염색과 염색업자들의 역사

Brunello Franco, *L'arte della tintura nella storia dell'umanita*(Vicenza, 1968).

Brunello Franco, *Arti e mestieri a Venezia nel medioevo e nel Rinascimento*(Vicenza, 1980).

Cardon Dominique et Du Châtenet G., *Guide des teintures naturelles*(Neuchâtel et Paris, 1990).

Chevreul Michel Eugène, *Leçons de chimie appliquée à la teinture*(Paris, 1829).

Edelstein S. M. et Borghetty H. C., *The "Plictho" of Giovan Ventura Rosetti*(Londres et Cambridge(Mass.), 1969).

Gerschel L., "Couleurs et teintures chez divers peuples indo-européens", dans *Annales E. S. C.*(1966), pp. 608~663.

Hellot Jean, *l'Art de la teinture des laines et des étoffes de laine en grand et petit*(Paris, 1750).

Jaoul Martine, dir., *Des teintes et des couleurs*, exposition(Paris, 1988).

Lauterbach F., *Geschichte der in Deutschland bei der Färberei angewandten Farbstoffe, mit besonderer Berücksichtigung des mittelalterlichen Waidblaues*(Leipzig, 1905).

Legget W. F., *Ancient and Medieval Dyes*(New York, 1944).

Lespinasse R., *Histoire générale de Paris. Les métiers et corporations de la ville de Paris*, tome III(Paris, 1897).

Pastoureau Michel, *Jésus chez le teinturier. Couleurs et teintures dans l'Occident médiéval*(Paris, 1998).

Ploss Emil Ernst, *Ein Buch von alten Farben. Technologie des Textilfarben im Mittelalter*, 6e éd.(Munich, 1989).

342

Rebora G., *Un manuale di tintoria del Quattro-cento*(Milan, 1970).

5 안료의 역사

Bomford David et alii, *Art in the Making: Italian Painting before 1400*(Londres, 1989).

Bomford David et alii, *Art in the Making: Impre-ssionism*(Londres, 1990).

Brunello Franco, "De arte illuminandi" e *altri trattati sulla tecnica della miniatura medievale*, 2e éd.(Vicenza, 1992).

Feller Robert L. et Roy Ashok, *Artists' Pigments. A Handbook of their History and Characteristics*, vol. 2(Washington, 1985~1986).

Guineau Bernard, dir., *Pigments et Colorants de l'Antiquité et du Moyen Age*(Paris, 1990).

Harley R., *Artists' Pigments*(c. 1600~1835), 2e éd(Londres, 1982).

Kittel H., dir., *Pigmente*(Stuttgart, 1960).

Laurie A. P., *The Pigments and Mediums of Old Masters*(Londres, 1914).

Loumyer Georges, *Les Traditions techniques de la peinture médiévale*(Bruxelles, 1920).

Merrifield Mary P., *Original Treatises dating from the XIIth to the XVIIIth Centuries on the Art of Painting*, vol. 2(Londres, 1849).

Montagna Giovanni, *I pigmenti. Prontuario per l'arte e il restauro*(Florence, 1993).

Kanoepfli Albertm, Kuhn Hermann, *Reclams Handbuch der künstlerischen Techniken. I: Farbmittel, Buchmalerei, Tafel-und Leinwandmalerei*(Stuttgart, 1988).

Roosen-Runge Heinz, *Farbgebung und Maltechnik frühmittelalterlicher Buchmalerei* vol. 2(Munich, 1967).

Smith C. S. et Hawthorne J. G., *Mappae clavicula. A Little Key to the World of Medieval Techniques*, Transactions of *The America Philosophical Society*, n.s., vol. 64-IV) (Philadelphiea, 1974).

Techné: La couleur es ses pigments, vol. 4(Paris, 1996)

Thompson Daniel V., *The Material of Medieval*

Painting(Londres, 1936).

6 의상의 역사

Baldwin Frances E., *Sumptuary Legislation and Personal Relation in England*(Baltimore, 1926).

Baur V., *Kleiderordnungen in Bayern von 14. bis 19. Jahrhundert*(Munich, 1975).

Boehn Max von, *Die Mode. Menschen und Moden vom Untergang der alten Welt bos zum Beginn des zwanzigsten Jahrhunderts*, vol. 8(Munich, 1907~1925).

Boucher François, *Histoire du costume en Occident de l'Antiquité à nos jours*(Paris, 1965).

Bridbury A. R., *Medieval English Clothmaking. An Economic Survey*(Londres, 1982).

Cray E., *Levi's*(Boston, 1978).

Eisenbart Liselotte C., *Kleiderordnungen der deutschen Städte zwischen 1350~1700*(Göttingen, 1962).

Friedman Daniel, *Une histoire du Blue Jeans*(Paris, 1987).

Harte N. B. et Ponting K. G., éd., *Cloth and Clothing in*

Medieval Europe. Essays in Memory of E. M. Carus-Wilson(Londres, 1982).

Histoires du jeans de 1750 à 1994, exposition(Paris, 1994).

Hunt Alan, *Governance of the Consuming Passions, A History of Sumptuary Law*(Londres et New York, 1996).

Madou Mireille, *le Costume civil*, Typologie des sources du Moyen Age occidental, vol. 47 (Turnhout, 1986).

Nathan H., *Levi Strauss and Company, Taylors to the World*(Berkeley, 1976).

Niwdorff Heide et Müller Heidi, dir., *Weisse Vesten, roten Roben. Von den Farbordnungen des Mittelalters zum individuellen Farbgeschmak*, exposition(Berlin, 1983).

Page Agnès, *Vêtir le prince. Tissus et couleurs à la cour de Savoie(1427~1447)*(Lausanne, 1993).

Pellegrin Nicole, *Les Vêtements de la liberté. Abécédaires des pratiques vestimentaires françaises de 1780 à 1800*(Paris, 1989).

Piponnier Françoise, *Costume et Vie sociale. La cour d'Anjou, XIVe-XVe siècles*(Paris: La Haye, 1970).

Piponnier Françoise et Mane Perrine, *Se vêtir au Moyen Age*(Paris, 1995).

Quicherat Jules, *Histoire du costume en France depuis les temps les plus reculés jusqu'à la fin du XVIII^e siècle*(Paris, 1995).

Roche Daniel, *la Culture des apparences. Une histoire du vêtement XVII^e-XVIII^e siècles*(Paris, 1989).

Roche-Bernard Geneviève et Ferdière Alain, *Costumes et Textiles en Gaule romaine*(Paris, 1993).

Vincent John M., *Costume and Conduct in the Laws of Basel, Bern and Zurich*(Baltimore, 1935).

7 문장과 국기의 역사

Abelès Marc et Rossade Werner, *Politique symbolique en Europe*(Berlin, 1993).

Charrié Pierre, *Drapeaux et étendards du XIXe siècle (1814~1888)*(Paris, 1992).

Harmignies Roger, "Le drapeau européen", dans *Vexilla Belgica*, vol. 7(1983), pp. 16~99.

Lager Carole, *l'Europe en quête de ses symboles*(Berne, 1995).

Pastoureau Michel, *Traité d'héraldique*, 2ᵉ éd.(Paris, 1993).

Pastoureau Michel, *Les Emblèmes de la France*(Paris, 1999).

Pinoteau Hervé, *Vingt-cinq ans d'étudews dynastiques* (Paris, 1984).

Pinoteau Hervé, *le Chaos français et ses signes. Etude sur la symbolique de l'Etat français depuis la Révolution de 1789*(La Roche-Rigault, 1998).

Smith Withney, *Les Drapeaux à travers les âges et dans le monde entier*(Paris, 1976).

Zahan Dominique, *les Drapeaux et leur symbolique*(Strasbourg, 1993).

8 철학과 과학의 역사

Blay Michel, *la Conceptualisation newtonienne des phénomènes de la couleur*(Paris, 1983).

Blay Michel, *Les Figures de l'arc-en-ciel*(Paris, 1995).

Boyer C. B. *The Rainbow from Myth to Mathematics*(New York, 1959).

Goethe Wolfgang, *Zur Farbenlehre* vol. 2(Tübingen, 1810).

Goethe Wolfgang, *Materialm zur Geschichte der Farbenlehre*, vol. 2(Munich, 1971).

Halbertsma K. J. A., *A History of the Theory of Colour* (Amsterdam, 1949).

Lindberg David C., *Theories of Vision from Al-Kindi to Kepler*(Chicago, 1976).

Newton Isaac, *Opticks or a Treaties of the Reflexions, Refractions, Inflexions and Colours of Light*(Londres, 1704).

Pastore N., *Selective History of Theories of Visual Perception, 1650~1950*(Oxford, 1971).

Sepper Dennis L., *Goethe contra Newton. Polemics and the Project of a new Science of Color*(Cambridge, 1988).

Sherman P. D., *Colour Vision in the Nineteenth Century: the Young-Helmholtz-Maxwell Theory*(Cambridge, 1981).

Westphal John, *Colour: a Philosophical Introduction*, 2c éd.(Londres, 1991).

Wittgenstein Ludwig, *Bemerkungen über die Farben*(Frankfurt am Main, 1979).

9 역사와 예술 이론들

Aumont Jacques, *Introduction à la couleur: des discours aux images*(Paris, 1994).

Barash Moche, *Light and color in the Italian Renaissance Theory of Art*(New York, 1978).

Dittmann L., *Farbgestaltung und Fartheorie in der abendländischen Malerei*(Stuttgart, 1987).

Gavel Jonas, *Colour. A Study of its Position in the Art Theory of the Quattro-and-Cinquecento*(Stockholm, 1979).

Hall Marcia B., *Color and Meaning. Practice and Theory in Renaissance Painting*(Cambridge(Mass.), 1992).

Imdahl Max, *Farbe. Kunsttheoretische Reflexionen in Frankreich*(Munich, 1987).

Kandinsky Wassily, *Ueber das Geistige in der Kunst* (Munich, 1912).

Le Rider Jacques, *Les Couleurs et les Mots*(Paris, 1997).

Lichtenstein Jacqueline, *la Couleur éloquente. Rhétorique et peinture àl'âge classique*(Paris, 1989).

Roque George, *Art and Science de la couleur. Chevereul*

et les peintres de Delacoix à l'abstraction(Nîmes, 1997).

Shapiro A. E., "Artists' Colors and Newton's Colors", dans *Isis*, vol. 85(1994), pp. 600~630.

Teyssèdre Bernard, *Roger de Piles et les débats sur le coloris au siècle de Louis XIV*(Paris, 1957).

미주

1 　미셸 파스투로(M. Pastoureau), 「색의 사회사를 향하여(Vers une histoire sociale des couleurs)」, 『색, 이미지, 상징: 역사학과 인류학적 연구(Couleurs, images, symboles. Etudes d'histoire et d'anthropologie)』(Paris, 1989), 9~68쪽; 「색의 역사는 가능한가(Une histoire des couleurs est-elle possible)」,《프랑스 민족학(Ethnologie française)》, vol. 20/4(octobre-décembre 1990), 368~377쪽; 「색과 역사가(La couleur et l'historien)」, 기노(B. Guineau) 엮음, 『고대의 안료와 염료(Pigments et colorants de l'Antiquité et du Moyen Age)』(Paris: CNRS, 1990) 21~40쪽. 이책은 필자가 1980년부터 1995년까지 국립고등실험연구원(EPHE)

과 사회과학고등연구원(EHESS)에서 행한 여러 강의의 결과물이다. 이 책에 앞서 첫 번째 초고 형태의 원고가 「염색업자 집의 예수 그리스도: 혐오 직업의 상징적 사회적 역사(Jésus teinturier. Histoire symbolique et sociale d'un métier réprouvé)」라는 제목의 간단한 논문 형식으로《중세(Médiévales)》(No. 29(1995), 43~67쪽)에 발표되었다.

2 이 점에서는 존 게이지(John Gage)의 저서 『색과 문화: 고대 그리스에서 추상 예술까지의 관행과 의미(Color and Culture: Practice and Meaning from Antiquity to Abstraction)』(London : Thames and Hudson, 1993)가 전형적이다. 이 저서는 색의 역사에 관해 다룬 유례없는 야심작이자 방대한 연구서다. 그러나 이 책은 그 제목에도 불구하고 사회에서 이뤄지는 색의 실제적 쓰임에 대해서는 완전한 진퇴양난에 빠져 있다. 말하자면 어휘 현상이나 단어의 역할, 의상 체계, 염색, 가문이나 사회 법규(문장, 국기, 신호, 상징 등)에 관해서는 전혀 언급하지 않고 과학과 예술의 역사만을 다루고 있다. 여기에 대해서는 필자가《국립현대미술관 (Les Chaiers du Musée national d'art moderne)》(No. 54(Paris: hiver 1995), 115~116쪽)에 실은 서평을 참고하라.

3 브루넬로(F. Brunello), 『인류 역사에 있어서의 염색술(L'arte della tintura nella storia dell'manita)』(Vicenza, 1968), 3~16쪽.

4 앙드레(J. André), 『라틴어에서의 색에 관한 용어 연구(Etude sur les termes de couleur dans la langue latine)』(Paris, 1949), 125~126쪽. 오늘날까지도 스페인어(카스티야어)로 '콜로라도 (colorado)'는 붉은색을 가리킬 때 흔히 쓰이는 단어 중의 하나다.

5 제르셀(L. Gerschel), 「여러 인도·유럽 민족들에게 있어서의

색과 염색(Couleurs et teintures chez divers peuples indo-européens)」,《아날(Annales E. S. C.)》, tome XXI(1966), 603~624쪽.

6 그런데 어떤 문화, 특히 이슬람 문화에서는 빨간색과 검은색이 흰 색을 거치지 않고 직접적인 관계를 맺으며, 다른 문화에서는 또 전 혀 다른 관계를 맺는다는 것을 알아 두자.

7 브루넬로, 앞의 책, 29~33쪽.

8 고대의 염색용 대청에 대해서는《고대 연구지(Revue des études anciennes)》(1919, 21-1)에 실린 코트(J. et Ch. Cotte)의「고대의 대청(La guède dans l'Antiquité)」을 참고할 것.

9 로마의 학자 플리니우스는 저서『박물지』(35권 27장 1절)에서 인 디고를 암석보다는 일종의 해포석(蟹脯石)이나 단단하게 굳은 진 흙 같은 것으로 설명한다.

10 이 문제에 관해서는 다음의 글을 참조하면 좋다. 미셸 파스투 로,「이것은 내 피다. 중세 기독교와 붉은색(Ceci est mon sang. Le christianisme médiéval et la couleur rouge)」,《Biographie d'Histoire de l'Art》(530-III, 1990); 알렉상드르 비동(D. Alexandre-Bidon) 엮음,『신비의 압착기(le Pressoir mystique, Actes du colloque de Recloses)』(Paris: Cerf, 1990), 43~56 쪽;「종교 개혁과 색채(La Réforme et la couleur)」,《프랑스 프 로테스탄티즘의 역사 회보(Bulletin de la Société d'histoire du protestantisme français)》, tome 138(juillet-septembre, 1992), 323~342쪽.

11 도브 헤르상베르그(B. Dov Hercenberg),「시선의 초월과 테 크헬렛의 관점(La transcendance du regard et la mise en

perspective du tekhélet("bleu" biblique))」,《프랑스 종교사와 종 교 철학(Revue d'histoire et de philosophie religieuse)》, tome 78/4(Strasbourg, octobre-décembre, 1988), 387~411쪽.

12 대제사장의 흉패를 장식하는 열두 보석 중 다섯 번째 보석(「출애굽 기」, 『구약 성서』, 28장 18절, 39장 11절), 티레(Tyr) 왕의 망토를 장식한 아홉 보석 중 일곱 번째 보석(구약, 에스겔 28장 13절) 그리 고 특히 새 예루살렘 성곽의 기초석으로 쓰인 열두 보석 중 두 번째 보석(「요한 계시록」, 『신약 성서』, 21장 19절)으로 나타나 있다.

13 중세 라틴어에서 모든 청색 안료를 명명하는 데 있어서도 이러한 용어 혼동이 똑같이 나타난다. 라틴어 azurium, lazurium은 그리 스어 lazourion에서 왔는데, 이 그리스어 단어 자체도 청금석을 가 리키는 페르시아어 lazward에서 파생된 것이다. lazward는 아랍 어로도 lazward가 되었다.(아랍어 구어로는 lazurd이다.)

14 폰 로젠(L. von Rosen), 『지질학적 맥락과 고대 문헌 자료에 나 타난 라피스라줄리(Lapis lazuli in geological contexts and in ancient written sources)』(Götborg, 1988); 루아(A. Roy), 『예술 가의 안료: 안료의 역사와 특징에 관한 입문서(Artists'Pigments. A Handbook of their History and Characteristics)』(Washington, 1933), 37~65쪽.

15 라피스라줄리의 색을 띠는 합성 염료를 만들어 보려는 시도는 아주 오래전부터 수없이 행해졌으나 1828년에 이르러서야 화학자 기메 가 고령토와 황화나트륨, 숯, 유황을 섞어 공기와의 접촉을 막고 가 열하여 인조 혹은 합성 군청색을 만들어 내는 데 성공한다.

16 루아, 앞의 책, 23~35쪽.

17 라브네 베르제스(F. Lavenex Vergès), 『이집트 청색: 자연 광택성

찰흙에서부터 청색 합성 안료까지(Bleus égyptiens: De la pâte autoémaillée au pigment bleu synthétique)』(Louvain, 1992)

18 베인즈(J. Baines), 「고대 이집트의 색에 관한 용어와 다색 장식을 통해 본 색 관련 전문 용어와 색의 분류」,《아메리칸 앤스로폴로지스트(The American Anthropologist)》, 137권(1985), 282~297쪽.

19 「파리, 로마, 아테네. 19세기와 20세기에 있었던 프랑스 건축가들의 그리스 여행(Paris, Rome, Athènes. Le voyage en Grèce des architectes français aux XIXe et XXe siècles)」(Paris: Ecole nationale des beaux-arts, 1982)라는 제목의 전시회 카탈로그를 보라.

20 브루노(V. J. Bruno), 『그리스 미술의 형태과 색채(Form and Colour in Greek Painting)』(Oxford, 1977)

21 "C'est en utilisant uniquement quatre couleurs qu'Apelle, Aéthion, Mélanthius et Nicomaque, peintres célèbres entre tous, ont exécutés les immortels chefs-d'oeuvre que l'on sait. Pour les blancs, le *melinum* pour les jaunes, le *sil* attique pour les rouges, la *sinopis* du Pont pour les noirs, *l'atramentum.*" 『박물지』 35권 32절 (Traduction de J.-M. Croisille(Paris: Les Belles Lettres, 1997), 48~49쪽) 플리니우스의 『박물지』에 나오는 예술 관련 부분에 대해서는 다음 책을 참조하라. 젝스-블레에크(K. Jex-Blake), 셀러스(E. Sellers), 『대 플리니우스의 예술사 연구(The Elder Pliny's Chapters on the History of Art)』, 2nd ed.(London, 1968)

22 브레이어(L. Brehier), 「청색 바탕의 모자이크」, 『비잔틴 연구(Etudes bysantines)』, tome III(Paris, 1945), 46쪽 이하 참고; 될

거(F. Dölger), 「그리스도의 빛(Lumem Christi)」, 『고대와 기독교 (Antike und Christentum)』, tome V(1936), 10쪽 이하 참고.

23 글래드스톤(W. E. Gladstone), 『호머와 그의 시대 연구(Studies on Homer and the Homeric Age)』, tome III(Oxford, 1858), pp. 458~499; 마그누스(H. Magnus), 수리(J. Soury) 옮김, 『색의 의미의 변천사(Histoire de l'évolution du sens des couleurs)』 (Paris, 1878), 47~48쪽; 바이제(O. Weise), 「그리스와 로마인 들의 색상 표시(Die Farbenbezeichnungen bei den Griechen und Römern)」, 《필롤로구스(Philologus)》, tome XLVI(1888), 593~605쪽. 반대 의견을 제시한 저서로는 괴츠(K. E. Goetz), 「로마인의 청색 색맹」, 『라틴어의 어휘와 문법에 관한 연구 자료 (Archiv für lateinische Lexicographie und Grammatik)』, tome XIV(1906), 75~88쪽; 같은 책, tome XV(1908), 527~547쪽.

24 마그누스, 앞의 책, 47~48쪽.

25 그리스어의 색에 관한 용어와 그에 따른 복잡한 문제를 다룬 저서 들은 다음과 같다. 제르네(L. Gernet)와 메이에르송(I. Meyerson), 「그리스인들의 색에 대한 지각과 색 명칭」, 『색의 문제점들 (Problèmes de la couleur)』(Paris, 1957), 313~326쪽; 로베(C. Rowe), 「고대 사회의 색에 대한 인식과 상징체계」, 『에라노스 연감 (Eranos Jahrbuch)』, 1972(Leiden, 1974), 327~364쪽.

26 뮐러 보레(K. Müller-Boré), 『고대 그리스 시에 나타난 색상 사 용과 색 명칭에 대한 문체 연구(Stilistische Untersuchungen zum Farbwort und zur Verwendung der Farbe in der älteren griechischen Poesie)』(Berlin, 1922), 30~31, 43~44쪽. 그 외 여 러 군데에 인용된 예들을 참조할 수 있다.

27 이러한 학설을 지지하는 문헌학자들의 저술을 소개하면 다음
과 같다. 글래드스톤, 앞의 책, vol. III, 458~499쪽 ; 가이거
(A. Geiger),『인류의 발전사(Zur Entwicklungsgeschichte
der Menschheit)』, 2e éd.(Stuttgart, 1878); 마그누스, 앞의
책, 61~87쪽; 프라이스(T. R. Price),「베르길리우스의 색상 체
계(The Color System of Virgile)」,《미국 문헌학 저널(The
American journal of Philology)》(1883), 18쪽 이하. 이 학설에
반대하는 학자들은 다음과 같다. 마르티(F. Marty),『색 감각의
역사적 발전에 관한 문제(Die Frage nach der geschichtlichen
Entwicklung des Farbensinnes)』(Vienne, 1879); 괴츠,『라
틴어의 어휘와 문법에 대한 연구 자료(Archiv für lateinische
Lexicographie und Grammatik)』, tome XIV(1906), 75~88쪽;
tome XV(1908), 527~547쪽. 다양한 관점을 잘 종합해 놓은 저서
로는 슐츠(W. Schulz),『고대 그리스인들의 색채 감수성 체계(Die
Farbenempfindungsystem der Hellenen)』(Leipzig, 1904)가 있
다.

28 1970년대에 언어학자와 인류학자, 그리고 신경학자들 사이에 많은
논란을 불러일으켰던 벌린(B. Berlin)과 케이(P. Kay)의 저서『기
본 색상 용어의 보편성과 진화 과정(Basic Colors Terms: Their
Universality and Evolution)』(Berkeley, 1969)이 떠오른다.

29 앙드레, 앞의 책, 162~183쪽. caeruleus를 caelum(하늘)에 연결
시키려는 어원학적 분석은 음운학과 문헌학적 분석에 금세 자리
를 내주고 만다. caeruleus의 옛 형태를 제시하고 있는 다음 책의
언급을 참고하라. 에르누(A. Ernout), 메이예(A. Meillet),『라틴어
어원 사전(Dictionnaire étymologique de la langue latine)』, 4e

éd(Paris, 1979), 84쪽. 현대의 석학들과는 다른 지식을 근거로 어원학을 적용했던 중세의 작가들에게는 caeruleus와 cereus사이의 연관성은 너무도 자연스러웠던 것이었다.

30 수많은 문헌들 중에서 특히 크리스톨(A. M. Kristol)의 다음 저서를 참고하라. 크리스톨, 『색채: 색 현상과 로망스어(Color: Les langues romanes devant le phénomène de la couleur)』 (Berne, 1978), pp. 219~269. 고대부터 13세기 중반 이전까지 프랑스어에서 청색을 명명하는 어려움에 대해서는 쉐퍼(B. Schäfer)의 저서를 참고할 수 있다. 쉐퍼, 『고대 프랑스어에서 나타난 색채 형용사의 의미론(Die Semantik der Farbadjektive im Altfranzösischen)』(Tübingen, 1987), pp. 82~96. 게르만어 blau 에서 파생된 것으로 '파랑'을 의미하는 고대 프랑스어 bleu, blo, blef와 '노랑'을 의미하는 저급 라틴어 blavus에서 flavus를 거쳐 나온 bloi같은 단어를 설명하는 데에는 적지 않은 혼란과 주저함이 있었다.

31 "모든 브리타니아인들은 나무(에서 추출한 물질)로 자기 몸에 물을 들이는데, 그로 인해 푸르스름한 색을 띠게 되어 싸울 때 더 무섭게 보인다.(Omnes vero se Britanni vitro inficiunt, quod caeruleum efficit colorem, atque hoc horridiores sunt in pugna aspectu.)"(카이사르, 『갈리아 전기(Commentarii de Bello Gallico)』, V, 14, 2)

32 "갈리아에는 질경이와 비슷한 식물이 있는데, '글라스툼'이라는 이름으로 알려졌다. 브리타니아의 부인이나 아가씨들 모두 특정한 의식을 가지고 이것을 몸 전체에 칠하는 습관이 있다.(Simile plantagini glastum in Gallia vocatur, quo Brittanorum conjuges

nurusque toto corpore oblitae, quibusdam in sacris et nudae
incedunt, Aethiopum colorem imitantes.)"(플리니우스, 『박물
지』, XXII, 2, 1))

33 L. Luzzat to & R. Pompas, *Il signi ficato dei colori nel le civiltà
antiche*(Milano, 1988), pp. 130~151.

34 앙드레, 앞의 책, 179~180쪽.

35 위의 책, 179쪽.

36 "*Magnus, rubicundus, crispus, crassus, caesius/cadaverosa
facie.*" (테렌티우스, 『헤키라(Hecyra)』, III, 4, 440-441절) 이 외
에도 라틴어로 된 관상학에 관한 책들은 하나같이 로마에서는 파란
눈에 대한 평판이 좋지 못했음을 말하고 있다.

37 이 분야의 중요한 연구 자료는 다음과 같다. 플랫나우어
(M. Platnauer), 「그리스인들의 색채 지각(Greek Colour-
Perception)」, 《클래시컬 쿼터리(The Classical Quarterly)》,
tome XV(Cambridge, 1921), pp. 155~202; 오스본(H. Osborn),
「고대 그리스인들의 색채 지각(Colour Concepts of the Ancient
Greeks)」, 《영국 미학 저널(British Journal of Aesthetics)》, tome
VIII(Oxford, 1968), pp. 274~292.

38 그 목록은 다음 책에서 찾을 수 있다. 크란츠(W. Kranz), 「그리
스인들의 가장 오래된 색채론(Die ältesten Farbenlehren der
Griechen)」, 《헤르메스(Hermes)》, tome XLVII(Franz Steiner
Verlag, 1912), pp. 84~85.

39 시각 이론에 관한 중세의 역사에 대해서는 다음 저서들을 참고
하라. 린드버그(D. C. Lindberg), 『시각에 관한 이론: 알 킨디에
서 케플러까지(Theories of Vision from Al-Kindi to Kepler)』

(Chicago, 1976); 타처우(K. Tachau), 『오캄 시대의 시각과 확실성: 광학, 인식론, 그리고 의미론의 기반(Vision and Certitude in the Age of Ockham. Optics, Epistemology and the Foundations of Semantics(*1250~1345*))』(Leiden, 1988)

40 베어(J. I. Beare), 『기초 인식에 관한 그리스의 이론: 알크마에온부터 아리스토텔레스까지(*Greek Theories of Elementary Cognition from Alcmaeon to Aristotle*)』(London, 1906) 앞에서 소개한 린드버그의 저서도 참고할 수 있다.

41 『티마이오스(Timaeos)』, 67d-68d절. 플라톤과 색에 관해서는 특히 다음 글을 참고하라. 라이트(F. A. Wright), 「색채에 대한 플라톤의 정의(A Note on Platos' Definition of Colour)」, 《클래시컬 리뷰(Classical Review)》, tome XXXIII/4(1919), 121~234쪽.

42 특히 『생성에서 소멸까지(De sensus et sensato)』(440a-442a절)을 통해 아리스토텔레스가 쓴 것으로 여겨져, 중세에 크게 유행한 『색에 관하여(De coloribus)』라는 개론이 있었는데 실제로는 아리스토텔레스가 쓴 것도, 그의 제자 테오프라스투스(Theophrastus)가 쓴 것도 아니었다. 아마 후대의 페리파토스 학파에서 작성한 것으로 보인다. 이 개론에서는 아리스토텔레스의 이론에 특별히 덧붙이는 것은 없으나 하양, 노랑, 빨강, 초록, (파랑), 검정으로 분류되는 직선상의 색 분류는 거의 천 년 이상 동안 가장 널리 퍼진 분류 체계로 남게 된다. 그러나 여기에도 청색은 여전히 나타나지 않고 있다. 헤트(W. S. Hett), 『아리스토텔레스의 군소 작품들(Aristotle, Minor Works)』, 로엡 클래시컬 라이브러리(Loeb Classical Library), vol. XIV(Cambridge, 1936), 3~45쪽을 참고하라.

43 함(D. E. Hahm), 「시각과 색채 지각에 대한 초기 헬레니즘 시대

이론(Early Hellenistic Theories of Vision and the Perception of Colour)」, 『지각: 과학사와 과학철학의 상관관계(Studies in Perception: Imterrelations in the History and Philosophy of Science)』, 맥해머(P. Machamer), 턴불(R. G. Turnbull) 엮음 (Berkeley, 1978), 12~14쪽.

44 아리스토텔레스는 여기에 네 번째 요소, 공기를 첨가한다. 이로써 그는 "색 현상" 역시 모든 것을 구성하는 4원소, 즉 빛을 동반한 불, 사물들의 재료(=흙), 눈의 분비액들(=물) 그리고 시각 전달 수단의 변조기 역할을 하는 공기의 상호 작용으로 인해 일어난다고 논증한다. 『기상학(Meteorologica)』, 372a-375a를 참고하라.

45 스트래튼(G. M. Stratton)이 모아 놓은 자료들을 참고하라. 스트래튼, 『테오프라스투스와 아리스토텔레스 이전의 그리스의 색채 심리학(Theophrastus and the Greek Physiological Psychology before Aristotle)』(London, 1917)

46 아리스토텔레스, 『기상학』, 372~376쪽. 그 밖의 여러 곳.

47 무지개를 다룬 논문들의 연혁에 관해서는 다음 저서들을 참고하라. 보이어(C. B. Boyer), 『무지개, 신화에서 수학까지(The Rainbow. From Myth to Mathematics)』(NewYork, 1959); 블레(M. Blay), 『무지개의 형상들(Les Figures de l'arc-en-ciel)』(Paris, 1995)

48 다음 저서들을 참고하라. 슐츠, 『고대 그리스인들의 색채 감수성 체계』(Leipzig, 1904), 114쪽; 앙드레, 『라틴어에서의 색에 관한 용어 연구』(Paris, 1949), 13쪽. 이 책에서는 암미아누스 마르켈리누스가 예외적으로 사용한 단어 caeruleus가 엄밀한 의미로 파란색이 아니었고 보라색 또는 인디고를 암시했던 것이라고 보고 있다.

49 로버트 그로스테스트(Robert Grosseteste), 「무지개에 대

하여 혹은 무지개와 거울에 대하여(De iride seu de iride et speculo)」, 『중세 철학사에 대한 기고(Beiträge zur Geschichte der Philosophie des Mittelalters)』, 바우어(L. Baur) 엮음, tome IX(Münster, 1912), 72~78쪽; 보이어, 「무지개에 대한 로버트 그로스테스트의 관점」, 《오리시스(Orisis)》, vol. 11(1954), 247~258쪽; 이스트우드(B. S. Eastwood), 「무지개에 대한 로버트 그로스테스트의 이론: 비실험 과학의 역사에서의 한 장(Robert Grosseteste' Theory of the rainbow. A Chapter in the History of Non-Experimental Science)」, 《과학사 국제 사료(Archives internationales d'histoires des sciences)》, tome XIX(1966), 313~332쪽.

50 요하네스 페캄(John Pecham), 「무지개(De iride)」, 『요하네스 페캄과 광학: 일반적인 관점(John Pecham and Science of Optics. Perspectiva communis)』, 린드버그(D. C. Lindberg) 엮음(Madison: Wisconsin uni. Press, 1970), 114~123쪽.

51 로저 베이컨(Roger Bacon), 『대저작(Opus majus)』, 브리지스(J. H. Bridges) 엮음(Oxford, 1900), partie VI, cahpitres 2-11 ; 린드버그, 「로저 베이컨의 무지개에 대한 이론: 진보인가 퇴보인가(Roger Bacons' Theory of the Rainbow. Progress or Regress)」, 《이리스(Iris)》, vol. 57, No 2(1966), 235~248쪽.

52 티에리 드 프레이베르그(Thierry de Freiberg), 「무지개와 광선의 투사에 대한 논의(Tractatus de iride et radialibus impressionibus)」, 스털스(M. R. Pagnoni-Sturlese et L. Sturlese) 엮음, 『전집(Opera omnia)』, tome IV(Hambourg, 1985), 95~268쪽.

53 비텔로(Witelo), 『관점(Perspectiva)』, 웅구루(S. Unguru) 엮음 (Varsovie, 1991).

54 14~16세기가 되어서야 빨강과 초록의 배합이 강렬한 대비를 이루는 것으로 인식되기 시작했다. 그러나 빨강의 보색인 초록이 완전히 빨강의 대립색 중 하나가 되고, 이 두 색이 강한 대비를 이루는 반대색으로 인식된 것은 원색과 보색 이론이 완전히 자리 잡고 나서부터였다. 그러므로 18~19세기 이전에는 빨강과 초록은 강한 대비를 이루는 대립색이라 여겨지지 않았다. 이후에 해양, 철도, 도로 등에서 사용되는 신호에서 이 두 색이 반대의 의미로 널리 쓰이게 되었고, 이로 인해 더더욱 강한 대비를 이루는 색으로 인식되었다.

55 중세 초기와 중기를 통틀어 별칭이 청색과 연관된 사람은 고름 1세의 아들이자 덴마크의 왕이었던 '푸른 이빨 왕' 하랄(950~986)이 유일하다. 이와는 반대로 붉은색과 흰색 그리고 검은색과 관련된 별칭들은 머리카락, 수염, 피부는 물론이고 성격이나 태도를 암시하는 것에 이르기까지 아주 많다.

56 예를 들면 초기의 암브로시우스 대주교와 그레고리우스 대교황, 그이후 7세기, 제르맹 드 파리(Pseud-Germain de Paris)의 『갈리아의 전례 간략 해설서 (Expositio brevis liturgiae gallicanae)』(라클리프(H. Ratcliff) 엮음(1971), 61~62쪽), 널리 알려진 세비야의 이시도루스가 쓴 전례서 『교회의 의무에 관하여(De ecclesiastics officiis)』(라우슨(H. Lawson) 엮음(Turnhout, 1988), 『그리스도교 대전: 라틴 총서(Corpus Christianorum, series latina)』, vol. 113) 등이 있다.

57 Vincenzo Pavan, "La veste bianca bat tesimale, indicium esca

tologico nella Chiesa dei primi secoli", *Augustinianum*, vol. 18(Rome, 1978), pp. 257~271.

58 염소가 1774년에 발견되었으므로 염소나 염화 물질들을 사용한 표백은 18세기 이전에는 존재하지 않았다. 황산을 이용한 표백은 중세 초기에도 알려져 있었으나 제대로 다루지 못해 모나 견직물을 손상시키는 일들이 흔했다. 황산을 희석시킨 용액에다 하루 동안 직물을 담가 놓아야 하는데 이때 물이 너무 많으면 염색 효과가 거의 나지 않고 산이 너무 많으면 직물이 손상되는 것이다.

59 카롤링거 왕조 때 나온 다음의 두 전례서에는 색에 대한 언급이 없다. 라반 마우어(Raban Maur)의 『성직자의 교육에 관하여(De clericorum institutione)』(크뇌플러(Knöpfler) 엮음(Munich, 1890)); 왈라프리드 스트라보(Walafrid Strabo)의 『교회사(敎會事)에 대한 의견 중에서 시작과 성장에 관한 책(Liber de exordiid et incrementis quarumdam in observationibus ecclesiastics rerum)』(크뇌플러 엮음(Munich, 1901)). 그러나 831~843년 사이에 편집된 아말레르 드 메츠(Amalaire de Metz)의 『전례집(Liber officialis)』(한센(J. M. Hanssens) 엮음(Rome, 1948))에는 흰색에 관한 말이 많이 나온다. 여기서 작가는 흰색이 모든 죄악들을 깨끗이 정화시키는 색이라고 적고 있다.

60 미셸 파스투로, 『악마의 무늬, 스트라이프(l'Étoffe du Diable. Une histoire des rayures et des tissus rayés)』(Paris, 1991), 17~47쪽.

61 앨퀸(Alcuin)은 세례에 관해 언급하고 있는 한 편지에서 암브로시우스의 말을 인용하여 다음과 같이 쓰고 있다. "결백, 순수, 세례, 전도, 기쁨, 부활, 영광, 영생을 나타내는 색(In candore

vestiuminnocentia, castitas, munditia vitae, splendor mentium, gaudiumregenerationis, angelicus decor.)"(M. G. H., Ep. IV, 202, pp. 214~215).

62 이런 문서들 중 10세기 말에 편집된 것으로 보이며 여러 면에서 주목을 끄는 한 문서를 모란(J. Moran)이 책으로 펴냈다. 모란, 『초기 기독교 교회에 관한 소론(*Essays on the Early Christian Church*)』(Dublin, 1864), 171~172쪽.

63 호노리우스 아우구스토두넨시스(Honorius Augustodunensis), 『신성한 의무에 관하여: 성사(*De divinis officiis; Sacramentarium*)』(P. L. 172); 루퍼트 본 도츠(Rupert von Deutz), 『그리스도교 대전: 중세 속편 7권 ─ 신성한 의무에 관하여 (Corpus christianorum, continuatio mediaevalis vol. 7: De divinis officiis)』, 하아케(J. Haacke) 엮음(Turnhout, 1967); 위 그 드 생 빅토르(Hugues de Saint-Victor), 『그리스도교인의 신앙의 성사에 관하여(De sacramentis christianae fidei, etc)』(P. L. 175~176); 장 다브랑슈(Jean d'Avranches), 『그리스도교 대전: 중세 속편 41권 ─ 교회의 의무에 관하여(Corpus christianorum, continuatio mediaevalis vol. 41: De officiis ecclesiasticis)』, 델라메르(H. Delamare) 엮음(Paris, 1923); 장 벨레드(Jean Beleth), 『교회 의무 총람(Summa de ecclesiasticis officiis)』, 레이놀즈(R. Reynolds) 엮음(Turnhout, 1976).

64 이들이 흰색에 관해 가장 흔히 사용한 단어들은 순결(virginitas), 우아(munditia), 결백(innocentia), 정숙(castitas), 결백한 삶(vita immaculata) 등이었다.

65 검은색에 관해서는 회개(poenitentia, contemptus mundi,

mortificatio, maestitia), 비탄(afflictio) 같은 단어들을 사용했다.

66 빨간색에는 passio, compassio, oblatio passionis, crucis signum, effusio sanguinis, caritas, misericordia와 같은 단어들을 사용했다. Honorius, *Expositio in cantica canticorum*(P. L., tome 172, col. 440-441)와 Saint-Victor, *In cantica canticorum explicatio*, chap. 36(P. L., tome 196, col. 509~510)에 나와 있는 주석들을 참고하라.

67 P. L., tome 217, col. 774-916(col. 799-802).

68 녹색과 노란색이 15세기 이전의 중세 색상 체계에서는 서로 아무런 상관관계가 없었던 점을 생각하면 이 마지막 요약 부분은 특히 놀랍다.

69 필자는 이 문제를 다음 논문에서 좀 더 자세히 다루었다. 「교회와 색깔 ─ 기원에서 종교 개혁까지(L'Église et la couleur des origines à la Réforme)」,《파리 고문서 학교 도서관(Bibliothèque de l'École des Chartes)》, Vol. 147(1989), 203~230쪽.

70 쉬제의 미학과 빛과 색에 관한 그의 입장에 대해 쓴 저서들은 다음과 같다. 베르디에(P. Verdier), 「쉬제의 미학에 관한 고찰」, 『라방드 기념 논총(Mélange E. R. Labande)』(Paris, 1975), 699~709쪽; 그로테키(L. Grodecki), 『생드니의 색유리: 그 역사와 복원(les Vitraux de Saint-Denis. Histoire et restitution)』(Paris, 1976); 파노프스키(E. Panofsky), 『생드니 대성당과 그곳의 예술품들에 관한 쉬제 수도원장의 연구(Abbot Suger on the Abbey Church of St. Denis and its Art Treasure)』, 2e éd.(Princeton, 1979); 크로스비(S. M. Crosby) 외, 『쉬제 수도원장 시절의 생드니 대성당(The Royal Abbey of St. Denis in the Time of Abbot

Suger(1122-1521))』(New York, 1981).

71 예컨대 르쿠아 드 라 마르슈(A. Lecoy de la Marche)의 출판본
(Paris, 1867), 213~214쪽을 보라. 34장은 완전히 스테인드글라스
에 대해서만 다루는데 여기서 쉬제는 자신의 새로운 부속 교회를
빛내는 데 쓰인 훌륭한 사파이어색 재료를 발견하도록 도와준 하느
님께 감사하고 있다.

72 쉬제와 12세기 전반기의 빛에 관한 새로운 개념들에 대해서는 앞
의 주(註)에서 언급했던 논문들 이외의 자료에서도 관련 내용을 찾
을 수 있다. 존 게이지,『색과 문화: 고대 그리스에서 추상 예술까지
의 관행과 의미』, pp. 69~78.

73 성 베르나르의 색에 대한 입장을 설명한 다음 저서를 참고하라.
미셸 파스투로,「시토 수도회의 수도사들과 12세기의 색」,『고고
학과 베리의 역사 연구(Cahiers d'archéologie et d'histoire du
Berry)』(시토회와 베리(L'Ordre cistercien et le Berry) 학회 보고
서(Bourges, 1998)), vol. 136(1998), 21~30쪽.

74 color라는 단어가 동사 celare에서 파생되었다는 어원학적 근거
는 오늘날 대부분의 문헌학자들에게 인정받았다는 사실에 주목
하자. 이에 관해서는 다음 서적들을 참고하라. 발데(A. Walde),
호프만(J. B. Hofmann),『라틴어 어원사전』, 3e éd., tome
III(Heidelberg, 1934), 151~154쪽; 에르누, 메이예,『라틴어 어
원사전』, 4e éd.(Paris, 1959), 133쪽. 한편 이시도루스(『어원
(Etymologiae)』, 19권, 17절의 1번 설명)는 color를 calor(열)라
는 단어와 연관시키고 있으며 어떻게 색이 뜨거운 불이나 태양에서
탄생하는지를 설명한다. "불이나 태양의 열기에서 만들어지기 때
문에 색채라고 불린다.(Colores dicti sunt quod calore ignis vel

sole perficiuntur.)"

75 이 고위 성직자가 신학자이자 과학자이기도 할 경우에 역사가에
게는 문제가 복잡해지면서도 흥미로워진다. 로버트 그로스테스트
(1175~1253)가 바로 이런 경우에 속한다. 그는 그 시대의 가장 중
요한 학자들 중의 한 사람이자 옥스퍼드 대학에 과학적 사고를 심
어 준 장본인으로, 이 마을의 프란체스코 수도회에서 오랫동안 신
학 강의를 맡아 왔으며 1235년부터는 링컨(Lincoln, 영국에서 가
장 넓고 가장 인구가 밀집한 곳) 지방의 주교를 지냈다. 무지개와 빛
의 굴절 현상을 통해 색에 관하여 연구한 과학자로서의 입장과 빛
을 모든 물체의 근원으로 보는 신학자로서의 생각, 그리고 링컨 성
당에서나 그 밖의 상황에서 수학적, 물리학적 법칙을 염두에 두는
고위 성직자로서의 결정 사이에 있었을 법한 문제들을 자세히 살펴
볼 필요가 있다. 이 부분에 대해 참고할 저서들로는 칼루스(D. A.
Callus) 엮음, 『로버트 그로스테스트: 학자이자 주교로서의 면모
(Robert Grosseteste Scholar and Bishop)』(Oxford, 1955); 서던
(R. W. Southern), 『로버트 그로스테스트: 중세 유럽에서 영국 지
성의 성장(Robert Grosseteste: the growth of an English Mind
in medieval Europe)』(Oxford, 1972); 매커보이(J. J. Mc Evoy),
『로버트 그로스테스트: 성서 해설가, 철학자(Robert Grosseteste,
Exegete and Philosopher)』(Aldershot, 1994); 반 도이센(N. Van
Deusen)의 『초기 대학의 신학과 음악(Theology and Music at
the Early University)』과 같은 저자의 『로버트 그로스테스트의 사
례(The Case of Robert Grosseteste)』(Leiden, 1995); 크롬비(A.
C. Crombie), 『로버트 그로스테스트와 실험 과학의 기원(Robert
Grosseteste and the Origins of Experimental Science(1100-

1700))』, 2nd ed.(Oxford, 1971) 등이 있다. 위와 같은 의문들은 또 다른 프란체스코 수도회의 학자이면서 옥스퍼드에서 강의를 했고 중세 말까지 가장 많이 읽힌 광학 개론『공통적 원근법(Perspectiva communis)』을 썼으며, 자기 인생의 마지막 15년을 영국의 수석 주교 자리인 캔터베리의 대주교로서 보냈던 요하네스 페캄(1230~1292)에게도 적용될 수 있을 것이다. 요하네스 페캄에 관해서는『공통적 원근법』의 교정본에 수록된 린드버그의 서문에서 읽어 볼 수 있다. 린드버그,『요하네스 페캄과 광학: 일반적인 관점』(Madison(United-States), 1970). 그로스테스트와 페캄을 포함하여 13세기의 프란체스코 수도회에 속해 있으면서 옥스퍼드 학자였던 이들에 대해서는 다음과 같은 책에서 확일할 수 있다. 샤프(D. E. Sharp),『13세기 옥스퍼드에서의 프란체스코 수도회 철학(Franciscan Philosophy at Oxford in the Thirteenth Century)』(Oxford, 1930); 리틀(A. G. Little),「13세기 옥스퍼드에서의 프란체스코 학파 철학(The Franciscan School at Oxford in the Thirteenth Century)」,『프란체스코 학파 역사 기록(Archivum Franciscanum Historicum)』, vol. 19(1926), 803~874쪽.

76 장례 행렬에서 남자들은 검은색 토가(toga pulla)를, 여자들은 검은색 망토(palla pulla)를 입었다. 이 부분에 관해서는 앙드레의『라틴어에서의 색에 관한 용어 연구』, 72쪽을 참고하라.

77 샤르트르의 청색, 더 일반적으로 로마네스크 양식의 색유리에 나타난 청색에 관해서는 소어스(R. Sowers),「샤르트르 성당의 푸른색(On the Blues of Chartres)」,《예술회보(The Art Bulletin)》, vol. XLVIII/2(1966), 218~225쪽; 그로테키(L. Grodecki),『생드니의 채색 유리(les Vitraux de Saint-Denis)』, tome I(Paris, 1976);

같은 작가의 『로마네스크 양식의 채색 유리(le Vitrail roman)』 (Fribourg, 1977), 26~27쪽. 그 밖의 여러 곳; 존 게이지, 앞의 책, 71~73쪽 등이 있다.

78 그로테키(L. Grodecki), 브리사크(C. Brisac), 『13세기 고딕 양식의 채색 유리(Le Vitrail gothique au XIIIe siècle)』(Fribourg, 1984), 138~148쪽. 그 외 여러 군데를 참고했다. 또 색과 색유리의 관계에 대해서는 중세와 오늘날의 광도(밝기)의 개념, 또는 12세기와 중세 말의 광도의 개념이 같은 것인지를 논리적으로 고찰하는 페로(F. Perrot)의 「색과 채색 유리(La couleur et le vitrail)」, 《중세 문명 연구(Cahiers de civilisation médiévale)》(juillet-septembre, 1996), 211~216쪽을 읽어 보라.

79 파스투로, 「색채의 질서(Ordo colorum. Notes sur la naissance des couleurs liturgiques)」, 《신의 집: 사제 전례(La Maison-Dieu. Revue de pastorale liturgique)》, vol. 176, 4e(trimestre, 1988), 54~66, 62~63쪽.

80 이것은 문장들의 색을 표현할 때는 특수한 어휘를 사용한다는 점을 잘 보여 주는 부분일 것이다. 예를 들어 고대 프랑스어와 앵글로·노르만어로 gueules(붉은색), azur(푸른색), sable(검은색), or(노란색), argent(흰색) 같은 단어들이 쓰였다.

81 같은 기간에 gueules(붉은색)이라는 단어가 나타나는 빈도는 1200년경 60퍼센트, 1300년경에는 50퍼센트, 1400년경에는 40퍼센트로 점점 줄어든다. 이 모든 수치에 관해서는 필자의 연구서 『문장학 개론(*Traité héraldique*)』(Paris, 1993), 113~121쪽. 그리고 《제102차 문헌학과 역사 부문 학회 보고서(Actes du 102e congrès national des sociétés savantes. Section de philologie

et d'histoire(Limoges, 1977))》, tome II(Paris, 1979), 81～102쪽
에 게재된 필자의 연구 논문 「중세 유럽에서의 색의 유행과 이해
(Vogue et perception des couleurs dans l'Occident médiéval:
le témoignage des armoiries)」에 나오는 도표를 참고하라.

82 위의 책, 114～116쪽.

83 필자의 저서 『흰담비와 문장의 녹색(Hermine et le Sinople)』
(Paris, 1982), 261～314쪽과 『형상과 색깔: 중세의 감성과 상징
에 관한 연구(Figures et Couleurs. Etude sur la sensibilité et la
symbolique médiévales)』(Paris, 1986), 177～207쪽에 모아 놓은
여러 연구 논문들을 참고하라.

84 방패형 문장뿐만 아니라 기사의 갑옷과 군기(軍旗), 그리고 말의 덮
개까지도 모두 단색이었으므로 멀리서도 구분할 수 있었다. 그래서
작품들을 보면 진홍색 기사(chevalier vermeil), 백기사(chevalier
blanc), 흑기사(chevalier noir) 등으로 묘사되는 것이다.

85 붉은색을 나타내는 단어의 선택은 때때로 세분화된다. 진홍색 기
사는 의심스러운 인물이긴 하지만 귀족 태생으로, 불꽃색 기사
(chevalier affoué, 라틴어 affocatus에서 왔다.)는 혈기가 왕성한
인물로, 핏빛의 기사(chevalier sanglant)는 죽음을 가져오는 잔인
한 인물로, 적갈색 기사(chevalier roux)는 위선적인 반역자로 묘
사된다.

86 중세의 상징체계와 감성으로는 두 종류의 검정이 존재한다. 하나는
부정적인 검정으로 상(喪)의 슬픔, 죽음, 죄악 또는 지옥 등을 상징
하고, 다른 하나는 가치를 돋보이게 하는 검정으로 겸손, 위엄 또는
절제를 나타내는 색으로 간주되었다. 이 두 번째 검정이 군주들의
검정이었다.

87 14세기가 되면서 문학 작품에서 이들 백기사들은 약간 의심스러운 인물로 나타나는데, 죽음과 유령의 세계와 모호한 관계를 맺는 것으로 묘사된다. 그러나 이런 식의 묘사는 북유럽의 문학을 제외하고는 1320~1340년 이전에는 전혀 나타나지 않은 듯하다.

88 아서 왕 이야기 시리즈에 등장하는 이 단색 차림의 기사들에 대한 자세한 조사 연구는 브롤트(G. J. Brault), 『초기의 문장: 아서 왕 문헌과 연결해서 보는 12~13세기의 문장학 용어(Early Blazon. Heraldic Terminology in the XIIth and XIIIth Centuries, with special Reference to Arthurian Litterature)』(Oxford, 1972), 31~35쪽을 참고하라. 또한 콩바리외(M. de Conbarieu)의 「랜슬롯과 성배 연작에서의 색채(Les couleurs dans le cycle du Lancelot-Graal)」, 《의미 작용(Senefiance)》, No. 24(1988), 451~588쪽에 인용된 예문들도 참고할 수 있다.

89 테일러(J. H. M. Taylor)와 루시노(G. Roussineau)가 간행한 판본을 참고하라. 네 권이 이미 제네바에서 1979년~1992년 사이에 출간되었다. 로드(J. Lods)의 논문 「페르세포레스트(le Roman de Perceforest)」(Lille et Genève, 1951)도 함께 참고하라.

90 브롤트, 앞의 책 참조.

91 카르티에(N. R. Cartier)에 의해 발행된 「기사도 청색(Le bleu chevalier)」, 《로마니아(Romania)》, tome 87(1966), 289~314쪽.

92 프랑스 왕의 문장 탄생에 관해서는 다음 책들을 참고하라. 피노토(H. Pinoteau), 「12세기 프랑스 문장의 탄생(La création des armes de France au XIIIe siécle)」, 《프랑스 국립 골동품 회보(Bulletin de la Société nationale des antiquaires de France)》(1980~1981), 87~99쪽; 베도스(B. Bedos), 「쉬제와 왕권의 상

징: 루이 7세의 인장(Suger and the Symbolism of Royal Power: the Seal of Louis VII)」,『쉬제 수도원장과 생드니에 관한 심포지움(Abbot Suger and Saint-Denis. A Symposium)』(New York, 1981(1984)), 95~103쪽;『필립 오귀스트의 프랑스(la France de Philippe Auguste)』, CNRS 국제 토론회 보고서(Paris(1980), 1982), 737~760쪽에 발표한 미셸 파스투로의「문장의 확산과 문장학의 시초(La diffusion des armoiries et les débuts de l'héraldique(vers 1175~vers 1225))」와 국립 보존 기록관(Les archives nationales),「백합의 왕: 왕조와 왕의 상징(Le roi des lis. Emblèmes dynastiques et symboles royaux)」,『중세 프랑스 국쇄 자료집(Corpus des sceaux français du Moyen Age)』, tome II(les Seaux de rois et de régence Paris, 1991), 35~48쪽.

93 청색 문장의 인기 상승과 비슷한 움직임이 문학과 상상 속(무훈시나 궁중 기사도 소설의 주인공들, 성경이나 신화의 인물들, 성인들이나 신성시되는 인물들, 선 또는 악과 의인화된 인물 등이 지닌) 문장들에서도 동일하게 나타나지만 그 속도는 좀 더 느리다. 상징적인 면에서는 문학 작품이나 상상 세계 속의 문장들이 실제 문장들보다 항상 더 풍부하다. 아서 왕 이야기에 등장하는 문장들과 청색의 위상에 관해서는 다음 책들을 참고하라. 브롤트,『초기 문장(Early Blazon)』(Oxford, 1972), 31~35쪽; 미셸 파스투로,「13세기 청색의 유행(La promotion de la couleur bleue au XIIIe siécle: le temoignage de l'héraldique et de l'emblématique)」,『중세의 색상: 예술, 기호, 기술 연구(Il colore nel medioevo: Arte, simbolo, tecnica: Atti delle Giornate de studi)』(Lucca, 1996), 7~16쪽.

94 포에르크(G. De Poerck), 『플랑드르와 아르투아 지방의 중세 나사 제조업(La Draperie médiévale en Flandre et en Artois. Thechniques et terminologie)』, tome I(Gand, 1951), 150~168쪽.

95 특히 노르망디 지역은 옷감용 청색 염료에 대한 새로운 수요가 일찍부터 생겨났던 지역 중 하나였다. 13세기 초부터 루앙(Rouen)과 루비에(Louviers)에서는 염색업자들이 이웃 지방 피카르디에서 들여온 엄청난 양의 대청을 소비했다. 여기에 대해서는 몰라 뒤 주르댕(M. Mollat du Jourdain), 「노르망디의 나사 제조업(La draperie normande)」, 『모직 옷감의 생산 무역 및 소비(Produzione, commercio e consumo dei panni di lana(XIIe-XVIIes.))』(Florence, 1976), 403~422쪽. 특히 419~420쪽을 참조하라.

96 르고프(J. Le Goff), 『성왕 루이(Saint Louis)』(1996), 136~139쪽. 십자군 전쟁에서 돌아온 후 모든 분야에서 금욕을 행하고자 했던 루이 9세의 청색 의상에 대한 취향은 왕의 위엄을 위한 것이라기보다는 도덕적인 이유에서 온 듯하다. 『성 루이의 역사』의 저자인 주앵빌(sire de Joiriville Jean, 1224?~1317)과 여러 전기 작가들 덕분에 1260년 전후로 루이 9세가 '빨간색 피륙과 은회색의 다람쥐 모피'(너무 성급히 읽은 탓에 '빨간색과 녹색'으로 쓴 작가들도 있다.)를 더 이상 착용하지 않기로 결정했다는 사실이 밝혀졌는데, 이것은 그가 너무 사치스러운 천이나 너무 눈에 띄는 색깔을 거부했음을 보여 주는 좋은 증거 자료다. 주앵빌의 앞의 책, 35~38단락을 보라. 그리고 루이 9세의 의상 절제에 대해서는 르고프의 앞의 책, 626~628쪽을 참고하라.

97 브롤트, 『초기 문장』(Oxford, 1972), 44~47쪽; 미셸 파스투로,

『원탁의 기사들의 문장(Armorial des chevaliers de la Table ronde)』(Paris, 1983), 46~47쪽.

98 피렌체의 귀족 사이에서는 밀라노나 제노바 그리고 특히 베네치아보다도 먼저 청색 의상이 유행했던 것 같다. 13세기 후반에 접어들자마자 여러 가지 다양한 톤의 청색이 화려한 주홍색(scarlatto)과 진홍색(vermiglio)을 상대로 경쟁하기 시작했던 것이다. 청색의 다양한 뉘앙스를 표현한 단어들은 다음과 같다. persio, celeste, celestino, azzurino, turchino, pagonazzo, bladetto. 여기에 대해서는 다음 책을 참고하라. H. Hoshino, *l'arte della lana in Firenze nel basso medioevo*(Florence, 1980), pp. 95~97.

99 대청(guède)과 대청 염료(pastel)를 가리키는 두 단어가 서로 구분 없이 쓰이는 것은 사실이나 현대 프랑스어로 guède는 대청(大靑)이라는 식물을, pastel은 대청 잎에서 추출한 청색 염료를 지칭하는 것으로 구분된다.

100 카루스 윌슨(E. M. Carus-Wilson), 「영국에서의 프랑스 대청: 중세의 거대 무역(La guède française en Angleterre. Un grand commerce au Moyen Age)」, 『르뷔 뒤 노르(Revue du Nord)』(1953), 89~105쪽. 14세기 초까지 영국으로 수출되던 프랑스산 대청은 주로 피카르디 또는 노르망디의 바이외나 루앙에서 생산되는 것들이었다. 대청은 아미앵이나 코르비 같은 도시들이 큰 재산을 벌어들일 수 있도록 해 주었다. 이어서 16세기 중반까지는 툴루즈를 중심으로 한 랑그도크 지역에서 대청을 영국으로 대량 수출하였다. 영국뿐만 아니라 노르망디, 브라반트, 롬바르디 같은 지역들에서 대청 재배가 쇠퇴하자 랑그도크 지방이 그 기회를 잘 활용한 셈이다. 영국은 프랑스로부터 포도주 다음으로 대청을 많이 수입했

다. 랑그도크와 튀링겐을 중심으로, 14세기부터 17세기에 이르는 시기의 대청 무역의 번성과 쇠퇴에 대해서는 이 책의 3부(「경건한 색」)를 참조하라.

101 라우터바흐(F. Lauterbach), 『인디고와의 전쟁(Der Kampf mit dem Indigo)』(Leipizig, 1905), 23쪽. 근대 초기에 접어들면서 발생한 대청 취급 상인들과 인디고 상인들 간의 갈등을 연구하기에 앞서 저자는 13~14세기 튀링겐에서 빚어진 대청과 꼭두서니 사이의 경쟁에 대한 흥미로운 정보들을 제시한다. 또한 예히트(H. Jecht)가 「동독의 와인 무역과 직물 산업의 역사에 관한 기고(Beiträge zur Geschichte des ostdeutschen Waidhandels und Tuchmachergewerbes)」, 《뉴 라우지츠 매거진(Neuves Lausitzisches Magazin)》, vol. 99(1923), pp. 55~98; 같은 책, vol. 100(1924), 57~134쪽에서 이 주제를 타당하게 다루고 있으니 참고하라.

102 위의 책, vol. 99(1923), 58쪽.

103 웨케를랭(J. B. Weckerlin), 『중세의 진홍색 나사(le Drap "escarlate" du Moyen Age. Essai sur l'étymologie et la signification du mot écarlate, et notes techniques sur la fabrication de ce drap de laine au Moyen Age)』(Lyon, 1905).

104 15~16세기 궁정에서는 대부분의 빨간색들이 보랏빛과 진홍색 톤으로 대체되었는데, 특히 남성복에서 이러한 경향이 두드러졌다.

105 완성해서 보여야 할 염색 작품이 붉은색이 아니라 청색으로 평가되어야 한다고 가장 오래전에 언급된 내용은 1542년 프랑수아 1세의 명령으로 공포된 「염색업자에 관한 법령」 문서에서 찾아볼 수 있다. "(……) et ne pourront lesdits serviteurs ou apprentiz

susdiz lever ledit mestier sans premierement estre examinez et experimentez par les quatre jurez et gardes dudit mestier et marchandise, et qu'ils saichent faire et asseoir une cuve de flerée ou de indée et user la cuve bien et duement; et après leursditz chefs d'œuvres faictz de tous poinctz seront monstrez aux maistres jurez et gardes dudit mestier, lesquels après avoir iceulz veuz et trouvez bons enferont leur raport en la manière acoustumée dedanz vingt quatre heures après la visitation faicte."(국립 보존 기록관, Y6, pièce V, fol. 98, article 2) 여기서 flerée라는 단어는 소규모의 염색을 위한 청색 염료 통을 가리키고 indée는 대규모 염색에 쓰이는 청색 염료의 통을 가리키는데, 둘 다 대청 염료를 바탕으로 하는 것이다. 염색 작품 완성에 관한 이 조항은 이후 대부분의 법령이나 규정에 그대로 반복, 명시되었다.

106 가장 오래된 '염색업자 규정' 관련 법령은 베네치아의 법령들이다. 이 법령은 1243년까지 거슬러 올라가는데, 염색업자들은 12세기 말부터 이미 일종의 동업 조합 같은 것을 이루고 있었던 것으로 보인다. 이에 관해서는 다음을 참고하라. Franco Brunello, *L'arte della tintura nella storia dell'umanita*(Vincenza, 1968), pp. 140~141. 몬티콜로(G. Monticolo)의 엄청난 저서 『*I capitolari delle arti veneziane……*』, volumes 4(Rome, 1896~1914)를 보면 13~18세기까지 베네치아 염색업자에 관한 수많은 정보를 얻을 수 있다. 중세 베네치아의 염색업자들은 이탈리아의 다른 어느 도시들, 특히 피렌체나 루카 같은 도시에서 일하던 염색업자들보다 훨씬 더 자유로웠던 것으로 보인다. 루카에서 공포되었던 법령들도 베네치아의 법령들만큼 오래된 문서들로서 지금까지 보존되어 내

려오고 있다. P. Guerra, *Statuto dell'arte dei tintori di Lucca del 1255*(Lucca, 1864)를 참고하라.

107 바로 앞 주에서 언급한 브루넬로의 저서는 염색업자들의 사회적, 문화적 역사보다는 염색의 화학, 기술 분야의 역사에 중점을 두고 있다. 여기서 중세를 다루는 부분은 같은 작가가 나중에 이 시기에 대해 내놓은 연구에 비하면 기대에 어긋나는 면도 없지 않다. 그런 면에서, 이 학자가 베네치아의 동업 조합을 전체적으로 다룬 책, *Arti e mestieri a Venezia nel medievo e nel Rinascimento*(Vicenza, 1980)을 추천한다. 아니면, 채색 삽화공들이 사용한 안료에 대한 그의 연구 *De arte illuminandi: e altri trattati sulla tecnica della miniatura medievale*, 2e éd.(Vicenza, 1992)를 추천할 수 있을 것이다. 또한 재판(再版)을 거듭했던, 플로스(E. E. Ploss)의 저서 『옛 색채의 기록: 중세의 섬유 염료 기술(Ein Bush von alten Farben. Technologie der Textilfarben im Mettelalter)』, 6e éd.(Munich, 1989) 역시 염료를 사용했던 직공들에 대해서보다는 제조 방법(염료와 그림물감의 제조 방법. 이 저서의 부제에는 명시되어 있지 않은 부분이다.)에 더 역점을 두고 있다.

108 포에르크(G. De Poerck)의 저서 『플랑드르와 아르투아 지방에서의 주에 나사 제조업』, 특히 1권 159~194쪽을 참고하라. 그러나 염료와 염색 기술에 관해서는 이 작가가 단정하는 바를 그대로 다 받아들여서는 안 될 것이다.(특히 1권 159~194쪽 부분) 왜냐하면 그는 직업이나 기술에 관한 역사학자라기보다는 문헌학자 쪽에 훨씬 가까우며, 그의 학설은 중세 문헌들 그 자체로부터 논증된 것이 아니라 대부분 17~18세기 문헌들에 근거를 두고 있기 때문이다.

109 라틴어로 된 문서들이 "panni non magni precii"라고 표현하고 있
는 질이 좋지 않은 천들의 경우, 양모가 뭉치 상태에 있을 때도 염
색될 경우가 있었는데 특히 이 모가 다른 직물 재료와 혼합되어 쓰
일 경우가 그랬다.

110 레피나스(R. de Lespinasse)와 부나르도(F. Bonnardot), 『에티
엔 부알로의 직업서(Le Livre des métiers d'Étienne Boileau)』
(Paris, 1879), articles XIX, XX, 95~96쪽; 레피나스, 『직업과 동업
조합(les Métiers et corporations⋯⋯)』, tome III, p. 113. 블랑슈
여왕의 섭정 당시 직접 허가를 내린 특전 문서 원본은 발견되지 않
았다.

111 들라마르(Delamare), 「치안 협정(Traité de police)」(1713), 620
쪽. 왕실 고문위원이었던 들라마르가 작성한 이 발췌문은 데브로
스(Juliette Debrosse)의 박사 준비 과정(DEA) 논문 「16~18세
기 파리의 염색업자에 관한 연구(Recherches sur les teinturiers
parisiens du XVIe au XVIIIe siècle」(Paris, EPHE(IVe section),
1995), 82~83쪽에서 인용했음을 밝혀 둔다.

112 「치안 협정」, 62쪽.

113 루앙 시립도서관이 소장하고 있는 수사본(手寫本) Y16에 근거한
이 정보를 필자에게 전해 준 드니 위(Denis Hue) 씨에게 감사한
다. 내용은 다음과 같다. "1515년 12월 11일 시 당국은 대청(청색)
염색업자와 꼭두서니(적색) 염색업자들을 위하여 깨끗한 센 강물
을 사용할 수 있는 일정표(시간표까지)를 작성했다."

114 염색업자들은 색깔이나 염료를 통한 전문성 외에도 그들이 다루
는 직물(모, 견, 때로는 리넨, 이탈리아에서는 면까지도.)과 사용
하는 매염 처리 방식에 따라 구분되기도 했다. 예를 들어 '끓이는

(brouillon)' — 뜨거운 물 — 염색업자들은 아주 강한 매염 처리를 하는 이들로, '통(de cuve)' 또는 '청색(de bleu)' 염색업자들은 매염을 전혀 하지 않거나 아주 약하게 하는 이들로 인식되었다.

115 독일에서 마크데부르크는 꼭두서니(붉은색 염료) 생산과 분배의 중심지였고, 에르푸르트는 대청(파란색 염료)의 중심지였다. 이 두 도시간의 경쟁은 13~14세기 새롭게 유행을 타게 된 청색이 점점 빨간색에 도전하면서 아주 치열해졌다. 그런데 14세기 말부터는 독일에서 가장 큰 염색업자 도시이면서 베네치아나 피렌체 같은 도시와 비교될 수 있었던 유일한 도시는 뉘른베르크였다.

116 숄츠(R. Scholz), 『중세 염료 무역의 역사(Aus der Geschichte des Farbstoffhandels im Mittelater)』(Munich, 1929), p. 2, 그 밖의 여러 곳; 필란트(F. Wielandt), 『콘스탄츠의 리넨 산업: 역사와 조직(Das Konstanzer Leinengewerbe. Geschichte und Organisation)』(Konstanz, 1950), 122~129쪽.

117 『구약 성서』의 「레위기」 19장 19절과 「민수기」 22장 11절. 성경의 혼합 금기를 다룬 저서들은 많으나 기대에 미치지 못하는 경우가 대부분이다. 역사학자에게 가장 유익한 지평을 열어 주는 것으로 보이는 연구 자료는 인류학자 메리 더글러스(Mary Douglas)의 순수함과 불순함을 다룬 연구 논문들이다. 예를 들어 그의 저서 『순수와 위험(Purity and Danger)』, new ed.(London, 1992); 프랑스어 번역본(De la souillure. Essai sur les notions de pollution et de tabou)(Paris, 1992)을 참고할 수 있을 것이다.

118 미셸 파스투로, 『악마의 무늬, 스트라이프』, 9~15쪽.

119 숄츠, 앞의 책, 2~3쪽. 여기서 저자는 독일어로 쓰인 어떤 제조법 교본에서도 초록색을 만들기 위해 파랑과 노랑을 혼합하거

나 겹치게 해야 한다는 설명을 발견하지 못했다고 단언하고 있
다. 그러므로 그런 작업이 등장하기 위해서는 16세기까지 기다려
야 하는 것이다.(그렇다고 해서 이 시기 이전에 이런 저런 작업실
에서 실험적으로 노랑과 파랑을 혼합해 보지 않았다는 뜻은 아니
다.); 미셸 파스투로, 「16세기의 초록색: 전통과 변화(La Couleur
verte au XVIe siècle: traditions et mutations)」; 존스 데이비스
(M.-T. Jones-Davies), 『셰익스피어의 초록빛 세상: 관습과 재생
(Shakespeare. Le monde vert: rites et renouveau)』(Paris, Les
Belles Lettres, 1995), 28~38쪽.

120 아리스토텔레스는 특별히 어떤 저서에서 색을 다루지는 않았다. 그
러나 색은 그의 여러 저서에 흩어져 나타나고 있는데, 그중에서도
『영혼에 관하여(De anima)』,『기상학(Libri Meteorologicorum)』
(무지개에 관해 다루고 있다.) 동물학에 관한 여러 저서들, 그리
고 특히 『생성에서 소멸까지』 등에 나타난다. 이 마지막 개론서에
는 자연에 관한 그의 사상과 색에 대한 인식이 가장 선명하게 나
타나 있다고 볼 수 있다. 중세기에는 자연과 색을 보는 시각을 특
별히 다룬 개론서인 『색에 관하여』가 떠돌았다. 사람들은 이 책
을 아리스토텔레스가 쓴 것이라고 여겨 수없이 인용하고 주석
을 달았으며 끊임없이 필사했다. 그러나 이 개론서는 아리스토텔
레스가 쓴 것도 테오프라스투스가 쓴 것도 아니었다. 아마 후대
의 페리파토스 학파(소요학파)가 쓴 것인 듯하다. 아무튼 이 개
론서는 13세기 백과사전식으로 다양한 지식 분야에 엄청난 영
향을 끼쳤는데, 특히 색을 비중 있게 다루고 있는 바르톨로메우
스 앙겔리쿠스(Bartholomeus Anglicus)의 『사물의 성질에 관
하여(De proprietatibus rerum)』 19권에 상당한 영향을 미쳤

다. 이 개론서의 훌륭한 그리스어 판본은 헤트의 앞의 책, 3~45
쪽에서 찾을 수 있다. 또 라틴어 판본은 대부분『자연의 작은 것들
(Parva naturalia)』과 함께 출판되었다. 바르톨로메우스 앙겔리쿠
스(Bartholomeus Anglicus)와 색에 관해서는 살베(M. Salvat),
「바르톨로메우스 앙겔리쿠스의 색채 개론(Le traité des couleurs
Barthélemy l'Anglais)」, *Senefiance*, No. 24(Aix-en-Provence,
1988), 359~385쪽을 참고하라.

121 이 금기에 대해서는 포에르크의 앞의 책, 1권 193~198쪽을 참고
하라. 그러나 실제로는 이러한 금기가 깨어질 수도 있었다. 같은 염
료 통에다 서로 다른 두 가지 염료를 혼합하는 일이나 세 번째 색을
얻기 위해 같은 천을 다른 두 색의 염료에 연달아 담그는 일은 없었
지만, 염색이 제대로 안 된 모직물에는 약간의 관용이 베풀어지기
도 했다. 예를 들면 첫 번째 염색이 바라던 대로 나오지 않았을 경
우, 사실 이것은 비교적 자주 일어나는 일이었는데, 처음 염색의 결
점을 수정하기 위해 같은 천을 좀 더 강한 색인 회색이나 검은색 염
료(오리나무나 호두나무 뿌리를 재료로 만들었다.)에 다시 한 번
담그는 것은 가능한 일이었다.

122 에스피나스(G. Espinas),『중세 발랑시엔의 나사 제조업 관련 문서
(Documents relatifs à la draperie de Valenciennes au Moyen
Age)』, pièce No. 181(Lille, 1931) 130쪽.

123 이 문제에 관해서는 본인의 다른 저서들에서 충분히 다루었으
나(『색채, 이미지, 상징(*Couleurs, images, symboles*)』,(Paris,
1989), 24~39쪽;「파랑에서 검정으로(Du bleu au noir. Ethiques
et pratiques de la couleur à la fin du Moyen Age)」,《중세
(Médiévals)》, tome XIV(1988), 9~22쪽) 이것은 중세의 가치 체

게에서 핵심을 이루는 부분이므로 바로 뒤 사치금지법 부분에서 다시 언급할 것이다.

124 중세와 16세기 염색업자들을 위한 염료 제조법 교본들에 관해서는 앞의 107번 주에서 인용한 플로스(E. E. Ploss)의 저서를 참고로 하라. 그리고 아래 126번 주에 나오는 모든 제조법들에 관한 자료 센터 계획도 참고하라.

125 「Liber magistri Petri de Sancto Audemaro de coloribus faciendis」, 메리필드(M. P. Merrifield) 엮음, 『그림에 관한 12세기부터 18세기까지의 원본 조약(Original Treaties dating from the XIIth to the XVIIIth centuries on the Art of Painting)』(London, 1849), 129쪽. 이 문제에 관해서는 이네스 비엘라프티(Inès Villela-Petit)의 논문 「1400년경 중세 회화: 장 르 베귀를 중심으로(La Peinture médiévale vers 1400. Autour d'un manuscrit de Jean Le Bègue」(파리 고문서 학교, 1995년)를 참고할 수 있다. 이 논문은 불행히도 아직 출판되지 못했다.

126 색(염료와 물감)에 관한 중세의 모든 제조법들을 모아 자료 센터를 만들려는 계획이 검토 중이다. 여기에 앞장선 사람은 피사(Pisa)의 고등사범학교 연구생인 톨라이니(Francesca Tolaini) 양이다. 여기에 관해서는 F. Tolaini, "Una banca dati per lo studio dei ricettari medievali di color", *Centro di Ricerche Informatisch per i Beni Culturale(Pisa). Bollettino d'informazioni*, vol. V(1995), fasc. 1, pp. 7~25를 참고하라.

127 제조법 교본의 역사와 그에 따른 어려움에 관해서는 논리적인 주장을 펼친 R. Halleux, "Pigments et colorants dans la Mappae Clavicula", B. Guineau ed., *Colloque international du CNRS.*

Pigments et Colorants de l'Antiquité et du Moyen Age(Paris, 1990), pp. 173~180를 참고하라.

128 점점 치열해진 적색과 청색의 "경쟁"에 관한 이야기는 15세기 말부터 18세기 초까지 베니스에서 편집되고 발간된 염색 개론이나 교본들에서 쉽게 읽을 수 있다. 코모의 시립도서관에 보관되어 있는 1480~1500년대에 작성된 베네치아의 한 제조법 교본(G. Rebora, *Un manuale di tintoria del Quattrocento*(Milan, 1970)에 실린 159가지 제조법 중 109가지가 붉은색으로 염색하는 방법에 관한 것들이다. 1540년 베네치아에서 발간된 로제티(Gioanventura Rosetii)의 유명한 『제조법(Plictho)』에도 거의 같은 비율로 염색법들이 소개되어 있다.(에반스와 보게티(S. M. Evans and H. C. Borghetty), 『로제티의 "제조법"(The "Plictho" of Giovan Ventura Rosetti)』(Cambridge(Mass.), 1969)) 그러나 붉은색 염료 제조법이 청색에 밀리게 되면서 17세기 동안 발간된 새로운 제조법 시리즈에서는 소개된 숫자가 줄어들고 있다. 1672년 자토니(Zattoni)가에서 발행한 『제조법』에서는 청색이 적색을 앞질렀다. 1704년 베네치아에서 탈리어(Gallipido Tallier)가 로렌조 바세지오(Lorenzo Basegio)를 통해 출판한 『새로운 제조법(Nuovo Plico)』에서는 청색이 현저히 적색을 앞서고 있다.

129 앞의 125번 주에서 언급한 이네스 비엘라프티의 논문은 15세기 프랑스와 이탈리아의 회화에 관련된 이러한 문제들에 대해 주목하고 있으며 쾨느(Jacques Coene), 부시코(Heures Boucicault)의 예와 베소초(Michelino da Besozzo)의 예를 타당성 있게 논리적으로 분석하고 있다.(294~338쪽)

130 사실상 이 개론서는 레오나르도 다빈치가 제대로 편집할 시간을

가지지 못하고 독서 내용에 주석을 덧붙이는 정도로 구성되어 있다.(그의 생각이 이미 저서에 전적으로 반영되어 있다고 평가하는 전문가들도 몇몇 있긴 하지만) 이 개론서는 필사본이 바티칸의 도서관에 보관되어 있는데 여기에 대해서는 샤스텔(A. Chastel)과 클랭(R. Klein), 『레오나르도 다빈치 회화론(Léonard de Vinci. Traité de la peinture)』(Paris, 1960); 같은 책, 2e éd.(1987)를 참고하라.

131 "*Et li ynde porte confort/ Car c'est emperïaus coulor.*"(M. Goldschmidt ed., *Sone von Nansay*(Tübingen, 1899), pp. 285, 11014~11015).

132 프루아사르(Jean Froissart), 『서정시(Poésies lyriques)』, tome V(치치마레프(Chichmaref) 엮음(Paris, 1909); 같은 책, tome I, 236쪽 1~4절.

133 12세기 말에서 13세기 중반까지 서양의 염색업자들이 대청을 바탕으로 한 염색에 놀랄 만한 진보를 이루었다는 사실은 부인할 수 없는 일이지만 이 발전이 구체적으로 어디에서 기인한 것인지는 그리 많이 알려져 있지 않다. 어쩌면 염색 기술과 관련된 변화가 아니라 대청 염료 생산 혁신의 문제일지도 모르겠다. 대청 염료 생산을 위한 가장 오래된 방법은 고대 사회에서도 이미 입증되었던 것으로, 뜨거운 물에 싱싱한 대청 이파리들을 담그는 것이다. 이렇게 하여 얻어진 푸르스름한 물에다 모직물이나 다른 천들을 담근다. 그러나 이런 방법으로는 염색의 효과가 약하므로 진한 색을 원할 경우는 여러 번 작업을 반복해야 했다. 중세 말기에 널리 퍼지게 된 좀 더 효과적인 방법은, 아직 싱싱한 대청 잎을 돌절구에 빻아 발효하도록 내버려 두었다가 여기서 얻어진 반죽을 천천히 말린 다음, 물

을 완전히 빼내어 호두 껍질 모양이나 둥근 모양(여기서 랑그도크의 그 유명한 "작은 알껍데기 보물(cocagne)"이라는 표현이 나옴.)으로 만들어 내는 것이다. 이 방식을 사용하면 염료를 좀 더 오래 보관할 수 있는 데다가 쉽게 이동시킬 수 있으며 훨씬 진한 색을 낼 수 있으므로 3배로 유익한 일이었다. 위의 첫 번째 방식에서 두 번째로 넘어오는 과정이 바로 13세기 청색 염료의 급속한 발전을 설명할 수 있지 않을까. 하지만 안타깝게도 이러한 사실을 입증할 수 있는 자료는 하나도 없다.

134 이 주제에 관해서는 필자가 쓴 기사 「색의 역사는 가능한가」,《프랑스 민족학(Ethnologie française)》, vol. 20/4(octobre-décembre, 1990), 368~377쪽에서 지적한 것들을 참고로 하면 된다.

135 이 주제에 관해서는 벌린과 케이의 기초적인 저서 『기본 색상 용어의 보편성과 진화 과정(Basic Color Terms. Their Universality and Evolution)』(Berkeley, 1969)와 그에 못지 않게 중요한 콘클린(G. C. Conklin)의 「색깔 분류법(Color Categorization)」,《아메리칸 앤스로폴로지스트》, tome LXXV/4(1973), 931~942쪽을 여러 번 읽어야 할 것이다. 또한 토르네(S. Tornay) 엮음, 『색을 보고 색에 이름 붙이기(Voir et nommer les couleurs)』(Nanterre, 1978)도 참고할 수 있다.

136 아리스토텔레스부터 뉴턴까지 직선상에 색을 분류하는 가장 흔한 방법은 하양, 노랑, 빨강, 초록, 파랑, 검정의 순서였다. 이 축 위에서 노랑은 빨강보다 흰색에 더 가깝게 나타나고(양쪽의 중간은 아니다.) 초록과 파랑은 검정에 아주 가깝게 위치한다. 여기서 이 여섯 색깔을 하양-노랑, 빨강, 초록-파랑-검정의 세 부분으로 묶어 볼 수 있다.

137 『로마의 인도·유럽어적 전례(Rituels indo-européens à Rome)』 (Paris, 1954), 45~61쪽. 이 방식은 로마 역사 초기에 로마 민족을 세 종류로 구분하기 위해 역사학자 장 르 리디앵(Jean le Lydien, 6세기)이 사용했던 것이다.

138 예를 들어 그리스바르(J. Grisward), 『중세 서사시의 고고학(Archéologie de l'épopée médiévale)』(Paris, 1981), 53~55, 253~264쪽을 참고할 수 있다.

139 베를리오즈(J. Berlioz), 「작은 빨간색 드레스(La petite robe rouge)」, 『환상 동화의 중세적 형태(Formes médiévales du conte merveilleux)』(Paris, 1989), 133~139쪽.

140 검정과 빨강, 빨강과 하양, 검정과 하양 사이의 다툼이라고 할 수 있는 체스를 생각해 보자. 서기 6세기 인도에서 시작된 이 놀이는 먼저 인도와 이슬람 국가에 전해졌다. 검정말과 빨강말 두 진영으로 나뉘어진 이 놀이는 이슬람 세계에서는 오늘날까지 그대로 내려오고 있다. 그러나 체스가 1000년경에 서양으로 들어오면서 검정말은 흰말로 즉시 대체되었는데, 그것은 서양 문화에는 검정과 빨강의 대립이 타당하지 않게 여겨졌기 때문이었다. 이렇게 하여 서양 사회에서 체스는 빨강말 진영과 흰말 진영의 대립으로 중세 말까지 지속되었다. 그 후 인쇄술이 생겨나고 흑백으로 새겨진 그림들이 대량으로 확산되자 검정과 흰색의 대립이 빨강과 흰색의 대립보다 더 강하게 인식되었다.(이는 중세 때와는 전혀 다른 현상이다.) 이렇게 해서 체스판의 빨강말은 점점 검정말로 바뀌게 된 것이다.

141 빈센트(J. M. Vincent), 『바젤, 베른, 취리히의 의상과 품행(Costume and Conduct in the Laws of Basel, Bern and Zurich)』(Baltimore, 1935); M. Ceppari Ridolfi & P. Turrini,

Il mulino delle vanità. Lusso e cerimonie nella Siena medievale(Siena, 1996). 그리고 바로 다음 주에서 인용하는 연구 논문들도 참고하라.

142 여기에 관한 저서들이 많지 않아서가 아니라 기대에 미치지 못하는 저서들이 대부분이다. 그 예로 최근에 나온 앨런 헌트(Alan Hunt)의 책 『강렬한 열망의 관리: 사치법의 역사(Governance of the Consuming Passions. A History of Sumptuary Law)』(London and New York, 1996)를 들 수 있는데 여기에는 모든 역사적인 문제 제기가 빠져 있다.(거기다가 이 저서는 중세에 관해 너무 간단하게 다루고 있다.) 바로 앞 주에서 소개한 두 저서 이외에 다음의 연구 논문들을 참고로 하라. 볼드윈(F. E. Baldwin), 『사치법과 영국의 사적 관계(Sumptuary Legislation and Personal Relation in England)』(Baltimore, 1926); 아이젠바르트(L. C. Eisenbart), 『1350년과 1700년 사이 독일 도시들의 복식 규정(Kleiderordnungen der deutschen Städte zwischen 1350~1700)』(Göttingen, 1962)(의상 규정에 관해 다룬 연구들 중에 가장 잘된 것으로 여겨진다.); 바우어(V. Baur), 『14세기에서 19세기까지 바이에른의 복식 규정(Kleiderordnungen in Bayern von 14. bis 19. Jahrhundert)』(München, 1975); 위그(D. O. Hugues), 「사치법과 르네상스 이탈리아에서의 사회적 관계(Sumptuary Laws and Social Relations in Renaissance Italy」, 보시(J. Bossy) 엮음, 『서구에서의 법과 인간 관계: 그 논쟁과 해결(Disputes and Settlements Law and Human Relations in the West)』(Cambridge, 1983), 69~99쪽; "La moda prohibita", *Memoria. Rivista di storia delle donne*(1986), pp. 82~105.

143 사실 이러한 현상은 새로운 것이 아니었다. 고대 그리스와 로마 시대에도 옷을 잘 입고 천을 물들이기 위해 엄청난 재산을 낭비하는 사람들이 많았다. 여러 가지 사치 단속법들이 이를 시정하려 했다.(로마에 관해서는 마일스(D. Miles)의 논문「금지된 쾌락(Forbidden Pleasures: Somptuary Laws and the ideology of Moral Decline in the Ancient Rome)」(London, 1987)을 참고하라.) 로마의 시인 오비디우스는 『사랑의 기술』에서 값비싼 색깔로 염색한 옷을 입는 로마 관리들의 부인들과 특권 귀족층 사람들을 이렇게 비웃고 있다. "이토록 값싼 염료들이 많은데 자신이 입는 옷에 전 재산을 다 들인다는 건 얼마나 한심한 짓인가."

144 14세기 시에나(Siena)의 결혼식이나 장례식에 관해서는 141번 주에서 언급한 리돌피와 투리니(M. Lepparil Ridolfi & P. Turrini)의 책, 31~75쪽에 언급된 예들을 참조하라. 그리고 중세 말의 이 당치도 않는 수치에 관해서는 다음 책을 참고하라. 쉬폴로(J. Chiffoleau), 『내세의 회계학: 중세 말 아비뇽 지역에서의 인간, 죽음, 종교(la Comptabilité de l'au-delà: les hommes, la mort et la religion dans la région d'Arvignon à la fin du Moyen Age(vers 1320-vers 1480))』(Rome, 1981).

145 한편으로 제정(帝政)을 실시하던 나라들에서는 특정한 색이나 색 배합이 사람들의 임무나 기능을 의미하는 경우가 많았는데, 예를 들어 빨간색은 법정을, 녹색은 사냥을 의미했다. 나중에는 녹색이 우체국을 나타내게 되었다. 이 특정한 색들은 일반인의 사용이 제한되거나 금지되었다. 특히 근대에 들어와서 제복과 정복(正服)이 확산되면서 이러한 금지가 늘어났다.

146 미셸 파스투로, 『악마의 무늬, 스트라이프』, 17~37쪽.

147 이러한 차별의 표시와 불명예의 신호에 대한 새로운 연구가 많이
 필요한 실정이다. 종합적 연구가 나오길 기대하면서 항상 참고서
 로 인용하는 로베르(Ulysse Robert)의 빈약한 저서를 또 들 수밖에
 없다.「중세 시대의 야비함의 기호: 유태인, 사라센인, 이교도, 나병
 환자, 창녀(Les signes d'infamie au Moyen Age: juifs, sarrasins,
 hérétiques, lépreux, cagots et filles publiques)」,《프랑스 골동
 품상 협회보(Mémoires de la Société nationale des antiquaires
 de France)》, tome. 49(1888), 57~172쪽. 이 논문은 최신의 연구
 성과를 반영하지 못하고 있다. 이 점에서 최근에 간헐적으로 발표
 되고 있는 창녀나 나병 환자, 독실한 신자인 척하는 위선자, 유태
 인, 이단자, 그리고 중세 사회에서 소외되고 버림받은 사람들을 다
 룬 연구 논문들을 통해 내용이 수정, 보완되어야 할 것이다. 이후의
 주들에 인용되는 연구 작업들 중에도 이러한 수정과 보완을 도와줄
 만한 저서들이 있다.

148 그레이젤(S. Grayzel),『13세기 교회와 유대인(The Church and
 the Jews in the XIIIth Century)』, 2nd ed.(New York, 1966),
 60~70, 308~309쪽. 그러나 이 제4차 라테란공의회 또한 창녀들
 에게 특수한 표시나 특별한 옷을 걸칠 것을 의무화하고 있다는 사
 실에 주목하자.

149 스코틀랜드에서는 1457년 농부들에게 평일에는 회색 옷을 입고 축
 제일에만 파랑, 빨강, 초록 옷을 입을 수 있도록 규정하였다.『스코
 틀랜드 의회의 법률(Acts of Parliament of Scotland)』, tome II
 (London, 1966), p. 49, paragraph 13. 그리고 엘렌 헌트의 앞의
 책, 129쪽을 참고하라.

150 창녀들의 의상을 통한 직업 표시와 차별 신호에 관해서는 오

티스(L. Otis), 『중세 사회의 매춘: 랑크도크의 도시 제도 역사(Prostitution in Medieval Society. The History of an Urban Institution in Languedoc)』(Chicago, 1985); 로시오(J. Rossiaud), 『중세의 매춘(La Prostitution médiévale)』(Paris, 1988), 67~81, 227~228쪽; 페리(M. Perry), 『초기 근대 세르비아에서의 젠더와 무질서(Gender and Disorder in Early Modern Seville)』(Princeton, 1990)를 참고하라. 또한 다음 저서들에도 몇몇 요소들이 분산적으로 다루어지고 있다. 단케르트(W. Dankert), 『정직하지 않은 사람들. 불법 직업들(Unehrliche Leute. Die verfemten Berufe)』, 2nd ed.(München and Regensburg, 1979), 146~164쪽; 트렉슬러(R. Trexler), 『피렌체 르네상스 시대의 공적 생활(Public Li fe in Renaissance Florence)』(New York, 1980); 리처드(J. Richards), 『섹스, 차이, 지배(Sex, Dissidence and Domnation. Minority Groups in the Middle Ages)』(London, 1990).

151 블루멘크란츠(B. Blumenkranz)나 멜린코프(R. Mellinkoff)의 연구서들을 예로 들 수 있을 것이다. 한편 이들의 저서들은 중요한 위치를 차지하고 있다. 이들의 풍성한 연구 저서들 중 몇 가지를 언급하자면, 블루멘크란츠, 『기독교 예술의 관점에서 본 중세의 유태인(Le Juif médiéval au miroir de l'art chrétien)』(Paris, 1966); 『프랑스의 유태인(Les Juifs en France. Ecrits dispersés)』(Paris, 1989); 『추방자들: 후기 중세 북유럽 예술에 나타난 타자성의 기호(Outcasts. Signs of Otherness in Northern European Art of the Late Middle Ages)』, vol. 2(Berkeley, 1991) 등이 있다. 또한 루벤스(A. Rubens), 『유대교도 의상의 역사(A History of Jewish

Costume)』(London, 1967)와 핑클스타인(L. Finkelstein), 『중세 시대의 유대인 자치(Jewish Self-Government in the Middle ages)』, new ed.(Wesport, 1972)는 신중하게 읽어야 할 것이다.

152 징어만(F. Singermann), 『중세 유대인의 표식(Die Kenn-zeichnung der Juden im Mittelalter)』(Berlin, 1915) 그리고 특히 키슈(G. Kisch), 「역사 속의 노란색 표식(The Yellow Badge in History)」, 《유대 역사(Historia Judaica)》, vol. 19(1957), 89~146쪽을 참고하라. 하지만 이렇게 노란색으로 통일되는 경향에도 불구하고 수많은 예외가 존재했다. 예를 들어 베네치아에서는 오히려 노란 모자에서 빨간 모자로 바뀌기도 했다. 라비드(B. Ravid), 「노랑에서 빨강으로: 베네치아 유대인들의 표식용 모자(From yellow to red. On the Distinguishing Head Covering of the Jews of Venice)」, 《유대 역사》, vol. 6(1992), fasc. 1-2, 179~210쪽.

153 앞 주에서 인용한 키슈와 라비드가 쓴 논문에서 풍부한 참고 문헌들을 찾아낼 수 있을 것이다. 또한 아직도 타자 친 원고 상태로 있는 다니엘 상시(Danielle Sansy)의 논문 「12세기~15세기 프랑스 북부와 영국에서의 유태인 이미지(L'mage du Juif en France du Nord et en Angleterre du XIIe au XVe siècle)」, tome II(Paris: Université de Paris X-Nanterre, 1993), 510~543쪽을 참조할 수 있다. 같은 작가가 쓴 「유태인 모자 또는 뾰족 모자(Chapeau juif ou chapeau pointu)」, 『일상생활의 상징들. 상징의 일상생활. 하리 퀸넬를 위한 65세 생일 기념 논문집(Symbole des Alltags. Alltag der Symbole. Festschrift für Harry Kühnel zun 65. Geburtstag)』(Graz, 1992), 349~375쪽도 참조하라.

154 여기서 본 저자가 사용한 "세습 귀족(patricien)"이란 어휘에 대해

짚고 넘어가고자 한다. 사실 이 단어의 사용은 적합한 것이다.(너무 적당한 것이 문제인가?) 그런데 오늘날 몇몇 역사학자들은 가능하면 이 단어의 사용을 피하거나 쓰지 않는다. 이 단어는 다양한 현실을 포괄할 수 있고 이탈리아나 독일, 네덜란드 같은 나라의 도시들에서 충분히 잘 적용될 수 있는 것이다. 이 단어의 사용에 이의를 제기하고 있는 저서로는 모네(P. Monnet), 「중세 말 독일 도시에서 세습 귀족을 말할 수 있는가(Doit-on encore parler de patriciat dans les villes allemandes à la fin du Moyen Age)」, 《독일 내 프랑스의 역사적 미션(Bulletin de la Mission historique française en Allemagne)》, No. 32 (juin, 1996), 54~66쪽.

155 염색된 색깔에 따라 다른 직물의 가격에 관해서는 도렌(A. Doren)의 『피렌체의 경제사 연구 I: 피렌체 모직물 산업(Studien aus der Florentiner Wirtschaftsgeschichte. I: Die Florentiner Wollentuchindustrie)』(Stuttgart, 1901), 506~517쪽에 들어 있는 도표를 참조하라. 베네치아에 관해서는 오래되기는 했으나 여전히 타당한 논리로 쓰여진 체케티(B. Cechetti)의 『1300년대 베네치아의 삶: 의상(La vita dei veneziani nel 1300. Le vesti)』(Vennise, 1886)를 참고할 수 있을 것이다.

156 14~15세기 사부아(Savoie) 궁정에서 유행한 색깔들에 대해서는 다양하고 자세하게 기록된 고문서들 덕분에 많은 학자들이 연구하고 발표할 수 있었다. 다른 궁정의 색 유행에 대해서도 이렇게 풍부한 출처가 있다면 이상적일 것이다. 사부아 궁정의 유행에 관해서는 다음과 같은 문서들을 참고할 수 있다. 코스타 드 보르가르(L. Costa de Beauregard), 「아메드 2세의 치하에 대한 회고(Souvenirs du règne d'Amédée VII: trousse de Marie de Savoie)」, 『사

부아 황실 아카데미 논총(Mémoires de l'Académie impériale de Savoie)』, tome IV, 2e série(1861), 169~203쪽; 브뤼셰(M. Bruchet),『리파유 성(Le Château de Ripaille)』(Paris, 1907), 361~362쪽; 폴리니(N. Pollini),『왕자의 죽음(la Mort du prince. Les Rituels funèbres de la Maison de Savoie(1343~1451))』 (Lausanne, 1993), 40~43쪽; 파주(A. Page),『왕자에게 옷을 입히다(Vêtir le prince. Tissus et couleurs à la cour de Savoie(1427~1457))』(Lausanne, 1993), 59~104쪽.

157 영국의 에드워드 3세의 장남은 전쟁이나 기마 시합 때 늘 검은 갑옷을 착용해서 '검은 옷의 왕자'(1330~1376)로 유명했지만, 근대 학자들은 영국 궁정 군주들의 의상에서 검은색이 유행하는 데 그가 아무런 역할도 하지 않았다고 주장한다. 먼저 그는 검은색의 유행이 확산되기 한 세대 전에 이미 죽었으며, 생전에도 특별히 검정을 좋아하는 취향은 전혀 보이지 않았기 때문이라는 것이다. 그러므로 14세기의 자료들에는 이에 대한 언급이 전혀 없다. 그가 사망한 지 거의 2세기 후인 1540년대가 되어서야 몇몇 역사가들이 그에게 '검은 옷의 왕자'라는 별칭을 붙이기 시작했는데, 그 이유는 아직 정확하게 설명되지 않고 있다. 이에 대해서는 바버(R. Barber),『웨일즈와 아키텐 지방의 에드워드 흑태자(Edward Prince of Wales and Aquitaine)』(London, 1978), 242~243쪽을 참고로 하라. 그리고 14세기 영국 의상에 관해서는 뉴튼(S. M. Newton),『흑태자 에드워드 시대의 패션: 1340년부터 1365년까지(Fashion in the Age of the Black Prince. A Study of the Years 1340~1365)』 (London, 1980)를 참고할 수 있다.

158 필리프 3세(Philippe le Bon)와 검은색에 관해서는 다음과 같

은 저서들이 있다. 로리(E. L. Lory), 「필리프 3세의 장례식 (Les obsèques de Philippe le Bon)」, 『고트 도르 지방의 고대 유적 위원회(Mémoires de la Commission des Antiquités du département de la Côte d'or)』, tome VII(1865~1869), 215~246쪽; 카르텔리에리(O. Cartellieri), 『부르고뉴 공작들의 궁정(La Cour des ducs de Bourgogne)』(Paris, 1946), 71~99쪽; 보리외(M. Beaulieu)와 벨레(J. Baylé), 『필리프 2세부터 무모왕 샤를까지 부르고뉴 공국의 의상(Le Costume en Bourgogne de Philippe le Hardi à Charles le Téméraire)』(Paris, 1956), 23~26, 119~121쪽; 그룬츠바이크(A. Grunzweig), 「포낭의 위대한 공작(Le grand duc du Ponant)」, 《중세(Moyen Age)》, tome 62(1956), 119~165쪽; 본(R. Vaughan), 『선량공 필립: 부르고뉴의 전성기(Philip the Good: the Apogee of Burgundy)』(London, 1970).

159 자신의 연대기에서 많은 부분을 몽트로 다리의 암살(자신의 저술 동기이기도 한) 사건과 필리프 3세가 평생 동안 어떻게 검은색 옷을 입고 지냈는지에 대해 쓰고 있는 샤틀랭의(Georges Chastellain)의 설명을 참고로 할 수 있다. 샤틀랭, 『작품집(Oeuvres)』, tome VII, 케르뷘 데 레텐호베(Kervyn de Lettenhove) 엮음(Bruxelles, 1865), 213~236쪽.

160 본(R. Vaughan), 『용감한 존 공작: 부르고뉴 지방 권력의 성장(John the Fearless: the Growth of Burgundian Power)』(London, 1966).

161 르네 1세의 검은색과 회색에 관해서는 다음을 참고하라. 피포니에(F. Piponnier), 『의상과 사회생활 — 앙주의 궁정(Costume et

vie sociale. La cour d'Anjou(XIVe-XVe siècle))』(Paris, 1970),
188~194쪽.

162 샤를 도를레앙(Charles d'orléans), 『시(*Poésies*)』, No. 81, 샹피어
(P. Champion) 엮음(Paris, chanson), vers 5~8. 중세 말기 희망
을 상징하던 회색에 관해서는 플랑셰(A. Planche)의 훌륭한 논문
「희망의 회색(Le gris de l'Espoir)」,《로마니아(Romania)》, tome
94(1973), 289~302쪽을 참고하라.

163 교회 내 성상의 문화적 역할과 그 위치에 대한 끊임없는 논쟁과 관
계된 것이다. 2차 니케아 공의회 이후부터 서양의 교회 내에는 색
깔이 대량으로 들어오게 되었다. 사료 편찬의 견지에서 보면 색에
관한 13세기의 논쟁들은 거의 연구되지 않았다고 볼 수 있다. 반
면 성상에 관한 논쟁들에 관해서는 셀 수도 없는 연구가 진행되
었다. 이것은 최근 프랑수아 도미니크 보에스플뤼그(François-
Dominique Boespflug)와 니콜라 로스키(Nicolas Lossky)에 의
해 훌륭한 학회 보고서가 정리되어 출판된 덕에 알 수 있었다. 도
미니크, 로스키, 『2차 니케아 공의회(Nicée II, 787-1987. Douze
siècles d'images religieuses)』(Paris, 1987).

164 color라는 단어를 중심으로 한 어원 논쟁들에 관하여는 다음을 참
고하라. 발데(A. Walde)와 호프만(J. B. Hofmann),『라틴어 어원
사전』, tome III, 3th ed.(Heidelberg, 1930~1954), 151~153쪽;
에르누와 메이에, 『라틴어 어원 사전』, 4e éd.(Paris, 1959), 133쪽.

165 종교개혁가의 대표적인 인물들 중 루터는 교회, 예배, 예술, 일상
생활에 이르기까지 색에 관해서 가장 관대한 입장을 취했던 것
으로 보인다. 물론 그의 주된 관심사는 다른 데 있었고, 그는 '은
혜의 시대'에는 성상에 관한 태곳적의 금기가 별로 의미가 없

다고 보았다. 그러므로 예술이나 일상생활에서의 색 적용에 관한 루터파의 입장도 성상에 대한 입장과 마찬가지로 볼 수 있다. 성상에 대한 루터의 입장을 다룬 저서(색과 관련된 루터의 입장을 전문적으로 다룬 저서는 전혀 없다.)로는, 장 비르츠(Jean Wirth), 「이미지의 도그마: 루터와 도상학(Le dogme en Image: Luther et l'iconographie)」, 《예술 잡지(Revue de l'art)》, tome 52(1981), 9~21쪽이 있다. 또한 크리스텐센(C. Christensen), 『독일의 예술과 종교 개혁(*Art and the Reformation in Germany*)』(Athens(Etats-Unis), 1979), 50~56쪽; G. Scavizzi, *Arte e architettura sacra. Cronache e documenti sulla controversiatra riformati e cattolici. 1500~1550*(Rome, 1981), pp. 69~73. 그리고 에어(C. Eire), 『우상에 대항한 전쟁: 에라스무스에서 캘빈까지의 예배 개혁(War against the Idols. The Reformation of Workship from Erasmus to Calvin)』(Cambridge(Mass.), 1986), 69~72쪽을 참고할 수 있다.

166 『구약 성서』의 「예레미야」 22장 13~14절과 「에스델」 8장 10절.

167 안드레아스 보덴슈타인 폰 칼슈타트(Andreas Bodenstein von Karlstsdt), 『이미지 제거에 관하여(Von Abtuhung der Bylder)』(Wittenberg, 1522), 23, 39쪽; 헤르만 바지(Hermann Barge), 『안드레아스 보덴슈타인 폰 칼슈타트』, tome I(Leipzig, 1905), 386~391쪽. 그리고 해처(Ludwig Haetzer)에 대해서는 가사이드(C. Garside)의 책을 참조하라. 가사이드, 『츠빙글리와 예술(Zwingli and the Arts)』(New Haven, 1966), 110~111쪽.

168 색을 나타내는 어휘들(그리고 여기에 따른 설명들)에 관해 역사학자는 종교 개혁가들이 사용한 간행물, 이본들, 문서의 상태와 번역

상태 등에 특별히 주의를 기울여야 한다. 그리스어나 히브리어에서 라틴어로 번역되고 라틴어에서 지역어로 번역되면서 색 용어 번역 은 오역(誤譯)과 단어 의미의 변동, 의미 와전으로 가득 차게 되었 다. 특히 불가타 성서(Vulgata) 번역 이전의 중세 라틴어는 히브리 어, 아람어, 그리스어에서의 재료, 빛, 강도, 질 등에 관한 용어들만 사용한 것을 많은 색상에 대한 용어로 번역, 소개하고 있다.

169　"색에 대한 전례(典禮)"라는 표현은 올리비에 크리스탱(Olivier Christin)이 『상징 혁명 — 위그노의 성상파괴주의와 가톨릭의 복 구(Une Révolution symbolique. L'iconoclasme huguenot et la reconstruction catholique)』(Paris, 1991), 141쪽(note 5)에 서 사용한 것이다. 또한 스크리브너(R. W. Scribner), 『종교 개혁, 축제, 그리고 뒤집혀진 세계(Reformation, Carnival and the World Turned Upside-Down)』(Stuttgart, 1980), 234~264쪽도 참고하라.

170　미셸 파스투로, 「교회와 색채」, 《파리 고문서 학교 도서관》, vol. 147(1989), 203~230쪽, 214~217쪽; 본(J.-C. Bonne), 「색 채 의례: 리모주 생테티엔의 성찬 형식(Rituel de la couleur. Fonctionnement et usage des images dans le sacramentaire de Saint-Etienne de Limoges)」, 『이미지와 의미(Image et signification(rencontre de l'école du Louvre))』(Paris, 1983), 129~139쪽.

171　가사이드, 『츠빙글리와 예술』, 155~156쪽. 그리고 슈미트-클라 우싱(F. Schmidt-Claussing), 『전례학자 츠빙글리(Zwingli als Liturgist)』(Berlin, 1952)를 참고하라.

172　헤르만 바지, 앞의 책, 386쪽 ; 슈티름(M. Stirm), 『종교 개혁에서 이미지의 문제(Die Bilderfrage in der Reformation)』(Gütersloh,

1977), 24쪽.

173 미셸 파스투로, 「색의 역사는 가능한가」,《프랑스 민족학》, 1990/4, 368~377쪽, 373~375쪽.

174 데옹(S. Deyon)과 로탱(A. Lottin)이 『1566년 여름의 파괴주의자들(les Casseurs de l'été 1566. L'conoclasme dans le Nord)』(Paris, 1981). 이 책의 여러 군데에서 지나가면서 짧게 언급한 예들과 올리비에 크리스탱의 앞의 책, 152~154쪽을 참고하라.

175 이런 점에서는 루터의 경우가 전형적이다. 장 비르츠, 「이미지의 도그마」, 인용된 논문, 9~21쪽.

176 가사이드, 앞의 책, 4~5장.

177 비엘레(A. Bieler), 『칼뱅 도덕 속에서의 남녀(L'homme et la femme dans la morale calviniste)』(Genève, 1963), 20~27쪽.

178 렘브란트의 그림에서 빛의 절대적 힘과 합쳐진 강한 효과는 비종교적 주제를 포함한 그의 대부분의 작품에서 종교적인 느낌을 갖게 한다. 이에 대한 연구는 아주 많은데 그중 짐슨(O. von Simson)과 켈슈(J. Kelch)에 의해 출판된 베를린 학회 보고서(1970)를 참고 할 수 있을 것이다; 짐슨, 켈슈, 『렘브란트 연구의 새로운 기고(Neue Beiträge zur Rembrandt-Forschung)』(Berlin, 1973).

179 미셸 파스투로, 「교회와 색」, 인용된 논문, 204~209쪽.

180 재클린 리히텐슈타인(Jacqueline Lichtenstein)의 저서 『웅변조의 색: 고전주의 시대의 수사학과 회화(La Couleur éloquente. Rhétorique et peinture à l'âge classique)』(Paris, 1989)에는 이 자료가 아주 훌륭하게 소개되어 있다. 또한 회화에서 색채의 우위를 주장하는 선두주자 로제 드 필(Roger de Piles)의 『미술 수업의 원칙(le Cours de peinture par principes)』(1708)도 유용하게 참

조할 수 있을 것이다.

181 칼뱅은 특히 여자나 동물로 분장하는 남자들을 가증스럽게 보았는데, 여기서 연극의 문제가 발생한다.

182 멜란히톤은 「의상에 있어서의 새로운 것에 대한 열망에 반대하는 연설(Oratio contra affectationem novitatis in vestitu)」(1527)에서 모든 정숙한 그리스도인은 눈에 띄는 화려한 색이 아니라 소박하고 어두운 색의 옷을 입으라고 권유하고 있다.(*Corpus reformatorum*, vol. 11, pp. 139~149; vol. 2, pp. 331~338)

183 레오나르(E.-G. Léonard), 『프로테스탄티즘의 역사(Histoire générale du protestantisme)』, tome I(Paris, 1961), 118~119, 150, 237, 245~246쪽. 16세기 제네바의 상황에 관해서는 자료가 비교적 풍부한 편이다. 다음을 참고하라. 갈랑탱(Marie-Lucile de Gallantin), 『제네바의 사치 단속령(Ordonnances somptuaires à Genève)』(Genève, 1938)(*Mémoires et documents de la Société d'histoire et d'archéologie de Genève*, 2e série, vol 36); 월러스(Ronald S. Wallace), 『칼뱅, 제네바 그리고 종교 개혁(Calvin, Geneva and the Reformation)』(Edimbourg, 1988), 27~84쪽. 또한 비엘레(André Bieler), 『칼뱅 도덕 속에서의 남녀(L'homme et la femme dans la morale calviniste)』(Genève, 1963), 81~89, 138~146쪽도 참고로 할 수 있다.

184 뮌스터(Münster)의 재침례파 교도들이 이미 주장했던 의상 혁명에 관해서는 다음을 참고하라. 슈트루페리히(R. Strupperich), 『뮌스터의 재세례파(Das münsterische Taüfertum)』(Münster, 1958), 30~59쪽을 참고하라.

185 1666년 프리즘 실험과 스펙트럼의 발견으로 뉴턴은 마침내 '과학

적'으로 검정과 흰색을 색의 체계에서 제외시킬 수 있었는데, 이러한 사실은 문화적으로는 이미 사회적, 종교적 관행에서 수십 년 전부터 인식되고 있었던 것이다

186 소너(Isidor Thorner), 「금욕적 개신교와 과학 기술의 발달 (Ascetic Protestantism and the Development of Science and Technology)」, 《미국 사회학 저널(The American Journal of Sociology)》, vol. 58(1952~1953), 25~38쪽; 보다머(Joachim Bodamer), 『기술 세계의 극복으로서 금욕의 길(Der Weg zu Askese als Ueberwindung der technischen Welt)』(Hamburg, 1957).

187 레이시(Robert Lacey), 『포드라는 인간과 포드라는 차(Ford, The Man and the Machine)』(New York, 1968), 70쪽.

188 마랭(Louis Marin), 「기호와 표상: 필리프 드 샹페뉴와 포르루아얄(Signe et représentation. Philippe de Champaigne et Port-Royal)」, 《아날》, vol. 25(1970), 1~13쪽.

189 프랑스 회화에 관해서는 베르종(S. Bergeon)과 마르탱(E. Martin), 「17~18세기 프랑스의 회화 기법(La technique de la peinture française des XVIIe et XVIIIe siècles)」, 《테크네 (Techné)》, vol. 1.(1994), 65~78쪽.

190 위의 책, 71~72쪽.

191 회화에 사용된 청금석(라피스라줄리)에 관하여는 다음을 참고하라. 루아, 앞의 책, 37~65쪽.

192 화가들이 사용한 남동석(azurite)이나 산화코발트(smalt)에 관해서는 위의 책, 23~34, 113~130쪽을 참고하라.

193 17세기 회화에서 제한적으로 사용된 인디고에 대해서는 다음의

전시회 카탈로그를 참조하라. 「숭고한 인디고(Sublime indigo)」 (Marseille, 1987), 75~98쪽.

194 1752년 장-바티스트 오드리(Jean-Baptiste Oudry)가 저술하고 피오(E. Piot)에 의해 『애호가의 진열실(Le Cabinet de l'amateur)』에 발표된 「회화 실기 소고(Discours sur la pratique de la peinture)」(Paris, 1861), 107~117쪽에서 작가가 언급하는 내용을 참고하라.

195 쿤(H. Kühn), 「얀 페르메이르가 사용한 안료와 배경에 관한 연구(A Study of the Pigments and the Grounds used by Jan Vermeer)」, 『예술사 보고 및 연구(Report and studies in the History of Art)』(Washington, 1968), 155~202쪽; 와덤 (J. Wadum), 『페르메이르 조명해 보기: 대화, 복원 그리고 연구(Vermeer Illuminated. Conservation, Restoration and Research)』(Hague, 1995).

196 이 문제에 관해서는 재클린 리히텐슈타인의 앞의 책을 참조하라. 그리고 호이크(E. Heuck), 『17세기 프랑스의 예술론에서 색채(Die Farbe in der französischen Kunsttheorie des XVII. Jahrhunderts)』(Strasbourg, 1929); 테세드르(B. Tesseydre), 『로제 드 필 그리고 루이 14세 시대의 컬러 논쟁(Roger de Piles et les débats sur le coloris au siècle de Louis XIV)』(Paris, 1965). 특히 16세기의 자료로는 존 게이지의 앞의 책, 117~138쪽을 참고할 수 있다.

197 이것은 17~18세기의 화가들이 스케치를 할 때 인디고로 물들인 푸른색 종이를 사용한 것을 보면 잘 알 수 있다.(푸른색으로 물들인 종이는 종이가 누렇게 변색하는 것을 막아 주기도 했다.) 갈색 잉크와

인디고 수묵, 흰색의 가필이 어우러져 만들어 내는 멋진 그림들을 보아도 청색은 화가들에게 전혀 문제시되지 않았음을 알 수 있다.

198 르 브룅(Charles Le Brun, 1619~1690)은 색이란 '많은 이들이 빠져나가기를 원하지만 결국 익사하고 마는 대양과도 같은 것'이라는 말로 색을 적대시하던 이들의 입장을 잘 요약하고 있다. 그러나 학자들이나 예술가에 따라서는 그 논거가 그다지 선명하지 않으며 여기에 대한 논쟁도 좀 더 모호한 경우가 많다. 막스 임달(Max Imdahl)이 『프랑스 화가들의 색에 관한 글들: 푸생부터 들로네까지(Couleur. Les Ecrits des peintres français de Poussin à Delaunay)』(Paris, 1996), 27~79쪽에 소개된 문서들을 참조하라.

199 뉴턴의 발견이 색을 주제로 한 철학적, 과학적 논증에 미친 엄청난 영향들에 대해 다 언급하기에는 지면이 모자랄 것이다. 이를 주제로 한 중요한 논문들을 참고하는 것으로 만족해야 할 것 같다. 프랑스어 논문으로는 블레(Michel Blay)의 연구서들, 『색 현상에 대한 뉴턴적 개념화(La Conceptualisation newtonienne des phénomènes de la couleur)』(Paris, 1983)와 『무지개의 형상(Les Figures de l'arc-en-ciel)』(Paris, 1995), 36~77쪽을 참고하라. 그리고 1702년에야 영국에서 겨우 발행된 뉴턴의 『광학(Optics)』과 좀 더 쉬운 접근을 위해서는 볼테르가 자신의 저서 『뉴턴 철학의 요소들(Eléments de la philosophie de Newton mis à la portée de tout le monde)』(Paris, 1738)에서 서술해 놓은 요약과 설명을 참고할 수 있다.

200 존 게이지의 앞의 책, 153~176, 227~236쪽.

201 18세기 초에는 잠시 동안 색깔이 데생보다 우위에 선 것처럼 보였다. 그러나 수십 년 이후 신고전주의 미술은 색에 대해 다시 적

대적인 태도를 보였고, 19세기 말까지 대부분의 예술이론가들도 이러한 경향을 따랐다. 《가제트 드 보자르(Gazette des Beaux-Arts)》의 창간자인 블랑(Charles Blan)은 1867년 발행되어 여러 번에 걸쳐 재판되어 나온 자신의 유명한 저서 『데생 예술의 문법 (Grammaire des arts du dessin)』에서 다음과 같이 쓰고 있다. "데생이 예술의 남성이라면 채색은 예술의 여성으로서 (…) 데생은 채색에 대하여 자신의 패권을 잘 지켜야 한다. 그렇지 않으면 회화는 파멸의 길을 걷게 되는 것이다. 마치 인류가 이브에 의해 실족했듯이 회화는 색 때문에 망하게 되는 것이다."

202 로제 드 필이 자신의 저서 『미술 수업의 원칙』(nouv. éd.(Paris, 1989), 236~241쪽)에서 제시한 순위 명단(화가들 대조표(la balance des peintres))을 보라. 또 M. Brusatin, *Storia deicolori*(Turin, 1983), pp. 47~69를 참조할 수 있다.

203 특히 그의 저서 『미학 강의(Vorlesungen über die Aesthetik)』 (Berlin, 1832); 같은 책, new ed.(Leipzig, 1931), 128~129쪽에 잘 나타나 있다.

204 이 발명에 관해서는 로다리(Florian Rodari)와 프레오(Maxime Préaud)가 주최한 훌륭한 전시회 「색의 해부학(Anatomie de la Couleur)」(Paris: Bibliothèque nationale de France, 1995)의 카탈로그를 보라. 또한 자신이 뉴턴의 덕을 보았다는 사실을 인정하고 기본 3색인 빨강, 파랑, 노랑의 우월성을 주장한 르 블론(J. C. Le Blon)의 개론 『컬러리토: 기계적 실천으로 축소된 그림에 있어서의 색깔의 조화(Coloritto, or the Harmony of colouring in Painting reduced to Mechanical Practice)』(London, 1725)를 참고하라. 장기적 안목에서 고찰한 색 판화의 역사에 관한 저서로

는 프리드먼(J. M. Friedman), 『영국의 색채 인쇄(Color Printing in England, 1486~1870)』(Yale, 1978)가 있다.

205 「검은색과 흰색(La couleur en noir et blanc(XVe‐XVIIIe siècle))」, 『책과 역사가(le Livre et l'historien. Etudes offertes en l'honneur du Professeur Henri-Jean Martin)』(Genève, 1997), 197~213쪽.

206 여기에 관해서는 샤피로(Alan E. Shapiro)의 연구 「예술가의 컬러와 뉴턴의 컬러(Artists' Colors and Newton's Colors)」, 《이시스》, vol. LXXXV, 600~630쪽이 핵심이라 할 수 있다.

207 원색과 보색 이론이 완성된 때는 18세기에서 19세기로 넘어가는 과도기에 이르러서였다. 그러나 17세기 초부터 몇몇 작가는 이미 빨강, 파랑, 노랑을 '주요' 색으로 취급하고 있었고 초록색, 자주색, 금색은 주요 색을 혼합하여 얻을 수 있는 색이라고 보았다. 이 분야의 선구적인 저서는 초록이 노랑과 파랑의 혼합으로 나타나는 "색 도표"를 제시한 프랑수아 다길롱(François d'Aguilon)의 *Opticorum Libri VI*(Anvers, 1613)이다. 이러한 문제들에 관해서는 앞의 주석에서 인용한 샤피로의 논문을 참고하라.

208 카이사르, 『갈리아 전기』, V, 14, 2; 플리니우스, 『박물지』, XXII, 2.

209 L. Luzzatto & R. Pompas, *Il signi ficato dei colori nel le civiltà antiche*(Milano, 1988), pp. 130~151.

210 고대 대청 염료에 관해서는 코트, 「고대의 대청」, 《고대 연구》, tome XXI/1(1919), 43~57쪽을 보라.

211 플리니우스는 자신의 저서에서 인디고를 암석보다는 일종의 해포석(蟹脯石)이나 단단하게 굳은 진흙 같은 것으로 설명한다. "인디쿰은 인도의 산물인데, 그곳의 갈대 더께에 붙어 있는 끈끈한 물질

이다. 분말로 되어 있을 때는 검은 색이지만, 물에 풀면 자주색과 하늘색이 멋지게 어우러진 색이 나온다.(Ex India venit indicus, arundinum spumae adhaerescente limo; cum teritur, nigrum: at in diluendo mixturam purpurae caeruleique mirabilem reddit.)"(플리니우스, 『박물지』, 35권 27장 1절)

212 이 표현은 12세기 말 두 편의 무훈시로부터 생겨난 것이다. 프랑스어 'cocagne'라는 단어는 알껍데기로 된 작은 물체를 가리키는 오크어 'cocanha'에서 온 것으로 보인다. 나중에는 사탕을 가리키기도 했는데, 여기서 그 유명한 '보물 따 먹기 기둥(mat de cocagne)'이라는 표현이 나왔다. 라틴어, 영어, 독일어에서는 성서의 표현을 더 선호하여 대청 염료 생산으로 부유해진 이 지역들을 '젖과 꿀이 흐르는 곳'(「출애굽기」, 『구약 성서』, 3장 8절)이라고 표현한다.

213 툴루즈의 대청 염료의 역사에 관해서 제대로 된 자료를 바탕으로 충실히 연구한 저서들은 다음과 같다. 볼프(P. Wolff), 『툴루즈의 무역과 상인(Commerces et marchands de Toulouse(vers 1350~vers 1450))』(Paris, 1954); 카스테르(G. Caster), 『1450년경 툴루즈의 향신료와 대청 염료 무역(Le Commerce du pastel et de l'epicerie à Toulouse, de 1450 environ à 1561)』(Toulouse, 1962); 조르(G. Jorre), 『툴루즈의 테르포르와 로라제(Le Terrefort toulousain et Lauragais. Histoire et géographie agraires)』(Toulouse, 1971); 루피노(P. G. Rufino), 『대청 염료 또는 보물 창고 지대의 청색(Le Pastel, or bleu du pays de cocagne)』(Panayrac, 1992).

214 가장 오래된 금지 조치는 모직물 생산과 연관된 것으로, 1317년 피

렌체의 한 법령에서 나타난다. "Nullus de hac arte vel suppositus huic arti possit vel debeat endicam facere vel fieri facere."(숄츠, 앞의 책, 47~48쪽)

215 라우터바흐, 『인디고와 와인 전쟁(Der Kampf des Waides mit dem Indigo)』(Leipzig. 1905), 37쪽에서는 14~16세기 뉘른베르크와 독일의 여러 도시들에서 대청의 파운드당 가격이 얼마나 하락했었는지를 보여 주는 도표를 유용하게 참조할 수 있다.

216 13세기의 염색 교본들은 인디고 통에 담근 천이 어떤 색조를 띠게 될지는 미리 예상할 수 없다는 점과 균일한 진한 색의 염색을 원한다면 수차례에 걸쳐 담그기를 반복해야 한다는 점을 강조하고 있다.

217 제조 방법 설명 교본에서 진보된 인디고 염색법 설명이 최초로 발견된 곳도 역시 이탈리아다. 이것은 코모 박물관에 소장(codice Ms. 4. 4. 1)되어 있는 제조법 설명 교본 필사본으로서 1466~1514년 사이에 편집된 것으로 보인다. 이 교본에 관한 레보자(G. Rebora)의 책을 참고하라.(*Un manual di tintoria del Quattrocento*(Milano, 1970)). 베네치아에서 나온 이 설명집은 인디고 염색에 대해 가장 먼저 언급하고 있긴 하지만 159가지 제조 방법 중 109가지가 붉은 색 제조에 대한 설명이다. 이후 역시 베네치아에서 나타난 서양 최초의 염색 교본인 로제티의 『제조법』에도 인디고에 대한 언급은 전혀 없다. 에반스와 보거티, 『로제티의 제조법』을 참고하라.

218 라우터바흐, 앞의 책, 117~118쪽 ; 숄츠, 앞의 책, 107~116쪽 ; 예히트, 「동독의 와인 무역과 직물 산업의 역사에 대한 기고(Beiträge zur Geschichte des ostdeutschen Waidhandels und Tuchmachergewerbes)」, 《뉴 라우지츠 매거진》, vol. 99(1923),

pp. 55~98 ; vol. 100(1924), 57~134쪽.

219 슈몰러(G. Schmoller), 『스트라스부르크의 직조공 길드(Die
Stassburger Tuch- und Weberzunft)』(Strasbourg, 1879), 223쪽.

220 퓌모랭(M. de Puymaurin), 『대청 염료와 그 문화, 인디고 추출
법(Notice sur le pastel, sa culture et les moyens d'en tirer de
l'ndigo)』(Paris, 1810).

221 회화를 연구하는 몇몇 역사가들은 오늘날까지도 과거의 화가들이
염색을 위해 만들어진 염료를 그림에 사용하기도 했었다는 사실을
인정하지 않으려고 하고 있다. 그럼에도 불구하고 ……

222 디스바흐(Diesbach)와 디펠(Dippel)에 의해 프러시안블루가
개발된 자세한 상황은 오늘날까지도 정확하게 알려져 있지 않
다. 1710년 발행된 베를린의 한 학회지에는 이 청색의 개발을 알
리는 라틴어로 된 기사가 발견되는데 작자가 디스바흐인지 디펠
인지는 알 수가 없다. ("최근 베를린에서 하늘색의 지식에 대한
중대한 생산품이 만들어졌다.(Serius exhibita notitia coerulei
Berolinensia nuper inventi.)"(『과학 증진을 위한 베를린 논문 모
음집(Micellanea Berolinensia ad incrementum scientiarum)』
(Berlin, 1710), 377~381쪽))

223 우드워드(M. D. Woodward), "독일 분과에서 프러시안블루가
조제됨.(Preparatio coerulei prussiaci ex Germania missa.)"
(*Philosophical Transactions*, vol. 33/381(London, 1726), pp.
15~22.)

224 피노(Madeleine Pinault), 「학자와 염색업자(Savants et tein-
turiers)」, 『훌륭한 인디고(Sublime indigo)』, exposition
(Marseille, 1987: Fribourg, 1987) 135~141쪽.

225 마케르(P.-J. Macquer), 「대청과 대청 염료가 들어가지 않은 청색 염색(Mémoire sur une nouvelle espèce de teinture bleue dans laquelle il n'entre ni pastel ni indigo)」,《왕립과학아카데미(Mémoires de l'Académie royale des sciences)》(1749), 255~265쪽; 『훌륭한 인디고』, No. 170~171, p. 158.

226 레몽(J.-M. Raymond), 『레몽의 방법론(Procédé de M. Raymond)』(Paris, 1811). 이 색상은 직물을 철을 기초로 한 매염제로 강하게 매염 처리한 후 페로시안화칼륨 용액에 담금으로써 얻을 수 있는데, 이때 구리로 된 용기나 기구는 일절 피해야 한다.

227 펠레그랭(Nicole Pellegrin), 「청색의 고장(Les provinces du bleu)」, 『훌륭한 인디고』, 35~39쪽; 카르동(Dominique Cardon), 「진의 계보(Pour un arbre généalogique du jeans: portraits d'ancêtres」, 『블루, 블루진: 인기 있는 파란색(Blu, Blue Jeans. Il blu populaire)』(Milano, 1989), 23~31쪽.

228 피노의 연구 중 특히 『백과사전의 기원: 예술과 직업 설명서 (Aux sources de l'Encyclopédie. La description des Arts et Métiers)』, 4 volumes, 4e section(Paris: EPHE, 1984)와 「학자와 염색업자(Savants et teinturiers)」, 『훌륭한 인디고』, 135~141쪽을 참고하라.

229 1765년의 『백과사전(Encyclopédie)』에 기록된 '염색(teinture)'에 대한 설명에는 청색이 여전히 13가지로 나타나 있는데 이것은 1669년 콜베르가 작성하도록 한 『염색 지침(Instruction sur les teintures)』에 나와 있는 목록을 그대로 따온 것이다. 그러나 같은 시기에 발표되었고 염색업자에 많은 비중을 두고 있는 뒤아멜 드 몽소(Duhamel de Monceau)의 저서 『예술과 직업 설명서

(*Description des arts et métiers*)』에서는 23가지 또는 24가지의
청색 어휘 목록을 제시하고 있다. 앞 주에서 인용한 저서들 외에 자
울(Martine Jaoul)과 피노(Madeleine Pinault), 「예술과 직업 설
명 총서(La collection Description des arts et métiers, Etude des
sources inédites)」,《프랑스 민족학》, vol. 12/4(1982), 335∼360
쪽; 같은 책, vol. 16/1(1986), 7∼38쪽을 참조하라.

230 발터 폰 바르트부르크(Walther von Wartburg), 『프랑스어 어원사
전(Französosches etymologisches Wörterbuch)』, tome VIII,
col. 276-277a; 바버라 섀퍼(Barbara Schäfer), 『고대 프랑스어
에서 색채 형용사의 의미론(Die Semantik der Farbadjektive im
Altfranzösischen)』(Tübingen, 1987), 82∼88쪽; 아니 몰라르 뒤
푸르(Annie Mollard-Dufour), 『20세기 색채 어휘와 표현: 파랑
(Le Dictionnaire des mots et expressions de couleur du XXe
siècle. Le bleu)』(Paris, 1998), 200쪽.

231 베르테르가 빌헬름에게 보낸 1772년 9월 6일자 편지.

232 이 소설에서 로테의 드레스는 흰색과 파란색이 아니라 완전 흰색으
로만 묘사되어 있다. 한편 분홍색 리본은 실제로 소설에서 로테가
가슴에 달고 있었던 것으로, 그녀는 이 리본을 베르테르에게 주었
다. 베르테르는 이것을 그 무엇보다도 소중히 여기게 된다.

233 뉴턴과 뉴턴학파들의 이론에 대한 괴테의 반박을 적절하게 다룬
가장 최근의 저서는 세퍼(D. L. Sepper)의 『괴테 대 뉴턴: 새로
운 색채 과학을 향한 논쟁과 프로젝트(Goethe contra Newton.
Polemics and the Project for a new Science of Colour)』
(Oxford, 1988)이다.

234 리히터(M. Richter), 『괴테의 색채론에 관한 문헌들(Das Schri-

fttum über Goethes Farbenlehre)』(Berlin, 1938).

235 괴테의 색에 관한 연구 논문들에 대한 참고 문헌은 엄청나게 쏟
아져 나왔다. 그중 핵심적인 저서는 다음과 같다. 브예르케(A.
Bjerke),『괴테 색채론에 대한 새로운 기고들(Neue Beiträge zu
Goethes Farbenlehre)』(Stuttgart, 1963); 프로스카우어(H. O.
Proskauer),『괴테 색채론 연구(Zum Studium von Goethes
Farbenlehre)』(Bâle, 1968); 신들러(M. Schindler),『괴테의 색채
론(Goethe' Theory of Colours)』(Horsham, 1978).

236 괴테의『색채론』, IV, paragraphs 696~699쪽: 같은 책, VI,
paragraphs 758~832; 슈미트(P. Schmidt),『괴테의 색채 상징
(Goethe' Farbensymbolik)』(Stuttgart, 1965)도 참고하라.

237 괴테는 방이나 거실 같은 거주 공간 내부를 청색으로 장식하는 데
에는 반대했다. 파란 색조가 공간을 더 커 보이게 하지만 '차갑고
서글픈 느낌'을 주기 때문이었다. 괴테는 녹색 공간을 더 좋아했다.

238 이 소설과 그 영향에 관해서는 다음 저서를 참고하라. 슐츠
(Gerhard schulz) 엮음,『노발리스 작품에 대한 주석(Novalis
Werke commentiert)』, 2nd ed.(München, 1981), 210~225쪽.

239 안젤리카 로흐만과 안젤리카 오버라트(Angelica Lochmann &
Angelica Overath)가『푸른 책: 색채 읽기(Das blaue Buch. Ein
Lesarten einer Farbe)』(Nordlingen, 1988)에 모아 놓은 문서들을
참고하라.

240 알랭 레(Alain Rey) 엮음,『프랑스어 역사 사전(Dictionnaire
historique de la langue française)』, tome I(Paris, 1992), 72쪽.

241 그러나 파란색이 이와는 전혀 다른 의미로 사용되는 경우도 있었
다. 네덜란드말로 'at zijn maar blauwe bloempjes.'(글자 그대로

번역하면, '이건 작은 파란 꽃들에 불과해.')라는 표현은 경멸의 뜻을 나타낸다. 또한 완전한 거짓말을 의미한다. 네덜란드에서 '청색 외투(de blauwe Huyck)'는 거짓말쟁이, 위선자, 사기꾼, 배신자 등을 나타내는데, 이것은 다른 나라에서는 보통 노란색이 맡았던 역할이었다. 이에 관해서는 레베어(L. Lebeer), 「청색 외투(De blauwe Huyck)」,『예술사를 위한 겐치의 기고들(Gentsche Bijdragen tot de Kunstgeschiedenis)』, vol. VI(1939~1940), pp. 161~226를 참고하라.

242 이 정보를 준 이네스 비엘라프티에게 감사의 뜻을 전한다.

243 재즈의 근원을 이루는 청색의 특징과 그 역사에 관해서는 샤를(P. Carles) 외,『재즈 사전(Dictionnaire du jazz)』(Paris, 1988), 108~110쪽을 참조하라.

244 특히 이탈리아도 20세기 초부터는 모든 스포츠 유니폼에 청색을 고집해 왔다. 그런데 청색은 이탈리아 국기에 나타나지 않을 뿐만 아니라 사부아 왕가의 색도, 그 어떤 가문의 상징색도 아니었다. 이 점은 연구해 볼 일이고 이탈리아 사람들조차 풀지 못하는 수수께끼다. 이러한 신비함 때문에 이탈리아를 대표하는 청색 유니폼의 축구 팀(squadre azzurre)이 대적할 수 없는 강자가 된 것일까?

245 프랑스 대혁명 기간 동안에 일어난 프랑스 국기의 탄생은 아직 많이 연구되지 않은 주제로서 논쟁을 불러일으키는 역사적 문제로 남아 있다. 게다가 일반적으로 생각하는 바와 달리, 이에 대한 연구 논문은 그리 많지 않다. 그리고 상징체계와 연관되는 모든 분야와 마찬가지로 이 주제에 관해서도 엉터리 문헌이 많이 있기 때문에 과학적인 연구가 많이 나오길 기대하고 있다. 어쨌든 삼색기의 기원에 대해서는 아직도 알아야 할 부분이 많다는 사실만큼은 부인할

수 없다. 이는 그 국기가 옛날 것이든 최근의 것이든 유럽 국기든 아니든, 다른 많은 국기에 대해서도 마찬가지다. 마치 모든 국기는 그 기능을 다하기 위하여(표상적, 상징적, 전례적, 신화적 기능까지) 그 기원과 탄생, 주요 의미에 신비감을 주어야 할 필요가 있는 것처럼 보인다. 그 역사와 의미가 너무 투명하고 확실한 국기는 왠지 미지근하고 의미하는 바가 적으며 소용이 없는 국기일 것 같다. 이 주제에 관해서는 다음의 문서들을 참고하라. 모리(A. Maury), 『프랑스 상징과 깃발, 갈리아의 수탉(Les Emblèmes et les drapeaux de la France, le coq gaulois)』(Paris, 1904), 259~316쪽; 지라르데(R. Girardet), 「세 가지 색(Les trois couleurs)」, 노라(P. Nora) 엮음, 『기억의 터전(Les Lieux de mémoire)』, tome I(Paris, 1984), 5~35쪽; 피노토(H. Pinoteau), 『프랑스의 카오스와 프랑스의 기호(Le Chaos français et ses signes. Etude sur la symbolique de l'État français depuis la Révolution de 1789)』(La Roche-Rigault, 1998), 46~57, 137~142쪽, 그 밖의 여러 곳; 미셸 파스투로, 『프랑스의 상징(Les Emblèmes de la France)』(Paris, 1998), 54~61, 109~115쪽.

246 라파예트(Gilbert marquis de la Fayette), 『회고록(Mémoires, correspondances et manuscrits)』 tome II(Paris, 1837), 265~270쪽.

247 바이(Jean-Sylvain Bailly), 『회고록(Mémoires)』, tome II(Paris, 1804), 57~68쪽.

248 삼색휘장에 관하여는 피노토의 앞의 책, 34~40쪽과 미셸 파스투로, 『프랑스의 상징』, 54~61쪽을 참조하라.

249 14세기 이후부터 파랑-하양-빨강의 색 배열은 발루아 왕조와 부

르봉 왕조 왕들의 표상이었다. 왕가의 시중을 드는 모든 사람들이 이러한 색 배열의 옷을 맞추어 입었다.

250 파스투로, 『악마의 무늬, 스트라이프』, 80~90쪽.

251 육군의 기는 아직 결정되지 않았는데, 이 당시에는 구체제에서와 마찬가지로 '국기'는 무엇보다 해양기를 의미하는 것이었기 때문이었다. 그러나 1790년 10월 22일, 의회는 모든 연대의 연대장들에게 각 깃발에 국가 상징의 휘장을 달도록 했다. 이러한 지시는 1791년 여름까지 여러 번에 걸쳐 하달되었다. 그러다가 이해 7월 10일에 각 연대가 어떤 식으로든지 국기를 보유해야 한다는 결정이 내려졌다. 삼색기의 형태는 각 연대의 자유에 맡긴 듯하다. 육군 보병의 깃발로는 흰색 십자를 중심으로 네 귀퉁이에 파랑, 하양, 빨강의 3색으로 된 띠가 가로로 그려진 것으로 결정되었다. 그러자 여기에서 가지각색의 형태가 나타났다. 어떤 것은 대담하고 어떤 것은 훨씬 복잡했다. 통일성 없이 기교를 부린 것도 있었다. 이러한 상황은 1840년 모든 연대의 국기를 통일하기로 결정할 때까지 계속되었다. 통일된 군기는 이미 사용되고 있던 모델에서 나온 것으로 흰색 정사각 마름모꼴 바탕에 각 귀퉁이의 삼각형을 둘씩 묶어 파란색과 빨간색으로 칠하고 중간에 남은 정사각형에는 다양한 표상이나 글을 써 넣을 수 있게 되어 있었다.

252 사실 프랑스 국기가 특별히 아름다운 것은 아니다. 물론 의미와 역사를 담고 있긴 하지만(또 이 때문에 일종의 아름다움을 부여하기도 하지만) 시각적으로나 기하학적으로, 또는 미학적으로도 스칸디나비아 다섯 국가의 국기나 일본 국기 또는 그 밖의 국기들처럼 성공적인 국기는 아니다. 그 이유는 아주 간단하다. 직사각형의 천조각을 놓고 볼 때 짧은 쪽으로 분할하는 것보다는 네덜란드나 독

일, 헝가리 또는 그 밖의 국기들처럼 길이가 긴 쪽으로 분할하는 편이 훨씬 자연스럽고 보기에도 좋기 때문이다. 프랑스가 선택한 국기의 양식을 보면, 직사각형의 밑부분이 잘려 나간 듯한 느낌을 주는데, 이 점이 눈에 거슬린다. 프랑스 국기처럼 3색이면서 세로로 분할된 모든 국기들을 봐도 마찬가지이다. 물론 이것은 국기가 바람에 휘날릴 때나 옆으로 퍼진 장방형으로 드러날 경우에 해당하는 이야기다.

253 샤리에(Pierre Charrié), 『19세기의 깃발과 군기(Drapeaux et étendards du XIXe siécle(1814~1880))』(Paris, 1992).

254 적색기에 관해서는 도망제(M. Dommanget)의 『적색기의 역사: 기원에서 1939년 전쟁까지(Histoire du drapeau rouge des origines à la guerre de 1939)』(Paris, 1967)를 참고하라.

255 백색기에 관해서는 가르니에(J. P. Garnier), 『백색기(Le drapeau blanc)』(Paris, 1971)를 참고할 수 있다.

256 아귈롱(M. Agulhon), 「프랑스 정치에서의 색(Les couleurs dans la politique française)」, 《프랑스 민족학》, tome XX, 1990/4, 391~398쪽.

257 반면 아주 오래전부터 전통적으로 유럽인들이 그리 좋아하지 않았던 색인 노란색은 정치적 표상이나 상징으로 쓰이는 일이 상당히 드물었다. 노란색은 가장 흔히 배반자나 파업 방해자를 표현할 때 쓰였다. 이에 대한 자료들은 다음과 같다. 마르소동(A. Marsaudon), 『노란색 노조(Les Syndicats jaunes)』(Rouen, 1912); 투르니에(M. Tournier), 「노랑: 19세기 후반의 환상적 단어(Les jaunes: Un mot-fantasme de la fin du XIXe siècle)」, 『어휘(Les Mots)』, vol. 8(1984), 125~146쪽.

258 앞의 주석들에서 인용한 저서에다가 아래의 자료를 덧붙일 수 있을 것이다. 조프루아(A. Geoffroy), 「빨간색 연구(Etude en rouge, 1789~1798)」, 《어휘론 연구(Cahiers de lexicologie)》, tome 51(1988), 119~148쪽.

259 퓌모랭의 흥미로운 연구 보고서 『파스텔 개요(Notice sur le pastel, sa culture et les moyens d'en tirer de l'ndigo)』(Paris, 1810)를 참고하라.

260 디에망(Georges Dilleman)이 「꼭두서니 적색에서 지평선 청색까지(Du rouge garance au bleu horizon)」, 『작은 가죽 가방(la Sabretache)』, 1971(1972), 63~69쪽(68쪽)에서 인용했다.

261 보주의 상원 의원이었다가 상원 의장이 된 페리(Jules Ferry, 1832~1893)는 유언에 "패배자들의 탄식 소리가 내 변함없는 마음에까지 전해져 오는 보주의 청색 경계선 맞은편"이라고 쓰고, 고향생 디에(Saint-Dié)에 자신의 시신을 묻어 달라는 말을 남겼다.

262 운동용 상의인 블레이저(blazer)는 처음에는 어떤 색이더라도 상관이 없었고, 특히 밝은색, 나아가는 두 가지 색의 줄무늬가 들어가는 경우도 있었다. 블레이저는 1890~1900년 무렵에 영국에서 대륙으로 건너왔다. 그러나 1차 세계대전 이후, 밝은색이나 줄무늬는 없어지고 어두운색, 특히 감색이 그 자리를 대신했다. 1950년대부터 프랑스에서 '블레이저'는 보통 감색 상의를 가리키는 말이 되었다.

263 샌프란시스코의 유명한 리바이 스트라우스(Levi Strauss) 회사와 진에 관한 저서는 아주 많지만 질은 거기에 미치지 못한다. 다음과 같은 자료들을 참고하라. 네이선(H. Nathan), 『리바이-스트라우스 청바지 회사, 세계를 향한 재봉사(Levi Strauss and Company, Taylors to the World)』(Berkerly, 1976); 크레이(E. Cray), 『리바

이스 청바지(*Levi's*)』(Boston, 1978); 프리망(P. Friedman), 『블루진의 역사(Une histoire du Blue Jeans)』(Paris, 1987). 그 밖에도 여러 전시회의 카탈로그들이 있다.『블루, 블루 진: 인기 있는 파란색』(Milano, 1989);『진의 놀라운 역사(la Fableuse histoire du jean)』(Paris: Musée Galliera, 1996).

264 초기의 진 역사에 관해서는 네이션, 앞의 책, 1~76쪽을 참고하라.

265 누가레드(Martine Nougarède), 「데님의 계보(Denim: arbre généalogique)」, 『블루, 블루 진: 인기 있는 파란색』, 35~38쪽; 님(Nîmes)에서 열린 전시회 카탈로그「빨강, 파랑, 하양(Rouge, bleu, blanc. Teintures à Nîmes)」(Nîmes: musée du vieux Nîmes, 1989).

266 블럼(S. Blum), 『시어스 백화점과 다른 백화점 카탈로그에 나타난 1920년대의 일상 패션(Everyday Fashions of the Twenties as Pictured in Sears and other Catalogues)』(New York, 1981);『시어스 백화점과 다른 백화점 카탈로그에 나타난 1930년대의 일상 패션(Everyday Fashions of the Thir ties as Pictured in Sears and other Catalogues)』(New York, 1986).

267 가브리엘 하임(Gabriel Haïm), 『동유럽 청소년을 위한 서유럽 상품의 의미(The meaning of Western Commercial Artifacts for Eastern European Youth)』(Tel Aviv, 1979).

268 풍부하지만 수준은 각기 다른 문헌들 중에서 역사가는 특히 다음과 같은 저서들을 참고해야 할 것이다. 비렌(F. Birren), 『사람들에게 색깔 팔기(Selling color to people)』(New York, 1956), 64~97쪽; 데리베레(M. Deribéré), 『인간의 활동 속에서의 색(la Couleur dans les activités humaines)』(Paris, 1968); 데캉

(M.-A. Descamps), 『패션의 사회 심리학(Psychosociologie de la mode)』, 2e éd.(Paris, 1984), 93~105쪽. 그리고 독일에 관해서는 에바 헬러의 훌륭한 저서 『색채가 어떻게 작용하는가(Wie die Farben Wirken)』(Hamburg, 1989), 14~47쪽에 제시된 수치들을 참고해 볼 수 있다.

269 그레인저(G. W. Granger), 「색깔 선호도의 객관성(Objectivity of Colour Preferences)」, 《네이처(Nature)》, tome CLXX(1952), 18~24쪽을 참고하라.

270 비렌, 『사람들에게 색깔 팔기』, 81~97쪽. 그리고 『고대 신비주의에서 현대 과학까지의 색깔에 대한 글과 그림들(Color: A Survey in Words and Pictures from Ancient Mysticism to Modern Science)』(New York, 1963), 121쪽.

271 예컨대 청색은 20세기 초부터 올림픽기의 오륜 중에서 유럽을 상징했다. 1955년에는 유럽 의회의 상징이 되었고 이후에는 유럽 연합을 상징하는 깃발의 색이었다. 이에 관해서는 파스투로와 슈미트(J. C. Schmitt), 『유럽, 기억과 상징(Europe, Mémoire et emblèmes)』(Paris, 1990), 193~197쪽을 참고하라.

272 대부분의 라틴 아메리카 국가에서는 빨간색이 가장 선호되고 그다음이 노랑 그리고 파랑이다. 이 나라들은 아메리카 인디언 문화의 영향을 받아 화려한 색감을 선호하는 것 같다. 이러한 색에 대한 가치관의 변화는 이질적인 문화의 수용 과정을 거치며 복잡한 양상을 보인다. 일반적인 관점에서 그뤼쟁스키(Serge Gruzinski)의 연구서 『혼혈 사상(La Pensée métisse)』(Paris, 1999)을 참고하라.

273 색채 계획 센터(Color Planning Center), 『일본어 색상 이름 사전(Japanese Color Name Dictionary)』(Tokyo, 1978).

274 토르네(S. Tornay)가 편찬한『색을 보고 색에 이름 붙이기』에 나오
　　는 여러 연구 발표들을 참고하라. 특히 페랄(Carole de Féral)의 연
　　구(305~312쪽)와 페리(Marie-Paule Ferry)의 연구(337~346쪽)
　　를 보라. 이 논문집은 민족 언어학적으로 풍부한 자료를 제시하므
　　로 역사학자의 고찰에 도움을 준다.

275 이 주제에 관해서는 콘클린(H. C. Conklin)의「색채 분류법
　　(Color Categor ization)」,《아메리칸 앤스로폴로지스트》, vol.
　　LXXV/4(1973), 931~942쪽을 참고하라. 한편 벌린과 케이의 저서
　　『기본 색상 용어의 보편성과 진화 과정』(Berkeley, 1969)은 자극
　　적이면서도 많은 반발을 불러일으켰다.

276 서양인의 눈은 어떤 면에선 점점 일본인들이 색을 보는 것과 같은
　　방식에 익숙해지고 있다. 광택의 유무로 구분되는 사진의 인화지
　　가 좋은 예라 하겠다. 이러한 구분은 2차 세계대전 직후까지만 해
　　도 서양 사회엔 존재하지 않았으나 일본이 사진 산업을 장악하면
　　서 전 세계로 확산되었다. 이전에는 사진의 색조가 따뜻한 느낌을
　　주는지 차가운 느낌을 주는지에 신경을 썼으나 이제는 서양에서도
　　광택의 유무가 사진 인화에서 가장 핵심적인 문제로 여겨진다.

옮긴이의 말

1　미셸 파스투로, 전창림 옮김,『색의 비밀』(미술문화, 2003),
　　11~12쪽. 해설을 작성하면서 다음 자료를 참고했다. 이주영,「삶
　　의 본질을 성찰하는 미술」,『미학으로 읽는 미술』(월간미술, 2007),
　　88~90쪽; 모턴 워커, 김은경 옮김,『파워 오브 컬러』(교보문고,

1998); 만리오 브루자틴, 정진국 옮김,『색채, 그 화려한 역사』(까치출판사, 2000); 이수경,『청색의 상징성에 관한 연구: 동·서양의 회화 작품을 중심으로』(중앙대대학원, 2002); 에바 헬러, 이영희 옮김,『색의 유혹』(예담, 2002); 마가레테 브룬스, 조정옥 옮김,『색의 수수께끼』(세종연구원, 1999).

2 1858년 프랑스 루르드의 샘터에서 열네 살의 양치기 소녀 베르나데트 수비루는 성모 마리아의 모습을 연속적으로 목격한다. 그로부터 지금까지 루르드의 샘은 불치병 환자들을 치유하는 기적의 샘이자 성지로 불리고 있다. 베르나데트 수비루의 증언에 따르면, 현현한 성모 마리아는 눈이 부시도록 환한 빛을 발하는 청색 옷을 입고 있었다고 한다. 소녀의 기적에 대한 증언 또한 성모 마리아의 청색 도상들과 전적으로 부합한다. 독일의 색채학자 에바 헬러는 청색의 색조 계통과 성모 마리아의 관련성을 다음과 같이 정리하고 있다. "여성적인 파랑은 마리아의 색이다. 그래서 파랑은 마돈나의 색으로 불린다. 성모 마리아가 광채 찬란한 울트라마린 청색 옷을 입고 있으면 승리의 성모, 하늘의 여왕이 된다. 성모 마리아가 파란 망토를 두르고 있는 그림은 자녀를 보호하는 어머니의 특성을 나타낸다. 성모 마리아의 파란 망토는 하늘만큼이나 넓어서 경건한 신자들을 모두 덮어 보호해 주기 때문이다. 짙푸른 옷을 입은 마리아는 '고통의 성모'다."(에바 헬러, 이영희 옮김,『색의 유혹 1』(예담, 2002), 58쪽.)

3 이 책, 106쪽.

4 이 책, 88쪽.

5 색에 대한 선호도 조사를 유럽 바깥에서 실시할 경우, 상황은 많이 달라진다. 한국과 일본에서는 오래전부터 파란색이 아닌 흰색이 선

두를 차지해 왔고, 중국과 인도에서는 노란색(유럽에서는 그다지 선호되지 않는 색)을 가장 선호한다. 대부분의 이슬람 국가에서는 선지자의 색이자 천국의 색으로 통하는 녹색이 선두를 달린다. 따라서 오늘날 한국에서 두드러지는 흰색에 대한 선호를 설명하고자 할 때, '백의민족'이라는 문화적이며 역사적인 맥락을 생각해 보아야 할 것이다.

**옮긴이
고봉만**

성균관대학교 불어불문학과를 졸업하고 프랑스 마르크 블로크 대학 (스트라스부르 2대학)에서 박사 학위를 받았다. 현재 충북대학교 불어불문학과 교수로 재직하고 있다. 옮긴 책으로『방드르디, 야생의 삶』,『악마 같은 여인들』,『나이 듦과 죽음에 대하여』,『빅토르 위고의 워털루 전투』,『프랑스 혁명』,『역사를 위한 변명』,『인간 불평등 기원론』,『법의 정신』,『세 가지 이야기』등이 있다.

**옮긴이
김연실**

E. S. I. T.(파리고등통번역학교)를 졸업한 후, 프랑스에 거주하며 전문 통역가 및 번역가로 활동하고 있다. 다양한 책을 우리말로 옮겼으며 라디오 프랑스, 프랑스 외무부 외교 문서 기록관 등에서 프랑스어 및 한국어 번역을 하고 있다. 종묘 제례악, 판소리, 가곡 등 다수의 한국 고전 및 전통 예술 번역에도 참여하였다.

**파랑의
역사**

1판 1쇄 펴냄 2017년 3월 3일
1판 7쇄 펴냄 2023년 1월 10일

지은이 미셸 파스투로
옮긴이 고봉만 · 김연실
발행인 박근섭, 박상준
펴낸곳 (주)민음사

출판등록 1966. 5. 19. (제16-490호)
서울시 강남구 도산대로1길 62 (신사동)
강남출판문화센터 5층 (06027)
대표전화 02-515-2000 | 팩시밀리 02-515-2007
www.minumsa.com

978-89-374-3405-1 03600